일상성의
미학에 이르는 길

일상성의 미학에 이르는 길

텔레비전 드라마 연구방법론

초판 1쇄 인쇄 2019년 4월 15일
초판 1쇄 발행 2019년 4월 20일

저 자 양승국
펴 낸 이 박찬익

펴 낸 곳 (주)박이정
주 소 서울시 동대문구 천호대로 16가길 4
전 화 (02)922-1192~3
팩 스 (02)928-4683
홈페이지 www.pjbook.com
이 메 일 pijbook@naver.com
등 록 2014년 8월 22일 제305-2014-000028호

I S B N 979-11-5848-437-8 (93600)

* 책값은 뒤표지에 있습니다.

이 책의 출판은 2014년 서울대학교 인문대학 인문학 총서 출간 지원사업의 지원을 받았음.

일상성의
미학에 이르는 길

television

텔레비전 드라마 연구 방법론

양승국
지음

drama

(주)박이정

책머리에

─────────○─────────

 텔레비전 드라마는 참으로 '드라마'인가? 오늘날 '드라마'라는 명칭은 '행동의 예술'이라는 고전적인 규정에 따르자면, 연극뿐 아니라 영화와 텔레비전 드라마, 뮤직 비디오, 일부 유튜브의 영상까지 광범위하게 적용될 수 있다. 반면, 일반적인 상식에서는 영화의 특정한 하위 범주나 텔레비전 드라마에 국한하여 '드라마'의 개념이 더 자연스럽게 받아들여지고 있다.

 오늘날 가장 대중적인 문화 소비의 양식 중 하나라고 할 수 있는 영화와 텔레비전 드라마는 '영상'이라는 공통적인 매체를 통하여 관객과 소통한다. 하지만, 텔레비전 드라마라는 명칭에 붙어 있는 '드라마'라는 단어에 어울리지 않게 텔레비전 드라마는 오히려 서사epic 양식에 가깝다. '텔레비전 드라마'는 한국과 일본에 국한된 특수한 명칭이다. 서양에서는 'television film' 또는 'television fiction'이라고 부르는 만큼 텔레비전 드라마는 '텔레비전을 통한 허구의 이야기narrative'라는 개념이 더 널리 받아들여진다. 아예 남미에서는 'telenovela'라고 하여 텔레비전 드라마를 '소설novela'로 규정한

4

다. 이러한 개념 적용은 미국에서의 'series'에도 해당한다. 한국에서는 '텔레비전 연속극'이라고 부르던 명칭이 언제부터인가 '텔레비전 드라마'라는 이름으로 바뀐 이후, 오늘날 텔레비전 드라마가 마치 '드라마'의 대표적인 양식처럼 받아들여진다.

텔레비전 드라마에 대한 지금까지의 연구는 바로 이러한 양식 규정의 혼동성을 극복하지 못한 채 이루어져 왔다. 이러한 측면은 외국의 연구 사례에서도 마찬가지이다. 대개는 텔레비전 드라마를, 영화를 논의하는 과정에서 어딘가 미흡한 영화[영상] 장르로 취급하거나, 아니면 단지 텔레비전이라는 매체에 종속된 소비 콘텐츠의 하나로 치부해 버리는 경향이 일반적이다. 그럼에도 불구하고 오늘날 전 세계적으로 텔레비전 드라마의 영향력이 얼마나 증대하였는가? '한류'의 특성을 강조하는 것이 아니라, 한국인들의 외국 드라마 선호 현상에서도 보듯이, 이제 텔레비전 드라마는 전 세계에서 즐기는 하나의 고유 (예술)양식으로 자리 잡았다. 게다가 한국의 텔레비전 드라마는 외국의 작품들과는 다른, 무언가의 독특성을 지니고 있는데, 이 독특성이 전 세계의 텔레비전 드라마의 보편성으로 점차 확대되는 경향에 있다. 이 책에서 굳이 제목의 부제에서 '한국'이라는 단어를 붙이지 않은 까닭이 여기에 있다.

텔레비전 드라마에 붙어 있는 '드라마'라는 단어에 부응하여 텔레비전 드라마가 저절로 예술 양식이 되는 것은 아니다. 영화와 텔레비전 드라마는 공통적으로 영상매체의 양식 중 하나이지만, 탄생 배경부터가 다른, 이질적인 이미지 지각의 형식이다. 이러한 점에서 텔레비전 드라마의 틀을 지워주는 텔레비전이라는 매체 형식에 우선 주목해야만 텔레비전 드라마의 예술성 여부가 가늠될 수 있을 것이다. 하지만 예술이란 명칭 자체가 그리

스어 'techne(예술/기술)'를 번역한 라틴어 'ars'에서 출발한다고 볼 때, 이러한 예술 개념 역시 근대의 산물에 지나지 않는다. 따라서 현대의 전자 기술의 매체인 텔레비전에 의해 소비되는 텔레비전 드라마의 예술성은 당연히 우선적으로 텔레비전이라는 매체성에 근거해서 검증되어야 한다. 이 책의 1부는 바로 이러한 텔레비전이라는 매체성을 중심으로 텔레비전 드라마의 존재 형식을 검토하고자 하는 시도이다.

필자는 다른 일반적인 드라마[연극] 연구자들처럼 처음에는 텔레비전 드라마에 대한 학구적인 관심을 지니고 있지 않았다. 텔레비전 드라마는 필자에게 단지 시간이 허용될 때, 재미 삼아 보는 소비 형식에 그쳤었다. 그러한 필자가 텔레비전 드라마를 연구 대상으로 인식하기 시작한 때는 지금으로부터 약 10여 년 전부터이다. 필자는 2008년 9월부터 이듬해 8월까지 미국 인디아나주의 노트르담Notre Dame 대학교에서 한국문화 강의를 담당한 바 있었다. 당시에 이미 한류 열풍이 강하였던 만큼, 필자는 강의 텍스트로 텔레비전 드라마를 활용하기로 마음먹고, 비로소 한국의 인기 텔레비전 드라마를 적극적으로 찾아보기 시작하였다. 이를 위해 맨 처음 선택한 작품이 〈겨울연가〉(Winter Sonata, 2002)였는데, 시청이 지속될수록 강의 목적은 잊은 채 재미와 감동 속에 빠져들고 있었다. 필자는 텔레비전 드라마와 소통하는, 이러한 나 자신의 감각과 지각의 근거가 어디에 기인하는가를 차분히 탐색해 보지 않을 수 없었다. 그리하여 이 작품의 배경이 되는 시공간과 사건 진행이 내가 겪은 10대의 시절을 회상하도록 해 주면서, 동시에 지금의 나를 되돌아보게 해 준다는 사실을 깨닫는 데에는 그리 오랜 시간이 걸리지 않았다. 이후 이러한 지각 작용이 거의 모든 텔레비전 드라마에도 적용된다는 것을 확인하고, 이러한 지각 작용의 보편적 근거를 탐색하기 위

해 인지의미론과 기억에 관한 이론들을 중점적으로 고찰하였는데, 그 결과가 이 책의 2부의 내용이다.

우리는 지금 텔레비전에서 방영되고 있는 프로그램의 내용이 영화인지, 텔레비전 드라마인지, 다큐멘터리인지 아니면 다른 예능 프로그램인지 눈으로 보지 않고, 소리만 들어도 알아차릴 수 있다. 그만큼 텔레비전 드라마는 독특한 언어 표현 형식을 지니고 있다. 일반적으로 드라마의 언어가 일상어를 바탕으로 하면서도 상징성을 지녀야 한다고 할 때, 이 양자의 관련도에 따라 연극과 영화, 텔레비전 드라마는 그 언어 표현의 성격을 달리한다. 하지만 이에 대한 이론적 근거를 정립하는 것은 그렇게 만만하지 않다. 이 책의 내용 중에서 제일 아쉬운 부분이 이러한 텔레비전 드라마의 언어 표현에 관한 논의를 심도 있게 전개하지 못한 것이다. 다만 미흡한 대로 일상성의 언어 표현에서 극단적으로 벗어난 1960년대의 영화 한 편을 대상으로 그 지각의 불협화음의 원인을 탐색하고, 이에 대한 대응으로 현대의 대표적인 텔레비전 드라마 한 편에서 언어와 이미지의 관련성을 탐구해 보고자 하였다. 이를 위해서 현대 언어학에서의 의미론과 화용론, 현상학에서의 '지향성intentionality' 개념을 적극 원용하였다. 이 내용이 이 책의 3부에 해당한다.

2000년대 이후 한국 텔레비전 드라마에서 높은 인기를 얻은 주요 콘텐츠 중의 하나는 역사이다. 이때 드라마에서 다루는 역사는 사료에 충실한 정치사 중심의 정사(正史)뿐 아니라, 시대 배경만 과거인 불특정의 역사이거나, 특정 시대를 배경으로 하지만 가공의 인물들이 활동하는 허구의 역사까지 다양하다. 2010년대 이후에는 이러한 역사 드라마들이 판타지와 결합하여 시공을 뛰어넘는 인물들의 '현실성actuality'을 과감하게 보여준다. 우리

는 왜 이러한 비합리적인 사건 진행 속에서도 우리의 삶과 현실reality을 발견하고 감동하게 되는가? 먼 과거의 역사든, 판타지의 세계든 이들 드라마에서 활동하는 인물들의 삶이 오늘날 우리의 '생활세계Lebenswelt'의 지각을 크게 벗어나지 않는다는 점이 이들 드라마의 성공 비결이라고 할 수 있다. 이러한 드라마의 존재성의 탐구를 위하여 필자는 후설과 하이데거, 레비나스, 가다머, 리쾨르 등의 현상학/해석학적 사유를 적극 참조하였다. 이 결과가 이 책의 4부를 구성한다.

텔레비전 드라마가 영화와 다른 점은 영화에 비해 이야기의 진행을 지체시키는 기억의 형식과 텔레비전의 화면이라는 매체성을 적극 활용한 쇼트 구성, 그리고 일상적인 발화에 근거한 언어 표현에 있다고 할 수 있다. 특히 텔레비전이 지닌 이러한 '서사성'은 우리의 생활세계[일상성]를 끊임없이 환기시켜 주는 지각의 동력으로 작동한다. 텔레비전 드라마는 '일상성'의 미학을 구현하는 '영상매체 허구 서사'라고 할 수 있다. 이러한 일상성은 우리가 '세계-내-존재'의 존재자임을 확인시켜 주고, '나'가 혼자가 아닌 '이웃'이라는 공동체의 일원임을 자각시켜 주는 존재성의 바탕으로 작동한다. 이러한 특성은 이 책의 4부에 이르기까지 반복해서 고찰되고 있지만, 5부에서는 이러한 일상성의 미학을 특정 작품을 대상으로, 특히 하이데거와 레비나스의 존재론을 참조하여 집중 탐구한다. 결국, 필자는 텔레비전 드라마의 존재성의 핵심 요소라고 할 수 있는 '일상성의 미학'을 규명하기 위하여 먼 길을 지나온 셈이다.

이 연구는 2014년도 서울대학교 인문학 총서 출간 지원사업의 지원을 받아서 수행되었다. 원래의 목표는 텔레비전 드라마의 미학과 존재론에 대한

통합적인 사유를 처음부터 하나의 독립 저술로 완성하는 것이었다. 그러나 필자의 사유가 계속하여 맴돌고, 검토해야 할 인문학적 성찰들이 늘어남에 따라, 일관된 주제를 의식한 일련의 논문들을 발표한 후 이들을 하나로 묶는 작업으로 선회할 수밖에 없었다. 이 저서는 이렇게 발표된 11편의 논문을 논지에 맞게 다시 배열하고 가독성을 위하여 수정, 편집한 결과물이다. 기존에 발표된 논문들의 목록은 아래에 밝히지만, 이 책의 내용은 그 자체로 하나의 독립된 작업의 성과라고 보아도 무방할 것이다.

새롭게 인연을 맺은 박이정출판사에서 필자의 원고들을 향기 넘치는 '작품'으로 꾸며 주었다. 짧은 기간 내에 아름다운 디자인의 품격 있는 연구서로 만들어 주신 황인옥 님과 편집부의 모든 분들에게 감사드린다.

2019년 2월, 서울대학교 1동 3층의 연구실에서

양 승 국

일러두기

이 책에 수록된 내용의 원래 논문은 발표 순서에 따라 아래와 같다.

* 「텔레비전 드라마의 재현형식과 영상 도식(Image Schema)」, 서울대학교 인문대학
 동아문화연구소, 『동아문화』 49, 2011.12.
* 「드라마의 소통형식과 관객의 존재론」, 서울대학교 인문대학 동아문화연구소, 『동아문화』
 50, 2012.10.
* 「텔레비전 드라마에서 시간, 기억, 존재의 의미」, 서울대학교 인문대학 동아문화연구소,
 『동아문화』 52, 2014.11.
* 「텔레비전 드라마에서 기억의 구조와 의미 – 〈별에서 온 그대〉를 중심으로」, 서울대학교
 인문대학 국어국문학과, 『관악어문』 39집, 2014.12.
* 「드라마에서 언어와 이미지의 구조와 작동원리 – 텔레비전 드라마 〈미생〉(2014)을
 중심으로」, 서울대학교 인문학연구원, 『인문논총』 73권 제2호, 2016.5.
* 「1960년대 애정화행의 에피스테메 – 영화 〈초연〉(1966)의 애정 화행(speech act)을
 중심으로」, 서울대학교 인문대학 동아문화연구소, 『동아문화』 54, 2016.12.
* 「응답하라 연작의 서사전략 – 〈응답하라 1988〉의 시공간의 구조와 서사적 목소리를
 중심으로」, 서울대학교 인문대학 국어국문학과, 『관악어문』 41집, 2016.12.
* 「생활세계의 경계 허물기와 공감의 소통형식 – 판타지 드라마의 미학과 존재론」,
 한국극예술학회, 『한국극예술연구』 58, 2017.12.
* 「판타지 드라마에서 주체와 존재의 문제 – 텔레비전 드라마 〈도깨비〉, 〈W〉, 〈인현왕후의
 남자〉를 중심으로」, 서울대학교 인문대학 동아문화연구소, 『동아문화』 55, 2017.12.
* 「'역사 기록'에서 '역사 드라마'에 이르는 길 – 조선 초기 건국 영웅들의 형상화와
 관련하여」, 서울대학교 인문대학 동아문화연구소, 『동아문화』 56, 2018.12.
* 「일상성의 미학에 이르는 길 – 홍상수의 영화와 노희경의 텔레비전 드라마를 중심으로」,
 서울대학교 인문대학 국어국문학과, 『관악어문』 43집, 2018.12.

1^부

드라마의
재현형식과
존재론

01

'매체 전쟁'에서
살아남기

오늘날 다른 영역 못지않게 문화적인 영역에서도 사회적인 관심이 제기되고 있다. 그럼에도 불구하고 영화미학은 공식적인 예술 감상 프로그램 그 어디에도 포함되어 있지 않다. 우리 학계는 문학이나 다른 기존 예술을 위한 자리는 있지만, 우리 시대의 새로운 예술인 영화를 위한 여지는 남겨두고 있지 않다. 프랑스 학술원에 영화감독이 선출된 것은 1947년이 되어서야 가능했다. 대학에서도 문학이나 다른 예술을 위한 자리는 있지만 영화를 위한 자리는 없다. 커리큘럼에 영화 예술 이론을 포함시킨 최초의 예술원은 1947년에야 프라하에서 문을 열었다. 중학교의 교과서는 다른 예술을 논하면서도 영화에 대해서는 언급이 없다.[1]

1950년대까지만 해도 영화는 예술로 인정받지 못했다. 그러나 오늘날 영

• • •

1 벨라 발라즈, 이형식 역, 『영화의 이론』, 동문선, 2003, 18면.

화가 현대의 대표적인 예술 장르의 하나임을 부정하는 사람은 없을 것이다. 문학과 영화가 예술임이 분명하다고 할지라도 왜 오늘날 문학은 전과 같이 왕성하게 읽히지 않는가. 왜 전통적인 연극이 쇠퇴하고 뮤지컬이 인기인가. 왜 영화와 텔레비전 드라마와 같은 기술적 형상[2]의 이미지들이 예술의 지위를 획득하고 주도적인 장르로 기능하는가. 그럴 때 드라마란 다시 무엇인가.

과연 문학과 드라마는 서로 다른 장르여야만 하는가, 그리고 이때 우리가 일상적으로 말하는 '드라마'라는 용어는 과연 타당한가. 잘 알려진 것처럼 아리스토텔레스Aristoteles는 그의 저서 『시학』 7장에서 비극을 '완결되고 일정한 크기를 가진 전체적인 행동의 모방'이라고 규정한 바 있다. 하지만 '드라마'에 대해서는 분명한 언급이 없다. 비극이나 희극작품들은 이들 작품의 등장인물들이 실제로 행동하기 때문에 드라마라고 불린다(3장)라고 하면서 민간어원적인 드라마의 어원에 대해서 설명하고 있을 뿐이다. 아리스토텔레스가 이들 작품을 드라마로 이해하고 있는 것은 행동을 모방하는 형식이라는 점 때문이고, 이는 이미 아리스토텔레스 이전부터 관습적으로 불린 명칭인 것이다. 이 원개념에 충실하자면 행동의 모방 양식이면 모두 드라마가 될 수 있다. 하지만 아리스토텔레스 당시에는 비극과 희극만이 행동의 모방 양식일 수밖에 없었을 것이다.[3] 그렇다면 과연 이때 드라마가 오늘날의 연극의 개념과 동일한 것인가.

• • •

2 영화와 텔레비전과 같은 실체가 없는 이미지들을 빌렘 플루서는 기술적 형상이라고 이름한다. (빌렘 플루서, 김성재 역, 『코뮤니콜로기』, 커뮤니케이션북스, 2006.)

3 아리스토텔레스는 시종일관 충실하게 미메시스의 관점에서 모방의 수단이 행동인가 아닌가에 따라서 드라마[비극과 희극]와 드라마 아닌 것을 구분하고 있다.

오늘날 우리는 관습적으로 어떤 장면이나 사건을 경험하고는 '연극 같다/ 영화 같다/ 드라마 같다'는 말을 내뱉는다. 심지어 '각본 없는 드라마'라는 말도 자연스럽게 사용하기도 하고, 영화의 하위 범주 내에 드라마를 집어넣기도 한다. 또는 그 반대로 드라마라는 상위 범주 내에 영화, 연극, 뮤지컬, 텔레비전 드라마 등을 포함시키기도 한다. 과연 이러한 드라마의 용어 사용이 적절한가. 그리고 이때 드라마의 개념을 아리스토텔레스에서 빌려 오는 것은 적절한가.

아리스토텔레스가 언급했던 것처럼 그의 시대에는 '문학'이란 개념이 없었다.[4] 시와 시인이란 명칭은 있었지만 문학의 개념이 성립하지 않았음에도 불구하고 현대로 내려오면서 문학의 하위 범주에 시가 미끄러져 들어갔던 것이다. 이는 '서사시/서정시'와 같은 문학의 장르 종들이 변화한 것이 아니라 문학의 개념 자체가 이 '시들' 같은 형식들이 성립한 후에야 만들어진 것이기 때문이다. 길어 봐야 지금으로부터 200년 남짓한 가까운 옛날에 성립한 '문학' 개념이 인간의 대표적인 언어행위를 규율하는 절대 성문법처럼 위력을 떨쳐 온 까닭이다.

이제 이러한 문학의 권위가 무너지고 있다. 아니 이미 오래전에 무너졌으나 문학론자들이 애써 부정하고 싶은 것이다. 이 계기는 바로 영화와 텔레비전 등의 영상매체의 발전 때문이다. 인쇄된 언어의 세계와 영상세계 사이에 존재하는 이러한 마찰을 어떤 매체 연구자는 '매체 전쟁'이라고까지 부

• • •

4 "앞서 말한 여러 가지 예술들도 모두 율동과 언어와 화성을 사용하여 모방하는데 때로는 이것들을 단독으로 사용하고, 때로는 혼합하여 사용한다. (…) 그 밖에 화성 없이 언어만으로 모방하는 예술이 있는데 이때 언어는 산문이 아니면 운문이며, 운문인 경우에는 상이한 운율이 혼용되기도 하고 동일한 운율만이 사용되기도 한다. 그러나 이러한 형태의 모방에는 오늘날까지도 고유한 명칭이 없다." (『시학』, 1장)

른다.[5] 전통적인 매체론의 관점에서는 문학에 대한 새로운 매체의 우위를 확인하는 즐거움을 만끽할 만하지만, 과연 우리의 드라마의 관점[6]에서 문학과 영상매체의 구별이 필요하기나 한 과제인가 의문을 품어 볼 만하다.

　뿐만 아니라 고전적인 드라마론으로 오늘날의 큰 드라마 범주에 속하는 제반 양식들을 담아낼 수 있을지, 이를 위해서 드라마의 개념을 어떻게 설정하는 것이 적절할지 적극 고민해야만 하는 것은 아닌가. 하지만 이러한 고민을 정교화하고 답을 찾기 위해서는 종래의 문학 이론은 별 도움이 되지 않는다. (실제로 문학 이론이라고 지칭할 만한 것도 없다.) 오히려 이를 위해서는 발상을 전환한 매체론적 관점과 인지과학적 관점이 적극 요구된다. 그러나 이러한 자연적 인과관계에 기초한 과학적 방법만으로는 예술의 예술성을 파악하기 힘듦으로 이러한 관점의 바탕에는 '우리의 의식은 무엇에 대한 의식이다'라고 하는 지향성intentionality의 가치를 인식하는 데서 출발하는 현상학적 사유가 필연적으로 요구된다고 하겠다.

• • •

5　김성재, 『상상력의 커뮤니케이션』, 보고사, 2010, 98면.
6　일반적으로 드라마를 연극, 영화, 텔레비전 드라마를 아우르는 개념으로 파악하는 것을 말한다. 이 책에서 수식어가 없이 '드라마'를 언급할 때에는 이러한 개념으로 사용하고 있는 것이다.

02

문학과 드라마,
그 울림과 어울림

애초에 연극은 매체였다. 파울슈티히^{Werner Faulstich}는 근대 초기 유럽의 역
사에서 작용한 매체들을 크게 인간매체, 조형매체, 수기(手記)매체, 인쇄매
체의 넷으로 구분하였는데, 이때 인간매체에는 춤 또는 무도회, 축제, 연
극, 가인(歌人), 설교자 등이 포함되었다.[7] 그러나 이때 연극은 오늘날의 연
극과는 완전히 다른 것이었다. 전통적인 드라마가 대화적 소통형식을 상실
하고 일방적, 선형적 소통형식을 제공함으로써 오히려 드라마는 '일반명사'
가 되고 본질을 상실하였다. 오늘날 연극은 프로시니엄 무대 안으로 유폐
됨으로써 매체의 기능을 상실하고 단지 지각의 대상으로만 축소되었다.

한편 문자의 발명에 이은 인쇄술의 발전은 문학을 탄생시키면서 문학의
범주를 축소시켰다. 기존의 문자 독점 계층의 문자 사용의 권위가 무너지
자 문자 해독력^{literacy}이 이른바 문학 행위와 결부되면서 매체 기능을 상실

• • •

7 베르너 파울슈티히, 황대현 역, 『근대 초기 매체의 역사』, 지식의 풍경, 2007.

한 문학이 발생하고 서적이 문학의 매체 기능을 대신하게 되었다. 문학은 본래 구비문학의 형식이었다. 그 구비 전승의 다양한 형식을 하나로 이름할 공통 명칭이 없었다는 것이지 문학의 행위가 없었던 것은 아니다. 오히려 오늘날과 같은 묵독(默讀)의 행위라는 근대성의 권위로 문학을 가두어 놓고 있으면서 이것이 마치 문학의 자연스러운 모습인 것처럼 우리 모두를 호도하고 있는 것이다.

본질적으로 문학이나 드라마나 모두 언어매체라는 점에서 공통점을 지닌다. 하지만 담화와 달리 이들은 느슨한 언어매체로서, "견고한 형식으로 책은 언어매체에 문장을 주고, 영화나 텔레비전은 언어매체에 영상과 시청각적 문장의 형식을 부여한다."[8] 언어가 문자화됨으로써 문학은 독백적 진술이 되었고 이는 인간매체의 성격을 상실한 현대 연극과 기술적 형상인 영화, 텔레비전 드라마에서도 마찬가지이다. 서사적 텍스트에서 구비성이 소거됨에 따라 전통적인 서사 양식에서 역사와 이야기들이 의문시되었고 이는 영화와 텔레비전 같은 기술적, 상상적 코드를 탄생시켰다. 기술적 형상들이 알파벳을 대체하기 시작한 이후 텍스트는 점점 더 가치 없는 시대가 된 것이다.[9]

우리가 삶 속에서 인지하는 것은 의미 부여로서의 실제 현실의 창조이고 이미 해석된 현실이다. 현실은 그 자체로서 인식될 수 없으며 현실세계는 미디어를 통해 중개된 현실이다.[10] 이러한 점에서 독서와 영화감상, 텔레

• • •

8 김성재, 위의 책, 81면.
9 빌렘 플루서, 『코뮤니콜로기』, 112~113면.
10 김성재, 위의 책, 36~37면.

비전 시청은 모두 매개된 유사상호행위[11]라는 공통점을 지닌다.[12] 일상생활 속에 나타나는 상호행위들은 오히려 상이한 상호행위 유형이 중첩되어 있는 경우가 많다. 개인들은 텔레비전을 시청하는 동시에 다른 사람들과 토론을 하곤 하듯이 일상생활 속의 상호행위는 혼합적 성격을 갖는다.

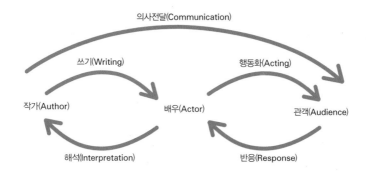

이러한 상호행위 중에서 연극은 위와 같은 특수한 소통구조를 지닌다. 그것은 바로 배우를 매개로 한 피드백 구조이다. 전통적인 연극론에 의하면 이 피드백 구조가 연극의 생명이며 독창적인 매력이라고 할 수 있다. 그러나 과연 그런가. 정말로 관객의 반응을 배우가 전달받고 이로부터 다시 작가의 작품을 해석하는 과정으로 되돌아가는가. 이러한 반응에 따라 작가가 작품을 수정할 수 있다면, 이 구조는 오히려 현대 텔레비전 드라마[연속극]에 더 적절한 것이 아닐까.

• • •

11 존 B. 톰슨은 인간의 상호행위를 면대면 상호행위, 매개된 상호행위, 매개된 유사상호행위로 나눈다. 오늘날 매체에 의한 의사소통 행위는 매개된 유사상호행위에 해당한다. (존 B. 톰슨, 강재호·이원태·이규정 역, 『미디어와 현대성』, 이음, 2010.)

12 존 B. 톰슨, 위의 책, 133면.

매체론적 관점에서 본다면 초기 영화의 체험도 연극의 경우와 별반 다르지 않았다. '극장의 즐거움은 관객이 이미지와 사운드에 열중하는 것'[13]이라는 관점에서 볼 때 과거 영화관cinema의 체험은 극장의 조건과 유흥의 종류에서 볼 때 연극 경험과 매우 유사하였다. 아래 1920년대 영화관의 모습에서 짐작할 수 있듯이 과거 영화관의 즐거움은 매우 복합적인 것이었다.[14] 하지만 오늘날에는 연극이 프로시니엄 무대에 갇힌 것처럼 영화film 역시 단지 정면의 스크린만 응시하여야 하는 어두운 실내 극장의 즐거움으로 제한되어 버렸다.

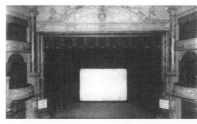

① 1928년 영국 런던의 Camden Hippodrome 극장의 내부와 스크린의 모습. 이렇듯 당대 영화 상영은 전용극장이 아닌 일반 극장에서 작은 스크린을 통해 이루어졌다.
② 버스터 키튼의 영화 〈셜록 2세 *Sherlock Junior*〉(1924)에는 당시의 영화관 내부와 영화 관객의 모습이 담겨 있어 당대의 영화 상영의 환경을 짐작해 볼 수 있게 해 준다.

문학작품을 읽는다는 것이 역동적 체험, 즉 전경과 배경 사이의 관계를 창조해 내어 그에 따르는 주의를 새롭게 하는 과정과 연관된다는 점에서

• • •

13 John Ellis, *Visible Fictions*, Routledge, England, 1982, p.39.
14 영화에 음향이 결합하고 2편 동시 상영이 유행하게 되는 1920년대 후반 이전의 극장은 소규모 밴드나 오케스트라를 수반하는 노래자랑의 장소였으며, 오랫동안 빙고 게임은 영화에 수반된 오락이었다. (John Ellis, Op. Cit., p.28.)

볼 때[15] 영화의 체험과 동일하며 이는 연극 체험과 마찬가지로 현상학적 지각 과정이다. 의미의 존재는 말 즉 입으로 발음되는 음성의 연속이나 페이지 위에 있는 문자의 나열이 아니라 말이 환기하는 개념 내용이다. 그런 의미에서 은유는 사람의 마음속에 있는 것이지 페이지 위의 언어에 있는 것은 아니다.[16] 결국 언어를 통해서 환기하는 이미지 혹은 상상력의 체험은 문학과 드라마에 공통된다. 다만 그 과정이 상이할 뿐이다.

머리를 먼저 감고 따끈따끈한 물속에 들어가 앉은 윤희는 적막한 세상이 너무도 마음에 들었다. 촘촘하게 박힌 하늘의 별에 머릿속의 때가 씻겨 나가는 기분이었다. **함지박이 좁아서 쪼그리고 앉아 있어야** 하지만, 딱히 불편하지는 않았다. 그래서 처음에는 '잠깐만'이라던 것이 어느새 '조금만 더'가 되어 있었다. 그러고 있으니 선준과 싸우고 나간 뒤, 며칠이 지나도록 돌아오지 않는 대신이 걱정되었다. 또 한편으론 그가 안고 방까지 데려다 주었다는 대목이 마음에 걸렸다. 그를 걱정하고 있는 건 선준도 마찬가지였다. 정작 용하는 그가 돌아오지 않는 건 으레 있던 일이라며 신경쓰지 않았다.

이때 갑자기 적막함을 깨는 어떤 소리가 윤희의 귀에 들렸다. **물속에 담긴 그녀의 알몸이 바짝 긴장하였다.** 이윽고 누군가 담을 넘는지 기왓장 떨꺽거리는 소리가 다시금 들렸다. **귀를 쫑긋 세우고 눈동자를 재빨리 돌려 보았지만,** 그 소리가 작은데다가 공기 중으로 퍼져 나가는 통에, 어디서 들리는 건지는 가늠할 길이 없었다. **윤희는 물소리가 들리지 않게 천천히 팔을 내밀었**

• • •

15 피터 스톡웰, 이정화·서소아 역, 『인지시학개론』, 한국문화사, 2009, 43면.
16 G.레이코프·M.터너, 이기우·양병호 역, 『시와 인지』, 한국문화사, 1996.

다. 그리고 옆에 둔 옷을 잡았다. 주위를 두리번거리며 함지박에서 서서히 일어난 그녀는 순식간에 행의를 펼치면서 동시에 팔을 끼워 넣었다. 하지만 그 안에는 바지저고리 하나 없는 알몸인 상태라 맨다리가 드러났다. 어딘가에서 담을 넘어 땅에 내려서는 소리가 들렸다. 소리의 정체를 파악할 겨를이 없었다. 우선 급하게 벗어 둔 옷들을 가슴에 꼬옥 품고, 몸을 숨길 만한 곳을 찾아서 맨발로 뛰었다.[17]

위 장면을 읽는 동안 독자는 무엇을 상상할까. 윤희의 외양 묘사를 가늠해 볼 수 있는 단서는 그리 많지 않다(위 진한 부분). 그럼에도 불구하고 눈앞에 전개되는 것과 같은 이미지가 독자의 머릿속에 떠오를 수 있을까. 아마도 힘들 것이다. 자신의 체험이 아니기 때문에 이야기 전개의 기억이 막연한 '이미지-기억image-souvenir'으로 남기도 어려울 것이다. 다만 윤희의 의식을 상상하며 밑줄 부분과 같은 윤희의 청각적 지각을 부분적으로 공유하는 긴장감 정도의 즐거움을 느낄 수 있을 것이다.

③ 〈성균관 스캔들〉 7회 　　　　　　④ 〈성균관 스캔들〉 7회

• • •

17　정은궐, 「성균관 유생들의 나날 2」, 파란미디어, 2010, 90~91면.

⑤ 〈성균관 스캔들〉 7회

⑥ 〈성균관 스캔들〉 7회

⑦ 〈성균관 스캔들〉 7회

⑧ 〈성균관 스캔들〉 7회

그러나 이 장면이 위와 같이 텔레비전 드라마 〈성균관 스캔들〉(KBS2, 2010.8.30.~2010.11.2.)의 7회에서 시각적으로 재현될 때, 위 이미지들은 소설 속의 문자를 통한 상상 작용이 구체화된 것이 아니라, 전혀 다른 별개의 상상 작용을 위한 매체로 기능한다. 흔히 문학 작품의 독서 과정에서 얻는 독자의 상상력이 으뜸인 반면, 시각 매체는 이 상상력 자체가 시각화되는 것이어서 즉물적인 즐거움에 그치고 만다고 하여 영화와 텔레비전 드라마와 같은 시각 이미지들을 폄하하는 경우가 흔하다. 과연 그러한가. 위와 같은 장면들의 연속적인 사건 진행을 보면서 시청자들은 아무런 상상 작용을 전개하지 않는 걸까.

결국 문학이나 드라마나 상상력이 문제이자 생명이다. 독자 또는 관객[시청자]은 무엇을 어떻게 상상하는가.

03

이미지 또는 상상력의 구조
문학과 드라마의 존재 방식

"감성이 없다면 우리에겐 아무런 대상도 주어지지 않을 터이고, 지성이 없다면 대상도 사고되지 않는다. 내용 없는 사상들은 공허하고, 개념 없는 직관들은 맹목적이다."[18]라고 하여 지성을 인식 작용의 핵심으로 간주한 칸트 Immanuel Kant는 대상을 인식하는 것은 '직관의 잡다에서 종합적 통일을 성취했을 때'[19]이며 상상력을 '대상의 현전 없이도 그것을 직관에 표상하는 능력'[20]이라고 규정한다. 전통적으로 서구 철학에서는 상상력을 지성에 비하여 무가치한 것으로 여겼지만 칸트에 이르러서는 상상력을 예술과 결부하면서 그 가치에 주목하기 시작한다.

경험이 우리에게 너무나 일상적으로 여겨질 때, 우리는 상상력과 더불어

* * *

18 임마누엘 칸트, 백종현 역, 『순수이성비판 1』, 아카넷, 2006, 273면.

19 임마누엘 칸트, 위의 책, 325면.

20 임마누엘 칸트, 위의 책, 360면.

즐기며, 또한 이러한 경험을 개조하기도 한다. 시인은 눈으로 볼 수 없는 존재자들의 이성 이념들, 즉 천국, 지옥, 영원, 창조 등과 같은 것들을 감성화하고자 감히 시도하며, 또 경험에서 실례를 볼 수 있거나 한 것, 예컨대 죽음, 질투와 모든 패악, 또한 사랑과 명예 등과 같은 것들을 경험의 경계를 넘어서, 최고의 것에 이르려 이성의 선례를 좇으려고 열망하는 상상력을 매개로, 자연에서는 실례를 볼 수 없을 만큼 완벽하게 감성화하고자 감히 시도한다. 그래서 본래 미감적 이념들의 능력이 최고도로 발휘될 수 있는 것은 시 예술이다. 그러나 이 능력은 그것 자체만을 고찰하면 단지 상상력의 한 재능이다.[21]

하지만 칸트에게 상상력은 여전히 '이성의 선례를 좇으려는 열망'으로 인식된다. 그럼에도 불구하고 상상력이 일상적 경험을 넘어서는 즐거움의 원천임을 부정하지 않으며, 이 점에서 이 능력이 가장 잘 발휘되는 시를 예술의 으뜸으로 간주한다. (이러한 관점의 칸트가 오늘날 재림한다면 아마도 영화를 최고의 예술로 평가하게 될 것이다.)

상상력imagination을 이미지와 동일시한 사르트르Jean-Paul Sartre는 서구 철학사에서 본격적으로 상상력을 철학의 대상으로 사유한 철학자이다. 그는 '이미지'의 이름 아래 기획한 두 권의 저서 중 자신의 박사학위 논문을 출판한 처음의 『상상력imagination』에서 이미지를 '회상—이미지'와 '허구—이미지'로 나누면서[22] 이 중 '허구—이미지'를 본격적으로 상상력의 의식 작용으로 논

• • •

21 임마누엘 칸트, 백종현 역, 『판단력비판』, 아카넷, 2009, 349면.
22 사르트르, 지영래 역, 『상상력』, 에크리, 2010, 223면.

의한다. 이 작업이 4년 후에 출판된 『상상계』L'imaginaire 이다. 사르트르는 동일한 대상에 주어질 수 있는 의식의 세 가지 유형을 지각하다 percevoir, 구상하다 concevoir, 상상하다 imaginer로 구별하면서[23] 이 중 상상하는 일을 이미지와 동일시하여 이미지의 성격을 논한다.

그에 따르면 이미지는 '의식이다. 준 관찰의 형식이다. 상상하는 의식은 그것의 대상을 무(無)로 정립한다. 자발성으로 주어진다.'의 네 가지 성격을 지닌다.[24] 일반적으로는 이미지는 그림이나 사진과 같은 물체적인 것을 의미하지만 사르트르의 이미지는 의식 작용 자체를 의미한다. 곧 이미지는 동사적 의미로서 상상하는 의식 작용 자체를 말하며, 더 나아가 우리의 의식 자체가 곧 상상 작용이라고 주장한다.

그에 의하면 지각 의식은 수동성으로 나타나는 반면 이미지 의식은 자발성으로 주어진다.[25] 이미지로 된 대상은 비실재이어서 이 비실재적인 대상들에 작용하기 위해서는 내가 비실재화되어야 한다. 상상적 세계는 전적으로 고립되어 있으며, 나는 스스로를 비실재화시켜야만 그 안에 들어설 수 있다.[26] 비실재적 대상들은 수동적이다. 내가 이 대상들의 이미지들을 보는 것이 아니라 내가 그러한 것들을 생각하기 때문에 그것들을 자발적으로 만들어 내는 것이다.[27] 문학 작품을 읽을 때 (언어를 통해 얻은) 이미지란, 개념과 지각 사이의 중간적인 것으로서 독자는 대상을 그 감각적 모습으로 상

• • •

23 사르트르, 윤정임 역, 『상상계』, 에크리, 2010, 29면.

24 사르트르, 위의 책, 1부.

25 사르트르, 위의 책, 41면.

26 사르트르, 위의 책, 241면.

27 사르트르, 위의 책, 228면.

기할 수는 있지만 그러나 원칙적으로 그 모습을 지각할 수는 없다.[28] 사르트르의 이러한 상상력[이미지]의 개념에 의하면 그의 이미지는 심적 이미지[심상 mental image]만 해당한다. 초상화나 캐리커처와 같은 것들은 이미지가 아니라 지각의 등가물로 작용하는 어떤 소재, 곧 아날로공 analogon[29]에 지나지 않는다.

물론 이러한 상상력의 개념이 현대의 상식론과 완전히 동떨어진 것은 아니다. 인지의미론에서 상상력을 '정신적 표상[지각, 영상, 영상도식 등]을 의미 있고 정합적인 통합체로 조직화하는 능력'[30]으로 파악하거나 매체론에서 '알 수 없게 되어 버린 세계와 인식을 원하는 인간 사이에 놓여 있는 심연을 그림을 통해 다리를 놓고 중재하는 능력'[31]이라고 할 때의 상상력과 사르트르의 상상력은 상통한다.

특히 우리가 드라마의 이미지를 고민할 때 매체론의 관점에서 본 상상력의 개념은 많은 해결점을 시사해 준다. 플루서 Vilém Flusser는 '우리가 읽을 때 무엇을 상상하는 한, 텍스트는 그림을 이용해 중재한다. 이 중재는 텍스트의 의미이다.'[32]라고 상상력에 관하여 언급하는데[33] 이는 위에서 본 소설과 텔레비전 드라마의 상상 작용을 대비해 보면 그 의미가 더 명확해진다. 김

• • •

28 사르트르, 위의 책, 177면.

29 사르트르의 조어로서 '부재할 수밖에 없는 상상의식의 대상을 비슷하게 재현해 낸 물적 표현 매체나 대리물'을 말한다. 이 개념에 의하면 예술작품은 하나의 아날로공이라는 결론에 이른다. (사르트르, 『상상계』, 48면. 각주 참조.)

30 M.존슨, 노양진 역, 『마음속의 몸』, 철학과현실사, 2000, 266면.

31 빌렘 플루서, 『코뮤니콜로기』, 124면.

32 빌렘 플루서, 위의 책, 144면.

33 플루서가 다른 곳에서 "묘사할 때는 실제의 기호를 수용하고, 상상할 때는 그 실제를 대표하는 상징을 수용한다." (빌렘 플루서, 김성재 역, 『피상성 예찬』, 커뮤니케이션북스, 2006, 174면.)고 하여 묘사와 상상을 구별하는 것도 이러한 점을 잘 보여 준다.

성재는 먼저 관조를 '인지 속에서 직접 주어진 것[소여성]을 넘어선 것. 곧 고유한 시공간적 현 위치에 대한 정보를 지우는 것.'이라고 규정한 후 상상은 '관조의 형식 속에서 탄생하지만 동시에 외부로부터 유발된 인지에 의존'한다고 설명한다.[34]

이러한 관점은 상상력과 이미지를 문학과 드라마로 분리하지 않고 고찰하는 데에 일관된 관점을 제공해 준다. 이미지를 시각 이미지와 청각 이미지, 심적 이미지로 나누는 것과 같은 상식론으로는 문학과 시각 예술, 사진과 영화, 영화와 연극, 연극과 텔레비전 드라마 등과 같은 온갖 이분법이 가능해지는 반면, 이들을 하나로 통합하는 이미지론은 불가능하게 된다. 이러한 상식론에 의하면 특히 영화와 텔레비전과 같은 기술적 형상들의 이미지는 설명이 불가능하거나 문학에 비해 열등한 것으로밖에 치부되지 않는다.[35] 결국 우리의 관심인 문학과 드라마를 아우르는 예술성의 속성을 상상력에서 찾기 위해서는 이미지는 상상 작용 그 자체일 수밖에 없어야 한다.

우리는 한 편의 소설을 읽을 때 무엇을 상상할 수 있는가. 아니면 과연 무엇을 상상하기는 하는가. 아마도 소설을 읽으면서 사건의 전개에 따라 어떤 연속적인 이미지를 떠 올리기는 쉽지 않을 것이다. 반면 우리가 한 편의 영화를 감상할 때는 우리의 눈앞에 가시적인 이미지가 전개된다는 이유만으로 우리는 스크린 속에 들어가서 등장인물이 된 상상을 하는 것으로 쉽

• • •

34 김성재, 『상상력의 커뮤니케이션』, 13면.

35 이러한 점은 "이미지 언어는 분절이 이루어지지 않는 언어, 의미 구성의 최소단위로서 자연언어가 갖는 '단어'에 대응할 수 없는 언어이다. 이것은 '사태'를 기술할 뿐. 명령적 언술, 부정적 언술, 조건적 언술 등에 상응하는 표현을 할 수 없으며 시제 표현도 불가능하다."(김상환 외, 『매체의 철학』, 나남출판, 2005, 238~239면.)고 하여 시각적 이미지를 언어와 대비하는 것과 같은 전통적인 매체론적 시각에서도 발견된다.

게 간주된다. 과연 우리는 등장인물과 동화하는가. 작품 속의 사건을 실재로 받아들이는가.

> 영화를 보는 동안 나의 상상은 나 자신과 그 사건들 간의 어떠한 지각적 관계가 아니라 그것이 제시하는 허구의 사건들과 관련되어 있다. 나의 상상하기란 내가 영화의 인물과 사건을 본다는 것이 아니라 거기에 이러한 인물이 있다는 것 그리고 이러한 사건들이 일어난다는 것일 뿐이다—같은 종류의 비인격적 상상이 내가 소설을 읽을 때 일어난다.[36]

어둠 속에서 스크린을 응시하는 영화의 경우 흔히 관객의 무의식이 전면의 스크린에 투시된 것으로 간주된다. 지각의 대상에 대한 관음증적 즐거움을 영화의 재미로 간주하는 정신분석적 비평과는 달리 인지의미론적 관점의 그레고리 커리Gregory Currie는 관객이 작품 속에 동화되는 상상력이 아니라 소설을 볼 때와 마찬가지로 이야기에 반응하는 정도의 '비인격적 상상'에 그친다고 주장한다. 관객의 머리 뒤에서, 영사기의 회전음과 함께 미세한 먼지들을 빛나게 날리며 일직선으로 투과하는, 빔의 투사에 의한 과거의 영화 상영의 경험에서는, 아마도 관음증적 즐거움이 큰 비중을 차지하였을지도 모른다. 그러나 디지털 영화가 일반화된 오늘날의 극장 환경에서는 이러한 정신분석적 관점은 설득력을 잃게 된다. 결국 상상력의 구조는 관객과 지각의 대상이 현존하는 시간 공간적 환경과 매체의 존재 방식과 관련될 것이다.

• • •

36 그레고리 커리, 김숙 역, 『이미지와 마음』, 한울아카데미, 2007, 254~255면.

04

거울 또는 창문으로서의 매체성
드라마와 세계의 소통형식

 드라마는 문학과 마찬가지로 상상 작용의 형식이다. 하지만 책의 독자가 "탈신체화된 구경꾼으로서 자아가 자신의 눈을 단일하고 고정되어 있고 세계에 대해 관조적인 것으로 유지하도록 만드는 문화—역사적 순간에 생겨났음"[37]에 비해, 드라마는 문학과는 달리 신체를 지닌 관객과 지각의 대상 간에 시간과 공간의 구체적 지각장이 구성되어야만 성립하는 예술이다. 드라마의 대표적인 세 양식이라고 할 수 있는 연극, 영화, 텔레비전 드라마는 바로 이 지각장의 성격에 따라 서로 차별성을 지닌다.

 먼저 연극과 영화는 극장이 성립하는 전제 하에서만 가능하다는 점에서 공통된다. 그러나 비록 동일한 극장에서 연극과 영화 작품이 상연[상영]될 수 있을지라도 이 두 형식은 본질적으로 관객의 지각의 구조와 이로부터 비롯된 세계와의 소통 방식에서 차이점을 지닌다. 이는 단순히 살아 있는

• • •

37 데이비드 마이클 레빈, 정성철·백문임 역, 『모더니티와 시각의 헤게모니』, 시각과언어, 2004, 564면.

배우의 유무에 따른 피드백의 소통형식의 차이 이상의 의미를 지닌다.

영화 관객은 자신의 시야 전면에 놓인 거대한 2차원의 스크린의 운동 이미지를 통하여 다른 세계를 발견한다. 우리는 영화를 보면서 머리를 돌리지 않았다는 것을 알고 있으면서도 눈앞의 움직임을 이상하게 여기지 않는다.[38] 이는 우리는 영화가 어딘가 다른 곳에서 일어난 움직임을 우리 눈앞에 가져다가 보여 주고 있다는 것을 경험적으로 알고 있기 때문이다. 이는 다른 의미에서 영화가 현실이 아닌 상상의 세계를 보여 준다는 것의 방증이라고 할 수 있다. 우리는 이 상상의 세계에 무의식적으로 동화되는 것이 아니고 우리가 보고 있는 세계가 이미 상상의 세계라는 것을 알고 이를 즐기는 것이다.

영화에서는 발신 정보에 대한 수신 정보를 모든 관객이 동일하게 수용한다. 이 점에서 관객의 위치에 상관없이 모든 관객은 형평성을 지닌다. 그러나 연극에서는 동일한 발신 정보에 대하여 각 수신 정보는 모두 제각각이다. 관객은 정해진 각도와 거리에서 지각되는 대상만 볼 수 있다. 이에 따라 관객들이 받아들이는 정보의 양과 종류가 다를 수밖에 없기 때문에 대상에 대한 집중이 더욱 요구된다. 영화에서는 지각 대상의 전경과 배경의 구별이 명확하다. 이에 따라 의식의 지향성이 자유롭게 전환한다. 그러나 연극 무대에는 원경과 근경의 구분이 없다. 이는 대상-지평의 구조로 보아 부적절한 시각장이어서 연극을 보는 일은 자연스러운 지각 경험이 아니다.

• • •

38 랄프 스티븐슨·장 R.데브릭스, 송도익 역, 『예술로서의 영화』, 열화당, 1990, 86면.

영화에서는 배경의식[39]이 비지향적 의식으로 머물기 쉽지만 연극에서는 모든 사물[존재자]이 지향적 의식의 대상이 된다. 이러한 의미에서 연극의 경우 의미의 지평[가능적인 의미의 한계]이 영화보다 더 크다고 할 수 있다.

이러한 점에서 영화 경험에서는 외부 세계[관객이 실존하는 현실세계]와의 통로가 철저히 차단되어 있다. 연극에서는 간혹 무대 위에 창문이 설치되어 있다거나 인물의 등퇴장으로 외부 세계와의 연결성을 인식시켜 주기도 하지만, 영화의 관객은 철저히 상상계에 갇혀 있다.[40] 이는 연극 무대가 조명의 변화에 의하여 관객의 존재가 서로에게 드러나는 데 비하여 영화 상영에서는 시종일관 객석의 어둠이 유지되는 점에서도 발견할 수 있다. 결국 영화 관객은 연극의 경우보다 더 '극장-내-존재'가 된다.

텔레비전 드라마는 텔레비전이라는 매체에 의해 형상되는 드라마이다. 이때 텔레비전이라는 동영상 전달 매체를 영화와 혼동하고, 드라마의 개념을 연극이라는 고전적 장르에서 빌려와 텔레비전 드라마를 영화의 영향을 받은 새로운 개념의 연극으로 이해하는 경우가 많다. 텔레비전 드라마의 주요 요소는 영화와 마찬가지로 이야기narrative, 영상 이미지visual image, 연기acting라고 할 수 있다. 그러나 영화에서와는 달리 이들 모두 '텔레비전'이라고 하는 매체의 괄호 속에 묶인다는 점이 중요하다. 텔레비전이라는 매체가 먼저 있고 텔레비전이 주는 이미지가 있다. 우리는 태어나서 텔레비전을 통해서 이미지와 내러티브를 수용한다. 우리의 주체와 의지와는 직접 관련 없다.

• • •

39 배경의식은 '자기동일적 대상의 배경에 대한 의식'을 의미한다. 이에 대해서는 이남인, 『현상학과 해석학』, 서울대학교출판부, 2009, 286~311면. 참조.

40 이러한 상상계의 폐쇄성은 간혹 실화(實話)를 소재로 한 영화에서 무참히 깨어지는 경우도 있다. 이때 관객이 받는 충격의 파급 효과는 매우 크다. 가령 2011년 개봉한 영화 〈도가니〉가 미쳤던 당대의 사회적 파장을 상기해 보자.

따라서 텔레비전 드라마 역시 '텔레비전'이라는 매체의 본질에 의해 규정되며 발전 양상에 따라 변모한다.

텔레비전이라는 매체는 해리 프로스Harry Prose의 견해에 따른다면[41] 발신자의 정보를 별도의 장치를 통해서 수신하여야만 하는 3차 매체에 해당한다. 이 점에서 텔레비전은 신문이나 잡지와는 다르고 라디오와 같은 계열에 속한다. 실제로 텔레비전은 라디오와 밀접하다. 텔레비전의 역사를 보면 텔레비전은 1883년 파울 니프코브Paul Nipkow가 창안한 화상분해기에서 출발하며, 1923년 즈보리킨Vladimir Kosma Zworykin의 '아이코노스코프'라는 브라운 음극선관의 발명으로 실현된다.[42] 즉, 텔레비전은 출발부터, 동영상 구현 방식부터 영화와는 다른 별종의 매체이다. 영화는 탄생 즉시 그 자체가 매체이지만, 텔레비전은 그냥 기계에 불과하고 콘텐츠를 채워 넣어야 하는 도구에 지나지 않았다. 이 텔레비전이 제대로 된 매체의 대접을 받게 된 것은 미국의 상업 라디오 방송국의 전략에 의해서이다.[43]

미국의 텔레비전 드라마는 소우프 드라마soap drama에서 출발한다. 소우프 드라마는 1930년대 이후 라디오 방송극으로 인기를 끌던 것이었다. 이 라디오 드라마들이 1950년 이후 텔레비전 용으로 옮겨가게 되고 텔레비전은

• • •

41 베르너 파울슈티히 베르너, 황대현 역, 『근대 초기 매체의 역사』, 지식의 풍경, 2007, 334면.

42 랄프 슈넬, 강호진 외 역, 『미디어 미학-시청각 지각형식들의 역사와 이론에 대하여』, 이론과 실천, 2005, 284~288면.

43 미국의 상업 텔레비전 방송과 유럽의 공영 방송은 그 성립 목적이 다르다. 이 점을 주목하여 R.Williams가 텔레비전의 방송 편성을 flow의 개념으로 설명한 바 있으며(Raymond Williams, *Television, Technology and Cultural Form*, New York, 1975.) 이 관점이 이후 텔레비전 연구의 시발점이 되었다. 미국과 영국의 텔레비전 방송의 성격 및 텔레비전 연구의 제반 사항에 대해서는 Christine Geraghty and David Lusted ed, *The Television Studies Book*, Arnold, 1998. 참조.

이제 소우프 드라마의 새로운 매체로 각광받게 된다.[44] 이런 점에서 텔레비전 드라마는 계보학적으로 볼 때 라디오 드라마에 더 가깝다. 또한 시청자의 지각^{perception}의 면에서 볼 때도 시각성보다는 청각성이 더 두드러지는 장르라고 할 수 있다.

그렇다면 텔레비전 드라마는 '드라마'인가. 적어도 1950년대 방영된 초기 단막극은 그렇다고 단정할 수 있으나 현대 serial[연속극]을 이렇게 규정할 수 있을지는 의문이다. 미국에서 텔레비전 단막극은 연극의 형태를 그대로 모방하면서 시작하다가 독자적으로 발전하였기 때문에 단막극은 정통적 개념의 '드라마' 성격을 유지하고 있다고 할 수 있다.[45] 그러나 1980년대 이후에는 단막극은 찾아 볼 수 없으며 작가의 등용문으로 활용될 뿐이어서 '연속극'에서 드라마의 성격을 찾는 일은 전혀 다른 작업이라고 할 수 있다.

이러한 점에서 영화와 텔레비전(드라마)은 극장이라는 지각 공간이 아니라 영상이라는 매체의 형식에서 서로 유사하지만, 이 둘은 지각의 방식에서는 완연히 다르다. 간단히 말하면 텔레비전에서는 영화에 비해, 화면 크기의 차이, 신체의 중첩, 전경과 배경, 색 공간성 등에서 공간 효과가 만들어지지 않는다는 점[46], 정신분석학적 용어로 말하자면 영화에 비할 때 텔레비전은 관음증에 대한 간절한 욕망을 듣기에 대한 욕망으로 대체시킨 것[47]이라는 점 등을 대표적으로 지적할 수 있다.

• • •

44 1952년 7월 30일 소우프 드라마 *The Guiding Light*는 미국 최초로 라디오와 텔레비전 동시로 방송[방영]되었다. (미국 소우프 드라마의 발전사에 대해서는 Robert C. Allen, *Speaking of Soap Opera*, The University of North Carolina Press, 1985, 5장. 참조.)

45 글렌 크리버·토비 밀러·존 털로크, 박인규 역, 『텔레비전 장르의 이해』, 산해, 2004, 28~31면.

46 크누트 히케티어, 김영목 역, 『영화와 텔레비전 분석』, 연세대학교출판부, 2007, 121면.

47 Jeremy G. Butler, *Television Style*, Routledge, New York, 2010, p.54.

이와 함께 우리가 관심을 두어야 할 양자의 차이점은 바로 관객[시청자]의 지각의 태도에 있다. 텔레비전 시청자는 매우 특별한 환경[가정]에 있는 방관자bystander[48]여서 텔레비전에서는 이들의 주의를 집중시킬 수 있도록 영화와는 다른 사운드를 구성한다. 영화에서는 이미지가 중심 역할을 한다면 텔레비전에서는 사운드가 중심 역할을 한다.[49]

텔레비전 드라마의 존재형식은 기본적으로 이러한 텔레비전이라는 매체에 의존한다. 우리는 세계와 그 안의 모든 것은 주기적 과정에 묶여 있는 것으로 경험하는데[50] 텔레비전은 바로 이러한 경험계 내에 공존하는 나와 세계를 연결해 준다. 텔레비전은 원격가시성tele-visibility[51]의 매체라는 점, 라디오와 함께 생생함liveness과 즉시성immediacy의 느낌을 만들어 낸다[52]는 점, 그리고 라디오와 텔레비전의 소리는 가정과 그 구성원들의 일반적인 사회적 배치처럼 가정의 활동 범위 안에서 들린다는 점[53]에서 텔레비전은 세계로 통하는 창문의 기능을 수행한다고 할 수 있다.

그러나 텔레비전이 보여주는 세계는 구성된 현실이다. 선택된 장면을 조작(操作)된 카메라 앵글로 보여주는, 실제 일어난 것과는 전혀 다른 현실[54]이다. 하지만 대부분의 시청자들은 이러한 텔레비전의 작은 창문만을 통하여 세상을 보고 믿는 데에 익숙해져 있다.

・ ・ ・

48 John Ellis, *Visible Fictions*, Routledge, England, 2000, p.160.

49 John Ellis, Op. Cit., p.129.

50 M.존슨, 노양진 역, 『마음속의 몸』, 철학과현실사, 2000, 236면.

51 존 B. 톰슨, 『미디어와 현대성』, 151면.

52 샤언 무어스, 임종수·김영한 역, 『미디어와 일상』, 커뮤니케이션북스, 2006, 18면.

53 샤언 무어스, 위의 책, 26~28면.

54 가브리엘 와이만, 김용호 역, 『매체의 현실구성론』, 커뮤니케이션북스, 2004, 8~9면.

영화는 실제 세계와 다른 상상의 세계를 보여주는데 그 세계는 일반적으로 관객이 경험하는 현실세계보다 위험하다. 따라서 관객들은 한 편의 영화를 감상하면서 자신이 영화 속의 세계가 아닌 극장 밖의 세계에 살고 있음을 다행으로 여긴다. 이렇듯 영화는 관객에게 영화 밖의 세계가 더 안전하다는[살 만하다는] 안도감을 제공한다. 그러나 이와 반대로 텔레비전의 세계는 가정 밖의 세계가 훨씬 더 위험하다는 표지를 보여 준다. 그럼에도 불구하고 우리는 가정 밖의 세계의 불행과 공포가 나에게만 닥치는 것은 아닐 것이라는 공동체감에서 안심한다. 우리는 비록 가정 내에서 혼자 텔레비전을 보고 있을지라도 나의 이웃과 그 너머 모든 공동체원들이 내가 보고 있는 현실세계를 함께 경험하고 있다고 가정한다.[55] 이는 극장[영화관]에는 좀처럼 혼자서는 가지 않으려는 태도와 대비된다.

영화 관객은 극장에서 나와 안도하며 현실을 살아가지만 결국 매번 상상계와 별 다름 없는 삶을 확인하면서 지쳐서 가정으로 돌아온다. 하지만 가정에 돌아와서 텔레비전을 켜는 순간부터 그러한 지난 '이미지-기억'들은 망각된다. 이처럼 텔레비전 시청자의 경험은 직접 경험과 매개된 경험의 관련 구조가 상이하며, 매개된 경험의 영향이 크다는 점에서 텔레비전 시청자는 영화와 연극의 관객과 다르다.[56] 이처럼 텔레비전 방송 경험의 특성은 'series의 논리에 따라 조직된 단편들의 연속을 가정에서 소비하는 것'[57]으로 우리가 가정 내에서 안식하면서도 끊임없이 세계와 소통하게 만드는 구

• • •

55 텔레비전 이미지의 현상학적 특성의 하나는 '상상속의 대규모 관중'이다.(마리타 스터르큰·리사 카트라이트, 윤태진·허현주·문경원 역, 『영상문화의 이해』, 커뮤니케이션북스, 2006, 126면.)

56 존 B. 톰슨, 『미디어와 현대성』, 319면.

57 John Ellis, *Visible Fictions*, p.126.

조이다. 이러한 점에서 텔레비전은 시청자가 자신을 돌아보는 거울이자 세계로 통하는 창문의 기능을 수행한다고 할 수 있다. 이때 시청자는 '극장-내-존재'인 영화 관객과는 달리 '화면-앞-존재'이자 '세계-로의-존재'가 된다.

그러나 연극에는 이러한 세계 자체가 성립하지 않는다. 연극의 관객은 영화 관객과는 달리 '극장-내-존재'에 머물지 않는다. 관객의 지각 대상은 현실과 관련 없는 상상계가 아니라 오히려 그 반대이다. 하지만 그렇다고 전적으로 현실세계의 일부[은유 또는 환유]라고도 할 수 없다. 텔레비전 드라마가 작품 속의 추상적 세계를 실제 속으로 끌고 들어가 구체화시킨다면, 연극에서는 실제 세계의 부분을 추상하여 무대화한다고 할 수 있다. 이때, 부분적으로는 연극의 무대가 세계로 향한 통로임을 보여주기도 하지만 관객이 이러한 지향 의식을 지니고 있는지는 여전히 의문이다.

05

관객의 존재도와
담론의 구조

위에서 보았듯이 드라마는 그 매체의 성격에 따라 관객[시청자]이 적절히 세계와 소통하는 상상 작용을 제공한다. 그렇다면 이제 관객이 자신을 관객으로 의식하는 정도를 지각의 대상에 대한 지향성의 정도에 비추어 생각해 보도록 하자. 이 관객성의 정도를 관객의 존재도 degree of being 58라고 부를 수 있을 것이다.

우리가 벽에 걸린 그림을 그림으로 지각한다고 할 때, 이는 단지 그 그림을 그림이 아닌 것과는 다른 그 무엇으로 지각하는 것이 아니다. 우선 벽의 단일성과 연속성과는 다른 이질적인 사물이 벽에 걸려 있다는 것을 파악한 후 이것이 그림이라는 것을 지각한다. 그러나 이것으로 끝나는 것이 아니라 그 그림의 내용에 주목하게 되고 그 그림이 주는 감동, 의미 등을 찾게 될

• • •

58 '존재도'란 다음과 같은 스피노자의 개념에서 원용한 것이다. "어떤 사물의 본성에 실재성이 더 많이 속하면 속할수록 그 사물은 존재하는 데 더욱더 큰 힘을 자신 안에 가지게 된다." (『에티카』 제 1부 정리 11, 주석. 번역은 강영계 역, 『에티카』, 서광사, 2006.에 근거함.)

것이다. 이 과정 모두가 그림에 대한 지각 작용이라고 할 것이다. 바로 이러한 지각 작용이 가능하기 위해서는 내가 그 지각 대상에 개입하지 말아야 하고 내가 대상을 지각하는 동안 그 지각 대상이 역으로 나를 지각하지 말아야 한다. 이제 이러한 관점에서 연극, 영화, 텔레비전 드라마에서의 지각 과정을 생각해 보자.

먼저 연극과 영화를 비교해 보자. 연극의 지각 대상은 3차원인 반면 영화는 2차원이다. 우리의 지각 경험에서는 3차원의 세계가 더 실제적이지만 영화에 비해 연극에서는 관객이 무대 위에 몰입하기가 어렵다. 이를 연극의 관습이라고 할 수 있다면 그 관습의 요인은 무엇인가. 이는 무대 위의 3차원 세계―그러나 이는 사이비 3차원의 세계이다―가 관객의 지향적 의식 내에 쉽게 포착되지 않기 때문이다. 다시 말하면 감각적 경험을 토대로 지각적 경험이 이루어지는 과정을 구성 작용 또는 해석 작용이라고 할 때[59] 연극에서 이 구성 또는 해석의 작업에 요구되는 관객의 지향적 의식이 다른 장르보다 훨씬 과도하기 때문이다.

연극의 관객들은 동일한 세계에 현존하는 배우들의 존재에 당황한다. 동일한 시공간의 장(場)에 공존하면서 동일성을 부정해야 하는 부자연스러움으로 인하여 대상에 대한 관객의 인지의 지체가 강요된다. 연극에서는 일반적으로 지각의 대상이 되는 장면이 조각나지 않은 연속이다. 이에 따라 관객은 통일적인 관점을 지니고 감각 정보를 수용하게 마련이다. 관객은 이 관점을 유지하기 위해서는 끊임없이 대상에 대한 지향적 의식을 유지하면서 해석해야만 한다. 이러한 점에서 연극은 여전히 그리고 당연하게도 고전

• • •

59 이남인, 『현상학과 해석학』, 179면.

적인 드라마 개념에 가장 가깝다.

영화 속의 인물은 관객의 시선과 마주하지 않으며[60] 동일한 시공간에 놓이지도 않는다. 영화에서는 스크린을 훔쳐보는 관객이 우세한 위치에 놓이지만 연극은 그 반대이다. 연극에서는 배우의 행동이 관객을 위해서 수행된다는 것을 관객이 알고 있기 때문에 원칙적으로 엿보기가 성립하지 않는다. 스크린 뒤나 스크린 가까이에 있기보다는 객석의 옆과 뒤에 설치되어 있는 영화관의 대용량 스피커의 음향 효과는 이미지와 공간 감각의 불일치를 가져온다.[61] 그러나 이를 통해 영화 관객은 엿보기와 함께 엿듣기의 즐거움까지 즐긴다. 그러나 연극은 엿본 것으로 간주할 수는 있으나 엿들을 수는 없다. 현대의 대극장 무대는 감히 엿보지도 못하고 엿듣지도 못하는, 단지 무대 아래에서 부끄러워하는 관객을 만들어 낸다. 이러한 점에서 연극에서 엿보기가 가능하기 위해서는 제4의 투명한 벽을 통해서 보기보다는 관객이 문틈으로 무대를 엿볼 수 있어야 한다.

텔레비전 시청에서는 배우와 관객[시청자]이 거의 대등한 위치에 놓인다. 극중 배우들은 시청자 바로 옆에서 말을 건다. 관객의 존재는 관객이 관객임을·들키지 않을 때 존재의 의미가 강화된다. 이러한 점에서 관객의 존재도는 영화–텔레비전–연극의 순서로 지각 대상에 대한 우세도가 성립한다. 이와 반면 문학의 독자는 존재도가 거의 없다. 작가의 우세도가 상대적으로 너무 강하기 때문이다.

• • •

60 John Ellis, *Visible Fictions*, p.45.

61 John Ellis, Op. Cit., p.51.

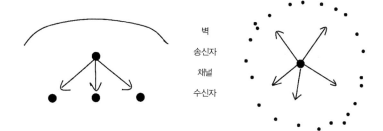

<div align="center">

벽

송신자

채널

수신자

</div>

한편 플루서가 말하는 담론의 구조[62]의 면에서 볼 때 연극과 영화는 공통적으로 위의 왼쪽 그림과 같은 '극장형 담론'에 해당한다고 할 수 있다. 이 담론은 극장 그 자체 뿐 아니라, 교실, 콘서트 홀, 부르주아 가정 등에도 해당한다. 이 구조에서 영화의 관객은 송신자가 제공하는 정보를 일방적으로 수용하지만 특정한 연극에서는 관객이 송신자가 되기도 한다. 영화와 연극에서 작품의 내용에 불만을 품고 항의하거나 소란을 피우는 경우에서 보듯이 이 구조에서는 외부 소음은 잘 차단하지만 내부의 잡음[항의, 질문 등]이 발생하기도 한다. 이 담론 구조는 분배된 정보를 받는 수신자들을 미래의 송신자로 만드는 데 탁월한 구조이기는 하지만 정보가 충실하게 분배되지 못한다는 결점을 지닌다. 연극과 영화의 성공 여부가 관객의 입소문에 절대적으로 의존하면서도 한 작품에 대한 관객의 찬반양론이 극명하게 대립되기도 하는 것은 바로 이러한 의사소통의 현실성을 여실히 보여준다고 할 수 있다.

이와 반면 텔레비전에 해당하는 담론 구조는 오른쪽의 '원형 담론'이다.

· · ·

62 빌렘 플루서, 『코뮤니콜로기』, 19~32면, 김성재, 『상상력의 커뮤니케이션』, 153~161면, 참조. 플루서는 위 두 가지 담론 구조 외에도 피라미드형 구조와 나무형 구조 두 가지를 더 언급하고 있다

이 구조는 극장형 담론에서 오목형 벽이 제거된 상태로 무경계, 곧 '우주적 개방성'을 나타낸다. 이 구조에는 텔레비전 외에 신문, 라디오와 같은 대중 매체가 대표적으로 해당한다. 이 구조는 송신자와 수신자가 직접 연결되지 않기 때문에 이 구조내의 존재들은 서로를 인식하지 못한다. 정보를 수신하는 데에는 가장 이상적인 담론 형식이지만 수신자들은 오직 수신만 가능할 뿐이다. 이 담론 구조는 텔레비전 드라마에 대한 익숙한 비판—틀에 박힌 플롯과 인물 배치와 주제 등—에도 불구하고 높은 시청률을 가능하게 하는 소통 구조를 잘 보여 준다. 송신자는 언제나 송신자로만 군림하기 때문에 수신자의 저항은 힘을 미치지 못한다. 수신자들이 서로 연결될 수 없는 구조이기 때문에 일방적인 드라마의 수용을 감수할 수밖에 없다.

이러한 드라마 관객의 존재 형식과 의미를 다시 한번 인지의미론적인 관점의 '의미'와 연관해서 생각해 보자. 인지의미론에서 의미는 항상 인간 이해의 문제로서 그것은 우리가 이해할 수 있는 일상적 세계에 대한 우리의 경험을 구성한다.[63] 의미는 구체적으로 항상 어떤 사람 또는 공동체에 있어서의 의미로서 이는 인간에 대한 이해라는 지향성을 내포하고 있다. 의미는 결코 단순히 기호적 표상과 세계 사이의 객관적 관계가 아니다. 왜냐하면 의미를 구성하고 매개하는 인간의 이해가 없이는 표상과 세계 사이의 관계가 존재하지 않기 때문이다.[64] 드라마가 중요한 것은 바로 이러한 관계를 가장 효율적으로 드러내 보여 주는 감각을 통한 지각의 예술이기 때문이다.

• • •

63 M.존슨, 『마음속의 몸』, 315면.
64 M.존슨, 위의 책, 320면.

06

훈육되는 감각,
시각적 이미지의 세계

감각은 후천적인 것이며 경험에 의하여 만들어지는 것이다. "자연을 보는 기술art이란 이집트의 상형문자를 판독하는 기술이나 거의 마찬가지로 후천적으로 습득해야 되는 일"[65]이며 "이미지란 새롭게 만들어진 또는 재생산된 시각이다."[66] 우리는 초기 영화사에서 클로즈업의 끔찍한 장면에 놀라 겁에 질린 채 극장에서 떨고 있어야만 했던 러시아의 시골 소녀의 이야기와 그리피스D. W. Griffith의 영화에서 거대한 잘린 머리가 관객에게 미소 지었을 때 극장에서 일대 소동이 일어난 일을 알고 있다.[67]

근대 초기에 서적은 18세기가 되기 전까지는 문화적 선도 매체가 아니었고 서적이 부르주아 문화매체로 발전해 가는 과정은 매우 점진적인 것이었

• • •

65 E.H.곰브리치, 차미례 역, 『예술과 환영』, 열화당, 2008, 38면.
66 존 버거, 편집부 역, 『이미지-시각과 미디어』, 동문선, 2005, 28면.
67 벨라 발라즈, 이형식 역, 『영화의 이론』, 동문선, 2003, 37면.

다.[68] 이제 200여 년 간 주도적인 매체로 군림해 왔던 문자의 시대가 저물어가고 영상의 시대가 이를 대체하고 있다. 바람직하지 않을지는 모르지만 과거로 돌아갈 수도 없고 돌아가지 못한다고 절망할 이유도 없다.[69]

이미지의 세계는 다양한 시각적 재현에 의해 풍부해진다. 현대의 대표적인 새로운 시각적 재현 매체는 사진과 영화이다. 사진이 등장한 후 회화적 재현은 더 이상 사실성(寫實性)의 기준으로 예술의 지위를 누리기는 어려워졌다. 사진이 회화의 사실성을 대체한 이후에도 사진은 단순한 기계적인 재현이 아니라 인간의 의식의 공간 속에 무의식의 공간이 엮여 든다는 점에서[70] 단숨에 예술의 지위를 획득한다. 영화는 제도적으로 예술의 지위를 누리기까지는 오래 걸렸지만, 움직이는 사진이라는 점에서, 이미지의 편집을 통해서 이야기를 전달한다는 점에서 오늘날 그 누구도 예술임을 부정하지 않는다.[71]

그러나 회화적 재현, 사진적 재현, 영화적 재현 모두 사이비 재현이다. 3차원의 세계를 2차원으로 환원시키는 이 시각적 모순에도 불구하고 이들의 재현성을 인정해 주는 것 역시 훈육된 지각에 의한 것이며, 육체화된

• • •

68 베르너 파울슈티히, 『근대 초기 매체의 역사』, 387면.

69 "동영상이 만든 우주가 문학의 세계를 위협한다는 주장은 모든 문자 중심주의적 문화비판의 상투적 형태에 불과하다." (랄프 슈넬, 강호진 외 역, 『미디어 미학-시청각 지각형식들의 역사와 이론에 대하여』, 이론과 실천, 2005, 19면.) "과거 수백 년 동안에는 주도적 미디어였던 '책'의 미디어적 구성 원칙들이 곧바로 자명한 것이었다면, 이제 이러한 형식은 힘을 잃었고 새로운 형태의 지식 소유와 지식 매개 방식에 자리를 내 준다. 이와 같이 미디어문화 안에서의 다양한 지표들은 새로운 커뮤니케이션 관계를 가리키고 있다."(프랑크 하르트만, 이상엽·강웅경 역, 『미디어 철학』, 북코리아, 2008, 448면.) 레지스 드브레는 프랑스에서 그르노블 동계올림픽 게임을 컬러 이미지의 전파 중계로 방영했던 1968년 무렵부터 '비디오스페르(영상적 시각의 세계)'가 출범하였다고 말한다. (레지스 드브레, 정진국 역, 『이미지의 삶과 죽음』, 시각과 언어, 1994, 314면.)

70 발터 벤야민, 최성만 역, 『사진의 작은 역사』, 도서출판 길, 2007, 168면.

71 "영화는 사진적 수단을 통해 만들어지고 외관상 움직이는 이미지를 만들어내기 위해 어떤 표면 위에 투사된다." (그레고리 커리, 『이미지와 마음』, 37면.)

^{embodied} 관습의 결과이다. 문학적 재현 역시 사이비 시각적 재현이다. 문자의 이미지를 통해서 의미를 조합하고 이 조합의 연쇄를 모아 더 큰 이미지를 상상해 낸다. 이 상상력의 과정의 지체를 예술이라고 규정하는 것이 칸트 이후의 서구의 예술관인 까닭에 즉각적으로 눈앞에 전개되는 시각적 이미지의 세계는 '대중적'인 것이며, 열등한 것이라는 관점이 여전히 지배적이다. 청각 매체의 시대에 문자를 통한 재현은 독자의 상상력을 통해서 가능하였다. 재현적 리얼리즘 문학[소설]의 시대는 바로 이러한 청각 매체의 시대에 전성기를 보냈다. 오늘날 언어의 기능은 영상 이미지의 발달에 따라 정보 전달과 의사소통의 영역으로 축소되고 상상력과 이미지 형성이란 이전의 문학적 기능은 상실하였다.

영화가 일찍 예술로 자리 잡을 수 있었던 것은 시각적 매체였기 때문이다. 이는 회화와 사진이라는 시각적 매체가 선행하고 있었기 때문에 가능하였다. 하지만 시각적인 것과 회화적인 것은 다르다. "문자는 시각적이지만 회화적이지 않다. 모든 회화적 재현은 시각적이지만, 모든 시각적 재현이 회화적인 것은 아니다."[72]

이미지는 비분절적 성격을 지닌다. 이미지 언어는 분절이 이루어지지 않는 언어, 의미 구성의 최소 단위로서 자연언어가 갖는 '단어'에 대응하는 것을 찾을 수 없는 언어이다. 특정한 의미론적 기능을 수행하는 분절화된 의미 요소를 갖지 않기 때문에 그것은 기껏해야 사태를 '기술'할 뿐, 예컨대 명령적 언술, 부정적 언술, 조건적 언술 등에 상응하는 표현을 할 수 없으며 시제

• • •

72 그레고리 커리, 위의 책, 41면.

표현도 불가능하다.[73]

이 점에서 문학과 영화의 관련성은 '언어' 또는 '재현 방식'에 있는 것이 아니라 이야기narrative의 전달 방식에 있다고 할 수 있다. 이는 '영상 언어' 또는 '영화 언어'라는 명칭을 인지과학에서 부정하는 이유가 된다.[74]

오늘날은 영상이 언어의 기능을 대체하였으며, 영상을 통한 재현과 상상력 구현이 현대 영상매체의 기능이 되었다. 그렇다면 영상에 의한 재현은 재현 그 자체로 끝나는 것인가. 예술이 예술일 수 있는 이유가 단지 재현성에만 있다면 영화나 텔레비전 드라마는 더 이상 설 자리가 없을 것이다. 영화나 텔레비전과 같은 영상매체를 통해서 관객은 이미 재현된 세계를 볼 뿐만 아니라 그 과정에서 끊임없이 자신만의 상상적 세계를 형성해 나간다. 영화는 무성영화로 출발하였으므로 자연스럽게 화면 편집의 기술과 문학적 상상력이 결합하면서 예술의 지위를 획득하였다. 그렇다면 텔레비전 드라마는 어떤가.

• • •

73 김상환 외, 『매체의 철학』, 238~239면.
74 워런 벅랜드, 조창연 역, 『영화인지기호학』, 커뮤니케이션북스, 2007.

07

텔레비전 드라마의
재현 형식

영화가 선재(先在)하고 있기 때문에 흔히 텔레비전 드라마 역시 영화와 마찬가지로 영상 이미지의 재현 미디어로 간주되기 쉽다. 그러나 영화와 텔레비전 드라마는 동영상이라는 이미지만 동일할 뿐이지 출생과 성장 배경이 다른, 연극의 '배 다른 자식들'이다.

영화와 텔레비전 드라마의 이질성은 이들이 바탕을 두고 있는 매체의 차이에서 비롯된다. 자발적인 의지로 어두운 극장에 모여서 정면의 화면을 응시^{gaze}하는 영화와 일상생활 속의 환한 곳에서 개별적으로 작은 화면을 흘끗 보는^{glance} 텔레비전의 보는 방식은 전적으로 다르다. 뿐만 아니라 등 뒤에서 눈앞으로 영사되는 영화와 눈앞의 작은 상자에서 전원을 켜고 끔에 따라 수시로 나타났다 사라지는 텔레비전의 화면의 존재는 서로 다른 관객[시청자]의 의식에 작용한다. 영화에 대한 정신분석적 비평은 바로 이러한 영화의 존재를 관객의 관음증^{voyeurism}의 욕망으로 비유하고, 이러한 욕망을 관객이 영화의 스크린 속에 참여하여 은밀히 극중 사건을 즐기는, 프로이

트^{Sigmund Freud} 식의 원초적 장면^{primal scene}을 확인하는 무의식의 발현으로 규정한다.[75] 이러한 영화 분석은 대표적으로 라캉^{Jacque Lacan}의 영향을 받은 크리스티앙 메츠^{Christian Metz}를 중심으로 한 이론가들의 주장이지만, 과연 관객이 영화 속에 '동화'되는가, 영화 속의 현실^{reality}을 실재^{actuality}로 느끼는가에 대해서는 비판의 여지가 있다.[76] 뿐만 아니라 텔레비전 드라마의 쇼트-역쇼트^{reverse shot}의 무한히 조각나고^{fragmented} 산재된^{dispersed} 화면 탓에 시청자의 감정 이입이 이루어지지 않는다고 설명하고 있는 점은 인지적 관점에서 볼 때 더욱 인정하기 어렵다.

또한 정신분석학의 관점에서 볼 때 대부분의 영화에서 언표 행위의 장소 혹은 시선의 장소는 남성의 장소로서 영화의 여성 관객은 관음증적 쾌락 및 지배감의 조건인 이미지로부터 거리를 확립할 수 없고 대신 이미지와의 관계에서 동일화적인 나르시시즘에 머물게 된다. 따라서 여성 관객은 남성적 위치를 취하거나, 여성 등장인물과의 동일화를 통해 수동적이거나 피학증적인 위치를 취한다.[77] 반면 텔레비전의 공간은 여성의 장소로서 여성 시청자가 주도적, 능동적 위치를 점유한다. 이는 텔레비전 드라마로 멜로드라마가 주로 생산되는 요인이 된다.

텔레비전이 영화와 다른 점은 당연히 그 지각 방식의 차이에 있다. 그리고 그 차이는 매체의 차이에서 기인한다.

영화에서 우리는 근육운동을 느끼지 못한다—우리는 머리를 돌리지 않았

• • •

75 Robrtt C. Allen, *Speaking of Soap Opera*, The University of North Carolina Press, 1985, pp.216~225.
76 워런 벅랜드, 『영화인지기호학』, 2000.
77 로버트 랩슬리·마이클 웨스틀레이크, 이영재·김소연 역, 『현대 영화이론의 이해』, 시각과 언어, 1999, 135면.

다는 것을 알고 있다. 그러므로 움직임은 어딘가 다른 곳에서 일어난 것이다. 영화를 계속해서 보는 동안 관객은 영화의 특성인 공간세계[스크린]와 자기들이 앉아 있는 공간세계[관람석] 사이를 구별하는 데 익숙하게 된다. 그러나 단순한 관객들은 자신들이 스크린에 나타나는 세계 속에 있는 것처럼 느끼게 된다.[78]

우리는 머리를 돌려야만 다른 세계를 볼 수 있다. 머리를 돌리지도 않았는데 눈앞에서 계속하여 다른 움직임의 세계가 진행된다는 것은 모순이다. 심지어 극장의 거대한 화면 탓에 머리를 돌려도 여전히 같은 세계가 진행되고 있다. 이처럼 극장 영화의 세계는 가짜의 시각 체험이다. 이 점에서 영화 관객의 시점은 카메라 눈을 좇는다.

영화는 관객으로 하여금 영화가 편집의 기술이라는 점을 눈치 채지 못하게 한다는 점에서 편집의 예술이라고 할 수 있다. 하나의 카메라의 눈을 통해 본 세계를 편집을 통해서 시간과 공간의 길이와 깊이를 조작하는 영화에 반하여 텔레비전 드라마는 여러 카메라의 위치 바꿈switch에 의해 쇼트를 구성하는 예술이다. 이 쇼트들은 우리가 일상에서 경험하는 시선과 각도에 자연스럽게 부합하여야 하며, 이렇게 구성된 장면들을 통해 시청자들은 텔레비전이 갖다 주는 다른 세계에 자연스럽게 동참하게 된다. 그러나 텔레비전 화면의 작은 크기로 인하여 시청자들은 화면 속의 세계에 쉽게 빠져들지 못한다. 이러한 본질적인 한계는 텔레비전의 태생적 속성 탓이라고 할 수 있다.

• • •

78 랄프 스티븐슨·장 R.데브릭스, 「예술로서의 영화」, 86면.

라디오에서 출발한 텔레비전은 본질적으로 시각적 매체이기보다는 청각적 매체이다. 굳이 화면을 들여다보지 않아도 서사 진행을 알 수 있는 여러 텔레비전 프로그램들은 일차적으로 귀로 듣는 즐거움을 제공한다.[79] 텔레비전 드라마에서는 작은 화면에 집중할 수 없는 한계를 소리의 조절을 통해서 극복하기 위해 청각 이미지들을 특별히 관리한다. 텔레비전 드라마에서는 가능한 모든 자연음을 제거한다. 바다에는 파도소리가 없으며 계곡에는 물 흐르는 소리가 제거된다. 단지 등장인물들의 대화와 O.S.T만 들릴 뿐이다. 이것은 일상의 생활 소음과도 구별되는 텔레비전 드라마만의 소리들이다. O.S.T.는 실상 시청자들을 위한 것이기에[80] 특별한 효과음을 제외하고는 텔레비전 드라마 속의 인물들은 소리 없는 세상에 살고 있는 셈이다. 이것은 텔레비전 드라마의 화면이 입체성을 결여하고 있음과도 관련이 있다. 파동의 자극에 의하여 지각되는 청각 이미지들이 모두 텔레비전의 단일한 스피커에서 울려 나온다는 것은 자연스럽지 못하기 때문이다.

그 대신 텔레비전의 인물들은 시청자에게 말을 건넨다. 원경의 장면 속에서 나누는 두 사람 사이의 대화가 화면 속 멀리 떨어져 있는 상상의 주체에게 들린다는 것은 있을 수 없는 일이지만, 시청자들은 이를 자연스러운 관습으로 받아들여야만 한다. 따라서 텔레비전 드라마에서 과도하다 싶을 정도로 클로즈업이 잦은 것은 실상 극중 인물들이 시청자에게 자연스럽게 말 걸기 위한 전략이라고도 할 수 있다.

텔레비전 드라마는 클로즈업의 서사다. 목 아래에서부터 얼굴 전체를 보

• • •

79 Jeremy G. Butler, *Television Style*, Routledge, New York, 2010, p.53.

80 O.S.T.와 같은 음악 자극은 대화의 회화 자극과는 다른 뇌영역의 특수화된 신경체계를 통해 지각된다. (Bernard J. Baars·Nicole M. Gage, 강봉균 역, 『인지, 뇌, 의식』, 교보문고, 2010, 209~210면.)

여주는 클로즈 쇼트[CS], 얼굴만 크게 보여주는 클로즈업 쇼트[CU], 인물의 두 눈과 입을 크게 잡은 빅 클로즈업 쇼트[BCU], 인물의 두 눈만 크게 잡은 익스트림 클로즈업 쇼트[ECU] 등을 편의상 모두 클로즈업이라고 지칭한다면 텔레비전 드라마는 거의 모든 쇼트가 클로즈업이라고 할 수 있다. 텔레비전 드라마는 클로즈업으로 시청자에게 말을 거는 형식이다.

대화가 중심인 까닭에 텔레비전 드라마는 쇼트-역 쇼트의 구조가 중심을 이룬다. 이는 영화에도 적용되지만 특히 텔레비전 드라마의 대부분의 대화의 쇼트는 쇼트-역 쇼트의 화면으로 진행되는데, 이 구조 중에서도 멜로드라마에서의 두 사람의 대화는 주로 '어깨 너머 쇼트[Over the Shoulder 2 Shot, OS 2S]'로 구성된다. 화면 속의 인물은 시청자와 눈을 마주치지 않는다. 카메라의 눈을 피하는 관습적인 장치이기도 하지만, 카메라가 상대 인물의 어깨 뒤에 있음으로 하여 시청자의 위치 역시 상대 인물의 뒤편에 놓인다. 시청자는 극중 인물이 되어 눈을 마주치는 부담감 없이 상대의 이야기를 들어 줄 수 있게 된다. 쇼트-역 쇼트의 진행에 따라 시청자는 대화 상대자를 번갈아가면서 이야기를 듣고 그 인물에 동화된다. 주로 멜로드라마의 주동인물들 간의 쇼트인 OS 2S을 통하여 시청자는 등장인물과 '공유된 주의 집중'을 함께 경험하게 된다. 아래 그림은 이러한 응시 지각을 통하여 공유된 주의 집중을 경험하는 '마음 이론'의 과정을 보여 준다.[81]

• • •

81　Bernard J. Baars · Nicole M. Gage, 위의 책, 395면.

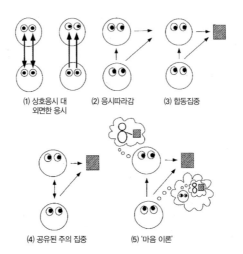

(1) 상호응시 대
외면한 응시

(2) 응시따라감

(3) 합동집중

(4) 공유된 주의 집중

(5) '마음 이론'

안구와 응시처리. (1) 상호응시는 사람 A와 B의 주의집중이 서로에게 향하는 것이다. 외면한 응
시는 A는 B를 보지만 B의 시선은 다른 곳에 있을 때이다. (2) 응시따라감은 B의 응시가 그들
을 향한 것이 아님은 A는 알고 있고 B가 바라보는 공간의 한 점을 A가 따라가는 것을 말한다.
(3) 합동집중은 응시따라감과 같으나 차이점은 주의집중의 초점대상(한 사물)이 있어서 A와 B
가 같은 사물을 바라보고 있을 때 이다. (4) 공유되는 주의집중은 상호주의집중과 합동주의집중
의 조합된 형태로서 A와 B의 집중대상이 같은 초점의 대상이 되는 한 사물이면서 서로에게도
주의를 기울일 때이다. ('나는 네가 X를 쳐다보는 것을 안다. 그리고 너도 내가 X를 보고 있다는
것을 알고 있다') (5) 마음의 이론은 1~4에 의존할 뿐 아니라, 한 사물에 무엇인가를 하려는 의도
가 있기 때문에 다른 사람이 그 사물을 주의깊게 보고 있다는 것을 알게 해주는 고위 사회적 지
식에도 의존한다.

영화와 달리 텔레비전 드라마의 이미지는 입체성을 부여받기 어렵다.[82]
이는 우선적으로는 텔레비전의 작은 화면에 기인하며 그에 따른 시청 거리
와 관련이 있다. 시청 거리가 짧기 때문에 이미지의 원근법을 확보하기 어
려우며, 굳이 실내 스튜디오에서 촬영되는 많은 장면에서 입체감이 필요하

• • •

[82] 텔레비전 드라마에서는 영화에 비해 화면의 공간효과가 잘 만들어지지 않는다. 화면의 공간효과는 대상 이미지 크
기의 차이, 신체의 중첩, 전경과 배경, 색 공간성 등에 의해 만들어진다. (크누트 히케티어, 『영화와 텔레비전 분석』,
121면.) 또한 영화에서 프레임은 7개의 공간을 구성한다. (조엘 마니, 김호영 역, 『시점』, 이화여자대학출판부, 2007,
52면.) 6개의 외화면(外畵面)을 지니는 영화에 비하여 텔레비전 드라마에서는 외화면이 잘 드러나지 않는다.

지도 않다. 초기 영화에서 고정된 카메라의 촬영에 의해 운동 이미지가 확보되지 않았던 것처럼[83] 텔레비전 드라마에서는 운동 이미지가 잘 드러나지 않는다. 장면의 변화는 있어도 한 장면 내 운동 이미지는 없다. 텔레비전 드라마의 서사 진행을 느리게 받아들이는 이유는 바로 이러한 운동 이미지의 결여에 따라 시청자들이 시간 경과를 느끼기 어렵기 때문이다. 플래시백이나 플래시 포워드의 장치를 자주 쓰면서 표 나게 그 인위성을 드러내는 것도 바로 텔레비전 드라마에서는 시간 경과를 파악하기 어렵기 때문이다. 이는 텔레비전이 본질적으로 지니고 있는 시청자와의 자연스러운 교류를 위한 매체적 성격에서 기인한다.

텔레비전 드라마는 영화의 엿보기와는 달리 '옆에서 말 걸기'를 즐기는 예술이다. 제한된 상영 시간에 화면에 몰입하여 극장 바깥일을 잊도록 하는 영화와는 달리 텔레비전 드라마는 일상 속에서 등장인물의 말을 듣고 대화를 나누는 교감의 감정이입의 즐거움을 제공해 준다. 이러한 대화는 지극히 개인적인private 것이며 독백적인 것이다. 그렇다면 이러한 즐거움을 통해서 시청자가 얻는 효과는 무엇인가.

• • •

83 질 들뢰즈, 유진상 역, 『시네마 I 운동-이미지』, 시각과언어, 2002, 49~50면.

08

일상의 은유 체계와
기억의 형식

의미 이론의 전통적 견해는 낱말을 사전 성분과 백과사전적 성분으로 나눌 수 있다고 주장한다. 이 견해에 따르면 사전 성분만이 낱말 의미 연구에 관여하는 의미론 분야인 어휘의미론^{lexical semantics}의 적절한 연구로 간주된다. 대조적으로 백과사전적 지식은 언어 지식에 비본질적이며 '세계 지식'의 영역에 속한다. 인지의미론의 관점은 이러한 구분을 인정하지 않는 대신 오히려 백과사전적 의미를 지지하며 낱말의 외연과 내포의 구분도 부정한다.

인지언어학자들은 인간 언어에서 낱말이 절대로 문맥과 독립적으로는 제시되지 않는다는 견해에 대해 설득력 있는 주장을 제시하며, 대신 낱말이 항상 틀이나 경험의 영역과 관련하여 이해된다고 주장한다. 또한 인지언어학자들은 언어 의미를 의미론[문맥 독립적 의미]과 화용론[문맥 의존적 의미]으로 세분화하는 것 또한 문제가 있다고 주장한다. 의미론과 화용론을 원칙상 구분하게 되면 두 가지 유형의 의미 사이에 다소 인위적인 경계

가 초래된다. 사용 문맥은 종종 낱말과 연상되는 의미에 결정적이며, 어떤 언어 현상은 고립적으로 의미적 설명이나 화용적 설명으로는 완전하게 설명할 수 없다.[84]

인지적 관점에서 먼저 도식schema이란 '지식의 덩어리로 조직하는 데 필요한 틀이라 할 수 있는 일반적인 지식 구조'로서, 일반적인 절차, 대상, 지각 결과, 사건·일, 일련의 사건·일 또는 사회적 상황을 표상한다. 스키마 이론이란 이러한 지식 덩어리가 기억에 부호화되어, 경험을 이해하고 저장하는 데 이용된다고 가정하는 모형들의 집단을 일컫는 말이다.[85]

따라서 영상도식이란 "우리의 지각적 상호작용들과 신체적 경험들, 인지 작용들의 반복적 구조이거나 그것들 안에서의 반복적인 구조들"[86] 또는 "반복적인 패턴이나 구조를 표명하는 우리의 경험과 이해 안에 있는 조직적이고 통합적인 전체"[87]로 규정할 수 있다.

영상도식은 다음과 같은 특징을 지닌다.[88]

 * 영상도식은 비언어적이라는 의미에서 선 개념적이다.

 * 영상도식은 비명제적이다. 영상도식은 기초가 되는 사고의 언어로 표현되지 않는다.

• • •

84 예를 들어 'Meet me here a week from now with a stick about this big. (지금부터 일주일 뒤에 이만한 크기의 막대기를 가지고 여기서 나와 만나자.)'와 같은 문장이 대표적이다. (Vyvyan Evans·Melanie Green, 임지룡·김동환 역, 『인지언어학기초』, 한국문화사, 2008, 7장. 참조.)

85 Stephen K. Reed, 박권생 역, 『인지심리학 이론과 적용』, 시그마프레스, 2010, 324~325면.

86 M.존슨, 『마음속의 몸』, 182면.

87 M.Sandra Pena, 임지룡·김동환 역, 『은유와 영상도식』, 한국문화사, 2006, 59면.

88 M.Sandra Pena, 위의 책, 60면.

* 영상도식은 신체화되어 있다. 영상도식은 신체적 경험으로부터 발생한다.

* 영상도식은 구조화되어 있다. 영상도식은 내적 논리에 대한 기초 역할을 하는 일련의 구조적 요소를 가지고 있는 조직적인 패턴이나 체계로 간주된다.

* 영상도식은 비표상적이다. 주체와 그가 수행하고 있는 활동 사이에 이원성이 존재하지 않는다.

* 영상도식은 도식적이라는 의미에서 추상적이다. 영상도식은 그릇, 경로, 연결, 힘, 균형과 같은 상상적 영역으로부터 발생하는 도식적 패턴을 나타낸다.

이러한 영상도식은 인지적 구성물로서 넓은 범위의 감정 은유 표현을 개념화하는 데 기초가 된다. 인지의미론에서 은유는 "본질적으로 개념적인 것이며, 하나의 개념 영역을 다른 개념 영역에 사상影像, mapping하는 것"[89]이다. 곧 영상도식이란 영상을 도식화하는 것이 아니라 은유적 개념을 영상화하는 인지적 과정이라고 말할 수 있다.

텔레비전 드라마에서 발견할 수 있는 대표적 영상도식은 환유metonymy이다. 텔레비전에서 보여주는 일부분의 세계는 텔레비전 프레임 너머의 세계 전체이다. 클로즈업 역시 이 환유의 대표적인 형식이다. 얼굴만으로 그 사람의 성격을 드러내고 특히 눈으로 말하는 방식이 대표적인 환유의 방식이다. 우리는 영화의 장면보다도 텔레비전 드라마의 장면에 익숙하다. 이는 편집의 유무에도 기인하지만 그보다는 텔레비전은 있는 그대로의 일상적

• • •

89 G.레이코프·M.터너, 이기우·양병호 역, 『시와 인지』, 한국문화사, 1996, 150면.

세계를 보여주기 때문이다. 이는 텔레비전 이미지들이 지니는 백과사전적 지식의 특성과 관련이 있다. 텔레비전이 보여주는 일상적 세계는 우리가 경험적으로 체화한^{embodied} 내용을 우리 내에 지니고^{embedded} 있다가 발현하는 은유와 환유의 세계^{entity}이다.

영상도식의 관점에서 보면 텔레비전은 하나의 그릇^{container}이다. 일상의 나와는 다른 누군가의 세계가 텔레비전의 프레임 안에 들어오면 내용^{contents}이 된다. 이때 콘텐츠는 날 것 그대로 프레임 안에 들어오는 것이 아니라 은유의 성격을 띤다. 텔레비전 드라마 속에서 인물들이 만나고 사랑하고 싸우고 헤어지는 모든 과정은 은유[또는 환유]적 속성을 띤다.

결국 시청자들은 텔레비전이라는 은유와 환유의 프레임 내에서 등장인물의 이야기를 (엿)듣고 독백의 말을 건넨다. 그가 원하면 언제나 프레임 내에 인물들을 불러올 수 있다. 그리고 그들의 삶의 여정에 동참한다. '인생은 여정^{LIFE IS A JOURNEY}'이라는 은유를 텔레비전이라는 그릇 속에서 확인하는 것이다. 텔레비전 드라마의 시간 진행이 시청자의 물리적 시간 진행과 거의 동일한 진행을 보이는 것은 바로 이러한 은유의 영상도식에 편승하기 위해서이다. 이러한 점에서 텔레비전 드라마는 직접적인 현전성^{immediate presentness}을 그 대표적인 속성으로 지닌다.[90]

텔레비전 드라마에서 재현되는 모든 이미지들은 사적(私的)인 것으로 환원된다. 등장인물들이 생업의 수단으로 활용하는 커피숍이나 식당은 그들

• • •

90 Robrtt C. Allen ed, *Channels of Discourse, Reassembled*, The University of North Carolina Press, 1992, p.218. Jeremy G. Butler(*Television Style*, pp.26~69)는 soap opera의 스타일을 시각, 청각 이미지와 미장센을 통해 분석하면서 역시 이 현전성을 강조한다.

만의 의미 있는 공간으로 자리 잡고[91], 그들이 사용하던 물건에도 사적인 의미가 부여된다.[92] 요컨대 텔레비전 드라마의 모든 이미지들은 등장인물과 관계되는 순간 사전적 의미를 넘어선다. 그리고 그 순간 그 이미지들은 시청자들이 알고 있던 사전적 의미도 초월한다. 많은 시청자들이 텔레비전 드라마의 촬영 배경이 된 세트장과 사건의 장소를 방문하는 것은 바로 이러한 이미지 학습의 결과이다.[93]

영화와 달리 평면적인 시각적 이미지를 부여 받는 텔레비전 드라마에서 화면에 깊이를 부여하는 방법은 시청자의 심리적 시점에 의지하는 것이다. 제한된 드라마의 공간적 배경과 일정한 장소들을 오가는 등장인물들의 동선은 시청자에게 일관되면서도 친숙한 일상의 이미지를 부여한다. 여기에 에피소드마다 반복되는 주제가의 노출은 극중 회상 장면과 맞물리면서 시청자의 감정 이입을 배가시킨다. 반복 학습에 의하여 시청자들은 드라마의 세계에 익숙하게 적응하므로 텔레비전 드라마에서는 굳이 미장센의 효과를 의도하지 않는다. 작품에 따라서는 미장센에도 각별한 신경을 기울이는 경우도 있지만, 방영이 종료된 후 시청자의 기억 속에 남는 것은 배우의 얼굴과 귀에 익은 몇몇 자극적인 대사와 주제가뿐이다.

이러한 점에서 텔레비전 드라마는 철저히 동작주[agent]에 의한 전경의 사

- - -

91 〈커피 프린스 1호점〉(MBC, 2007.7.2.~2007.8.27.), 〈파스타〉(MBC, 2010.1.4.~2010.3.9.)의 예를 보라.

92 〈시크릿 가든〉(SBS 2010.11.13.~2011.1.16.)에서 김주원(현빈 분)의 옷과 책이 대표적이다.

93 특히 〈겨울연가〉(KBS, 2002)의 배경 중 한 곳인 가평의 남이섬과 〈커피프린스 1호점〉의 실제 배경인 홍대 앞의 커피숍은 지금도 많은 국내외 관광객이 방문한다.

건 진행을 보여 준다.[94] 다른 식으로 말하자면 시청자는 등장인물의 얼굴과 눈, 입만을 따라가면 그만인 것이다. 이러한 인물들의 전경이 반복해서 모이면서 인물의 성격과 사건이 구성되고, 에피소드가 진행됨에 따라 시청자의 기억 속에 정신 공간 mental space[95]이 형성되고 이 공간은 다시 등장인물의 정신 공간과 관계 맺는다. 인터넷 공간 속에 전개되는 드라마 시청 소감은 바로 이러한 정신 공간들 간의 의사소통이라고 할 수 있다.

이렇게 등장인물이라는 전경에 의해 사건이 진행되고 시청자 역시 이 인물들을 좇아 작품에 반응하기 때문에 텔레비전 드라마의 핵심은 인물의 성격에 놓인다. 이 성격이 사건 진행에 밀착할수록 '극적'인 성격을 지니게 되지만 대부분의 텔레비전 드라마는 사건보다도 인물의 성격 구현에 노력을 기울인다. 이 역시 텔레비전이 지닌 일상적 매체의 성격에 따른 것이라고 보아야 한다. 이 점에서도 텔레비전 드라마는 드라마적이기보다는 '서사적'인 장르이다.

만약 우리에게 현실이 일상적으로 산출된 것이 아니라 주어진 것으로 보인다면, 이는 우리 행위가 관여하는 부분을 습관적이며 체계적으로 망각함으로써 생긴 결과다. 인간은 "자신이 주체라는 사실을, 심지어는 '예술적으로 창조하는 주체'라는 사실을 망각함"으로써, "진리라는 감정"에 도달한다. "인간은 근원적인 직관 은유가 은유라는 사실을 망각하고 직관 은유를 사물 그

• • •

94 인지시학(cognitive poetics)의 관점에서 문학작품을 읽는 것은 전경과 배경 사이의 관계를 창조해 내어 그에 따른 주의를 새롭게 하는 과정이라고 할 수 있다. 이러한 전경-배경의 구조는 영상 이미지의 구조에 대한 인지적 분석에서 기인하는 것이다. 인지시학적 분석 방법에 대해서는 피터 스톡웰, 『인지시학 개론』, Joanna Gavins·Gerard Steen ed, *Cognitive Poetics in Practice*, Routledge, New York, 2003. 참조.

95 질 포코니에·마크 터너, 김동환·최영호 역, 『우리는 어떻게 생각하는가』, 지호, 2009.

자체로 받아들인다." 심지어 우리는 우리의 현실을 산출하지만 이러한 사실을 은폐하거나 망각한다. 이렇게 객관성이라는 외관이 생성된다. 현실이라는 구조는 전체적으로 심미적인, 즉 산출적인 일차적 투사에 의존한다. 즉 "자유롭게 창작하고 자유롭게 만들어내는" 인간의 행위, 즉 "심미적 관계"에 기초한다. 그러나 우리는 습관적으로 그것을 지각하지 못하고 망각하거나 억압한다.[96]

위와 같은 매체 미학자 벨슈Wolfgang Welsch에 의하면 우리는 직관 은유가 은유라는 사실을 망각하기 때문에 현실을 산출하면서도 현실을 산출하는 우리의 주체성을 자각하지 못한다. 이를 인지의미론적으로 바꾸어 말하자면 관습적으로 자리 잡고 있는 일상에서의 은유를 은유로 자각하지 못하기 때문에 우리가 늘 현실을 산출하고 있으면서도 이를 알지 못하고 특별히 새로운 것만을 추구한다고 볼 수 있다. 이러한 점에서 텔레비전 드라마는 항상 새로운 일상적 현실을 창조해 내는 매체라고 할 수 있다. 그러나 이러한 현실을 단지 주어진 것으로 받아들이기만 한다면 시청자들은 현실을 산출하는 주체적 존재가 될 수 없다.

그렇다면 영화와 달리 화면 몰입이 쉽지 않은 텔레비전 드라마에 시청자들이 반응하고 감동하는 이유는 무엇인가. 텔레비전 화면은 우리가 가까이 가면 우리 모습을 볼 수 있는 거울과 같아서 텔레비전 드라마가 상영되는 동안 시청자는 끊임없이 드라마 속에서 자신의 모습을 발견하기 때문이다. 텔레비전은 우리의 등 뒤에서 영사되는 화면[영화]이 아닌, 우리가 스위치

• • •

96 볼프강 벨슈, 심혜련 역, 『미학의 경계를 넘어』, 향연, 2005, 92~93면.

를 켜면[가까이 가면] 살아나는 우리의 상(像)이다.

텔레비전 드라마의 대사에는 정보와 영상 이미지가 담겨 있으며, 발화와 발화 사이의 침묵의 시간을 이 이미지로 채운다. 쇼트의 길이의 조절을 통해 텔레비전 드라마에서는 이 침묵의 길이를 조절하는데—보통 10초 이내인 영화보다 쇼트의 길이가 대체로 길다—텔레비전 드라마의 서사가 늘어지는 듯한 느낌은 바로 이 이미지 쇼트의 길이에 의한 것이기도 하다. 보통 이 침묵의 시간은—주로 서정적인 음악과 함께 한다—주로 등장인물의 회상 시간으로 채워진다. 그러나 이러한 등장인물의 회상에 시청자가 개입할 수는 없다. 오히려 이 플래시백의 시간은 사건의 집중에서 벗어나는 시청자들의 이완의 시간이 된다. 그러나 대개 이 순간 익숙한 주제가가 흐르며 시청자들의 감상을 자극한다.

특히 이 지점에서 시청자들은 극중 인물에 몰입하고 반응한다. 그 기제는 감정이입의 동일시 때문일 수도 있지만, 그보다는 시청자 자신의 자서전적 기억을 극중 사건과 인물을 통해서 떠올리기 때문이라고 할 수 있다. 시청자는 텔레비전 드라마의 등장인물의 믿음과 욕망을 상상할 수는 있지만 등장인물의 상상 내용을 상상하기는 힘들다. 등장인물의 상상이 회상으로 바뀌는 동안 시청자는 자신의 사적인 기억을 떠올리게 된다. 자서전적 기억에 대한 인지심리학의 연구에 따르면 기억에 얼마나 빨리 접근할 수 있느냐를 결정하는 데는 사건과 일의 중요성이 더 중요한 요인이며, 많은 재생을 유도하는 데에는 사건과 일의 중요성에 따른 나열보다는 시간적 순서에 따른 나열이 더 효율적이다.[97]

• • •

97 Stephen K. Reed, 『인지심리학 이론과 적용』, 331면.

이러한 회상의 자극은 주로 청각 이미지에 의한다. 잊고 있었던 과거의 일이 드라마 속의 특정한 대사 또는 음악에 의해서 꺼내지면 그 다음에는 그 사적 체험의 사건이 다시 연대기적으로 구성되면서 극중 인물의 정신 공간과 반응한다. 드라마 속의 의미 기억semantic memory이 시청자의 일화 기억episodic memory을 자극하여[98] 회상시키는 것이다. 장기 기억의 공간 속에서 잊고 있었던 좋은/나쁜 기억이 드라마를 계기로 살아 나오는 것이다.

이는 바로 텔레비전 드라마의 영상도식이 지닌 체험적 구조와 연관된다고 할 수 있다. 영상도식의 관점에서는 텔레비전 화면의 프레임은 특별한 그릇이며, 시청자는 그 그릇에 담긴 자신의 감정을 보기 때문이라고 할 수 있다. 우리의 몸은 그릇이며, 얼굴은 대표적인 감정의 그릇이다. 텔레비전 드라마의 영상이 주로 클로즈업의 섬세한 얼굴 표정을 통해 사건을 진행시키는 것은 바로 이런 이유로 설명할 수 있다.

우리는 재생산 주기cycle의 절정으로서 이 세상에 존재하게 된다. 우리의 몸을 유지하는 것은 복합적인 상호 작용적 주기의 규칙적 반복에 의존한다. (…) 우리는 세계와 그 안의 모든 것은 주기적 과정에 묶여 있는 것으로 경험한다.[99]

한편, 위와 같은 언급에서 짐작할 수 있듯이, 텔레비전 드라마가 연속극serial의 형태로 정해진 시간에 주기적으로 방영되는 것은 '인생은 여행이다.'

• • •

98 이정모, 『인지과학』, 성균관대학교 출판부, 2009, 448면.
99 M.존슨, 『마음속의 몸』, 236면.

라는 경로 도식과 관련 있다고 볼 수 있지만, 이와 함께 이 과정에서 자신의 경로를 반성하는 거울적 기능 역시 무시할 수 없을 것이다. 텔레비전 드라마의 시간 진행이 훨씬 길면서도 공간적 배경은 오히려 제한적이며, 이로 인해 시청자가 텔레비전 드라마의 인물에 훨씬 친숙하게 되는 것도 이와 관련 있을 것이다. 텔레비전 화면은 우리가 가까이 가면 우리 모습을 볼 수 있는 거울과 같아서 텔레비전 드라마가 상영되는 동안 시청자는 끊임없이 드라마 속에서 자신의 모습을 발견한다. 텔레비전은 우리의 등 뒤에서 영사되는 화면이 아닌, 우리가 스위치를 켜면 살아나는 우리의 상(像)이다. 이러한 점에서 텔레비전 드라마는 개인적인^{private} 은유 체계라고 할 수 있다.

television drama

2부

시간과
기억, 주체의
존재성

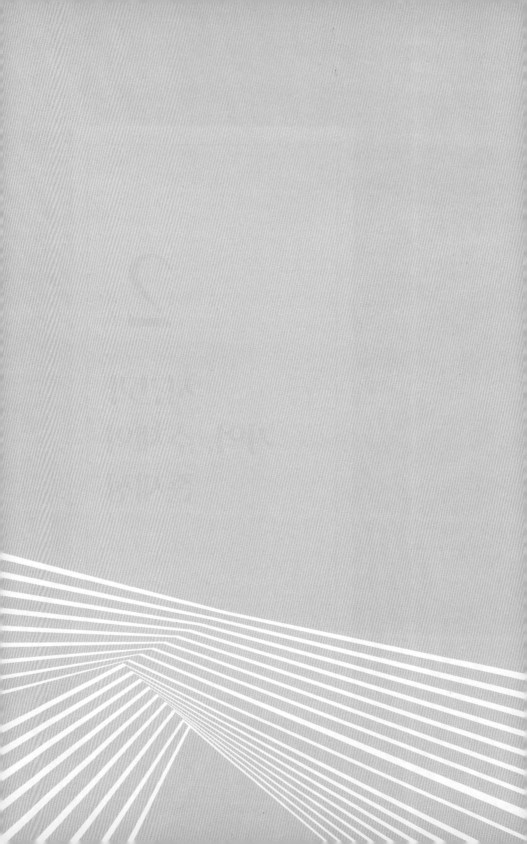

01

기억과
주체성

영화와 같은, 그 탄생일을 분명히 알 수 있는 (예술)양식의 정체성을 밝히는 일은 전통적인 시각과 함께, 한편으로는 완전히 새로운 방법론을 필요로 한다. 그것은 그 양식의 발생론적 배경과 함께 그것이 현실 속에 존재하는 존재 의미를 동시에 살펴보아야만 하는 과제이기 때문이다. 따라서 영화는 처음에는 문학의 형식론에 따라 그 '예술성'을 증명하려고 애써왔지만 결국에는 실패하였고, 이후 영상 이미지 분석을 위한 새로운 방법론에 기대어서야 겨우 그 양식의 정체성을 확인받을 수 있었다.[1] 영화는 이러한 지난한 자기 정체성의 모색 과정에 힘입어 1950년대 이후에

• • •

1 루돌프 아른하임의 초기 방법론을 거쳐 1960년대 이후 크리스티앙 메츠의 기호학과 정신분석학의 방법론에 힘입어 영화의 독자성이 인정받았다. 영화 이론의 변천에 관한 번역서로 주목되는 것은 Richard Rushton & Gary Bettinson, 이형식 역, 『영화이론이란 무엇인가』, 명인문화사, 2013. 토마스 앨새서·말테 하게너, 윤종욱 역, 『영화이론』, 커뮤니케이션북스, 2012.이 있다. 영어 논문 모음집으로는 Bill Nichols가 편집한 *Movies and Methods-An Anthology* (University of California Press, 1976.) 2권이 도움이 된다.

야 비로소 공적인 '예술'로 인정받았다.[2]

그렇다면 텔레비전 드라마는 어떠한가? 미국의 CBS에서 1951년 가을 *Search for Tomorrow, Love of Life, The Egg and I* 등의 세 작품을 방영하여 인기를 모으자 1952년 7월 30일 라디오 소우프 드라마 *The Guiding Light* 를 텔레비전으로 방영함으로써 텔레비전 드라마는 주된 대중 장르로 자리 잡게 되고, 마침내 텔레비전 소우프 드라마는 1960~61년에 이르러 라디오 드라마의 인기를 넘어서게 된다.[3] 한국에서는 1956년 HLKZ-TV의 〈황금의 문〉(최창봉 연출)을 최초의 텔레비전 드라마로 인정한다면, 텔레비전 드라마의 정체성도 이제는 예술이든, 드라마든, 문학이든 무엇인가로 자리 매김 되었어야 하지 않았을까 생각한다.

그러나 문제는 이러한 정체성이 무엇인가에 있는 것이 아니라 이 정체성의 확립을 위해서 그동안 적지 않은 연구자들이 텔레비전 드라마의 '드라마'에 집착하여 그 발생적 계보를 도외시하고 자꾸만 서구의 길고 긴 드라마[문학] 이론에서 텔레비전 드라마의 '예술성'을 발견하려고 시도해 왔다는 데 있다. 설혹 텔레비전 드라마가 드라마가 아니고 예술이 아니면 또 어떤가. 텔레비전 드라마가 이러이러한 점에 기대어 인기가 있고 의미가 있다는 점을 밝히면 이 양식이 예술인지 아닌지, 드라마인지 또 다른 무엇인지는 그 다음에 자연스레 정립될 사항이다. 문제는 텔레

• • •

2 프랑스의 영화 이론가 벨라 발라즈가 1940년대 말까지 프랑스 학술원에서 영화를 예술로 인정해 주지 않음에 대해서 한탄하고 있는 대목(이형식 역, 『영화의 이론』, 동문선, 18면)을 상기해 보라.

3 이에 대해서는 Robert C. Allen, *Speaking of Soap Opera*, The University of North Carolina Press, 1985. 5장 참조.

비전 드라마의 본질과 존재론에 놓여 있다.

이를 밝히기 위해서는 우선적으로 '텔레비전'이라는 매체에 주목해야 한다. 기본적으로 연극은 인간매체이자 극장매체였다. 하지만 영화는 극장매체라고는 할 수 있지만 스크린이나 영사기 매체라고는 할 수 없다. 따라서 매체이론에서는 영화를 그다지 주목하지 않는다. 대신 영상 이미지가 어떻게 지각되는가에 주목하여 인지과학의 주된 관심 대상이 되어 왔고, 이러한 관점에 의하여 적지 않은 성과가 축적되어 있다.[4] 반면 텔레비전 드라마는 '텔레비전'에 의한 매체 양식이다. 이때 텔레비전은 신문이나 잡지와도 다른, 라디오나 오늘날의 컴퓨터와 같은 기술적 형상의 매체이다. 비록 송신자의 일방적인 메시지를 수신하긴 하지만, 수용자가 코드를 작동해야만 소통되는 담론적 매체diskursive Medien라고 할 수 있다.[5]

따라서 텔레비전 드라마의 이해를 위해서는 텔레비전이라는 매체의 특성—이는 연극과 영화의 선험 조건인 극장 매체에 대한 이해와는 다른 이해이다—에 대한 이해가 선결되어야 하고, 이를 바탕으로 영화와 공통적이면서도 차별적인 영상 이미지, 그리고 연극과도 다른 언어 구조에 대한 이해가 필요하다. 이러한 이해 과정에 공통적으로 관여하는 것이 '지각'이다. 왜 우리는 영화를 영화로 인식하고 텔레비전 드라마는 텔레비전 드라마로 인식하는가에 대한 문제의 해결은 지각에 대한 이해를 필연적

• • •

4 이에 대한 논의의 출발은 루돌프 아른하임, 김춘일 역, 『미술과 시지각』, 미진사, 1995., 루돌프 아른하임, 정용도 역, 『중심의 힘』, 눈빛, 1995. E.H.곰브리치, 차미례 역, 『예술과 환영』, 열화당, 2003. 등의 작업에 힘입는다.

5 이러한 기술적 형상 매체와 담론적 매체의 특성에 대해서는 빌렘 플루서, 김성재 역, 『코무니콜로기』, 커뮤니케이션북스, 2001. 참조.

으로 수반한다. 다시 말하자면 '매체-지각-구조'로 이어지는 일련의 텔레비전 드라마에 대한 존재론을 필요로 한다. 보다 핵심적인 문제는 구조에 대한 것이나, 이는 비록 방대하고 복잡하더라도 핵심은 역시 '지각'의 문제에 있기 때문에 이 문제가 적절히 해명된다면 주제와 구조에 대한 문제는 순차적으로 해결될 수 있을 것으로 기대한다.

영화가 꿈의 형식이라면 텔레비전 드라마는 기억의 형식이라고 할 수 있다.[6] 꿈은 현실 또는 판타지의 세계를 은유하지만 기억은 현실세계를 환유한다. 영화와 텔레비전 드라마 모두 연극에서 출발한 영상매체 서사라는 공통점을 지니면서도, 극장과 거실이라는 관람의 공간적 환경과 스크린과 브라운관이라는 매체의 차이에 따라, 텔레비전 드라마는 그 태생에서부터 영화와는 다른 독자적인 행보를 보여 왔다고 할 수 있다. 텔레비전 드라마는 텔레비전 방송 콘텐츠의 하위 양식이면서도 '드라마'라는 명칭에 기대어 자연스럽게 '예술'의 자리를 차지하려고 해 왔다. 하지만 영화가 다양한 연구 방법론에 힘입어 탄생한 지 수십 년이 지나서야 비로소 예술로 자리 잡았음에 비하여, 대부분 텔레비전 드라마 연구자들은 영화와 '드라마'의 특성에 기대어 텔레비전 드라마가 자연스럽게 예술임을 인정받기를 원한다. 그러나 텔레비전 드라마의 예술성이 그렇게 간단하게 획득되지는 않는다. 왜냐하면 텔레비전 드라마는 연극이나 영화와는 다른 독자성을 지녔기 때문에 텔레비전 드라마만의 본질과 미학에 대한 탐구가 선행되지 않고서는 텔레비전 드라마의 예술성은 정립

• • •

6 꿈과 영화의 관계는 정신분석적 영화이론의 기반이 된다. 영화 이미지가 꿈과 관련 있음은 일찍이 버스터 키튼의 무성 영화 〈셜록 2세 Sherlock Junior〉(1924)에 상징적으로 드러난다.

될 수 없기 때문이다.

일반적으로 드라마의 등장인물은 과거의 기억, 트라우마 속에서 쉽게 벗어나지 못하는 인물들이다. 이들의 상처가 드러나면서 긴장이 형성되고 이에 따라서 인물들 간의 의지가 충돌하는 것이 드라마의 갈등이며 사건 진행이다. 인물이 의지를 지녀야만 갈등의 주체가 될 수 있는데, 의지를 지닌다는 것은 곧 주체의 동일성을 전제한다.

이때 주체의 동일성은 기억의 주체로서의 주체여야만 가능하여 단순히 의식이 있는 것만으로는 안 된다. 이러한 기억의 주체들의 의지가 충돌하는 것, 이것이 드라마의 사건을 발생시킨다.

그렇다면 왜 텔레비전 드라마에서 특히 기억이 문제가 되는가? 일차적으로 텔레비전 드라마의 사건 진행은 극중 인물들의 기억의 충돌 또는 기억 재생의 문제로 인해 발생한다. 이는 일반적인 드라마의 사건 진행과 갈등이 의지의 충돌과 관련 있음에 비해 텔레비전 드라마에 있어서는 인물들이 상대적으로 과거의 사건에 더 밀접하게 연결되어 있음을 의미한다. 텔레비전 드라마의 사건 진행이 더딘 것은 이러한 과거로부터 인물들이 빠져나오는 것을 여러 가지 장치로 방해하기 때문이다. 그 대표적인 것 중 하나가 끊임없이 인물들이 기억을 회상하는 플래시백의 구성이다.

그러나 텔레비전 드라마의 기억의 구조는 단순히 매회의 에피소드에 드러나는 플래시백의 화면 구성에 있는 것이 아니다. 이는 기억 장치의 일부에 불과하다. 거의 모든 텔레비전 드라마의 플롯 구성을 보면 과거의 사건의 우발점이 이미 주어져 있으며, 인물들이 끊임없이 이 우발점으로부터 촉발된 기억을 상기하고자 노력하는 것이 서사 구조의 핵심

을 이룬다. 이 장에서는 시간과 기억의 구조가 어떻게 텔레비전 드라마의 미학과 존재론에 연결되는지를 주요 작품을 중심으로[7] 살펴보기로 한다.

7 이 장에서 특히 주목하는 대상 작품은 〈나인:아홉 번의 시간 여행〉(tvN, 2013.3.11.~5.14.)과 〈별에서 온 그대〉(SBS, 2013.12.18.~2014.2.27.)이며 이 외에도 〈옥탑방 왕세자〉(SBS, 2012.3.21.~5.24.), 〈그 겨울, 바람이 분다〉(SBS, 2013.2.13.~2013.4.3.), 〈밀회〉(jTBC, 2014.3.17.~2014.5.13.) 등도 주요 관심 대상이다. 하지만 이들 작품외의 어떠한 작품들이 논의의 대상이 되어도 논지는 마찬가지이다.

02

사건
잠재성의 현실화

오늘날 텔레비전 드라마는 일반적으로 연속극^{serial}으로 존재한다. 1950
년대 할리우드의 메소드 연기가 특히 멜로드라마에 적합하였고 이 연기법
이 그대로 텔레비전 드라마에 수용됨으로써 오늘날 텔레비전 드라마의 연
출과 연기가 관습화되었다고 볼 수 있다. 하지만 이러한 영상 이미지 구조
는 결국 텔레비전 드라마에서 취급하는 사건의 성질과 직접 연관된다. 텔
레비전(드라마)의 현실은 구성된 현실로[8], 선택된 장면과 카메라 앵글에 의
해서 구성된다. 우리가 텔레비전에서 인지하는 것은 의미 부여로서 실제 현
실의 창조이고 이미 해석된 현실이다. 이 현실세계는 미디어를 통해 중개된
현실이다.[9] 실제 일어난 것과는 전혀 다른 현실이지만, 그럼에도 불구하고
더 현실적인 것으로 인지하는 시청자의 감각 구조는 어디에서 기인하는가?

• • •

8 가브리엘 와이만, 김용호 역, 『매체의 현실구성론』, 커뮤니케이션북스, 2003, 8~9면.

9 김성재, 『상상력의 커뮤니케이션』, 보고사, 2010, 36~37면.

"방송은 영화와 달리 친밀하고도 친숙한 것이다. 방송은 눈을 사로잡는 스펙터클한 공적적 오락의 장이라기보다 사적인 가정에 있는 평범한 일상적 가구의 일부이다."[10] 이러한 매체로서의 텔레비전의 가정성domesticity을 '원격 친밀성'[11]으로 설명하는 것은 충분히 수용된다. 그러나 이러한 관점은 텔레비전이라는 매체론의 관점에 그친다. 그렇다면 텔레비전 드라마는 왜 친숙한가? 일반적으로 텔레비전의 매체성을 일상성이라고 할 때 텔레비전 드라마에서 취급하는 사건이 우리의 일상을 다루기 때문에 우리가 즐기고 빠져드는가?

텔레비전 드라마의 기본적 특성의 하나는 시간성이다. 사건의 시작과 끝 사이의 시간이 분명히 드러난다는 점에서가 아니라 등장인물들이 시청자들이 지각하는 시간의 흐름과 비슷하게 살아간다는 점에서 그렇다. 물론 영화와 연극의 인물도 우리의 삶을 살아간다는 점에서 마찬가지라고 할 수 있다. 그러나 제한된 상연[상영] 시간 내에 사건을 압축적으로 제시하여, 사건의 연대기적 시간과, 관객의 관람 시간이 어긋나는 그러한 관점의 연극과 영화의 시간성과는 다른 점을 텔레비전 드라마는 지닌다. 텔레비전 드라마에 비하여 연극과 영화는 공간성이 상대적으로 부각된다. 영화와 연극은 가공의 극적 공간을 제시한다. 폭발물이 설치된 차량이나 건물, 살인사건이 발생한 장소, 무인도에 갇혀 생존 경쟁을 해야 하는 서바이벌 게임, 아니면 지구 밖 먼 우주선 등등. 연극은 이러한 공간성이 특정한 실내로 집약된다는 점이 영화와 다를 뿐이다. 이러한 영화와 연극에서는 시간적 제약

• • •

10 샤언 무어스, 임종수 김영한 역, 『미디어와 일상』, 커뮤니케이션북스, 2006. 20면.

11 샤언 무어스, 위의 책, 26~31면.

이 약하다는 것이 아니라 시간 속에서 살아간다는 삶의 연속성이 잘 부각되지 않는다는 것이다. 이는 달리 말하면 텔레비전 드라마의 일상성의 반대 특성이라고 할 수 있다.

텔레비전 드라마가 주로 연속극이므로 사건이 진행되는 배경 시간의 흐름과 시청자들이 관람하는 물리적 시간의 흐름이 가능한 일치되는 것이 자연스럽다. 그러나 이것만으로는 텔레비전 드라마의 사건에 대한 설명이 충분하지 않다. 왜냐하면 오늘날 많은 텔레비전 드라마들의 사건은 시청자의 삶의 시간 흐름과는 일치하지 않고, 심지어 일상생활에서는 결코 경험하기 힘든 사건들도 취급하기 때문이다.

사건이란 라이프니츠^{Gottfried Wilhelm Leibniz} 식으로 설명하면 모나드의 주름이 무한히 펼쳐지는 것이다. 우리의 주체는 이 무한히 펼쳐지는 주름들이 형성하는 무한의 빈위들^{attributs}의 집합이다. 이를 라이프니츠는 '모든 참된 명제는 분석명제다.'[12]라는 진술로 단정한다.[13] 이는 다른 식으로 말하자면 잠재성^{potentialité}이 현실성^{actualité}으로 실현되는 과정이기도 하다. 이는 들뢰즈^{Gilles Deleuze}의 용법으로 말하면 '순수 사건'이 '사건'이 되는 '의미화 과정^{signification}'을 의미한다.[14] 주름이 무한히 펼쳐지는 일, 다시 말하면 한 주체의 무한한 빈위들의 집합이 형성되는 과정을 계열이라고 명명한다면, 이 각각의 계열이 만나는 지점이 우발점^{point aléatoire}[15]이고 이 우발점에서 사건이

• • •

12 '총각은 결혼하지 않은 남자이다.'와 같은 명제가 분석명제로서 주술이 바뀌어도 참이다. 반면 '신림동에는 총각주점이 있다.'는 분석을 통해서는 알 수 없는 우발적 명제로 칸트는 이를 종합명제라고 하여 분석명제와 구분한다.

13 라이프니츠의 단자론의 번역과 해석은, 이정우, 『주름, 갈래, 울림』, 거름, 2001. 라이프니츠의 철학과 현대사상과의 관련성에 대해서는 이정우, 『접힘과 펼쳐짐』, 거름, 2000. 참조.

14 질 들뢰즈, 이정우 역, 『의미의 논리』, 한길사, 1999.

15 질 들뢰즈, 위의 책, 129면.

발생한다. 하지만 이 사건이 '사건'이 될 수 있으려면 이 사건이 발생한 뒤 이 사건에 특별한 의미 부여가 이루어져야 한다.

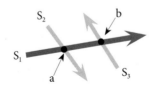

<그림 1> 사건의 계열과 우발점. S_1~S_3의 각 주체들이 움직이는 화살표의 운동이 사건의 계열이고, 이 계열들이 만나는 점 a, b가 우발점이다.

우리는 수많은 행위들을 거듭하면서 살아가지만, 그 속에서 의미 부여가 이루어지는 사건은 쉽게 일어나지 않는다. 이 의미 부여는 결국 역사성으로 판단될 내용이다. 이 의미 부여가 크면 클수록 그 사건의 파장은 커지고 이 파장이 크면 클수록 이 사건은 '역사적' 사건이 된다.[16] 이 세계에는 나 혼자만이 살아가는 것이 아니다. 수많은 사람들이 만나고 헤어지고 다양한 관계를 맺으며 살아간다. 그러나 우리 대부분은 이러한 사건들을 사건들로 인식하지 못한다. 왜냐하면 이 사건들은 아직 '순수 사건' 즉 '잠재성'으로만 존재하기 때문이다. '공간은 사건의 잠재적 집적소로서 재현된 공간은 잠재성을 현실화시킨다.'[17] 잠재성은 실재하지만 현존하지 않은 상태이다. 우리

• • •

16 이 점에서 역사 드라마는 성격이 다르다. 역사 드라마에서는 이미 역사적 사건으로 주어진 외부 사건이 지속적으로 현재장 속으로 침투해 들어온다. 즉, 역사 드라마에서는 이미 역사적 사건이 잠재성이 아닌 팩트로 주어져 있기 때문에, 이들 팩트로서의 사건들이 현실화(actualization)되는 사건 진행을 보여 준다. 하지만 작은 범위의 에피소드들 내에서는 여전히 잠재성의 개념이 유효하다.

17 자크 오몽, 오정민 역, 『이마주』, 동문선, 2006, 339면.

는 경험과 기억에 의해서 잠재성을 나의 사건으로 현실화한다.

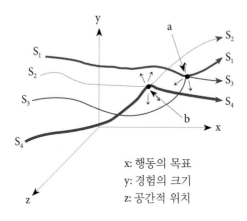

x: 행동의 목표
y: 경험의 크기
z: 공간적 위치

〈그림 2〉 S_1과 S_3의 계열이 만나는 점 a와, S_2와 S_4의 계열이 만나는 점 b가 우발점이다. 각 계열의 운동의 방향은 이 a와 b의 우발점에서 방향이 급격히 변화한다. 이 변곡점에서의 운동성이 클수록 그리고 이 운동의 에너지가 클수록 이 우발점에서의 사건은 '역사적 사건'이 된다.

그림에서 보듯 다양한 주체 S1~Sn은 제각기 행동의 벡터에 따라 계열을 형성하며 살아간다. 이 주체의 삶의 행동에서 간혹 예기치 못한 계열들 간의 접촉을 경험한다. 이것은 우연성이 아니라 '우발성contingency'이다. 이 우발점들에서 발생하는 에너지가 크면 부딪친 주체들의 벡터뿐 아니라 그 주위의 수많은 주체들의 벡터들의 방향도 꺾인다. 이것이 사건이고 이 벡터의 방향 변화가 크면 클수록 '역사적 사건'에 해당한다.

연극은 주로 이 우발점을 전사(前史)로 두고 그 이후의 변화를 다룬다고 할 수 있다. 영화는 주로 이 우발점 전후를 주요 사건으로 취급하면서 관객에게까지 그 파장을 전한다. 하지만 이 파장은 '극장-내-존재'에게만 미칠

뿐이다. 반면 텔레비전 드라마에서는 이 우발점이 잘 드러나지 않는다. 우발점이 있어도 그 파장은 극히 주위의 개인에 국한되고 다시 안정된 상태로 돌아간다. 이러한 점에서 텔레비전 드라마의 사건은 엔트로피를 높이는 열역학법칙의 자연 질서와 닮아 있다. 텔레비전 드라마의 시간은 무한히 지속되는 사건의 일정 부분에서 멈춘다. 그리고는 사건은 잊히고 드라마도 잊힌다. 이것이 일상적 사건의 의미이고 텔레비전이 지닌 일상성이다. 하지만 생명체에 있어서 엔트로피의 극한도는 곧 죽음을 의미한다. 생명체 안에서의 안정이란 있을 수 없다. 끊임없이 에너지가 소용돌이쳐야만 생명을 유지할 수 있다.[18] 물론 우주적 관점에서 보면 엔트로피의 극한도라는 것은 가능하지 않기 때문에 소우주로 지칭되는 생명체인 우리는 끝없이 변화를 모색한다. 이 변화를 위한 모색이 바로 텔레비전 드라마에서 사건을 발생시킨다.

• • •

18　이러한 에너지가 베르그송이 『창조적 진화』에서 말하는 생명력(élan vital)이라고 할 수 있다.

03

시간성의
의미

이제 앞의 〈그림2〉의 각 주체들의 행동 궤적의 일정 부분을 입방체 안에 잘라 가두어 보았다고 가정해 보자. 이때 x축의 방향[행동의 목표]을 시간 경과라고 가정할 때 필자가 취급하고 있는 드라마들의 시간 구조를 생각해 보자. 먼저 〈나인:아홉 번의 시간여행〉(tvN, 2013.3.11.~5.14.)은 입방체의 왼쪽 면에 분명한 사건의 출발 시간이 드러난다. 그 시간은 1992년 12월의 어느 날이고 그 오른쪽 끝은 시작으로부터 20여 년이 경과한, 2013년 4월 이후의 어느 날이 된다. 〈옥탑방 왕세자〉(SBS, 2012.3.21.~5.24.)는 300년 전 어느 날에서 건너 뛰어 현대의 어느 날로 되었다가 다시 300년 전으로 돌아가지만 오른쪽 면의 현재 시간에는 변화가 없다. 〈그 겨울, 바람이 분다〉는 제목 그대로 어느 겨울의 시작과 끝이 입방체의 좌우 측면에 자리한다. 〈밀회〉(jTBC, 2014.3.17.~2014.5.13.)는 아무래도 좋다. 하지만 분명하건 아니건 텔레비전 드라마의 시간성에는 나름대로 질서가 있다. 그것은 불안정[비정상]에서 안정[정상]으로 찾아가는 과정이라는 것이다. 〈밀회〉에서 보듯이

처음에는 정혜원(김희애 분)의 삶이 정상으로 보였지만 결국 정혜원 스스로 어긋난 삶이라는 것을 확인하고 제자리를 잡아가는 과정을 보여준다. 이를 하이데거^{Martin Heidegger} 식으로 말하면 '비본래적^{uneigentlich} 현존재'가 '본래적^{eigentlich} 현존재'의 존재로 모색해 가는 과정이라고 할 수 있다.

이러한 느슨한 시간의 흐름과는 달리 작품에 따라서는 보다 압축된 긴장의 시간을 통해 전혀 다른 차원의 서사를 보여주기도 한다. 그 대표적인 작품이 〈나인:아홉 번의 시간 여행〉이다. 1회에서 뜻밖에도 박선우(이진욱 분)가 3개월의 시한부 인생을 살고 있음을 밝히는 순간, 이 작품은 죽음을 극복하는 모티프의 전형적인 멜로드라마의 하나로 예상되었지만, 이러한 기대는 우발적으로 등장한 '향'의 존재에 의해서 산산이 부서져 버린다. '향'이 의미화되는 순간부터 이 작품은 '동시에' 전개되는 두 사건 진행의 20년이라는 시차와 이 사건을 가능하게 하는 향의 연소 시간인 '30분'이 중요하게 된다. 이 점에서 이 작품은 시간을 매우 특별하게 취급한다. 잠시 아래 〈그림3〉과 함께 〈나인:아홉 번의 시간여행〉의 시간 구조를 살펴보자.

〈그림 3〉 〈나인〉의 시간과 사건

W1의 세계는 박선우가 향을 발견하지 못했다면 살아갔을 원래의 삶의 방향이다. 박선우가 D의 시점(2012.12.24.)에서 첫 향을 피움으로써 A의 시점의 기억을 되살리고 이에 의하여 20년 전의 W1의 세계는 AB 방향이 아니라 AB′방향으로 꺾이고 AB의 삶은 사라진다. 이에 따라 D 이후의 W1의 세계도 DE가 아니라 DE′의 W2의 세계로 바뀐다. E′의 시점(2013.4.24.)에서 박선우는 마지막 향을 피우고 과거에 갇혀 B′의 시점(1993.4.24.)에서 죽었기 때문에 E′ 이후의 W2의 세계에서는 박선우가 실존하지 않는다. 하지만 박선우가 W2의 세계로 돌아오지 못했기 때문에 B′의 사건은 E′ 이후의 W2의 세계에 영향을 미치지 못한다. 따라서 향을 피우기 전의 W1의 세계에서 BD의 박선우의 삶은 실존하므로 B와 B′의 시점에서 박선우는 실존하기도 하고 실존하지 않기도 한 셈이 된다.

마지막 반전으로 박선우는 W1 세계 B의 시점에서 AB가 아닌 AB′의 삶의 경험을 기억해 내고 이에 따라 박선우의 삶은 BC가 아닌 BC′의 방향으로 선회한다. 그리하여 C′시점에서 박선우는 W1세계에서 히말라야 등반 중에 쓰러진 C시점의 형 박정우를 만나고 드라마는 이 시점에서 막을 내린다. 따라서 C와 C′는 일치해야 한다. 그렇다면 BC의 세계와 BC′의 세계 중 어느 쪽이 실재인가? 아니면 이 두 세계는 '동시에' 존재할 수 있는가? 이렇듯 현재의 기억을 통해서 과거의 무한한 잠재성의 사건 중 완전히 다른 계열의 사건들을 끊임없이 산출해 내고 이에 따라 현재의 사건이 전혀 다른 방향으로 진행하고 있다는 점에서 이 작품의 시간성은 '비선형적'이라고 할 수 있다. 이처럼 이 작품은 지금의 나와는 다른 또 다른 나가 어딘가에 현존하고 있으며, 미래의 내가 나에게 말을 걸 수도 있다는 공가능 compossibilité 의 세계를 보여 준다는 점에서 그동안의 수많은 시간여행 모티프 영화들과

도 차원을 달리하는 독창성을 지닌다.

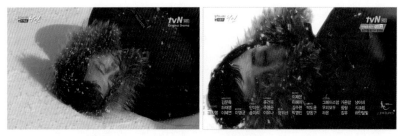

① 〈나인〉 1회, 눈 속에 쓰러져 죽어가는 박정우에게 다가가는 그림자가 보인다.
② 〈나인〉 마지막 회(20회), 1회의 엔딩이 반복되며 그림자의 실체가 드러난다.

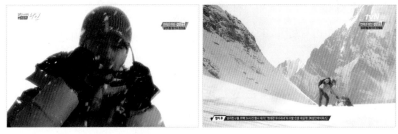

③④ 〈나인〉 마지막 회, 박정우를 구하러 온 박선우의 존재. 따라서 〈나인〉은 〈그림 3〉의 시간 구조에서 W1과 W2에서의 박선우가 어떻게 일치할 수 있는가의 존재 방식을 묻는다.

이 작품에 비하여 〈옥탑방 왕세자〉의 시간 구조는 상대적으로 단순하다. 과거에서 원인 불명의 계기에 의하여 300년 이후의 미래[현재]에 도착한 왕세자 일행은, 기나긴 현재의 삶을 보낸 후 '갑자기' 원래 세계로 되돌려지지만, 그 곳에서는 하룻밤에 지나지 않았다는 설정은 물리적 법칙을 뛰어넘은 SF적 상상력을 보여 준다. 왕세자 일행이 왜 하필 박하(한지민 분)의 옥탑방에 귀착하였느냐는 '우발성' 이상의 '운명'임을 보여 주지만 사건의 지속 시간 속에서는 그 이상도 이하도 아니다. 박하와 홍세나(정유미 분)가 300

년 전의 왕세자비 자매의 환생인지 아닌지는 작품에서 중요하게 다루지 않는다. 아마도 작품 내에서 환생으로 간주하였다 하더라도 300년 전의 세계를 기억하지 못하기 때문에 이들은 환생의 주체가 될 수 없다. 하지만 왕세자 이각(박유천 분)은 다르다. 마지막 회에서 박하의 가게에 며칠 전에 헤어졌던 그 모습 그대로 재등장하고 박하에게 만남을 청하기 때문이다. 이러한 점에서도 이 작품은 그동안의 다른 작품들에 비해서 시간을 특별히 다루고 있다. 이 두 작품과 비교할 때 다른 작품들은 그야말로 우리가 경험할 수 있는 세계의 시간 속에서 잠재성을 현실화시킬 뿐이다.

이러한 점에서 텔레비전 드라마가 시간성을 특질로 한다는 점만으로는 그 매력을 다 설명할 수 없다. 시간성 이면에 다양하게 시간을 취급하고 있는 그 본질을 발견해야 한다. 그러한 점에서 우리는 시간의 개념과 시간을 의식하는 의식작용으로서의 기억을 재음미해야만 한다.

04

시간의식과 기억

앞에서 '시간 속'과 '현재'라는 말을 자연스럽게 반성적 검토 없이 사용하였다. 그런데 '시간 속에 존재한다는 말이 과연 성립하는가? '공간 내'라는 말은 논리적이어도 시간은 '안[속]'을 지닐 수 없다. 이렇게 사용하는 것은 시간을 공간화하는 것이 일상적인 용법으로 자연스럽기 때문일 뿐이다. 이는 일상생활에서 시계의 바늘이 움직이는 것이 시간의 흐름을 인식하게 해주는 유용한 표지라는 습관에 길들여 있기 때문이기도 하다.[19]

시간은 존재하는가? 칸트는 시간과 공간을 '감성적 직관의 순수 형식'으로 규정하였지만, 공간은 지각되어도 시간은 과연 인식된다고 말할 수 있는가? 흔히 시간을 과거-현재-미래의 흐름으로 받아들이지만, 과거는 지나간 것이므로 존재하지 않고, 미래는 말 그대로 오지 않은 것이니까 존재하

• • •

19 이러한 시간 개념을 하이데거는 '통속적 시간'이라고 비판한다. 이에 대해서는 마르틴 하이데거, 『존재와 시간』, 2부 참조.

지 않는다면, 현재는 어떻게 비존재와 비존재 사이에서 존재할 수 있는가? 그럼에도 불구하고 현재가 존재한다면 언제부터 언제까지가 현재인가?

이러한 시간 개념의 아포리아aporia는 아리스토텔레스부터 해결하려고 시도했던 난제였다. 그는 『자연학』에서 '시간은 운동에서 셈하여진 것으로 운동의 척도'[20]라고 하여 시간을 전과 후에 따른 운동의 수로 개념화하였다. 이는 운동, 물체, 시간을 모두 실체로 파악한 결과로서 시간은 무한한 점의 수로 인식되었다. 이러한 시간 개념의 아포리아는 아우구스티누스Sanctus Aurelius Augustinus에 의하여 보다 구체적으로 다시 제시된다.

그는 『고백록』에서 "우리가 재고 있는 것은 사라져 가는 시간뿐이며, 사라져 버리고 이미 없는 시간이나 아직 오지 않은 시간은 잴 수 없는 것"[21]이라고 하여 우리의 시간 개념은 하나의 '착각'이라고 규정한다. 그리하여 그는 아예 『고백록』 11권 20장의 제목을 '착각'이라고 하여 아래와 같이 서술한다.

여기 분명히 밝혀진 것은 미래도 과거도 있지 않다는 것입니다. 그러므로 과거와 현재와 미래라는 세 가지 시간이 있다고 말하는 것은 옳지 못합니다. 차라리 과거의 현재, 현재의 현재, 미래의 현재, 이와 같이 세 가지의 때가 있다고 말하는 편이 옳을 것입니다. 이 세 가지 시간이 영혼 안에 있다는 것은 어느 모로 알 수 있으나 다른 데서는 볼 수 없습니다. 즉 과거의 현재는 기억함이요, 현재의 현재는 바라봄이요, 미래의 현재는 기다림입니다. 이

• • •

20 군터 아이글러, 백훈승 역, 『시간과 시간의식』, 간디서원, 2006, 31면.
21 아우구스티누스, 김병호 역, 『고백록』, 집문당, 1998, 279면.

말에 어폐가 없다면, 저는 이 세 가지 시간을 볼 수 있으며, 따라서 셋이라고 말할 수도 있습니다.[22]

이러한 진술은 이후에 지속적으로 검토 대상이 되는 시간론으로서 '기억, 응시, 기대 속에서만 즉 영혼 속에서만 전체의 시간은 현존한다.'는 것으로 요약할 수 있다. 결국 아우구스티누스에 의하면 과거, 현재, 미래로 시간을 나누는 것은 의미가 없고 오직 현재만이 있을 뿐이며 시간은 '기억-응시-기대'의 연속되는 점들의 지속으로 파악될 수 있을 뿐이다. 이러한 지속 개념은 후에 베르그송Henri Bergson으로 이어지며[23] 본격적인 내적 시간론의 단초를 마련해 준다.

물리학적 시간은 공간 내에서의 물체들의 운동의 척도로서 거리와 속도의 관계에 의해서만 파악되지만, 이러한 시간 개념은 우리의 의식 속에서는 인식되지 못한다. 따라서 근대 이후 많은 철학자들은 시간의 정의 대신에 우리의 시간에 대한 의식을 파악하는 것으로 시간을 개념화하려고 시도하였다. 이러한 시간론에 지속적인 관심을 갖고 내적 시간의식을 정립하려고 노력한 철학자가 후설Edmund Husserl이다.[24]

후설은 자신의 스승 브렌타노Franz Brentano의 '근원적 연상ursprünglich

• • •

22 아우구스티누스, 위의 책, 282면.

23 베르그송, 최화 역, 『의식에 직접 주어진 것들에 관한 시론』, 아카넷, 2003.

24 에드문트 후설, 이종훈 역, 『시간의식』, 한길사, 2011. 이에 대한 해설로는 아리스토텔레스와 아우구스티누스의 시간론과 함께 후설의 시간의식을 설명하고 있는 군터 아이글러, 『시간과 시간의식』이 주목된다. 한편, 이러한 후설의 저서는 초기의 부분적인 시간론만 서술되어서 이후 심화된 시간론 전체는 파악되지 않는다. 이후 후설의 유고들이 정리되면서 후설의 시간론에 대한 재조명도 이루어졌는데, 이에 대해서는 김태희, 「후설의 현상학적 시간론의 두 차원」(서울대 박사학위논문, 2011.8.)이 주목된다.

Assoziation'25의 개념에 힘입어 자신의 시간론을 정립해 나간다. 후설은 아우구스티누스가 시도하였던 방법과 마찬가지로 음(音)의 지속의 파악 형식을 토대로 "지속하는 음 대상성이 한 부분은 기억, 다른 가장 작은 점적 부분은 지각, 그리고 다른 추가적 부분은 기대인, 그러한 하나의 순간적 '작용 연속체'Aktkontinuum 안에서 구성된다."26고 하여 내적 시간의식 개념을 정립해 나간다. "우리가 현전하는 것으로 감각한 신선한 음(音)들은 지나가더라도 의식에 잠시 남아 있되, 시간 성질이 변화된 채 남아있어야 한다. 다시 말해 의식에 머무는 지나간 음은 그 이전에 현전한 음이었을 때와 동일한 내용을 가지면서도 시간 성질에 있어서 근본적 변양을 겪는다. 브렌타노에 따르면, 이러한 변양이야말로 시간의식의 근원이다."27라고 후설은 시간론의 단초를 마련한다.

브렌타노는 '근원적 연상'을 상상표상이라고 했는데 후설은 이를 비판하면서 '일차적 기억[파지]의 표상은 상상과 같은 능동적 작용이 아니라 감각의 수동적 유지로만 이루어지며, 일차적 과거 표상은 이미 능동적으로 지각되었던 것의 수동적 유지일 때 비로소 지각의 현실적 계기로서 받아들여질 수 있다.'고 하여 시간성을 '파지Retention—근원인상Urimpression—예지

· · ·

25 우리의 지각 표상이 사라지고 나면 그에 대한 기억 표상이 지각 표상에 직접 연결되어 나타난다. 기억 표상들은 어떤 방식으로 변양되어 얼마간 남아 있는데 이러한 변양은 원래의 지각 표상에서 나타나는 근원적 감각에 새로운 시간 계기가 부착되어 일어난다. 이처럼 지각 표상에 기억 표상이 어떠한 매개도 없이 직접 연결되는 현상을 브렌타노는 근원적 연상(ursprünglich Assoziation)이라고 불렀다. (김태희, 위의 글, 63면.)

26 김태희, 위의 글, 72면.

27 김태희, 위의 글, 64면.

Protention28'의 연속체 구조로 파악한다.

이러한 시간 개념에 따르면 과거, 현재, 미래의 시간은 존재하지 않고 '지금'만 있을 뿐이다. '지금'은 파지들과 예지들의 연속체의 경계점이다. "지금은 언제나 그리고 본질적으로 한 시간 구간의 경계점으로만 나타나므로 어떠한 인상도 이미 파지와 예지적 변양을 거친 것으로만 의식된다. 그래서 모든 의식은 시간의식이다. 파지—근원인상—예지라는 현재장 구조를 가지지 않은 의식은 존재하지 않기 때문이다.[29]

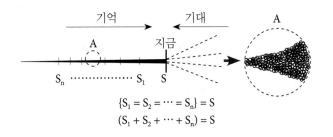

$$\{S_1 = S_2 = \cdots = S_n\} = S$$
$$(S_1 + S_2 + \cdots + S_n) = S$$

⟨그림 4⟩ 주체 S는 무한의 과거의 주체 S_1 ⋯ S_n과 동일하면서도 이 S_1 ⋯ S_n의 총합이다.
원 A 안의 무한히 얽힌 점의 연속은 라이프니츠의 모나드의 무한의 주름이 펼쳐지는 과정이다.

'파지'는 일차적 기억이다. 파지는 과거의 것에 대한 의식이지만, 파지라

• • •

28 후설은 시간의식 분석 초기에는 예지와 기대를 혼용해서 쓴 경우가 많다. 하지만 예지의 개념이 확립되어 가면서 예지와 기대의 구별도 차츰 분명해졌다. 예지와 기대의 관계는 파지와 재기억의 관계와 구조적으로 유사하다. 예지가 곧 나타날 것에 대한 직접적이고 수동적인 지각이라면, 이에 비해 기대는 간접적이고 능동적인 예기(豫期)이다. (김태희, 위의 글, 108면.)

29 김태희, 위의 글, 77면.

는 의식 자체는 지금 현실적으로 존재하는 의식이다. "모든 이후의 기억은 근원감각에서 생성된 지속적 변양일 뿐 아니라, 그 동일한 시작점의 모든 이전의 지속적 변양들의 지속적 변양이다. 다시 말해 그것은 스스로 이 기억 점이고 하나의 연속체이다."[30]

'파지[일차적 기억]—근원인상—예지'의 연속체 구조로서의 '지금'은 따라서 필연적으로 '기억'의 산물이다. 이러한 점에서 우리는 과거에서 미래로 향하는 시간 구조 속에서 살고 있다기보다는 끊임없는 과거의 기억에 의해 한없이 '지금'의 '제자리로' 밀려나는 것이라고 할 수 있다. 하지만 그 방향은 미래가 될 수 없다. 도래하지 않은 기대와 지나가 버린 기억의 경계점으로서 늘 우리가 현존하고 있는 시간은 영원한 '지금'이기 때문이다. 결국 우리의 '지금'을 형성하는 핵심은 과거로부터 현존의 이미지를 무한히 투사하는 기억인 것이다. 따라서 우리의 관심사는 이러한 기억이 어떻게 텔레비전 드라마의 사건에 관여하는가에 모아져야만 한다.

• • •

30 김태희, 위의 글, 81면.

05

기억과
주체 동일성

시간의식은 기억에 기초하며, 기억은 인간의 고유한 의식 작용이다. 이에 대한 자각은 일찍이 라이프니츠로부터 이루어졌다. "영혼이란 말은 보다 분명한 지각을 가지는 동시에 기억을 동반하는 존재들에게만 적용되어야 한다."[31] "기억은—이성을 흉내 내지만 그것과 구분되어야 하는—영혼에 일종의 계기를 새긴다."[32] 비록 라이프니츠는 이러한 기억을 영혼의 존재로서 인간을 특징짓는 한 성격으로 국한하는 데 그쳐 더 이상의 깊이 있는 담론을 전개하지 않았지만, 동시대의 경험론자인 로크^{John Locke}는 훨씬 더 심도 있게 인간의 정신작용을 탐구하는 과정에서 기억의 문제를 다루었다.

하지만 (위에서 말한 것처럼) 같은 비물질적 정신, 즉 영혼은 그것만으로

• • •

31 라이프니츠, 『모나드론』, 19, 이정우, 『주름, 갈래, 울림』, 92면.
32 라이프니츠, 『모나드론』, 26, 이정우, 위의 책, 104면.

는 어디에 있건, 어떤 상태이건, 같은 인간을 만들지 않는다고는 하지만, 더구나 누구에게나 알 수 있게 의식은 아무리 과거의 시대에도 미칠 수 있는 한 시간적으로 먼 존재와 행동을, 직전의 순간의 존재나 행동과 마찬가지로 같은 인물로 합일하는 것이고, 따라서 현재 및 과거 행동의 의식을 지닌 것은 모두 같은 인물이고 과거와 현재의 행동은 모두 그 인물에 속하는 것이다.[33]

이처럼 로크는 '인물 동일성'이 실체의 동일성에 있지 않고 의식의 동일성에 있음을 주장한다. 비록 그가 기억과 의식을 구분하고 있지는 않지만, 그가 예를 들어 논증하고 있는 여러 문맥들을 종합해 보면 위에서 의식은 기억을 의미한다고 볼 수 있다.

앞에서 살펴보았듯이 후설은 파지를 '일차적 기억'이라고 하고 이를 시간의식의 출발로 삼고 있다. 이를 인간의 의식 활동의 측면에서 살펴보자면, 어떤 대상의 동일성이란, 주체가 그것을 동일한 객체로 인식할 때만이 가능하다. 그런데 그 주체가 과거 파지에 대한 기억이 없다면 어떻게 그 동일성을 실증할 수 있을 것인가?

동일한 객체란 무엇인가? 근원적 인상들과 끊임없는 변양들의 계열, 동등성이나 차이성의 계열들에 관해 합치되는—그러나 일반적 동등성 내부에서—형태들을 수립하는 유사성의 계열, 이러한 계열은 근원적인 통일성 의식을 준다. 그와 같은 변양들의 계열 속에는 필연적으로 어떤 통일성이 의

• • •

33 존 로크, 추영현 역, 『인간지성론』, 동서문화사, 2011, 413면.

식된다.[34]

　동일화의 가능성은 시간을 구성함에 속한다. 나는 언제나 다시 되돌이켜 기억함[회상]을 수행할 수 있고, 자신의 충족을 지닌 모든 시간 단편을 언제나 다시 산출할 수 있으며, 내가 지금 갖고 있는 재산출의 계기 속에서 실로 동일한 것, 즉 동일한 내용을 지닌 동일한 지속, 동일한 객체를 파악할 수 있다.[35]

　표상 행위가 가능하려면 대상의 동일성, 주체의 동일성, 장(場)의 동일성이 전제되어야 한다고 할 때[36], 주체의 동일성은 단순히 의식이 있는 것만이 아닌, 기억의 주체로서의 주체여야만 가능하다. 위의 후설의 주장에서 보듯, 기억을 수행할 수 있는 주체만이 시간을 의식할 수 있고, 그래야만 동일한 객체의 동일성을 파악할 수 있는 것이다.

　텔레비전 드라마의 사건 진행은 영화나 연극에 비하여 더디다. 이것이 단지 연속극이기 때문에 그러한가? 사건 진행을 더디게 하는 일반적인 방법은 끊임없이 목표 도달을 방해하는 것이다. 혼사장애 모티프를 토대로 하는 고전소설의 예에서 보듯, 장애가 많을수록 서사의 부피는 늘어난다. 그러나 기본적으로 갈등의 한 축으로 방해자가 등장한다고 하더라도 우리가 느끼는 텔레비전 드라마의 더딘 진행은 이와는 다른 이유에 기인한다.

　텔레비전 드라마의 사건은 기본적으로 전진적 모티프를 바탕으로 하고

• • •

34　에드문트 후설, 「시간의식」, 206면.
35　에드문트 후설, 위의 책, 207면.
36　이정우, 「사건의 철학 」, 철학아카데미, 2003, 116면.

는 있지만, 거의 모든 주동인물들이 기억에 속박되어 있다. 다른 말로 하면 텔레비전 드라마의 갈등은 인물들 간의 기억의 충돌이라고 할 수 있다. 이는 사건 주체들의 자신의 동일성에 대한 자각이 파괴되는 것에 대한 두려움, 타인으로부터 자신의 동일성을 인정받고자 하는 욕망 등이 끝없이 반복되는 과정이라고 할 수 있다. 〈옥탑방 왕세자〉에서 왕세자 일행이 자신의 동일성을 유지하는 것은 300년 전[사실은 하루의 기간]의 기억을 통한 주체 동일성이 있어 가능하다. 〈그 겨울, 바람이 분다〉는 타인의 기억을 훔친 가짜 동일성의 주체[가짜 오수]와 그 후 형성된 새로운 기억의 주체[진짜 오수] 간의 내면 갈등이 얼마나 실감 있게 드러나는가? 뿐만 아니라 이 작품에는 얼마나 많은 기억의 충돌이 드러나는가? 오영(송혜교 분)의 기억과 오수(조인성 분)의 가짜 기억, 오영의 기억과 왕 비서(배종옥 분)의 기억, 오영의 진짜 기억과 오영의 가짜 기억 등. 그러나 앞에서 검토하였듯이 그 어느 작품보다도 이러한 기억의 문제를 아주 특별하게 취급하여 성공한 작품이 〈나인:아홉 번의 시간여행〉이다.

이러한 기억의 의미를 살펴보기 위해서는 잠시 베르그송의 기억 이론을 살펴볼 필요가 있다. 베르그송은 기억을 '이미지-기억souvenir-image'과 '습관-기억souvenir-habitude'으로 나누고 이 모두를 가능하게 하는 '순수 기억souvenir-pur'은 무의식으로 존재하는 과거 전체로 설명한다.[37] 이미지 기억은 순수 기억으로부터 이미지 형태로 현실화되어서 현재의 지각 이미지에 섞이게 되고, 순수 기억과 현재의 표상 사이를 역동적으로 움직이면서 행동으로 자

• • •

37 베르그송의 '순수 기억'은 후설의 '과거 파지'와 상통한다.

신을 표현한다.[38] 이러한 이미지 활동을 베르그송은 『물질과 기억』 3장에서 아래와 같은 '원뿔 도식'으로 설명한다.

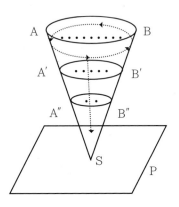

역으로 놓인 원뿔의 AB면이 가장 팽창되었을 때의 순수 기억을 나타낸다면 A´B´, A″B″… 단면들은 그만큼 점점 더 수축된 순수 기억을 나타낸다. 팽창될수록 순수 기억은 지나간 삶의 고유한 실존적 체험 전체에 가까워지고, 수축될수록 일상적이고 평범한 행동에 가까워진다. 꼭짓점 S는 매 순간 나의 현재를 그리며, 끊임없이 앞으로 나아가서 나의 현실적 표상의 움직이는 평면인 P에 접하고 있다. 신체의 이미지는 S에 집중된다.[39]

이러한 설명에서 보듯, 기억이 현재를 형성하며 끊임없이 이미지들은 과거로 밀려난다. 즉 반복되는 기억에 의해서 현재[우리의 개념에 의하면 '지금'의 연속]가 형성된다. 이것이 아우구스티누스 식의 일반적인 '기억—응

• • •

38 김재희, 『물질과 기억』, 살림, 2008. 107면.
39 앙리 베르그송, 박종원 역, 『물질과 기억』, 아카넷, 2006, 260면. 김재희, 『물질과 기억』, 살림, 2008. 114면.

시-기대'의 구조라고 할 수 있으며, 우리의 현실 관념에 가장 잘 부합한다. 그런데 〈나인:아홉 번의 시간여행〉은 이와도 다른 특별한 기억의 구조를 추가한다. 그것은 '시간 여행'의 플롯에 있는 것이 아니라 인물의 지금의 기억에 의하여 과거의 이미지-기억이 떠오르고 그에 따라 과거에 잠재성으로 그쳤던 이미지들이 '사건'으로 현실화된다는 점이다. 그에 따라 전혀 다른 현재의 표상이 형성된다. 위의 원뿔 도식을 빌린다면 〈나인:아홉 번의 시간여행〉의 기억 구조는 원뿔의 위와 아래가 수시로 바뀌는 '비선형적' 사건 진행을 보이는 것이다. 이 점이 〈나인:아홉 번의 시간여행〉의 특이점이고 끝없이 긴장을 유발하는 요인이 된다. 또 주목할 점은 '향'의 존재를 인식한 등장인물들은 모두 과거의 이미지-기억들을 회상해 내고 그에 따른 변화를 받아들이는 주체의 동일성을 유지한다는 점이다. 이 점에서 가장 내면의 갈등을 겪는 인물이 박선우와 주민영인 것이다. 모름지기 이 작품은 주체의 동일성을 담보하는 기억의 기능을 한껏 발휘하여 매우 잘 짜인 플롯을 구성하고 있다고 할 수 있다.

이러한 기억의 유지를 통한 주체의 동일성은 〈옥탑방 왕세자〉에서도 잘 나타난다. 마지막 회(20회)에서 300년 후의 '현재'의 삶을 살다가 과거로 돌아간 왕세자는 왕세자비 사건을 해결한 후 박하에게 편지를 써서 궁궐 누각 기둥 아래 묻어 둔다.(아래 사진 ①, ②) 문득 과거 왕세자로부터 같은 장소에 묻어 두었던 목걸이 선물을 받은 사실을 기억한 박하는 같은 장소에서 왕세자의 누렇게 색이 바랜 300년 전의 편지를 찾아내어 읽는다.(아래 사진 ③, ④) 이 간단한 쇼트 하나로 이들의 만남이 환상이 아니고 실재였다는 것을 단적으로 드러내 주고 박하와 용태용이 결국 300년 후 환생한 과거의 왕세자와 왕세자비의 여동생임을 암시한다.

① 〈옥탑방 왕세자〉 마지막 회(20회)
② 〈옥탑방 왕세자〉 마지막 회(20회)
③ 〈옥탑방 왕세자〉 마지막 회(20회)
④ 〈옥탑방 왕세자〉 마지막 회(20회)

과거로 돌아간 왕세자가 300년 후의 박하에게 쓴 한글 편지를 300년 후의 '지금·여기'의 박하가 찾아 읽는다. 이럴 때 두 사람은 같은 시공간에 공존한다고 할 수 있을 것인가? 이러한 존재론적 물음은 비슷한 시기에 방영된 〈인현왕후의 남자〉(tvN, 2012.4.18.~2012.6.7.)에서도 제기된다.

06

〈별에서 온 그대〉의
기억의 장치

　　〈별에서 온 그대〉(SBS, 2013.12.18.~2014.2.27.)는 400년 전 지구에 떨어져 현재까지 살고 있는 외계인 남자 도민준(김수현 분)과 좌충우돌의 강한 개성을 보여 주는 인기 여배우 지구인 천송이(전지현 분) 간의 사랑과 갈등을 서사의 핵심으로 하고 있다. 당연히 모든 드라마는 남녀 간의 사랑과 갈등을 취급하고 있지만, 이 작품의 특이성은 400여 년 이상을 산 외계인 남자와 조금 특별한 지구인 여성간의 만남과 사랑을 자연스럽게 이끌어 가고 있다는 점에 있다. 그리고 이러한 판타지를 현실로 수용 가능하게 하는 기제로서 두 사람의 동일한 사건에 대한 기억이 작동하고 있다는 점이 주목된다. 필자가 이 작품을 특히 기억과 관련해서 논의하고자 선택한 이유가 바로 여기에 있다.

　　이 작품은 첫 회에서 두 인물의 12년 전의 동일한 사건에 대한 회상 장면을 통하여 이 사건에 대한 이들의 기억이 이 작품의 핵심 서사임을 분명히 보여 준다.

① 천송이가 이휘경을 피해 달아난다. ② 천송이가 트럭을 만난다.

③, ④ 천송이가 트럭에 부딪치려는 순간

⑤ 도민준이 초능력을 발휘하여 천송이를 구한다. ⑥ 천송이가 도민준에게 누구냐고 묻는다.

이러한 천송이의 12년 전의 사건은 400여 년 전[40] 도민준이 마당과부(김현수 분)를 구해 준 사건과 병치되어 두 여자가 같은 사람임을 강하게 암시한다. 이렇게 하여 이 작품은 1609년 8월 25일부터 2013년 12월 18일 현재

• • •

40 정확히는 '1609년 8월 25일 강릉'이다. 이 작품은 조선왕조실록 광해 1년의 외계 비행물체 소동을 다룬 단편적인 기록을 활용하여 도민준을 400여 년 간 지구에서 살아 온 판타지의 인물로 형상화한다.

까지의 과거가 현재 사건 진행의 전사(前史)로 기능한다.

⑦ 1회, 1609년 8월 25일 강릉

⑧ 1회, 마당과부 행차 중 비행접시가 나타난다.

⑨, ⑩ 1회, 비행접시의 바람에 날려 가마가 벼랑 아래로 떨어지려는 순간. 마당과부가 놀라 울부짖는다.

⑪, ⑫ 도민준이 나타나 세상을 정지시키고 가마를 끌어당겨 마당과부를 구한다.

⑬ 1회, 2013년 12월 현재, 도민준이 서재에 앉아 자신에 대해서 이야기한다.
⑭ 일기를 통해 도민준이 3개월 후 자신의 별로 돌아갈 계획임을 밝힌다.

위와 같은 쇼트와 장면 구성에서 보듯, 이 작품은 2013년 12월 18일 이후 3개월간의 사건 진행이 핵심 서사로 작동한다. 그 사이에 도민준의 1609년 8월 25일의 지구 도착일 이후 400여 년간의 기억이 군데군데의 회상 장면으로 삽입되어 있다. 이 중 현재의 사건 진행과 밀접하게 관련 맺고 있는 기억이 지구 도착일에 인연 맺은 마당과부와의 사건이고, 이 사건의 기억의 여파로서 12년 전 크리스마스이브의 천송이의 교통사고에 대한 기억이 자리 한다. 특히 12년 전의 사건은 천송이 주변의 핵심 인물이 모두 관여되어 있다는 점에서 사건의 중심 화소로 기능한다. 즉 12년 전 크리스마스이브에 이휘경(박해진 분)이 천송이에게 반지를 선물하려 하였으나 천송이가 이를 거절하고 거리로 뛰쳐나가다가 사고를 당할 뻔하였고, 이휘경을 짝사랑하는 유세미(유인나 분)가 이 사고를 우연히 목격하고 사진을 찍어 두었다가 10회에 가서야 12년 전 천송이를 구해 준 인물이 도민준임을 알아차리게 된다. 이러한 전체 사건의 중심 화소가 첫 회에 압축적으로 제시됨으로써 이 작품의 환상성은 현실성으로 받아들여지게 되고, 시청자는 자연스럽게 도민준과 천송이가 훗날 다시 만나게 됨을 기대하게 된다.

매회 도입부에 도민준이 지난 400여 년 동안에 겪었던 사소한 에피소드가 삽입되어 서울이라는 특정 공간에 대한 역사적 의미를 상기시켜 주는 것은 이 작품의 특별한 재미이기도 하다. 그러나 그보다 더 중요한 것은 이렇게 도민준의 기억을 통해 보여 주는 과거의 사건이 실재였다는 것을 강조함으로써, 도민준의 400여 년간 유지해 온 주체 동일성이 담보된다는 점이다. 이를 증언하기 위해 장 변호사(김창완 분)가 조역으로 기능하며, 그의 기억과 그가 지닌 옛 사진이 이에 대한 증거로 작동한다. 그럼으로써 시청자는 도민준의 기억을 신뢰하게 되어 천송이가 단순히 마당과부를 닮은 것

에 그치지 않고 아마도 그녀가 마당과부가 환생한 인물일지도 모른다는 인식이 가능하게 된다.

이러한 환생의 판타지는 이미 앞의 〈옥탑방 왕세자〉에서 보여준 바 있어 시청자는 별다른 거부감 없이 받아들일 수 있게 된다. 〈옥탑방 왕세자〉에서 왕세자 이각과 세자빈[홍세나], 세자빈의 동생[박하]의 삼각관계의 틀이 300년의 시간을 넘어 반복된다는 점에서 이 작품 역시 환상성을 지니며, 아울러 이 작품의 환상성을 현실성으로 유지시켜 주는 근거 역시 왕세자의 기억을 통한 주체의 동일성에 있다는 점도 이미 살펴보았다. 텔레비전 드라마는 종영되면 이내 잊히고 다른 드라마의 서사로 대체된다. 이것이 텔레비전 드라마가 지닌 일상성의 특성이기도 하다. 하지만 시청자들은 이렇게 끊임없이 잊히고 대체되는 시청 경험을 통해서 텔레비전 드라마의 독자적 미학에 대한 심미안이 축적되는 것이다. 그 결과 〈별에서 온 그대〉의 환상성 역시 자연스러운 일상성으로 대체 가능해지는 것이다.

이러한 현실적 지각을 보장해 주는 드라마의 장치 중 하나가 유사한 미장센의 반복이다.

⑮, ⑯ 6회. 400여 년 전 도민준이 마당과부를 구해 도망치며 마당과부를 반드시 지켜주기로 약속한다.

⑰ 6회, 400여 년 전 도민준의 결연한 모습.
⑱ 6회, 도민준이 박형사의 차에서 내려 천송이를 구하러 달려간다. 이 장면이 400여 년 전의 장면과 몽타주된다.

위의 장면 중에서 앞의 두 쇼트는 400여 년 전 도민준이 마당과부를 구하여 도망치는 장면이고, 이 장면에 바로 이어 몽타주되는 마지막 쇼트가 도민준이 이재경(신성록 분)의 위협으로부터 천송이를 지키기 위해 박형사(김희원 분)의 차에서 내려 달려가는 장면이다. 이러한 연결 몽타주에 의해 시청자는 자연스럽게 400여 년 전의 마당과부의 환생이 현재의 천송이라고 간주할 수 있게 되고, 따라서 이들 간의 해피엔딩을 기대하게 된다. 이러한 인식은 동일한 공간적 배경에서 이루어지는 유사한 사건의 시각화의 지각을 통해서도 형성된다.

⑲, ⑳ 7회, 400여 년 전 마당과부의 죽음을 회상하러 절벽에 도착한 도민준

㉑, ㉒ 7회, 400여 년 전 마당과부가 도민준을 보호하며 화살을 대신 맞는다.

㉓ 7회, 마당과부의 죽음으로 슬픔에 잠긴 도민준 ㉔ 7회, 400여 년 전을 회상하는 도민준

위와 같이 도민준은 강릉 근처의 어느 곳을 찾아 400여 년 전 자신을 대신해 화살을 맞고 죽어간 마당과부를 회상한다. 이 회상에 공감하여 시청자들은 비로소 왜 도민준이 400여 년 전의 기억을 잊을 수 없으며, 왜 12년 전 알 수 없는 힘에 끌려 천송이의 사고 현장에 가게 되고 초능력을 발휘하여 그녀를 구해 주게 되었는지 납득할 수 있게 된다. 이는 단순히 후에 천송이가 오해한 것처럼 단순히 닮았다는 이유만으로 그녀를 구해 준 것만은 아니라는, 도민준의 부채 의식을 이해할 수 있게 해 준다. 그리고 이러한 부채 의식이야말로 도민준이 외계인 또는 사이보그가 아닌 지구인이 될 수 있는 자질이기도 한 것임을 주목해야 한다.

㉕ 7회, 천송이가 브레이크가 파손된 차를 운전하고 있다.　㉖ 7회, 차가 멈추지 않아 울부짖는 천송이

㉗, ㉘ 7회, 도민준이 어디선가 나타나 차를 강제로 멈춘다.

　위의 장면에서 보듯 천송이는 이재경의 계략에 의한 운전 사고를 당하게 되지만, 절체절명의 위기의 순간에 도민준이 나타나 그녀를 구해주고는 감쪽같이 사라진다. 하지만 이러한 도민준의 초능력보다는 이러한 사건이 400여 년 전의 동일 장소에서 반복되고 있다는 점이 중요하다. 비록 타의에 의한 것이긴 하지만, 현재 서울의 어느 병원에 있던 천송이가 강릉 근교의 절벽까지 짧은 시간에 이동하기란 불가능하다. 그러나 시청자들은 이러한 공간 이동과 미장센에는 거의 의심을 두지 않는다. 단지 위기에 긴장하고 그 멋진 해결에 환호할 뿐이다. 하지만 유사한 전경—배경 구조의 시각 이미지를 통해 시청자들은 결과적으로 위 두 사건의 상호 관련성을 지각하

게 되고,[41] 그럼으로써 400여 년을 건너뛴 두 여자의 주체 동일의 가능성을 엿보게 되는 것이다. 그러나 드라마가 종영될 때까지 천송이에게는 12년 전 아버지에 대한 그리움 이상의 기억은 중요하게 회상되지 않는다. 이 점에서 12회에서 도민준이 자신의 정체를 드러내고, 15회 이후 천송이가 완전히 도민준의 실체를 인정하게 된 뒤에는 이 작품의 긴장도는 급속히 떨어진다. 따라서 이후부터 이 작품은 일반적인 멜로드라마의 특성처럼 남녀 간의 밀고 당기는 애정 갈등의 에피소드들로 이어진다. 그리고는 시청자의 기대대로 적절한 해피엔딩으로 막을 내린다.

하지만 이 작품은 단순히 기억을 사건 진행을 담보해 주는 틀로만 활용한 것이 아니다. 기억의 구조가 작품의 주제와 밀접하게 연관된다는 점에서 이 작품은 〈나인:아홉 번의 시간여행〉과 함께 기억의 장치를 매우 적절히 활용하여 성공한 경우에 해당한다고 할 수 있다. 텔레비전 드라마에서 기억은 여러 가지로 기능한다. 위에서 본 것처럼 작품의 틀을 지탱해 주는 서사 원리로서도 기능하지만, 극중 인물의 사적인 회상의 플래시백에서부터, 시청자의 경험적인 기억의 회상까지 폭 넓게 여러 층위로 작동한다.

• • •

41 많은 화소들은 시청자의 무의식[프로이트가 아닌 베르그송의 무의식을 의미한다.] 속에 자리 잡아 새로운 기억으로 재탄생하며 이러한 화소들은 시청자 자신의 경험적 기억과 결합하면서 변주된다.

07

텔레비전 드라마에서
기억의 층위

텔레비전 드라마에는 다양한 층위의 기억이 존재한다. 가장 익숙한 것은 극중 인물 자신의 과거에 대한 기억이다. 아직 현재의 사건으로 실현되지 않은 트라우마 같은 것으로 이러한 기억들은 사건 진행 중 수시로 반복해서 극중 인물의 상상적 이미지로 드러난다. 이 경우에도 순간순간 몇몇 쇼트의 회상 신으로 보여 주고는 금세 현재로 되돌아오는 방식과 플래시백에 의하여 과거의 시점으로 돌아가 독립적인 사건을 진행시키는 방식으로 구분할 수 있다. 대부분의 작품에서는 전자와 같은 짧은 '이미지-기억'들로 회상 장면을 채우는데, 이러한 단편적인 이미지-기억들의 실체가 확인될 때 '발견'의 의미를 띠게 되고 사건은 급박하게 진전한다. 특별하게 〈별에서 온 그대〉에서 도민준의 400여 년 전의 사건이 매회 앞부분에 전개되는 플롯이 위의 후자의 경우라고 할 수 있다. 하지만 이 작품에서도 400여 년 전의 마당과부와의 사건 외의 도민준의 모든 기억은 이미지-기억으로 작동하고 있을 뿐이며 12년 전의 사건에 대한 기억도 마찬가지이다.

과거의 이미지–기억 쇼트가 전개된다고 해서 이때마다 극중 인물이 회상에 잠겨 있는 것은 아니다. 극중 인물의 현재 사건 진행과 나란하게 사이사이에 극중 과거의 주요 장면들을 교차하여 보여 줌으로써, 극중 인물의 성격과 지난 사건에 대한 시청자의 이해를 돕는 방식이 더 자주 사용된다고 할 수 있다. 이는 드라마의 극중 인물의 현재 사건 진행과는 전혀 관계없는 시청자의 긴장의 이완을 위한 장치이거나 시청 시간 연장을 위한 제작 상의 장치라고 할 수 있다.

〈별에서 온 그대〉에서 12년 전 크리스마스이브의 사건에 대한 기억은 플롯과 직접 연관되는 핵심적인 장치로 기능하지만, 대부분의 텔레비전 드라마에서 가장 흔하게 재연되는 이미지–기억은 플롯과는 직접적인 연관이 없는, 사건 진행 과정에서 형성된 인물들의 '신선한 기억'[42]이다. 현재의 사건 진행은 바로 이 '신선한 기억'들의 끊임없는 연속으로 이루어진다.

텔레비전 드라마는 연속극으로 소비되는 만큼, 시청을 위한 장치의 면에서도 기억의 구조가 작동된다. 매회 새로운 사건을 전개하기 전에 지난 회의 마지막 몇 장면을 다시 보여주는 것은 시청자들의 극중 사건에 대한 이미지–기억의 회상을 위한 배려의 차원이다. 또한 매회 마지막 신 이후 그 날 상영분의 주요 쇼트를 다시 보여 주면서 다음 회의 줄거리를 예고하는 것 역시 시청자들의 기억을 환기하여 시청률을 높이려는 제작사의 방영 전략에 해당한다. 드라마에서 매회 반복적으로 울리는 주제가 역시 시청자들의 감정이입을 의도하여 시청자들의 무관심과 이탈을 방지하는 기능을 한

• • •

42 이는 후설의 용법으로 말하면, '파지'로서 일차적 기억이다. 파지는 과거의 것에 대한 의식이지만, 파지라는 의식 자체는 지금 현실적으로 존재하는 의식이다.

다. 작품에 따라서는 지난 줄거리를 적절한 타이밍에서 요약해 줌으로써 시청자들의 의미 기억^{semantic memory}[43]을 유지시키고 새로운 시청자를 확보하는 전략을 구사하기도 한다.[44] 보다 세련된 극적 장치로는 지난 회의 장면과 유사하면서도 차별적인 미장센을 구사함으로써, 시청자의 기억에 기대어 미장센의 새로운 의미를 인지하게끔 유도하는 경우도 있다. 〈밀회〉에서 첫 회의 서영우(김혜은 분)의 널브러진 속옷들과 외설스러운 침실의 미장센을 기억하는 시청자는 8회에서 오혜원(김희애 분)과 이선재(유아인 분)의 첫 섹스 신을 아름답게 받아들일 수 있게 된다. 이 신에서는 인물들은 보여 주지 않고, 목소리만이 전경을 대신하고, 잘 정돈된 사물들의 배경만으로 화면을 채우기 때문에 이들의 사랑이 일시적이고 충동적인 감정이 아님을 역설적으로 보여 주는 데 성공하고 있다.

. . .

43 인지과학에서는 일반적으로 기억을 감각기억(sensory memory), 단기[작업]기억(STM: short term memory, working memory), 장기기억(LTM: long term memory)으로 나눈다. 일상생활에서 기억을 문제 삼을 때의 기억이 장기기억으로 이를 다시 일화기억(episodic memory)과 의미기억(semantic memory)으로 나누기도 한다. 일화기억이란 개인이 경험하는 각종 사건들, 일화들에 대한, 그리고 이들 일화 사이의 관계에 대한 기억이다. 의미기억이란 일화적 경험이 쌓이고 이것이 추상화되어 이루어진 일반지식의 기억으로 일화기억처럼 쉽게 변하거나 망각되지 않는다. (이러한 기억의 자세한 설명에 대해서는 이정모, 『인지과학』, 성균관대학교출판부, 2010, 제10장 학습과 기억 참조.) 드라마 시청자들의 일화기억의 하나로 드라마의 서사에 대한 기억이 자리하며, 반복적인 시청에 의해 드라마의 사건 진행 전체에 대한 의미기억이 형성된다고 할 수 있다. 하지만 이는 자신의 시행착오적인 학습에서 축적된 기억이 아니기 때문에 다른 의미기억처럼 오래 지속된다고 볼 수 없다. 드라마 회차 중간에 지난 방영분을 요약 편집하여 다시 보여 주는 것은 이러한 시청자들의 의미기억을 유지시키기 위한 전략이라고 할 수 있다.

44 〈별에서 온 그대〉에서 1회부터 15회까지의 상영분을 편집하여 '별에서 온 그대 더 비기닝'이라고 하여 특집 방송(2014.2.7.)으로 보여 준 것이 이에 해당한다.

① 〈밀회〉 8회. 오혜원의 옷이 이선재의 옷걸이 끝에 단정히 걸려 있다.
② 〈밀회〉 8회. 이선재의 집 문밖에 나란히 놓여 있는 두 사람의 신발.

　　이러한 텔레비전 드라마의 기억의 장치 중에서 가장 빈번하게 사용하는
극중 인물의 회상 장면의 의미는 재음미해 볼 만하다. 이러한 회상 장면의
순간 시청자가 그 인물의 회상에 동참하기는 어렵다. 그렇다고 시청자들이
극중 사건과 인물의 성격에 동화하여 그들의 감정을 함께 나누기 위한 것
이라고 단정하기도 힘들다.[45] 이 회상의 시간은 극중 갈등이 고조에 오르
는 순간도 아니고 인물들이 핵심적인 메시지를 전달하는 발화의 순간도 아
니다. 극중 인물들에게는 의미 있는 회상인지는 몰라도 시청자에게는 이미
지난 장면으로 익숙한 이미지에 속하는 롱 테이크 쇼트에 불과하다.

　　이 순간은 시청의 경험 과정에서 심리적 이완의 안식을 줌과 동시에 한
편으로는 시청자의 '미세 지각'[46]을 깨우는 기제로 작용한다. 시청자들의
의식 작용에서는 주로 이 순간에 자신만의 과거의 이미지-기억을 회상한
다. 하지만 시청자들이 자신의 이미지-기억을 회상하는 계기는 지극히 개

• • •

45　영화 관객이 극중 인물[주인공]에 동화하는가에 대해서는 오늘날 부정적이다. 관객이 극중 인물에 동화하기보다는
　　극중 상황에 공감하면서 관객 자신을 판타지로 극중에 투사한다는 견해가 더 설득적이다. 이에 대해서는 Elizabeth
　　Cowie, "Fantasia", *Representing the Woman*, Macmillan, 1997. 참조.

46　'모나드' 내에 잠존하고 있는 의식되지 않은 지각을 의미한다. 이정우, 『주름, 갈래, 울림』, 거름, 2001, 101~102면.
　　참조.

인적이고 사적인 경험의 질에 관련된다. 귀에 익숙한 극중 음악 뿐 아니라, 극중 배경이 되는 장소, 음식 이름, 특별한 어휘나 문장, 극중 인물의 옷차림이나 헤어 스타일에 이르기까지 이루 헤아릴 수 없을 만큼 많고, 일정하지도 않으며, 심지어 회상의 계기를 인식하지 못한 채, 어느 새 자신만의 이미지–기억 속에 잠겨 있을 수도 있다. 이러한 의미에서 텔레비전 드라마 시청은 다른 텔레비전 프로그램 시청과는 달리 시청자 개개인만의 고유한 사적인 지각 활동이라고 할 수 있다.

텔레비전 드라마에서 전개되는 영상 이미지는 극중 인물에게는 재현체가 아니다. 대부분의 장면은 그들에게는 현존의 세계이며, 간혹 회상 장면들만이 그들의 심적 이미지의 상상적 재현일 뿐이다. 이 점에서 "일차적 기억으로서의 파지에서는 우리는 과거를 보며, 오직 그 안에서 과거가 구성되며, 그것도 재현이 아니라 현전으로 구성되는 반면, 이차적 기억으로서의 재기억[47]은 우리에게 단지 재현만을 제공한다."[48]는 후설의 관점을 상기해 볼 필요가 있다. 극중 인물의 회상은 시청자에게는 재현이 아니다. 시청자에게는 극중 현실이 곧 자신들만의 사적인 재기억을 가능하게 하는 재현의 매개체인 것이다.

"광의의 지각, 즉 현전에 대립되는 재현 개념에는 재기억, 기대, 현재 기억[49], 타인 지각[Einfühlung], 상상, 이미지 의식 등이 포함된다. 이러한 재현

• • •

47 기억을 과거의 지각을 저장한다는 의미와 이를 떠올린다는 의미로 나눌 때, 재기억은 후자의 의미로 회상, 또는 상기라고 할 수 있다. 베르그송은 이를 mémoire와 구분하여 souvenir라 지칭한다. 본고에서 일반적으로 기억이라고 할 때는 이 후자 개념의 재기억을 의미한다.

48 김태희, 앞의 글, 95면.

49 현재기억(Gegenwartserinnerung)은 '현재'의 어떤 대상이 우리에게 원본적으로 나타나지 않음에도 불구하고 그 대상의 존재를 정립하는 일종의 재현 작용이다. 우리는 이전의 지각에 대한 기억에 기초해, 우리 눈앞에 나타나지 않는 어떤 대상이 '지금' 존재한다고 정립할 수 있다. (김태희, 앞의 글, 96면. 각주 참조.)

은 크게 재생[재기억, 기대, 현재 기억, 타인 지각, 상상]과 이미지 의식으로 대별할 수 있다. 재생은 대상 자체를 직접 재현한다는 의미에서 자기 재현Selbstvergegenwärtigung이라면, 이미지 의식은 이미지를 매개로 대상을 재현하므로 타자 재현이다. (…) 재생은 '정립하는 자기 재현'[재기억, 기대, 현재 기억, 타인 지각]과 '정립하지 않는 자기 재현'[상상]으로 구별할 수 있다."[50] 이러한 설명에 기댈 때 시청자의 기억은 주로 현재 기억이면서 타자 재현, 정립하지 않는 자기 재현이라고 할 수 있다. 이러한 시청자의 기억이 텔레비전 드라마의 서사 진행의 순간순간 자발적으로 환기된다. 텔레비전 드라마에 대한 시청자의 몰입은 바로 이러한 드라마의 사건과 '관계 맺음'에서 기인한다. 이 역시 텔레비전의 특성중의 하나인 '일상성'의 다른 측면을 보여준다고 할 수 있다.

• • •

50 김태희, 앞의 글, 96면.

08

감각과
기억 작용

드라마에서 발견의 층위는 물건에서부터 인물, 사건에 이르기까지 발견의 계기가 되는 매질에 따라 다양하다. 그런데 이들 발견의 계기가 되는 사물은 그 자체로 발견의 의미를 띠는 것이 아니라 그 사물들에 대한 발견 주체의 기억이 선행되어야만 한다. 기억이 매개되지 않은 사물은 인식의 대상이 될 수 없다.[51] 〈별에서 온 그대〉에서 대학 박물관에 전시된 마당과부의 비녀는 다른 사람에게는 단지 옛 유물에 불과하지만, 그 비녀에 대한 사적인 기억을 지니고 있는 도민준에게는 특별한 의미를 지닌 인식의 대상이 된다. 텔레비전 드라마에는 이렇듯 사적인 기억을 매개해 주는 다양한 사물들이 활용된다. 이 절에서는 이러한 사물들의 활용 방식이나 기억과의 연관성 등에 대한 고찰보다는 이러한 기억이 환기되는 매질로서의 극중 인물

• • •

51 이때의 기억은 이미지-기억만이 아닌 학습 기억까지를 포함한다. 우리가 펜이 펜임을 제대로 인식하는 것은 펜에 대한 기억[단지 이름이 펜이라는 것이 아니라, 펜의 재질, 용도 등에 대한 기억]을 전제로 하는 것이다.

의 감각에 대해 살펴보고자 한다. 왜냐하면 대부분의 드라마에서는 잊어버렸던 사실[52]이나 사물의 발견만으로 순간 기억을 재생하는 방식이 일반적이지만 특별히는 극중 인물의 예민한 감각에 기대어 시청자들과 기억의 재생 과정을 공유하는 경우가 있기 때문이다.

기억을 위한 감각으로서 대표적인 것은 당연히 시각이다. 익숙한 사물, 특별한 추억이 담긴 물건이나 풍경 등 기억을 위한 시각의 대상은 매우 다양하다. 하지만 시각은 너무나 친숙한 감각이어서 극중 인물이 대상의 유사성만으로 기억을 떠 올리는 것은 오히려 자연스럽지 못하다. 왜냐하면 특별히 각인되지 않은 시각 대상은 그만큼 망각되기도 쉽기 때문이다. 따라서 〈별에서 온 그대〉 2회에서 도민준이 천송이의 지갑 속의 옛 사진을 보고 12년 전의 사건을 떠올리고 이 얼굴을 400년 전의 마당과부와 동일시할 수 있는 것은 매우 특별한 기억 작용이다. 이는 마당과부가 도민준이 지구에 도착하자마자 처음으로 만난 사람이며, 그에게 생명의 빚을 지고 있는 도민준 자신의 부채 의식을 시청자들이 이해한 이후에야 납득할 수 있는 사항이다.[53]

이러한 점에서 〈옥탑방 왕세자〉에서 왕세자가 박하가 세자빈의 동생이라는 것을 발견하게 되는 장면은 텔레비전 드라마의 매체성과 클로즈업의 시각성을 잘 활용한 경우에 해당한다. 14회의 마지막 시퀀스에서 왕세자와 박하가 옥탑방의 옥상에서 빨래를 널고 있다. 왕세자는 박하를 보면서 박

• • •

52 〈옥탑방 왕세자〉에서 홍세나에 의해 박하가 이삿짐 차에 실려 버려지고 교통사고를 당한 사건 같은 것이 여기에 해당한다.

53 이 점에서 〈별에서 온 그대〉 10회에서 유세미가 자신이 찍은 12년 전의 사진의 얼굴을 기억하고 그 얼굴의 주인이 도민준임을 깨닫게 되는 것은 드라마에서나 가능한 관습적 허용이라고 할 수 있다.

하의 이름 '하(荷)'의 의미가 연꽃이며 이는 세자빈의 여동생의 이름인 '부용(芙蓉)'과 의미가 같다는 것을 깨닫는다. 이와 동시에 빨랫줄 너머로 보이는 박하의 얼굴과 기억 속의 부용의 얼굴이 오버랩되면서 왕세자는 이 두 얼굴의 주인이 동일인임을 인식하게 된다.[54] 이때 텔레비전 화면의 프레임과 크기에 따른 텔레비전 드라마의 특성으로 인하여 시청자들 역시 이 발견에 자연스럽게 동참하게 된다.[55]

① 14회, 왕세자와 박하가 빨래를 널고 있다.

② 14회, 왕세자가 박하와 홍세나의 관계를 생각한다.

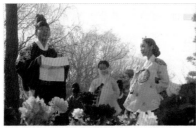

③, ④ 14회, 왕세자가 궁중에서의 기억을 떠올린다.

• • •

54 왕세자가 그동안 부용의 '가려진 얼굴'만을 볼 수밖에 없었던 궁중 생활의 한계로 인해 빨래 너머의 박하의 '가려진 얼굴'을 보기 전까지는 두 얼굴의 동일성을 인지할 수 없었다는 점이 왕세자의 감각의 아이러니라고 할 수 있다. 박하의 전체의 상(像)을 보고 있었기 때문에 부용의 가려진 얼굴을 인지하지 못하였다는 것은, 300년 전의 세자빈 살해 사건의 가려진 이면의 실체를 그동안 보지 못하고 있었다는 왕세자의 한계를 상징한다고 볼 수 있다.

55 연극 텍스트가 무대라는 구심력의 공간에 맞춰 있다면, 영화는 세계라는 불확실한 공간으로 지향하는 원심력의 사건을 부여한다. (크리스티앙 메츠, 이수진 역, 『영화의 의미작용에 대한 에세이 2』, 문학과지성사, 2011, 85면. 참조) 그러나 텔레비전 드라마에서는 텔레비전이 놓여 있는 장소와 텔레비전 화면의 견고한 프레임으로 인하여 관객의 지각의 벡터가 외화면으로 쉽게 지향하지 않는다. 영화의 스크린은 스크린 주변에 가시적인 피사체를 갖지 않는 반면 텔레비전 이미지는 텔레비전 주변의 사물들과 근접성을 갖는다. 텔레비전의 2차원의 화면은 주변 3차원 이미지와 축적비교를 통해서 인지된다. 이에 따라 텔레비전 드라마는 클로즈업을 적극 사용한다.

⑤ 14회, 왕세자가 박하의 이름과 부용의 '연꽃'이 같은 의미임을 깨닫는다.
⑥ 14회, 빨랫줄 너머로 박하의 얼굴이 클로즈업된다.

⑦ 14회, 박하의 얼굴과 부용의 얼굴이 오버랩된다.
⑧ 14회, 박하와 부용의 얼굴이 병치되면서 두 얼굴이 같은 사람임을 보여 준다.

시각보다 드물게 청각이나 촉각이 기억의 매질로 작동되는 경우도 있다. 청각과 촉각은 공통적으로 접촉 감각^{tactile sensation}이어서 일맥상통한다. 청각적 기억 작용은 동일한 음악의 반복을 통해 이루어지는 것이 일반적이며, 극중 인물의 유사한 대사의 반복으로 과거의 사건을 떠올리거나[56] 목소리의 동일성을 인지함으로써 특정 인물에 대한 기억을 환기하는 것[57] 등이 이에 해당한다. 이와는 달리 촉각^{sense of touch}을 통한 기억 작용에 의해서 자신의 정체성을 파악하게 되는 예는 〈나인:아홉 번의 시간 여행〉을 통해서 확

• • •

56 〈별에서 온 그대〉에서 마당과부와 12년 전 천송이의 "귀신이에요? 아니면 저승사자 같은 거예요?"와 같은 유사한 대사의 반복이 이에 해당한다.

57 〈그 겨울 바람이 분다〉에서 오영이 가짜 오수를 처음 만났을 때의 목소리를 기억하여 그의 정체성에 의심을 품게 되는 경우가 이에 해당한다.

인할 수 있다. 10회에서 극중 주민영(조윤희 분)이 박민영으로 바뀐 뒤 박선우의 보디가드 음반에서 'I will always love you 2012.12.23 포카라에서 J. M. Y'라는 글씨를 우연히 발견하게 되고 이 필체를 흉내 내서 써 보다가 이 글을 쓴 사람이 자기 자신이라는 것을 깨닫는 과정은 촉각적 기억에 해당한다. 이어서 박선우를 찾아가 그의 입술을 훔치고는 그와의 키스의 감각을 환기함으로써 자신의 정체성을 재확인하는 과정도 촉각적 기억 작용의 드문 경우라고 할 수 있다. 이때 주민영이 글씨를 쓰는 필기도구가 자신이 현재도 사용하고 있는 만년필이라는 점을 주목하여야 한다. 왜냐하면 만년필의 필기 감각은 자신만의 고유한 촉각적 감각을 형성해 주기 때문이다.

⑨ 〈나인:아홉 번의 시간 여행〉 10회. 박민영이 음반 속지에 쓰인 글을 흉내 내서 써본다.
⑩ 〈나인:아홉 번의 시간 여행〉 10회. 글을 다 쓴 박민영이 무언가를 깨닫는다.

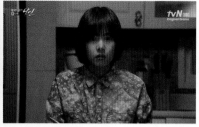

⑪ 〈나인:아홉 번의 시간 여행〉 10회. 포카라에서 자신이 글을 썼음을 기억한다.
⑫ 〈나인:아홉 번의 시간 여행〉 10회. 박민영이 자신의 정체성에 대해 의문을 품는다.

이와 유사한 기억 작용을 〈그 겨울, 바람이 분다〉에서도 발견할 수 있다. 오영이 가짜 오빠 오수에게 자기가 올 때 달래 주었던 물건을 찾아오면 오수를 친오빠로 인정하겠다고 제안한 바 있는데, 4회에서 오수가 '솜사탕'을 오영에게 선물함으로써, 오영과 오수가 감정의 동화를 맛보는 장면은 촉각과 미각이 결합된 기억 작용의 보기 드문 경우라고 할 수 있다.

⑬ 〈그 겨울, 바람이 분다〉 4회, 오수가 동네 문방구 앞에서 옛 모습을 상상한다.
⑭ 〈그 겨울, 바람이 분다〉 4회, 오영의 기억이 솜사탕에 대한 것임을 짐작한다.

 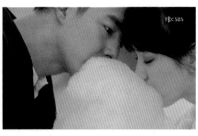

⑮ 〈그 겨울, 바람이 분다〉 4회, 오수가 솜사탕을 오영에게 준다.
⑯ 〈그 겨울, 바람이 분다〉 4회, 오영이 감동하고 오수도 자신이 친오빠인 척 가장한다.

이러한 부분적인 감각 작용에 의하기보다는 복합적인 인지 과정에 의하여 극중 인물들 간의 공유했던 사물에 대한 기억을 환기함으로써 시청자들의 정서적 공감을 유도해 내는 경우가 훨씬 일반적이다. 그러나 이러한 기억 장치는 일반적인 만큼 자주 쓰이지만, 자칫 잘못 쓰이면 흔한 클리세가

될 뿐이다. 작품에 따라서는 단 한 번의 사용에 의해 강렬한 인상을 남기는 경우가 있는데 〈밀회〉의 마지막 16회에서 오혜원이 이선재와의 피아노 연주를 기억하는 장면이 그 대표적인 경우라고 할 수 있다.

⑰ 〈밀회〉 16회, 검찰에 출두하기 전 오혜원이 피아노 방에 들어온다.
⑱ 〈밀회〉 16회, 오혜원이 이선재의 연주 모습을 회상한다.

⑲ 〈밀회〉 16회, 이선재가 연주하는 피아노 뒷면에 오혜원의 모습이 반사되어 있다.
⑳ 〈밀회〉 16회, 두 사람이 함께 연주한 뒤 감격에 겨워 환호한다.

㉑ 〈밀회〉 16회, 회상 후, 오혜원이 불을 끄고 피아노 방에서 나간다.
㉒ 〈밀회〉 16회, 빈 방에 주인 없는 피아노만 덩그러니 남는다.

이선재가 다녀간 피아노 방과 이선재가 연주한 피아노는 오혜원에게는 그 이전의 방과 피아노가 아니다. 모든 사물들의 본질은 고정적인 것이 아니고 그 사물들과 관계한 주체들의 지각 속에서 새로 형성된 의미를 지니는 것이다.[58] 그 전까지 그저 옛 추억의 창고에 지나지 않았던 방과 피아노가 이선재로 인하여 오혜원에게 새로운 삶의 의미를 매개하는 사물로 재탄생한 것이다. 이러한 의미에서 이 시퀀스는 오혜원의 앞날을 예견하게 해주는 매우 중요한 의미를 지닌다. 그녀가 모든 잘못을 인정하고 수감 생활 속에서도 웃음을 잃지 않는 여유가 바로 이 시퀀스로 설명되기 때문이다.

거의 모든 텔레비전 드라마에서는 위와 같은 기억의 장치를 매우 빈번히 사용한다. 텔레비전 드라마의 서사가 지체되고 종종 지루할 정도로 늘어지는 것은 바로 위와 같은 극중 인물들의 잦은 기억 작용에 의해서 서사의 추동력을 상실하기 때문이다. 이러한 약점에도 불구하고 왜 텔레비전 드라마는 극중 인물의 기억의 형식에서 벗어날 수 없는가? 이는 바로 텔레비전과 텔레비전 드라마가 지닌 '일상성'과 관련이 있다.

- - -

58 이러한 점에서 오혜원의 피아노는 오혜원의 기억 속에서 새로운 의미를 획득한다고 할 수 있는데 후설은 이를 사물에 대한 구성작용(Konstitution)이라고 불렀다. 이러한 의미의 사물과 기억의 관계는 베르그송의 『물질과 기억』에 의해서 본격적으로 사유의 대상이 되었다.

09

텔레비전 드라마, 일상적 현존재의 세계

텔레비전 드라마는 기억의 형식이라고 할 수 있다. 전사로만 제시된 과거의 이미지-기억을 회상하는 것에서부터, 현재의 사건 진행 사이에 수없이 반복되는 극중 인물들의 '일차적 기억', 기존의 기억과 새로 형성된 기억 사이의 충돌, 출생의 비밀이 밝혀지면서 단편적인 이미지들로만 남겨져 있던 기억들이 의미를 지니는 과정, 심지어는 기억상실증까지. 하지만 텔레비전 드라마의 특성은 이러한 기억들이 텔레비전 드라마를 즐기는 시청자들의 일상성과 밀접하게 관련 맺는다는 점에서 오히려 주목을 요한다.

텔레비전은 세계를 내다보는 창문이자 나 자신을 비추어 보는 거울이다. 비록 거실이나 안방에서 나 혼자 텔레비전을 시청하지만, 같은 시간에 나 밖의 수많은 이웃들이 나와 함께 텔레비전을 통해 세계와 교류한다. 하이데거에 의하면 "현존재의 실존성의 근원적인 존재론적 근거는 시간성이고,

일상성은 시간성의 양태"[59]이며, "탄생과 죽음 '사이'의 존재"[60]이다. 나는 일상적 '현존재Da-Sein'로서 나의 세계는 타인과 함께 하는, "현사실적faktish인 현존재가 이 현존재로서 '그 안에서' '살고 있는' 그곳"[61]이다.

타인과 더불어 있음과 타인에 대한 존재에는 일종의 현존재에 대한 현존재의 존재 관계가 놓여 있다. 타인들에 대한 존재 관계는 자기 자신에 대한 고유한 존재를 '타인 안으로' 투사하는 것이 된다. 타인은 자신의 복사인 셈이다.[62]

현존재Da-Sein에서 'Da(거기에)'는 '인간이 어떤 특정한 상황에서 다양한 유형의 존재에 대해 열려 있는 상태'[63]로서 텔레비전 드라마의 세계와 시청자의 실존의 세계가 존재하는 '시간-공간'이며, 이 두 세계가 서로 '함께 하는' '세계-내-존재In-der-Welt-Sein'의 존재자Seiendes들의 '열어 밝혀져 있음Erschlossenheit'을 의미한다. 일상적인 현존재의 가장 가까운 세계는 주위세계Umwelt이다.[64] 텔레비전 드라마의 세계는 주위세계이자 새로운 주위세계를 발견하게 해 주는 그런 세계이며, 이 세계를 발견하는 시청자는 '바라봄Hinsehen'이 아닌 '둘러봄Umsicht'의 현존재이다.

• • •

59 마르틴 하이데거, 이기상 역, 『존재와 시간』, 까치, 2013, 315면.

60 마르틴 하이데거, 위의 책, 313면.

61 마르틴 하이데거, 위의 책, 96면.

62 마르틴 하이데거, 위의 책, 174면.

63 이남인, 『현상학과 해석학』, 서울대출판부, 2009. 165면.

64 마르틴 하이데거, 위의 책, 97면.

세계-내-존재에는 근원적으로 손안의 것 곁에 있음뿐 아니라 타인들과 더불어 있음도 속하는데, 이 세계-내-존재는 그때마다 각기 자기 자신 때문에 존재한다. 그러나 이 자기 자신은 우선 대개 비본래적이다. 다시 말해서 '그들-자신'이다. 세계-내-존재는 언제나 이미 빠져 있다. 따라서 현존재의 평균적 일상성은 빠져 있으며 열어 밝혀져 있는, 내던져져 있으며 기획투사^{Entwurf}하는 세계-내-존재로서 규정될 수 있으며, 이때 이 세계-내-존재에게는 '세계' 곁에 있음과 타인들과의 더불어 있음에서 바로 그 자신의 가장 고유한 존재 가능 자체가 문제가 되고 있다.[65]

시청자는 텔레비전 드라마가 보여주는 세계를 자신의 주위세계로 인식하며, 이 세계를 통하여 끊임없이 자신의 기억을 회상하며 자신의 현존재성을 인식한다. 텔레비전 드라마의 인물은 영상 이미지의 비존재가 아니라 나와 '함께' 하는 현존재이다. 현존재로서의 시청자는 텔레비전 드라마의 극중 현존재와 주위세계, 그리고 자신의 주위세계에 '심려^{Sorge}'[66]로써 관여한다. 시청자는 텔레비전 드라마의 현존재와 함께 주위세계를 확장하며 탄생과 죽음 '사이'의 존재자로서 '거기에' 존재한다. 이 주위세계의 시간성, '세계-내-존재'의 일반적 존재성이 바로 일상성^{Alltäglichkeit}이다. 텔레비전 드라마의 극중 인물과 시청자는 '함께' '세계-내-존재'의 현존재로 존재한다. 이러한 존재성이 텔레비전 드라마를 존재하게 해 준다.

의식적으로 가까이 해야만 접할 수 있는 극장과는 달리 텔레비전은 항

65 마르틴 하이데거, 위의 책, 248면.

66 심려는 현존재의 존재의 통일적 구조로서 '세계 및 내 세계(in-Welt)적 존재자들을 향한 현존재의 다양한 관심의 보편적인 통일체'를 의미한다. (이남인, 위의 책, 464면.)

상 우리 주위에 놓여 있다. 비록 거실이나 안방에서 나 혼자 텔레비전을 시청하지만, 같은 시간에 나 밖의 수많은 이웃들이 나와 함께 텔레비전을 통해 세계와 교류한다. 다음과 같은 하이데거의 진술을 상기해 보자.

> 거리 없앰은 우선 대개 둘러보는 가깝게 함, 조달함으로서의 가까이 가져옴, 예비해 놓음, 손안에 가짐이다. 그런데 존재자를 순수하게 인식하며 발견하는 특정한 방식들도 가깝게 함의 성격을 가지고 있다. 현존재에는 가까움에 대한 본질적인 경향이 놓여 있다. 우리가 오늘날 다소 강요되듯이 함께 행하고 있는 모든 종류의 속도 상승은 멂을 극복하도록 몰아세운다. 예를 들면 '라디오 방송'과 함께 현존재는 오늘날 일상적 주위세계의 확장과 파괴라는 방법으로써 그것의 현존재의 의미를 아직 내다볼 수 없을 정도로 '세계'의 거리를 없애고 있다.[67](밑줄—인용자)

아마도 하이데거가 텔레비전을 알았더라면, 위의 '라디오' 자리에 텔레비전이라는 단어를 언급했을지도 모른다. 우리는, 세계와 그 안의 모든 것은 주기적 과정에 묶여 있는 것으로 경험하는데[68] 텔레비전은 바로 이러한 경험계 내에 공존하는 나와 세계를 연결해 준다. 텔레비전의 방송 경험의 특징은 시리즈series의 논리에 따라 조직된 단편들의 연속을 가정에서 소비하는 데에 있다.[69] 즉 텔레비전의 시청은 시청자가 가정 내에서 안식하면서도 끊임없이 세계와 소통하게 만드는 구조인 것이다. 이는 하이데거 식으로 말

• • •

67 마르틴 하이데거, 위의 책, 149면.

68 M.존슨, 노양진 역, 『마음속의 몸』, 철학과현실사, 2000, 236면.

69 John Ellis, *Visible Fiction*, Routledge, London and New York, 2000, p.126.

하자면 시청자들이 이웃과 더불어 '세계-내-존재'의 존재자들로 살아간다는 것을 의미하며 그들이 존재자들의 기억 속에서 잊히지 않는다는 것을 의미한다.

〈별에서 온 그대〉 5회의 다음과 같은 도민준의 논평을 상기해 보자.

"사람들이 왜 죽음을 두려워하는지 아십니까? 잊혀지기 때문입니다. 내가 존재했던 세상에서 내가 사라져도 세상은 그대로이고 나만 잊혀지기 때문입니다. 난 두렵지 않았습니다. 내가 살던 이 세상을 떠나 다른 세상으로 간다고 해서 그래서 아무도 날 기억하지 못한다고 해도 상관없었습니다. 그런데 지금 나는 조금 두려운 거 같습니다. 잊혀지고 싶지 않은 한 사람이 생겨 버렸습니다. 이제 곧 다른 세상으로 가야 하는 하필 이때."

〈별에서 온 그대〉는 매회 도민준이 서재에서 시청자들에게 전하는 논평 형식의 발언을 한다. 도민준의 서재는 400여 년 간의 지구에서의 기억의 증거물들이 쌓인 도서관이자 그의 삶을 유지해 주는 주체 동일성 확인의 공간이다. 수많은 책들로 둘러싸인 서재의 책상에 앉아 차분한 어조로 도민준이 '지구인들'에게 전하는 삶의 메시지는 이 작품의 주제 의식과 밀접하게 연관된다고 할 수 있다. 작품 속의 사건 진행은 이러한 매회 반복되는 메시지들과 도민준의 인간관계에 대한 대학 강의 내용과 대응하면서 전개되어 드라마의 재미를 더해 준다. 그 중 하나의 메시지 내용이 바로 위와 같은 기억에 관한 것이다. 위 발언 중의 '사람들'은 곧 우리들, 시청자에 해당한다.

〈옥탑방 왕세자〉의 7회에서 자신이 버림받았음을 기억해 낸 박하가 "차

라리 기억이 안 났으면, 몰랐으면 좋았을지도 몰라."라고 말하자 왕세자는 "기억이 없다면, 마음속에서도 함께 지내지 못하는 것이야, 기억만 있다면 영원히 함께 할 수 있는 것이야."라고 하여 기억과 존재의 관련성에 대하여 강조한다. 이때의 기억은 곧 현존재로서의 시청자들의 기억에도 적용된다. 우리가 일상적인 현존재로서 살아가는 가장 가까운 세계는 '주위세계'로서 드라마의 세계는 새로운 주위세계로 발견하는 그런 세계이다. 우리는 바라봄이 아닌 '둘러봄'의 현존재로서의 시청자인 것이다. 모든 텔레비전 드라마는 이러한 시청자들이 주위세계의 '일상성'을 확인하는, 주체 동일성 인식을 위한 기억의 형식인 것이다.

3부

언어와
이미지의
구조와 작동
원리

01

영상 드라마에서의
지각 작용

드라마는 그 어원에서 보듯 행동의 형식이다. 과거 드라마는 연극^{theatrical} performance 형식 하나뿐이었지만, 오늘날엔 라디오 드라마뿐만 아니라 영상 매체 드라마까지 그 영역이 확대되었다. 그 중 영화와 텔레비전 드라마는 공통적으로 연극에 기원을 두면서, 전자는 활동사진의 회화적 이미지, 후자는 라디오 드라마의 청각 이미지의 지각 작용을 각각 핵심적인 미학 원리로 삼는다고 할 수 있다. 따라서 기원적으로는 영화는 청각보다는 시각, 텔레비전 드라마는 시각보다는 청각 이미지에 더 많이 의존한다고 할 수 있지만, 오늘날에는 두 장르간의 상호 영향에 따라, 그 경계가 많이 허물어진 경향을 보인다.

이에 따라 영화와 텔레비전 드라마는 지각 형식보다는 일련의 지각의 과정, 즉 매체의 상이성, 감상의 물리적 조건, 서사 형식 등에서 그 미학적 변

별성을 보인다고 할 수 있다.[1] 다시 말하면, 극장의 폐쇄적인 어두운 공간과 가정 내의 일상적 공간, 관객[시청자]의 시각 범위를 장악하는 넓은 영화 스크린과 주위의 다양한 사물들과 경쟁해야 하는 작은 텔레비전 화면, 그리고 2시간 정도의 단절 없는 서사와 단속적으로 반복되는 에피소드 연속인 서사의 차이가 바로 두 장르 간의 변별적 특성인 것이다.

그러나 이 두 장르와 전통적인 연극 공연의 공통점은 바로 관객과 대상 viewed object 간의 의사소통[2]이 대상에 대한 관객의 지각 작용의 핵심이며, 이 지각 작용이 언어[청각]와 이미지[시각]의 구조와 작동 방식에 의하여 이루어진다는 점이라고 할 수 있다. 관객이 대상을 지각하면서 마음속에서 형성하는 이미지 mental image 는 재현체가 아니라는 점에서 진정한 이미지라고 할 수 없다. 이미지는 '새롭게 만들어진 또는 재생산한 시각'으로서의 이미지이다.[3] 이에 따를 때, 일반적으로 이미지는 3차원의 세계를 2차원으로 재현한 것이지만, 연극의 무대 장치와 배우, 건축과 디자인에서의 모형 miniature 등도 이미지라고 할 수 있다. 즉 이 글에서 말하는 이미지란 '세계의 재생산된 시각 대상'을 의미한다.

우리는 세계와 감각적으로 소통한다. 이 중 으뜸 되는 감각이 시각과 청각이다. 따라서 드라마의 소통 과정과 지각 작용 역시 주로 시각과 청각의 감각 메커니즘에 의해서 이루어진다. 따라서 이러한 시각과 청각 작용은 주

• • •

1 이에 대해서는, Noël Carrol, "As the Dial Turns: Notes on Soap Operas", *Theorizing the Moving Image*, New York: Cambridge University Press. 1966. 참조.

2 현대 현상학적 영화이론에 따르면, 영화는 영화제작자(film maker)-영화(film)-관객(spectator) 간의 육화된 (embodied) 의사소통 방식으로 설명된다. Vivian Sobchack, *The Address of the Eye*, New Jersey: Prinston University Press, 1992, pp. 21~25.

3 이 관점의 이미지는 John Berger, 편집부 역, 『이미지-Ways of Seeing』, 동문선, 1972.에서 말하는 이미지로 문학 작품을 읽고 독자가 반응하는 정서적 이미지를 말하지 않는다.

로 드라마의 사건과 배경, 등장인물의 발화에 의하여 관객에게 지각된다. 하지만 드라마의 형식, 즉 연극과 영화, 텔레비전 드라마에 따라 이 언어와 이미지의 지각 작용은 다소 다르게 작동한다.

한 텍스트가 시대를 넘어 살아남는 것[정전]은 그 주제가 단지 인간적 보편성을 담보하고 있어서가 아니라 그 주제를 제시하는 방법이 독해 또는 공연 당시의 독자[관객]의 지각에 자연스럽게 수용될 수 있기 때문이라고 할 수 있다. 우리는 수년 전의 텍스트를 새삼 접할 때, 한없는 낯섦을 느낄 수도 있고 반대로 아주 자연스러운 동시대적 동질감을 느낄 수도 있다. 이 차이는 무엇일까. 현재의 감각으로 매우 낯설고 우스꽝스러운 텍스트라 할지라도 그 텍스트가 처음 자신의 존재를 드러냈을 때, 그를 접한 관객은 전혀 낯설지 않고 오히려 매우 실존적인 동질감을 느꼈다면, 현재의 감각 주체들의 지각 작용이 잘못 된 것인가. 아니면 과거의 감각이 이질적인 것이었던가. 따라서 드라마 텍스트는 문자 텍스트[문학]와 달리 이러한 생산-수용의 지각 작용의 현상학적 접근을 전제로 해야만 그 존재성을 객관화할 수 있을 것이다.

따라서 이 장에서의 논의는 특정한 영화와 텔레비전 드라마의 한 작품을 자세히 분석하고자 하는 시도가 아니라, 어떠한 영화와 텔레비전 드라마에도 해당할 수 있는 언어와 이미지의 상관관계에 대한 일반 원리를 밝히고자 의도한다.

일반적으로 멜로드라마 영화는 일차적으로 영상 이미지에 의해 감정의 과잉을 여과 없이 노출하고, 이와 함께 이러한 영상 이미지에 불필요한 언어 표현을 추가한다. 불협화음은 바로 이러한 시각 이미지와 청각 이미지에 대한 관객의 지각이 서로 충돌하기 때문에 발생한다. 1960년대 멜로드라마

영화들에서는 한결같이 이러한 불협화음이 적극 노출되는데, 이 장에서는 이들 영화 중 한 편인 〈초연〉(1966)⁴을 대상으로 하여 이 불협화음의 원

영화 〈초연〉과 텔레비전 드라마 〈미생〉의 포스터

인과 그 현상학적 의미를 탐색하고자 한다. 상대적인 논의를 위해서는 텔레비전 드라마 중 어떠한 작품이 대상이 되어도 무방하나, 본고에서는 이해를 돕기 위해 일반적인 독자도 많이 시청하였을 것으로 여겨지는 〈미생〉(tvN, 2014.10.17.~2014.12.20.)을 선택하여 논하고자 한다. 이를 통해—비록 현대 영화가 다 그런 것은 아니지만—영화에서 특히 두드러진 작위적인 언어 표현의 특성이 왜 발생하는지를 고찰해보고, 그럼으로써 상대적으로 일상성의 미학을 추구하는 텔레비전 드라마에서의 언어와 이미지의 상관관계가 더욱 분명히 드러날 수 있을 것으로 기대한다.

• • •

4 정진우 감독, 신성일, 이순재, 남정임 주연의 영화로 1966년 12월 8일 아카데미 극장에서 개봉되어 113,024명이 관람하였다. 한국영상자료원에서 소개하고 있는 작품의 줄거리는 다음과 같다. "월남전에서 돌아온 부잣집 아들 진우(신성일)는, 자기 동생을 가르치고 있는 가정교사(남정임)에게 반한다. 완고한 진우의 부모(정민, 유계선)는 두 사람의 사이를 반대하고, 그래서 택시기사(김순철)에게 주례를 부탁해 둘만의 결혼식을 올린다. 부모의 성화로 진우가 미국으로 유학 가 있는 동안, 외로워하던 그녀는 미술을 전공하는 그의 친구 이성훈(이순재)을 만나 사랑하게 된다. 그녀는 두 남자를 모두 사랑하기 때문에 두 남자 가운데 한 남자를 택할 수도, 버릴 수도 없다. 그러던 중 진우가 귀국해 두 남자는 갈대밭에서 목숨을 건 결투를 하지만, 두 사람은 같은 병원에 입원하게 되고 그들이 입원한 양쪽 병실 사이에서 끝까지 누구를 선택할 것인가를 고민하던 그녀는 결국 두 사람 모두 잃고 만다."

02

영화 〈초연〉에서의
지각의 불협화음

2.1. 영화 〈초연〉의 애정 화행^{speech act}의 특성

2.1.1. 욕망 탐색을 위한 우회적 진술

#1

석경아 왜 이렇게 알을 아무데나 낳아 버렸을까요?

오진우 아무데나 낳아 버린 게 아니라 자라나는 애기를 위해서 경치 좋
 은 곳을 골랐을 겁니다.

석경아 시적이네요. 애기 좋아하세요?

오진우 그 어머니가 미인인 경우

석경아 여러 여자를 울렸겠어요.

오진우 억울하게도 아직 울려 보질 못했습니다.

석경아　앞으론 충분히 울리겠어요.[5]

　영화 초반부 오진우는 석경아가 친구와 같이 놀러간 호수의 섬을 찾아가 우연을 가장하여 석경아를 만난다. 오진우는 사진가로 자신을 위장하여 석경아에게 모델을 부탁하고 두 사람은 숲 속으로 자연스럽게 들어간다. 숲 속 여기저기에 흩어져 있는 새알을 보고 처음 던진 석경아의 질문에 오진우는 일상의 어법과는 다른 '엉뚱한' 대답을 한다. 이 대답을 '시적'인 것으로 받아들이는 석경아의 반응 역시 엉뚱하기는 마찬가지이다. 그 다음의 '그 어머니가 미인인 경우'라는 오진우의 대답은 한 발 더 나아간 아첨과 욕망의 발현이다. 석경아 역시 자신이 이러한 욕망의 대상이 되고 있다는 데 대해 싫지만은 않다는 속마음을 감추지 않는다. 이렇게 이 두 사람의 발화는 목표가 없는 듯하면서도 욕망의 주변에서 서성인다. 이 영화에서는 바로 이러한 '거리감'이 일상적 발화와는 거리가 먼, 스크린 속의 애정 발화의 특성으로 기능한다. 그리고 당시의 관객은 이러한 비일상적 대화를 자연

● ● ●

5　이때의 장면은 필자의 논지를 설명하기 위하여 일부 대표적인 사례들을 보인 것으로 이 대사는 시나리오를 근거로 한 것이 아니라 영화 속의 대화를 전사한 것이다.

스런 등장인물들만의 특권적 표현으로 신비화한다. '당신은 아름답습니다. – 나는 당신과 사귀고 싶습니다. – 나는 당신과 섹스하고 싶습니다.'로 노골적으로 요약될 수 있는 문맥을 위와 같이 우회적으로 표현하는 오진우의 화행은 시적이지도 일상적이지도 않다. 그저 오늘날의 관객에게는 '낯설[유치할]' 뿐이다.

> 조사(措辭)는 무엇보다도 명료하면서도 저속하지 않아야 한다. 일상어로 된 조사는 가장 명료하기는 하나 저속하다. 클레오폰과 스테넬로스의 시가 그 예다. 이에 반해 생소한 말을 사용하는 조사는 고상하고 비범하다. 생소한 말이란 방언과 은유와 연장어와, 일상어가 아닌 모든 말을 의미한다. 그러나 전부가 이러한 말들로만 된 시는 수수께끼가 될 것이고 방언으로만 되었다면 알아들을 수 없는 말이 되고 말 것이다.[6]

아리스토텔레스는 『시학』에서 위와 같이 시어의 성격을 규정한다. 일상어가 아닌 생소한 말이 고상하고 비범하지만, 이러한 말들만 사용하면 알아들을 수 없다는 이러한 진술은 이후 극 언어의 자격을 '자연스러우면서도 낯선' 언어로 설명하는, 일종의 규범으로 자리 잡는다. 하지만 어떤 말이 자연스러우면서 낯선지, 왜 그렇게 지각되는지에 대한 설명은 그 이후 어떤 문학[연극] 이론서에서도 발견되지 않는다. 흔히 문학 언어 또는 시어를 일상어의 외연denotation과는 다른, 내포connotation의 언어로 설명하는 것이 개론적인 수준이기는 하지만, 문자라는 시각적 기호를 통해서 독해되는 문학

• • •

6 아리스토텔레스, 천병희 역, 『시학』 22장, 문예출판사, 2002, 129면.

작품과 회화적인 운동 이미지의 바탕^{ground}에 인물의 발화라는 형상^{figure}의 청각적 이미지가 결합되는 영상 드라마에 있어서는 언어에서 내포의 층위가 다를 수밖에 없다.

> 언어에 관해서는 여러 가지 문제들이 있다. 첫째로 우리가 언어로써 무엇을 의미하려는 의도를 가지고 언어를 사용할 때 우리의 마음속에선 실제로 어떤 일이 일어나는가 하는 문제가 있다. 이 문제는 심리학에 속한다. 둘째로, 사고와 낱말 또는 문장, 그리고 그것들이 지시하거나 의미하는 것 사이에는 어떤 관계가 있는가 하는 문제가 있다. 이 문제는 인식론에 속한다. 셋째로, 거짓보다는 진리를 전하기 위해서 문장들을 사용한다는 문제가 있다. 이는 문제가 되는 문장들의 주제를 다루는 특수 과학들에 속한다. 넷째로, (문장과 같은) 하나의 사실이 다른 하나의 사실에 대한 상징이 될 수 있으려면, 그것들은 서로 어떤 관계를 가져야 하는가 하는 문제가 있다. 이 마지막 문제는 논리적 문제이다. 그리고 이것이 비트겐슈타인씨가 관심 가지고 있는 문제이다.[7]

위의 글에서 버트런드 러셀^{Bertrand Russell}이 말하는 넷째의 문제가 바로 드라마에서 발화되는 언어 표현과 특히 관련된다고 할 수 있다. 문장들과의 관계가 등장인물의 화행에 의해서 의미를 획득하는 드라마에서는 인물들이 처한 상황과 발화의 목표가 밀접한 연관을 지녀야만 사건들이 정점을 향해 추동해 나갈 수 있다. 따라서 위 장면의 낯섦은 이 연관성이 밀접하게 느껴지지 않기 때문에 발생한다고 할 수 있다.

● ● ●

7 비트겐슈타인, 이영철 역, 『논리-철학 논고』(부록, 「러셀의 서론」), 책세상, 2009, 122면.

#2

오진우 혹시 이름이 있으십니까?

석경아 경아예요. 석경아.

오진우 제 이름은…

석경아 가만. 좀 더 나중에 묻겠어요.

오진우 왜지요?

석경아 **아직은 알고 싶은 마음이 안 생겼으니까요.**

오진우 석경아, 돌 경, 자갈 경아씨 답습니다.

석경아 서울이세요?

오진우 경아씬?

석경아 서울이에요.

오진우 음악대학이시죠?

석경아 어떻게 아셨죠?

오진우 목소리가 음악을 듣는 것 같습니다.

석경아 안 넘어갈 걸요. (이하 강조-인용자)

한 밤에 두 사람은 춤을 추며 위와 같이 대화를 나눈다. 욕망의 분위기가 무르익는 가운데 오가는 위와 같은 대화에서도 #1의 장면에서처럼 비일상적 화행의 특성이 잘 드러난다. '혹시 이름이 있으십니까?'와 같은 식의 질문은 자연스러운 일상적 발화라고 할 수 없다. 처음 만난 사이임에도 불구하고 석경아는 자신의 이름을 쉽게 알려주면서도 오히려 상대의 이름에 대해서는 '아직은 알고 싶은 마음이 안 생겼'다고 다소 생소한 반응을 보이고 있다. 이처럼 일상의 자연스러운 남녀의 첫 만남에서는 결코 발화되기 힘든 문답을 위 두 사람은 주고받고 있는 것이다. 우연히(?) 젊은 남녀가 외딴 섬에서 처음 만나고, 함께 춤을 추며 서로의 욕망을 탐색하는 일은 1960년대 현실에서는 일상적인 사건이라고 할 수 없다. 그만큼 영화 〈초연〉의 인물은 당대 관객의 평범함을 넘어선 초월적인 연애의 주인공들로 기능하며, 관객은 이들의 욕망을 욕망하는 것이다. 관객의 이 욕망이 부끄럽지 않으려면 등장인물의 발화는 비–일상적인 것이 되어야 한다.

2.1.2. 수행성과 지향성을 상실한 방황하는 언어들

이성훈 진우군을 사랑하십니까?

석경아 대답해야 하나요?

이성훈 사랑이 뭘까요?

석경아 모르세요?

이성훈 사랑이란 없는 게 아닐까요?

석경아 전 지금 진우씰 사랑하고 있어요.

이성훈 사랑하고 있다고 느낄 뿐이겠지요.

석경아	사랑해요.
이성훈	그런 순서라면 결혼도 하시겠군요.
석경아	왜 그런 질문만 하시죠?
이성훈	사랑 같은 것에 매달릴 사람 같아 보이지 않아서 그렇습니다.
석경아	잘 못 보셨어요. **혹시 아버지나 누가 승려신가요?**
이성훈	전 고압니다. 풍경 소리가 듣기 좋아서 절에 있을 뿐입니다.
석경아	그렇다면 차라리 승복을 입으시지 않고 왜?
이성훈	**가장 최선의 방법은 영원히 눈을 감아 버리는 것이지만,** 아직은 어딘가 가능성이 있지 않을까 찾는 중입니다.
이성훈	혼자서 좀 걷고 싶군요. 진우군에게 고맙다고 전해 주십시오.
석경아	좀 계시다 가세요. 저 혼자 있으면.
이성훈	**사람은 언제나 혼자 있게 마련입니다.** 그럼.

오진우의 친구인 이성훈은 석경아에게 사랑이 무엇인가 묻고는 사랑하는 것은 사랑하고 있다고 느낄 뿐인 것이라고 주장한다. 그러자 석경아가 '사랑해요'라고 의지를 표명하자 '그런 순서라면 결혼도 하시겠군요.'라고 이

성훈은 빈정거린다. 마음이 상한 석경아가 '아버지나 누가 승려신가요?'라고 '엉뚱한' 질문을 하자 이성훈은 망설임 없이 자신이 고아임을 밝히고 '최선의 방법은 눈을 감아 버리는 것'이며 '사람은 언제나 혼자 있게 마련입니다.'라는 관념적 발화와 함께 일어나서 혼자 다방을 나가 버린다. 이러한 이들의 대화는 발화와 발화 간의 문맥이 거의 연결되지 않을 정도로 뒤틀려 있다.

오스틴^{J.L.Austin}은 언어행위^{linguistic act}를 발화행위[발언행위]^{locutionary act}, 발화수반행위[수행행위]^{illocutionary act}, 발화효과행위[성취행위]^{perlocutionary act}로 구분하고[8] 이에 근거하여 모든 문장을 수행문^{performative}과 진술문^{constative}으로 나눈다. 이와 관련하여 올스턴^{William P. Alston}은 "화자가 청자에게 문을 열어 달라고 요청했다는 사실을 인정받을 수 있기 위해서는 화자가 적절한 문장 S(예, "문 좀 열어 줄래?")를 발언해야 하고 자신의 발언을 지배하는 다음과 같은 규칙을 인식하고 있어야 한다."고 아래와 같이 설명한다.[9]

문장 S는 다음과 같은 조건이 성립되어 있지 않는 한 요청의 맥락으로 발언되지 말아야 한다.

1. 그 문맥 속의 어떤 표현에 의해 뽑히는[선택되는] 특정한 문이 있다.
2. 그 문은 아직 열려 있지 않다.
3. 청자가 그 문을 열 수 있다.
4. 화자는 청자가 그 문을 여는 일에 상당한 관심을 갖고 있다.

• • •

8 J.L. 오스틴, 김영진 역, 『말과 행위』, 서광사, 2011. 제 8 강의.
9 윌리엄 P. 올스턴, 곽강제 역, 『언어철학』, 서광사, 2010, 100~101면.

따라서 수행문의 유의미성의 기준은 검증 가능성에 있다기보다 수행 행위의 가능성에 있다고 할 수 있다. 그렇다면 동사 '사랑하다'로 발화되는 문장(예, "나는 너를 사랑한다.")의 유의미성은 어떻게 검증이 가능할 것인가?[10] 아마도 이 발화에 뒤 이어 수반되는 나름의 행동이 필요할 것이지만, 이는 애정 발화의 당사자들 사이에서만 성립하는 미묘한 행위의 표현에 의해서만 그 정도가 감지될 수 있을 것이다. 이렇듯 애정 발화는 검증 가능성이 없는 문장에 진리성을 부여할 수밖에 없다. 위의 〈초연〉의 한 장면에서 보듯, 사랑한다는 것은 그렇게 주관적으로 느낄 뿐이며, 만약 사랑한다면 결혼이라는 행위에 의해서 진릿값을 보여 주어야 한다는 것이다. 그러나 결혼이라는 목표가 곧 사랑한다는 행위의 검증 가능성을 담보하는 것이라고도 할 수 없다는 점에 동사 '사랑하다'의 수행성performativity은 쉽게 판명될 수 있는 성질의 것이 아니다. 거의 모든 애정 발화에서 인물들이 직접 '당신을 사랑합니다.'라고 말하지 않아도 인물들 간에 서로 사랑을 하고 있다고 느끼거나, 관객이 등장인물들이 지금 서로 사랑하고 있다고 받아들이게 되는 것은 결국 위와 같은 수행문 자체에 의해서가 아니라 그들의 화행이 작동되는 주위 환경과 '삶에 대한 관여성'에 근거한다고 보아야 한다. 이 의미는 다음과 같은 진술로 요약될 수 있다.

환경의 제반 요소들은 항상 '삶에 대한 관여성'에 입각한 '의미—현상'으로 드러나고 그와 관련되는 심신도 환경세계Umwelt를 개재시켜서 분절된다.[11]

• • •

10 가령 두 남녀가 전화를 통해 "지금 뭐하고 있어?"/"지금, 너를 사랑하고 있지."와 같은 대화를 나눈다면 이들의 대화는 소통되기 힘들 것이며, 이때 '사랑하다'의 의미는 말장난이 아니라면 엉뚱한 문맥으로 이해될 수도 있을 것이다.

11 마루야마 게이자부로, 고동호 역, 『존재와 언어』, 민음사, 2002, 162~163면.

발화는 '속마음'을 드러내는 행위이다. 이때의 발화와 이와 연관된 행위는 나의 몸으로 표출되는 순간 공적인 의사소통의 매체가 된다. 우리가 공동체의 삶을 유지할 수 있는 것은 우리의 삶에 대한 관여가 우리의 주위세계[환경세계]^{Umwelt}를 매개로 하여 주위세계 속에서 의미를 지니기 때문이다.

> 사유의 세계는 진정한 의미에서 사적인 세계이다. (…) 소위 속마음, 내면의 세계라는 것은 그것이 타인이 눈치 챌 수 있게끔, 타인이 보고 그 속을 기술할 수 있게끔 드러나는 것이기에 '속마음'이라는 공적인 어휘로 규정되는 것이다. (…) 심적 어휘를 포함한 모든 어휘들의 의미 근거나 사용 기준은 객관적이어야 한다. 즉 그 근거나 기준이 언어공동체의 주체들 간에 합의되어 있는 것이어야 한다. (…) '나의 마음'이라는 표현이 공적으로 사용될 수 있는 것이라면, 그것의 사용 기준은 객관적이어야 한다.[12]

애정 발화는 '나의 마음'을 표현하는 발화 중의 하나이다. 따라서 자연스러운 의사소통이 이루어지려면 이 발화의 언어 역시 객관적인 의미 구조를 지녀야 한다. 그러나 위의 〈초연〉의 장면에서 보듯, 두 사람의 대화는 수행성과 지향성^{intentionality}의 특성이 불분명하다는 점에서 동문서답에 가깝다. 이러한 주관성은 믿음이나 바람을 표현하는 화행에서 특히 두드러진다.

> 세계는 시각적으로 내게 보이는 방식 그대로 존재해야 하며, 또한 더욱이 세계가 그런 방식으로 존재한다는 것이 그런 방식으로 보이는 것으로 이루어

• • •

12 남경희, 『비트겐슈타인과 현대철학의 언어적 전회』, 이화여자대학출판부, 2008, 130~133면.

진 시각 경험을 내가 갖게 되는 원인이어야 한다. (…) 지각은 마음과 세계 사이의 지향적이고도 인과적인 교섭이다. (…) 내가 어떤 믿음이나 바람에서 하나의 지향 대상에 대한 표상을 갖고 있을 때 그것은 항상 어떤 국면 혹은 다른 어떤 국면에서 표상될 것이지만, 믿음이나 바람에서는 시각 지각의 국면이 순전히 그 상황의 물리적 특징들에 의해서만 고정되는 것과는 달리, 그 국면이 제한되지는 않는다.[13]

'지각은 마음과 세계 사이의 지향적이고도 인과적인 교섭'이므로 '속마음'의 의사소통이 가능하려면 세계의 존재가 서로에게 객관적으로 지각되어야만 한다. 하지만 믿음이나 바람의 의식에서는 이 세계 표상의 국면이 제한되지 않는다. 그렇기 때문에 위 장면의 대화처럼 발화와 발화 사이에 제각각의 국면이 순간적으로 개입되었다가 사라지는 것이다. 일반적으로 이러한 상황이 애정 화행의 형식에서는 더욱 자유롭게 전개된다. 문제는 관객의 삶의 현실과 괴리가 있는 이러한 등장인물들의 화행을 관객은 애정 표현의 '멋'으로 자연스럽게 받아들인다는 점에 있는 것이다.

2.1.3. 응집성과 연결성이 결여된 반복적 표현

#1

오진우 울리지 않는다고 약속했다. 나를 믿어 줘. 난 가지 않는다. 경아를 두고는 아무데도 가지 않는다.

• • •

13 존 R. 설, 심철호 역, 『지향성』, 나남, 2009, 82~85면.

오진우 뭔지 알겠어?

석경아 뭔데요?

오진우 열어 봐.

오진우 어머니로부터 받은 약혼반지다. 맘에 들어?

석경아 그럼요.

오진우 경아, 아까 그 친구의 말이 옳았는지도 모른다. 우리 당장 약혼식
 부터 시작하자.

석경아 어머, 둘이서요?

오진우 사랑은 우리 둘이가 하고 있는 거야.

석경아 좋아요.

오진우 군, 가자.

#2

오진우 사랑하는 신부에겐 카네이션을

석경아 사랑하는 신랑에게 국화꽃을

#3

오진우 약혼식

석경아 약혼식

오진우 만인이 즐기는 앞에서 이브의 후예 중 가장 아름다운 경아양과

석경아 아담의 후예 중 가장 우수한 진우군의

오진우 약혼식을 시작하겠습니다.

석경아 전 예물이 없는데요.

오진우 있다. 입술.

오진우는 집안의 반대를 무릅쓰고 독단으로 석경아와 길거리 약혼식을

거행한다. 육교 위에서(#1)의 오진우의 첫 발화는 행동의 수행성이 드러나지 않는, 거의 독백적인 성격을 보여준다. 석경아는 오진우의 시선을 외면하다가 천천히 마주보고, 이어 오진우는 어머니의 유품인 반지를 꺼내 둘만의 약혼식을 제안하고 실행에 옮긴다. 반지를 상대의 손가락에 끼워주는 행위야말로 결혼 프로포즈의 관습적인 표상이라 할 수 있다. 따라서 이 시각적 이미지는 이미 '사랑한다'의 수행성을 충분히 보여주는 쇼트라고 할 수 있어서 뒤 이은 장면은 생략해도 무방하다. 하지만 이들은 길거리에서 꽃을 꺾어 상대의 손에 쥐어 주며 장면 #2의 대화를 계속한다. 이 쇼트는 이렇게 시각적 이미지가 우세하여 위와 같은, 주어부와 서술부가 생략된 발화는 장식적인 것에 불과하다. #3의 장면은 두 사람이 술집[카바레]으로 자리를 옮겨 나누는 대화를 보여준다. 술과 춤이 있는 부르주아적 퇴폐의 공간에서 이 두 사람은 각각 발화를 하지만, 이 발화는 그 자체로 논리적 완결성이 결여되어 있어서 서로 상대의 발화를 기다려서야 의미를 획득한다. 이 생략된 비문장의 발화는 춤곡을 바탕ground으로 한 형상figure으로 기능하면서 비일상적인 애정 표현을 비세속적인 차원으로 변양시키는 데 기여한다. 영화는 이를 통해 두 남녀만의 '가난한' 약혼식에 성스러운 의미를 부여하게 되고, 당대 관객은 다시 한 번 등장인물들과 자신들 사이에 놓인 환상적 거리를 자각하면서 스스로 열패감에 빠지게 된다.

#4

이성훈 이제 더 갈수는 없습니다.

석경아 갈수도 있을 거예요.

이성훈 의미가 역행을 하고 있습니다.

이성훈 경아씨, 어쩌면 경아씨의 말이 옳았을지도 모릅니다. 우리는 더 갈 수도, 다시 돌아갈 수도 없는 이 지점에서 버티고 서 봅시다.

석경아 무엇으로 버티나요?

이성훈 사랑으로.

석경아 사랑으로?

이성훈 **태양과 같은 사랑으로**

석경아 **태양과 같은 사랑으로**

이성훈 **바다와 같은 사랑으로**

석경아 **바다와 같은 사랑으로**

이성훈 **영원으로 가는 사랑으로**

이성훈 울어서 풀릴 일이라면 함께 **울어드리고 싶습니다.**

석경아 죽어버리고 싶어요. **죽어버리고 싶어졌어요.**

이성훈 경아, 안다.

석경아 **사랑해야겠어요, 당신을.**

석경아 틀림없죠? 틀림없이, **틀림없이 난 당신을 사랑하고 있는 거지요?** 사랑하고 있어요. 그렇게, 그렇게 편지를 고쳐 써 보내겠어요. 당신을, 당신을 사랑한다고, 편지를 고쳐 써 보내겠어요.

오진우가 유학을 떠난 빈자리에 이성훈이 자리 잡으면서 영화의 서사는 본격적으로 석경아를 둘러싼 삼각관계의 양상으로 진행한다. 신분의 차이 때문에 오진우를 잊어야 하지만 사람의 감정이 그렇게 단번에 정리되는 것이 아니어서 석경아는 자신을 사랑해서 자살을 감행했던 이성훈에게 의지하면서도 내적 갈등에 고민한다. 위 대사들은 이성훈과 석경아가 현실도피적 여행을 떠나 막다른 바닷가에 이르러 석경아가 '사랑하기로' 결심하는 발화를 전사한 것이다. 이 대화들 역시 앞에서 오진우와 석경아의 약혼식 장면에서 발화되었던 양상과 매우 비슷하다. 완결된 문장이 아니며 상대의 말에 연결되면서 반복되는 구조는 특히 비유의 형식으로 발화되어 낯섦을 증폭시킨다.

> 사람들이 일상적으로 의미에 관해 말하는 혹은 말하는 것처럼 보이는 유용한 방식은 두 가지로 요약된다. 그 하나는 의미 가짐 곧 유의미하다는 것이고, 다른 하나는 의미의 같음 혹은 동의어이다. 소위 한 발화에 의미를 부여한다는 것은 일상적으로, 원래의 것보다 분명한 언어로 한 동의어를 발화하는 것일 뿐이다.[14]

일상에서의 대화는 의미가 있어야 하고, 그 발화에 의미를 부여하는 것은 더 분명한 동의어를 발화하는 것이라는 위 설명에 따르면, 위 장면에서의 두 사람의 대화는 동의어가 아니라 단지 동어반복에 불과하다. 불분명한 의미 표현인 '태양과 같은 사랑'이 의미를 지니려면, 이를 설명하는 더

• • •

14 W.V.O. 콰인, 허라금 역, 『논리적 관점에서』, 서광사, 1993, 25~26면.

분명한 '동의어'가 필요하지만, 단지 앞 말을 따라하는 동어반복은 대화의 기능을 수행하지 못한다.[15] 이렇듯 '의미가 역행을 하다'와 같은 관념적인 은유와 '태양과 같은 사랑'·'바다와 같은 사랑'·'영원으로 가는 사랑'으로 '버티고 서' 보자는 이들의 대화는 적절성의 의미로 보아 '대화의 규칙'에 어긋난다고 할 수 있다. 이는 그라이스[H. P. Grice]가 말한 대화 원리에서 '명료하게 말을 하라.'라는 '양태의 격률[Maxim of Manner]을 위반한 대화에 해당한다.[16]

또한 위와 같은 비유적 반복 표현과 '울어드리고 싶습니다.', '죽어버리고 싶어졌어요.'와 같이 '싶습니다', '싶어졌어요'의 부자연스러운 연결 등은 언어 표현의 일반적 규칙을 벗어난 '사적' 표현이라고 할 수 있다. 게다가 '사랑해야겠어요, 당신을.'의 표현은 '행위상 의도[intention in action]'를 '사전 의도[prior intention]'[17]로 치환하여 동사 '사랑하다'의 어휘를 사용하였기 때문에 성립하기 어려운 표현이 되고 말았으며, '틀림없이 난 당신을 사랑하고 있는 거지요?'와 같은 표현은 '사랑하다'의 '행위상 의도'를 발화 주체가 나서서 의심하는, 억지스러운 '멋져 보이도록 만든' 말에 해당한다. 비트겐슈타인[Ludwig Wittgenstein]은 언어에서의 규칙을 다음과 같이 설명한다.

• • •

15 "반복 표현을 사용하는 화자는 담화라는 상호 작용 과정에서 일관성 있는 존재로 인식되며, 또한 응집성 있는 담화를 통해서 의미를 인식하게 되면 연결성(connectedness)이라는 정서적 경험이 만들어진다."(이성범, 『화용론 연구의 거시적 관점』, 소통, 2013, 63면.) 위 영화의 인물들은 이러한 반복 표현이 아니라 동어반복을 통해서 응집성과 연결성을 인위적으로 강조하고자 한 데서 '낯선' 표현이 되고 말았다.

16 양태의 격률은 '명료하게 말을 하라.(Be perspicuous.)'라는 명제 하에 1.애매한 표현을 피하라.(Avoid obscurity of expression.) 2.중의성을 피하라.(Avoid ambiguity.) 3.간단하게 말하라.(Be brief.) (불필요한 장광설을 피하라, Avoid unnecessary prolixity.) 4.순서대로 말하라.(Be orderly.) 등의 격률을 말한다. 그라이스의 대화 원리에 대해서는 이성범, 『소통의 화용론』, 2장 대화의 원리, 한국문화사, 2015. 참조.

17 동사 '사랑하다'는 '원하다' '의도하다' 등의 어휘처럼 '나는 당신을 사랑하겠어요.'와 같은 사전 의도가 성립하기 어렵다. 다만 '사랑하다'의 의미가 이 후의 행위로만 확인되는 '행위상 의도'만이 가능할 뿐이다. 이에 대해서는 (존 R. 설, 『지향성』, 3장 '의도와 행위' 참조.)

그렇기 때문에 '규칙을 따른다.'는 것은 하나의 실천이다. 그리고 규칙을 따른다고 믿는 것은 규칙을 따르는 것이 아니다. 그리고 그렇기 때문에 우리들은 규칙을 '사적으로' 따를 수 없다. 왜냐하면 그렇지 않다면[사적으로 따른다면], 규칙을 따른다고 믿는 것은 규칙을 따르는 것과 동일한 것일 터이기 때문이다.[18]

우리는 언어 사용에서 규칙을 따른다고 믿고 규칙을 따르는 것이 아니라, 이미 언어행위로 규칙을 따르고 있는 것이다. 따라서 언어의 규칙은 '사적'인 것이 될 수 없다. 이러한 관점에서 볼 때 위 장면의 대화는 '사적'인 언어 표현이라고 할 수 있다. 하지만 1960년대 관객은 이러한 표현들을 두 사람의 '사랑함'을 강조하는 것으로 너그럽게 허용할 뿐 아니라, 자신들의 언어 규칙과 다르기 때문에 이를 연인들의 특수한 화법으로 여겨 감동한다.

(A)
철수가 그 문을 열었다.
영수는 그녀의 두 눈을 열었다.
목수들이 벽을 열었다.
민수는 자기 책 37쪽을 열었다.
외과의사가 상처부위를 열었다.

• • •

18 비트겐슈타인, 이영철 역, 『철학적 탐구』 202, 책세상, 2006, 152면.

(B)

의장이 회의를 열었다.

포병이 포문을 열었다.

철수가 음식점을 열었다.

(C)

영수가 그 산을 열었다.

민수가 초원을 열었다.

철수가 태양을 열었다.

위의 (A), (B), (C)에서 '열었다'의 표현[19]은 (A)에서 (C)로 갈수록 비유적으로 사용되었다고 할 수 있다. 그러나 (C)에서의 표현은 일상의 발화에서는 좀처럼 허용될 수 없는, 시에서나 가끔 사용될 수 있는 '은유'에 해당한다. 위 #4의 장면에서의 비유의 표현은 '사랑'의 속성을 '뜨거움'과 '넓음'이라는 감각에 단순히 대응시켜서 '사랑=태양, 사랑=바다'라는 '유사성similarity'의 '개념적 혼성'의 '중추적 관계vital relation'[20]를 강요한다. 이러한 비유는 위의 (C)와 같은 표현의 개념적 '혼성공간blends'[21]에 미치지 못하는 '비–유추적'인 것이어서 시적으로도 우수한 표현이라고 할 수 없다. 그럼에도 불구하고 위 〈초연〉의 장면에서는 '비–시적'이며 '비–일상적'인 수준의 발화를 과감히

• • •

19 이 '열었다'의 사례는 존 R. 설, 위의 책(209~211면)의 예를 일부 수정한 것이다.

20 질 포코니에 · 마크 터너, 김동환 · 최영호 역, 『우리는 어떻게 생각하는가』, 지호, 2009, 150면.

21 개념의 통합은 두 입력공간, 하나의 총칭공간, 하나의 혼성공간을 필요로 한다. 질 포코니에 · 마크 터너, 위의 책, 400면.

사용하고 있다. 하지만 등장인물들이 '사랑에 눈이 멀어' 제대로 된 언어 표현을 잃어버린 탓이라고는 감히 말하지 못할 것이다. 이보다는 애정 표현에 있어서는 이러한 표현들이 더 '멋있고' '그럴 듯 해' 보일 것으로 판단한 영화 제작진의 의도와 영화 속의 인물들은 자신들과는 다른 '특별한' 존재자들일 것으로 간주하는 당대의 관객의 지각 작용이 서로 호응한 결과라고 해야 할 것이다.

2.1.4. '자극적' 언어와 발화 주체의 특수한 지위

#1

이성훈 고민하는 눈빛입니다. 사랑의 고민입니까?

석경아 잠깐 고 스톱에 걸렸나 봐요.

이성훈 진우군 집에서 반대라도 하나요?

석경아 그러나 봐요.

이성훈 시시한 고민이로군요. 난 또 진우군에게 어느 면 싫증이라도 났나 했습니다. 진우씬 좋은 분인걸요

이성훈 언젠간 좋게 보이던 모든 점이 싫어질 때도 오는 겁니다.

석경아 **전 창녀가 아니에요.**

이성훈 **누구나 창녀는 아닙니다. 그러나 누구나 창녀의 이름을 벗어 던질 수는 없는 겁니다. 창녀 얘기가 났으니까 재밌는 얘기 하나 할까요.**

　이성훈은 다방에서 석경아를 만나자마자 위와 같은 '뜬금없는' 질문을 던진다. 오진우 집에서 반대를 한다는 의사를 석경아가 비추자 이성훈은 그런 건 '시시한 고민'이라고 대수롭지 않게 말하면서 그보다는 상대[오진우]에 대한 감정의 변화를 자연스러운 일로 받아들이는 것이 더 중요하다고 은연중 자신의 욕망을 드러낸다. 그런데 이에 대한 석경아의 대답은 갑작스럽게도 '전 창녀가 아니에요.'이다. '창녀'라는 어휘를 애인의 친구 앞에서 태연히 내뱉는 젊은 여성의 발화를 어떻게 이해할 수 있을까? 물론 이 문장은 '나는 정절을 지키는 여자입니다.' 또는 '나는 아무 남자에게나 몸을 허락하는 여자가 아닙니다.'의 의미로 발화된 것은 분명하다. 그러나 아무리 그렇더라도 젊은 '정숙한' 여성이 자신도 '싫지는 않은' 애인의 친구에게 자신은 창녀가 아니라고 하는 말은 쉽게 발화될 수 있는 성질의 것은 아니다. 이에 대해 이성훈은 전혀 놀라지도 않고 누구나 창녀는 아니지만, 누구라도 마음은 변할 수 있는 것이라는 의미로 '누구나 창녀의 이름을 벗어던질 수는 없는 것'이라고 응답한다. 이 문장은 결국 '당신 역시 마음이 변할 수 있다는 점에서 창녀가 아닐 수 없다.'의 의미로 요약된다. '창녀'라는, 일상의 남녀 사이에서는 쉽게 발화되지 않을 어휘를 서로 번갈아 사용하면서 상대

의 의중을 떠 보는 이러한 대화 상황을 당대 관객은 과연 어떻게 받아 들였을까?

#2

석경아　사랑해 주셨군요.

이성훈　표현이 잘못됐었습니다. 그건 사랑이 아니었습니다. 성욕이었습니다.

석경아　그건 사랑이라는 것과 어떻게 다른 건가요?

이성훈　**성욕은 서로 바꾸는 것으로 끝맺는 것이겠지만, 사랑은 오로지 바치는 것입니다.**

석경아　성훈씨, 성훈씬 어디다 발을 붙이고 계시는 거예요? 성훈씬 삶이라는 것도 절망해서가 아니라 어려워서 자살을 택한 건 아니던가요? 대답 좀 해 보세요.

이성훈　이 날이 오지 않기를 바랐습니다.

석경아　무슨 뜻이 담겼죠?

이성훈　경아씨가 그런 걸 내게 묻는 날이 오지 않기를 말입니다.

석경아　허약한 탓이에요.

이성훈　그토록 자신이 있습니까?

석경아　저도 방황하기 시작했어요. 그러나 어딘가 머무를 곳이 있으리라 믿고 헤매는 거예요. 우리들의 문제만 해도 그래요. **설사 우리들이 어떻게 얽혀서 성욕만을 주고받고 하더라도 전 열심히 찾아보겠어요.**

156

이성훈이 석경아에 대한 사랑에 괴로워하다가 자살을 시도하고 미수에 그치자 석경아는 병원으로 그를 찾아간다. 이때의 석경아의 첫 마디는 '저를 사랑하고 계셨군요.'가 아니라 '사랑해 주셨군요.'이다. 사랑은 사랑해 주는 것이 아니라, 그냥 '사랑한다' '사랑했(었)다'의 표현만 가능한, 특수 발화이다.[22] 이렇게 '사랑하다'의 발화를 낯설게 사용하는 석경아에 대해서 이성훈은 자신은 석경아를 사랑한 것이 아니라 단지 성욕의 대상으로만 여겼다는 식으로 표현을 수정해 준다. 아마도 이러한 말을 상대로부터 들은 일반적인 젊은 여성이라면 민감한 반응을 보이며 수치심을 보였거나 화를 벌컥 내었어야 자연스러울 것이다. 그러나 석경아는 아무렇지도 않게 사랑과 성욕이 어떻게 다른지의 문제로 화제를 전환한다. 그리고는 마지막 발화에서 보듯 '성욕만을 주고받고 하더라도' 석경아는 이성훈과의 관계를 피하지 않겠다는 의지를 표명한다. 이렇게 이 두 사람은 #1의 장면에서의 '창녀'

• • •

22 '사랑하다'의 동사는 J. L. Austin(위의 책, 12강의)의 구분(판정 발화 Verdictives, 행사 발화 Exercitives, 언약 발화 Commissives, 행태 발화 Behabitives, 평서 발화 Expositives) 이나 J. R. Searle (*Expression and Meaning*, Cambridge University Press, 1979)의 구분(진술 발화 Assertives, 지령 발화 Directives, 언약 발화 Commissives, 표현 발화 Expressives, 선언 행위 Declarations)의 발화의 유형 어디에도 해당되지 않는다고 할 수 있다.

와 마찬가지로 '성욕'이라는 어휘를 매우 자연스럽게 사용하면서 대화를 이어간다. 물론 '창녀'나 '성욕'이란 어휘를 남녀의 대화중에 사용하지 못할 것은 없다. 그러나 대개 이러한 어휘는 자신들의 감정이나 욕망의 표명이 아닌, 제삼자의 입장에서 객관적인 진술을 할 때 사용되는 것이 일반적이다. 이러한 점에서도 이 두 사람의 발화는 매우 특수하지만, 영화 속의 인물이라는 특별한 지위[23]로 인하여 이러한 특수성은 등장인물과 관객간의 거리를 부여하고, 당대 관객은 이 특수성을 영화적 특성으로 관습적으로 수용한다.

2.2. '사랑' 표상의 어려움과 지각 경험의 부조화

지금까지 살펴본 영화 〈초연〉에서의 대표적인 '낯선' 애정 화행은 애정 행위의 언어 표현을 일상적인 발화와는 다른, 무언가 특별한 것으로 간주한 데에서 기인한다. 등장인물의 행동을 시각적 이미지로 보여주는 영화에서 언어 표현은 부수적인 것이라 할 수 있지만, 위의 대표적인 장면들에서 보듯, 〈초연〉에서의 애정 표현의 발화들은 불필요하게 행위의 의도를 노출시킨다. 이로 인해 관객은 시각 이미지 이상의 과잉의 청각적 정보를 획득하게 되는데, 비유적 표현이나 비일상적 표현을 애정 표현의 '멋진' 감각으로

• • •

23　이 지위는 이들이 미대생[이성훈]과 음대생[석경아]이라는, 당시로는 특수한 예술계 대학생 신분이라는 점도 의미 있게 작용하였으리라 본다. 오진우 역시 '서울공과대학생'이라는 엘리트로 소개되고 있기 때문에 이들이 벌이는 자유연애는 당시의 일반 관객에게는 판타지의 대상으로 지각되었을 가능성이 크다. 〈초연〉은 대학생들을 주인공으로 한 자유연애의 모티프가 본격적으로 다루어진 최초의 영화라고 할 수 있다. 대학생 문화를 대중문화와 구분하여 특수한 문화로 인식한 것이 1960년대 영화 관객의 감각이었다고 할 수 있다.

인식하는 관객의 수용 태도가 이러한 낯선 애정 발화를 강화시킨다고 볼 수 있다. 그 이유는 일차적으로 '사랑하다'의 동사는 수행성을 지니지 못하여 애정의 표현이 말보다는 행위에 의지하며, 따라서 애정 표현을 위한 언어적 표현이 매우 제한된다는 사실을 당대 영화 제작진들이 인식하지 못한 데에 있다고 할 수 있다.

> 언어행위의 수행에는 두 단계의 지향성이 있다. 무엇보다도 표현된 지향적 상태가 있지만, 그 다음엔 둘째로 의도가 있는데, 전문적 의미가 아닌 일상적 의미에서의 이 의도와 더불어 발화가 이루어진다. 바로 이 두 번째 지향적 상태, 즉 언어행위를 수행할 때 지니는 의도가 바로 물리 현상들에 지향성을 부여한다. (…) 마음은 외적 물리적인 것에 그 표현된 심리상태의 만족조건을 의도적으로 부여함으로써, 본래적으로 지향적이지 않은 것들에 지향성을 부과한다.[24]

일반적으로 믿음, 두려움, 희망, 미움, 의심, 기쁨 등과 마찬가지로 사랑에 대응하는 동사[사랑하다]는 본래적으로 대상에 대한 지향성을 지닌다.[25] 지향성의 형식적 특성들에 주목하자면 사랑의 부합 방향은 세계에서 마음 쪽이며, 지향 내용에 의해 결정되는 것으로서의 인과 방향은 없다.[26] 따라서 내가 누군가를 사랑하는 것이 가능하려면 그 대상이 나의 마음에

• • •

24 존 R. 설, 『지향성』, 53면.

25 존 R. 설, 위의 책, 23면. 참조.

26 존 R. 설, 위의 책, 2장 '지각의 지향성' 〈표2-1〉 (88면) 참조. 여기에서 설은 '봄', '믿음', '바람'[원함], '기억함'의 지향성의 형식적 특징들을 설명하고 있는데 본고에서는 '사랑함'의 경우를 '바람'과 마찬가지의 속성을 지닌 것으로 보았다.

부합해야 하지만 그 대상이 나로 하여금 사랑하게 한 인과관계는 설명할 수 없다. 결국 사랑은 두 사람 간에 양방향의 지향성이 부합하여야 성립한다. 하지만 문제는 이러한 '사랑함'을 표상할 적절한 방법이 뚜렷하지 않다는 데 있다.

> 사랑에 빠진 사람은 자기가 사랑하는 인물이 존재한다는 (혹은 존재했거나 존재할 것이라는) 것과 어떤 일정한 특색이 있다는 것을 믿어야만 하며, 자기가 사랑하는 사람에 관한 복합적 바람들을 갖고 있어야 하지만, '사랑'에 대한 정의의 일부로서 그런 믿음과 바람의 복합체를 하나하나 다 말해 줄 방도가 전혀 없다.[27]

우리는 사랑을 표상할 뚜렷한 방법을 지니지는 못하지만, 내가 지금 누구를 사랑하고 있는지 아닌지는 인식할 수 있다. 그러나 그것은 증명하기 힘든 비명제적 지식으로, 우리의 경험적 배경background[28]과 네트워크에 의해서 그렇게 '느낄' 뿐이다. 이때의 '배경'은 '심층배경'과 '국지적 배경'으로 구분된다. '심층배경'이란 생물학적으로 모든 정상인에게 공통된 능력으로 걷고, 먹고, 지각하고, 인식하는 능력들 및 사물들의 성질을 파악하는 능력, 다른 사람들의 독립된 존재를 고려하는 선(先)지향적 자세를 말한다. '국지

• • •

27 존 R. 설, 「지향성」, 63면.

28 이때의 배경은 시간적·공간적 배경을 말하는 것이 아니라, 지향성과 관련한 배경을 말한다. "배경은 일체의 표상이 일어날 수 있게 해 주는 일군의 비표상적 심적 능력들(capacities)이다. 지향적 상태는 그 자체 지향적 상태가 아닌 능력들이라는 배경을 바탕으로 해서만 그 지향적 상태가 지닌 만족조건을 지닐 수 있고 또 따라서 그와 같은 지향적 상태일 수 있는 것이다. 내가 지금 갖는 지향적 상태를 가질 수 있으려면 내게 모종의 비명제적 지식(노하우, know-how)이 있어야 한다."(설, 위의 책, 206면.)

적 배경'에는 구체적 행위, 즉 냉장고 문을 열고 병에서 맥주를 따라 마시는 행위 및 자동차, 돈, 칵테일 파티와 같은 것들에 대해 우리가 취하는 선지향적 자세 등이 포함된다.[29]

　내가 누구를 사랑한다고 할 때, 그[그녀]에 대해 걱정을 하고, 맛있는 음식을 사 주고, 선물을 제공하고, 스킨십을 나누는 행위 등은 모두 사랑[사랑하다]의 '배경'에 해당한다. 영화 속에서는 이 배경 중에서 구체적인 행위 즉 '국지적 배경'의 이미지들로 사랑함을 표상하게 마련이고, 이때 일반적으로는 이 이미지 안에 이미 언어적 표상을 내재하고 있는 것이라고 보아야 한다. 그럼에도 불구하고 연인들끼리는 일상적 삶 속에서 어떤 식으로든 '나는 당신을 사랑합니다.'라는 의미를 담은 발화를 하고[듣고] 싶어 하기 때문에 연인들은 끊임없이 '새로운' 애정 화행을 모색할 수밖에 없다. 그러나 현실의 연인들은 그저 일상적 언어로서만 애정을 표현할 수밖에 없고, 이는 지극히 사적 공간에서만 이루어지는 '은밀한' 행위에 속한다. 하지만 영화 속의 인물은 비록 스크린 속의 사적 공간에 속해 있긴 하지만, 극장이라는 공적 공간에서 영화가 상영되는 순간부터 등장인물들의 애정 행위는 관객에게는 공통 감각 속에서 노출된 공유된 지각의 대상이 된다. 이때 관객은 영화 속의 사건과 이미지를 지각하면서도 등장인물의 대화에는 개입

• • •

29　존 R. 설, 위의 책, p.207.

하지 못하는 '구경꾼^{bystander}'이면서 '우연 청자^{overhearer}'[30]의 해석자로 기능한다.

이를테면 당신과 내가 둘 다 같은 대상, 말하자면 어떤 그림을 바라보면서 토론하고 있다고 가정해 보자. 그런데 나의 관점에서 말해 보자면, 그저 내가 어떤 그림을 보는 것이 아니라, 우리가 그 그림을 보고 있다는 것의 일부로서 그 그림을 보는 것이다. 또한 그 경험에서 공유된 국면에는 그저 당신과 내가 같은 것을 보고 있다는 것을 내가 믿는다는 것 이상의 것이 포함된다.[31]

영화 속의 인물은 관객에게 현실에서 불가능한 사랑을 시도하고 성취하는 판타지의 대상으로 지각되기 때문에 이 인물들이 현실의 일상적인 발화가 아닌 '낯선' 언어 표현을 하는 행위가 더 이상 관객에게는 낯설게 다가오지 않는다. 즉 관객의 애정 표현에 대한 네트워크와는 다른, 스크린 속의 인물들을 둘러싼 네트워크 전체가 관객에게는 판타지의 욕망의 대상으로 기능하는 것이다.

• • •

30 버슈어렌(Verschueren)은 대화의 수신자를 해석자(interpreter)라고 부르고 그 역할을 다음과 같이 분류하고 있다.

이 분류에 따를 때 영화 관객은 '비참여자'로서 '구경꾼'이면서 '우연 청자'에 해당한다고 볼 수 있다. 이 설명에 대해서는 이성범, 『소통의 화용론』, 56~59면. 참조.

31 존 R. 설, 『지향성』, 111면.

정말이지 우리는 일부 의식적이요, 많은 부분 무의식적인 지향적 상태들을 지니고 있다. 그것들은 하나의 복잡한 네트워크를 형성한다. 그 네트워크는 (갖가지 기량, 능력, 선지향적 가정, 전제, 자세, 비표상적 태도들을 포함한) 갖가지 능력들로 이루어진 하나의 배경으로 점차 변해간다. 배경은 지향성의 주변부에 있는 것이 아니라 지향적 상태들의 전 네트워크에 스며들어 있다.[32]

결국 우리가 일상에서 사적으로 경험하는 애정 표현의 네트워크와 영화 속의 네트워크가 어긋날 때면, 우리는 영화 속의 세계를 낯설거나 '멋진' 세계로 간주하게 된다. 우리가 일상에서의 애정 표현에 이미 익숙해져 있으며 공적 공간에서도 그 표현이 비교적 자유롭다면 이러한 영화 속의 세계는 낯설고 우스꽝스럽게 보일 것이다. 오늘날 영화 관객에게 영화 속의 애정 행위는 비록 판타지의 욕망의 대상이라 하더라도 더 이상 신비화되지 않는다. 일상에서의 애정 표현에 익숙한 관객에게 영화 속에서의 애정 표현은 부분적인 영상 이미지만으로도 충분하여 애정 화행은 일상어법을 따르거나 생략되는 것이 보통이다. 반면, 관객이 아직 일상생활에서도 애정 표현이 서툴러 애정 표현이 사적 공간의 행위로만 머문다면 이들은 영화 속의 인물들의 애정 행위를 신비화하고, 이때, 관객은 자신들의 언어 관습을 넘어선 '특수한' 애정 화행을 영화 속의 등장인물의 본래적인 성격으로 자연스럽게 수용하게 되는 것이다. 이러한 점에서도 영화는 시각 이미지 중심의 서사를 진행시키고 있음을 잘 알 수 있다.

화용론적으로 '사랑하다'는 수행성을 확인할 수 없는 동사이다. 따라서

• • •

32 존 R. 설, 위의 책, 217면.

애정의 행위를 표현하기 위해서는 '말'로써가 아니라 육체의 행위로 '사랑함'을 표현해야만 하므로, 판타지의 세계에 해당하는 영화에서는 '사랑함'과 관련된 행위는 영상 이미지로 표상되는 것이 관객의 감각에 더 자연스럽다. 이에 비해 텔레비전 드라마에서는 발화가 배경(ground)이 아닌 형상(figure)으로 작용하기 때문에 영상 이미지보다도 청각 이미지가 더 우선한다. 그렇지만 텔레비전 드라마의 미학이 아무리 일상성에 근거한다고 하더라도, 텔레비전 드라마의 등장인물들이 일상적인 어법 그대로의 발화를 재현한다면, 텔레비전 드라마의 애정 화행은 더 이상의 사건 진행으로 나아갈 수 없을 것이다. 이 점을 어떻게 활용하고 극복하는가가 텔레비전 드라마의 '익숙하면서도 낯선' 언어 표현의 관건이 될 것이다.[33]

• • •

33 가령 밤하늘의 수많은 별들을 보고 한 여성이 연인에게 "자기야, 저 별 좀 따 줘."라고 말했다고 해 보자. 물론 이 발화는 행위의 결과를 기대할 수 없는, 수행이 불가능한 요청문인 것은 누구나 다 아는 사실이다. 하지만, 이에 대한 대답으로 "너 바보냐? 별을 어떻게 따?"라고 하거나 "그래 내가 다음에 달나라에 가서 따 갖고 올게."라고 하는 순간, 이 대화는 더 이상 진행될 수 없고 애정의 분위기는 식고 말 것이다. 따라서 잘 만든 드라마에서는 어떤 식으로든 다른 방식으로 답해야만 한다. 다음의 텔레비전 드라마 〈태양의 후예〉(KBS2, 2016.2.24.~2016.4.14.)의 마지막 회(16회)에서의 두 연인[유시진(송중기 분)과 강모연(송혜교 분)]간의 대화가 이러한 텔레비전 드라마의 애정 발화의 특성을 잘 보여 준다. 이들 연인은 밤하늘에 떠 있는 수많은 별들을 보며 바닷가의 폐선 위에 앉아 아래와 같이 대화를 나눈다.

"소원 안 빌어요?"
"이미 빌었죠."
"입 벌리고?"
"치, 놀면 뭐 해요? 얼른 나 저기 **별** 하나만 따줘 봐 봐요."
"이미 떴죠. 내 옆에 앉았네요."
"더 해 봐요"
"되게 반짝입니다."
"한번만 더 해봐요."
"내 인생이 **별**안간 환해졌죠."
"**별** 말씀을요."

03

텔레비전 드라마
〈미생〉에서의 언어와 이미지

3.1. 언어와 이미지의 상관성

드라마에서 청각 작용은 주로 등장인물의 발화에 의해서 작동된다. 이 외에도 음악과 효과 음향, 자연적 소리, 인위적 소음까지도 청각의 지각 대상이지만, 이 중 사건을 진행시키는 서사 구조에 가장 밀접한 관련을 맺는 것은 인물의 언어이다. 따라서 드라마의 성격을 논할 때 언어 표현의 문제는 빠짐없이 등장한다.

일반적으로 드라마의 언어는 익숙한 것과 낯선 것의 조화적 성격을 지녀야 하는 것으로 간주된다. 그러나 무엇이 익숙하고 낯선 것인지에 대해서는 그 어디에서도 설명을 찾기 힘들다. 아울러 드라마가 행동의 형식이라고 할때 언어와 행동이 어떠한 관계를 맺는지에 대해서도 일반적인 드라마 이론에서는 이렇다 할 언급이 없다.

언어를 문자언어와 음성언어로 나눌 때, 드라마에서 문제시 되는 언어는

음성언어이다. 비록 드라마의 대본은 문자로 작성되어, 희곡 분석은 문자언어를 통해 이루어지지만, 드라마의 언어는 인물에 의해서 발화되어야만 언어의 자격을 지닌다. 오스틴에 의해 본격화된 화행이론을 원용할 때, 드라마의 언어는 발화행위로서의 성격이 두드러질수록 극적^{dramatic}인 언어의 자질을 지닌다고 할 수 있다. 즉 드라마의 언어는 발화자 또는 청취자의 행위의 결과를 의도[34]한 언어여야 하는 것이다. 이 발화행위에 따라 진행되는 발화수반행위와 발화효과행위의 수행성과 성취의 정도에 따라 발화행위의 목표 여부가 판가름 나며, 이에 따라 드라마의 갈등이 지속되거나 해소된다. 이때 발화수반행위와 발화효과행위는 당연히 이미지만을 통하여, 또는 언어를 동반한 이미지를 통하여 수행된다.[35] 드라마에서는 이러한 언어행위가 단절 없이 반복된다. 이 일련의 행위 과정이 드라마의 행동이라고 할 수 있다.

이렇듯 드라마에서 언어와 이미지는 상호작용하는데, 특히 연극에서는 이 두 감각작용의 결합이 그 어느 장르보다도 밀접하다. 왜냐하면 사건 진행의 편집이 불가능한 연극 무대에서는 배우의 언어와 행동이 통일된 이미지로 관객에게 전달되기 때문이다. 간혹 천상의 목소리나 무대 밖의 인물의 언어가 등장인물과 관객에게 전해지는 경우도 있지만, 이는 특별한 예외에 속한다고 보아야 한다. 이에 비할 때 영화나 텔레비전 드라마에서는 보이스

* * *

34 설은 의도를 '행위상 의도'(intention in action)와 '사전 의도'(prior intention)로 나눈다. 행위란 행위상 의도가 신체 움직임(물리적 움직임)을 유발하였을 때 발생한다. 즉 행위란 '행위상 의도의 발생을 포함하는 복합적 사건 또는 사태'를 말하며, 사건은 행위상 의도의 결과에 따라 발생한다. 이에 대해서는 존 R. 설, 『지향성』, 제 3장. 참조.

35 문장의 문자적 의미(literal meaning)는 확정적이지 않고 맥락 의존적이다. 설이 'The cat is on the mat.'이란 문장을 예로 들면서 맥락 의미의 중요성을 공간 이미지와 연결하여 설명하고 있음을 상기해 보자. John R. Searle, "Literal Meaning", *Expression and Meaning*, New York: Cambridge University Press. 1979.

오버^{voice over}에 의해 외화면의 목소리가 특정 등장인물의 귀에만 들릴 수도 있다. 흔히 등장인물이 지난 장면을 회상하거나 초능력에 의해 타인의 생각을 읽어낼 수 있을 때 이 장치는 그럴듯하게 작동한다. 이러한 장치는 영화보다도 텔레비전 드라마에서 더 빈번하게 사용된다. 왜냐하면 영화에 비해 텔레비전 드라마는 기억의 형식으로 작동하고 외화면의 범위가 협소하여 사건이 진행될수록 관객의 드라마의 공간 배경에 대한 지각도 익숙해지기 때문이다.

텔레비전 드라마에서 또 빈번히 사용되는 사건 진행의 장치는 장면과 장면을 특정한 언어의 발화를 매개로 연결한다는 점이다.

오과장 너 나 홀려봐

장그래 네?

오과장 홀려서 널 팔아 보라구

장그래 ……

오과장 너의 뭘 팔 수 있어?

장그래 (독백) 나의 무엇? 내게 남은 단 하나의 무엇?

오과장 없어?

장그래 (독백) 나의 가장 잘 할 수 있는 무엇?

오과장 없지?

장그래: 노력요. 전 지금까지 제 노력을 쓰지 않았으니까 제 노력은 새빠진 신상입니다.

오과장 뭐? 뭔 신상?

〈미생〉 1회에서 오 과장(이성민 분)과 장그래(임시완 분)가 처음 만나 오 과장의 차 안에서 나누는 대화이다. 장그래는 자신의 노력이 '신상'이라고 얼떨결에 답변하지만, 이 '어울리지 않는' 신상이라는 단어는 장그래 어머니가 구입하여 회사로 가져 온 장그래의 '신상 양복'의 이미지로 연결되고, 이 신상 양복은 '꼴뚜기 검출 사건'으로 이어져 장그래의 곤경을 심화하는 사건으로 확대된다. 이와 함께 질문에 대한 답변을 발화해야 할 시점에 답변을 생략하고 다음 장면의 이미지로 답변 내용을 보여 주는 수법도 텔레비전 드라마에서는 익숙하다. 이러한 장치는 연극에서는 결코 가능할 수 없으며 [36], 영화에서는 짧은 쇼트들의 몽타주에서 간혹 발견될 뿐이다. 이에 비할 때 이러한 언어와 이미지의 작동 형식은 긴 시간의 흐름 속에서 일상의 일

• • •

36 다음의 아무렇게나 고른 희곡 작품에서 보듯 연극에서의 대화는 질문과 답변의 언어행위가 단절 없이 진행되어야 한다. 물론 여기에는 침묵도 포함된다.

원팔: (천천히 들어와 궤 위에 앉는다.)
원칠: (얼른 손에 든 것을 뒤로 감춘다.)
　　　(다시 천천히 통을 꺼내 들며) 형……
원팔: (무언)
원칠: (애원하듯) 이거 땁시다데. 형……
원팔: (무언)
원칠: 밈도 못 마시구, 데 안에서 앓구 있는 아주머니가 불쌍하디 않어.
원팔: (무언)
원칠: 형, 얼른 이거 따 가지구 아주머니 먹는 거 좀 봅시다데, 엉?
원팔: (무언)
원칠: 체 온 게 아냐? 정말 체 온 게 아냐?
원팔: (무언)
원칠: 형!
원팔: (무언)
원칠: (간절히) 아주머니가 먹구 싶어 하는 거 좀 사다 주믄 뭐라우?
원팔: (무언)
원칠: (원망스러운 듯 형을 쏘아보며) 너무 그렇게 고집부리디 말라우요. 내가 미우면 미웠디, 아주머니가 무슨 죄가 있소?
원팔: (궐련을 꺼내 피울 뿐)
원칠: ……앓는 아주머니 때문에 사 왔디, 형 때문에 사 온 건 아니다. 응?

(이상은 국립극단이 2016.4.20.~5.15.에 공연한 김영수의 희곡 〈혈맥〉(1948)의 3막 2장의 일부임.)

화적(逸話的) 사건들을 연결하여 긴장을 유발하면서 더 큰 사건으로 진행하는 텔레비전 드라마에서는 매우 익숙한 장치로 기능한다.

이상에서 언어와 이미지의 관련 양상을 장르별로 정리해 보면 다음과 같다. 연극은 언어와 이미지가 분리될 수 없고 하나의 행동의 연쇄로 진행된다. 영화가 전적으로 '이미지/언어'의 쇼트와 장면의 연쇄임에 비하면[37], 텔레비전 드라마는 '이미지/언어'와 '언어/이미지'의 불규칙한 연쇄라고 할 수있다. 위의 대화 장면은 비교적 긴 쇼트이지만, 이미지로서보다는 언어로서기능하고, 어머니가 회사로 가지고 온 신상 양복은 이미지로 기능하는 것이다.

한편 텔레비전 드라마에서는 공간적 배경에 따라 발화의 성격도 현저히달라진다. 〈미생〉의 주된 공간적 배경은 크게는 '집-거리-회사'로, 다시 집은 각 인물의 집이 자리하고 있는 지리적 위치와 가정환경의 이미지, 거리는 출퇴근의 거리와 음식점, 회사는 사무실, 탕비실, 휴게실, 옥상, 구내 정원, 계단 등으로 세분된다. 이 공간의 이동에 따라 인물들의 발화의 목표가 달라지고 그에 따라 인물들의 성격도 더욱 두드러지게 드러난다. 음식점도 소주집, 맥주집, 일식집, 룸살롱이냐에 따라 인물들의 발화행위가 달라진다. 거의 모든 텔레비전 드라마의 이미지는 이러한 특정의 제한된 공간적범위를 넘지 않아서, 사건이 진행될수록 관객은 드라마의 이미지의 세계에익숙해져서 드라마의 사건을 일상의 나의 현실로 자연스럽게 받아들일 수있게 된다. 이러한 텔레비전 드라마의 일상성의 미학이 작동할 수 있는 것

• • •

37 영화에서 간혹 이미지의 변화가 두드러지지 않을 때에는 청각 작용이 관객의 정서와 지각에 더욱 효과적으로 작용할 수 있다. 이러한 영화의 정서 구조에 대해서는 짐 자무시의 영화 〈천국보다 낯선Stranger than Paradise〉을 중심으로 설명하고 있는 다음 저서를 참조할 것. Greg M. Smith, *Film Structure and the Emotion System*, New York: Cambridge University Press, 2003, pp. 57~64.

은 위와 같은 공간의 이미지들과 인물의 성격이 적절히 연결될 수 있기 때문이다.

3.2. '언어-시점-이미지'와 관객의 지각

같은 공간에 존재하는 같은 대상이라도 누가 어떻게 보느냐에 따라 그 의미는 달라진다. 이렇게 의미를 결정해 주는 시선의 위치가 시점^{point of view}이라고 할 수 있다. 연극에서는 단지 단 하나의 관객의 시점만이 있을 뿐이며, 이는 관객의 수만큼 다양하게 존재한다. 그러나 텔레비전 드라마에서는 관객에게 보이는 방식이 관객이 아닌, 텔레비전 카메라의 시점에 의해서 결정된다. 이는 카메라를 매개로 하는 모든 영상매체에 공통되는 사항이지만, 특히 관객이 드라마의 사건과 정서적으로 밀접하게 교감하는 텔레비전 드라마에서는 관객이 현실세계에서 경험하는 지각 방식과 더욱 유사하게 카메라의 시점을 고정시키려는 경향이 강하다.

이 세계는 내가 관여하고 지향하는 태도에 따라 표상된다. 즉 아무나에게 보이는 같은 사물이라도 내가 응시하는 태도에 따라 그 사물은 내게는 새로운 의미를 지닌다. "환경의 제반 요소들은 항상 '삶에 대한 관여성'에 입각한 '의미-현상'으로 드러나고 그와 관련되는 심신도 환경세계를 개재시켜서 분절된다."[38] 이러한 현상학적 관점에 기댈 때, 텔레비전 드라마의 시점은 바로 이 '관여성'을 이미지화하는 기능을 지닌다고 할

• • •

38 마루야마 게이자부로, 고동호 역, 「존재와 언어」, 민음사, 2002, 162~163면.

수 있다.

"지각은 마음과 세계 사이의 지향적이고도 인과적인 교섭이다. 부합 방향은 마음에서 세계 쪽이며 인과 방향은 세계에서 마음 쪽이다"[39]라고 John R. Searle이 말할 때, 카메라의 '응시 시점point/glance shot'과 '대상 시점 point/object shot[40]은 각각 부합 방향과 인과 방향의 지향성을 지닌 것이라고 볼 수 있다. 이때 응시 시점과 대상 시점을 각각 1인칭 시점과 3인칭 시점이라고 해석할 수 있는데, 1인칭 시점은 세계를 향한 주체의 지향성을 통해 대상에 대한 주체의 관여성을 드러내고, 3인칭 시점은 세계에 놓인 주체의 표상을 드러낸다고 볼 수 있다.

〈미생〉의 첫 회에서, 장그래가 인턴으로 근무하기 시작한 첫 날, 장그래의 1인칭 시점에 포착되는 사무실 내의 대상들은 낯섦의 이미지들을 극대화시키고, 그 속에서 할 일을 찾지 못하는 장그래에 대한 3인칭 시점은 주체가 아닌 단지 물상으로서의 장그래를 표상한다.[41] 여기저기서 들려오는 업무와 관련된 다양한 언어들은 소음으로 들리고, 특히 낯선 세계 저 멀리로부터 걸려 오는 외국어의 전화 목소리들은 시점과 조화되면서 장그래의 불안 심리와 소외감을 극대화시킨다.[42] '소리는 방향성directionality과 에워쌈

• • •

39 존 R. 설, 『지향성』, 83면.

40 응시 시점은, 특정 대상을 바라보는 특정 인물의 시점이며, 대상 시점은 누군가로 상정된 외화면의 존재의 시점이다. Noël Carrol, Op.Cit., pp.126~127.

41 같은 시점의 활용이 마지막 회(20회)에서 새로운 신입 인턴이 쩔쩔매는 장면에서도 확인된다.

42 "오직 언어의 사용을 숙달한 자만이 희망할 수 있다."(루트비히 비트겐슈타인, 이영철 역, 『철학적 탐구』 2부 i, 책세상, 2006, 309면.)는 비트겐슈타인의 진술은 언어를 매개로 한 인간의 존재성을 압축하여 설명해 준다. 마지막 회에서 장그래가 요르단에서 사기꾼이 묵고 있는 호텔방을 확인했을 때, "Has the man who stayed in this room already checked out?"이라는 자연스러운 영어 표현을 구사할 수 있음은 위의 장면으로부터 2년 여 정도의 시간이 지난 후, 장그래가 '낯선 세계'를 자신의 '주위세계'로 확실히 변화시켰음을 방증한다.

surround ability의 특성을 지닌다.'[43]는 아이디Don Ihde의 현상학적 청각 작용의 의미가 시각 이미지와 적절히 어울려 장그래의 시점에 의해 포착된 낯선 세계의 이미지를 강렬하게 드러내 준다.

① 1회, 사무실 출근 첫 날, 자신의 위치를 찾지 못하고 있는 장그래
② 1회, 출근 첫 날, 장그래의 뒷모습과 사무실의 낯선 풍경이 대비된다.

　　장그래가 퇴근하는 귀갓길에서 포착되는 거리의 풍경 역시 낯선 세계로 지각된다. 그동안 익숙해진 나의 이웃의 풍경임에도 불구하고 거리의 언어와 소음들은 모두 타인의 소유이다. 장그래의 공허한 표정과 골목길의 떠들썩한 분위기의 대조는 어디에도 속하지 못하는 장그래의 존재성을 드러내 준다. 사무실에서의 낯섦이 거리의 낯섦으로, 실존의 낯섦으로 인식되면서 집으로 향하는 산동네의 골목 풍경도 장그래의 지각에서 소외된다. 이러한 장면들과 소통하는 관객들의 지각 작용 역시 이 시퀀스의 1인칭 시점과 3인칭 시점의 지향성에 자연스럽게 관여한다.

• • •

43　Don Ihde, *Listening and Voice*, New York: State University of New York Press, 2007, p. 77.

③ 1회, 출근 첫 날의 퇴근길. 시끌벅적한 음식점 내부와 장그래의 표정이 대비된다.
④ 1회, 어디에도 속하지 못하는 장그래의 표상이 드러난다.

 정말이지 우리는 일부 의식적이요, 많은 부분 무의식적인 지향적 상태들을
지니고 있다. 그것들은 하나의 복잡한 네트워크를 형성한다. 그 네트워크는
(갖가지 기량, 능력, 선지향적 가정, 전제, 자세, 비표상적 태도들을 포함한)
갖가지 능력들로 이루어진 하나의 배경으로 점차 변해간다. 배경은 지향성의
주변부에 있는 것이 아니라 지향적 상태들의 전 네트워크에 스며들어 있다.[44]

 관객은 장그래가 처한 현실적 상황을 자신의 '주위세계[환경세계]'로 잘
인식하고 있다. 관객의 네트워크가 '배경'으로 작용하면서 장그래와 동일한
'세계-내-존재'임을 인식하는 것, 이것이 바로 관객의 감정이입 작용이다.[45]
텔레비전 드라마의 시청은 이러한 감정이입의 과정을 자연스러운 경험으로

• • •

44 존 R. 설, 『지향성』, 217면.

45 연극과 영화에서는 네트워크와 배경간의 관계가 처음부터 분명하게 제시되지 않아 관객은 사건을 이해하기 위하여
 극중 인물들을 둘러싼 배경의 파악에 우선적으로 치중할 수밖에 없다. 반면, 텔레비전 드라마에서는 에피소드가 진
 행됨에 따라 극중 인물의 네트워크에 자연스럽게 접속할 수 있게 되고 배경의 파악이 순조로워 관객의 감정이입을
 돕는다.

치환하는 공동체적인 삶의 양태이다.[46]

　한편 3인칭 시점은 하나의 쇼트 내에서 지각되는 장소를 이동시키면서 특정한 인물을 소외시키거나, 사적인 정보를 공유하는 기능을 지니기도 한다. 휴게실에 모여 앉은 동료 인턴들의 잡담 장면은 카메라의 이동으로 외화면의 장그래의 존재를 드러내 줄 때, 자신에 대한 동료들의 발언 내용을 그 전부터 듣고 있었던, 우연적인 도청자eavesdropper[47]로서 지각되는 장그래의 소외감을 표상한다. 회사의 자원 팀 사원들이 회의실에 모여 앉아 유리창 너머의 장그래를 보면서 그에 대한 개인적 신상을 밝히면서 비웃는 3인칭 시점은 사원 모두의 각각의 1인칭 시점으로 초점화되어 투명한 벽으로 단절된 장그래의 존재감을 표상해 준다. 이와 반면, 옥상에서 대화하는 오 과장과 김 대리의 대화 내용을 우연히 듣게 된 외화면의 장그래를 향한 3인칭 시점의 이동은 회사 내부 사정에 대한 은밀한 내용을 장그래도 공유하게 되는 동료 의식의 계기를 마련해 주기도 한다. 이렇듯 텔레비전 드라마에서는 영화에서보다 카메라의 이동에 의해서 외화면에 누군가가 존재할 수 있다는 여지를 남겨 두는 일이 흔하다. 이는 영화의 큰 스크린과는 달리 작은 프레임을 특성으로 하는 텔레비전 드라마의 화면 구성이 제공할 수 있는 익숙한 표현 방식이라 할 수 있다.

• • •

46　'스키 타기'와 같이 반복된 연습이 신체로 하여금 규칙들을 체득할 수 있게 해 주고 규칙들은 '배경'으로 물러나는 것처럼(존 R. 설, 위의 책, 216면.), 일상생활에서 삶의 규칙들은 자동적으로 작동하면서 '배경'으로 물러난다. 이 배경에 대한 재인식이 텔레비전 드라마를 통해 재확인하는 일상성의 의미라고 할 수 있다.

47　이성범, 『소통의 화용론』, 한국문화사, 2015, 57면.

⑤ 1회. 휴게실에서 동료 인턴들이 장그래를 조롱하고 있다.
⑥ 위 쇼트의 카메라가 이동하면서 이들의 말을 장그래가 듣고 있었음을 보여준다.

⑦ 1회. 장그래의 이미지가 회의실 안의 직원들의 1인칭 시점으로 표상된다.
⑧ 장백기의 시선에 포착된 장그래의 이미지를 3인칭 시점으로 보여준다. 상대적으로 왜소해 보이는 장그래는 장백기의 시선을 눈치 채지 못한다. 이러한 이미지의 비대칭은 이 둘 간의 힘의 불균형을 상징한다.

이 밖에 텔레비전 드라마의 장면에서는 3인칭의 다양한 시점으로 공통된 목표를 향한 행위들의 이미지 조합을 보여주기도 한다. 〈미생〉의 마지막 회에서 장그래의 재계약을 바라는 동기 사원들의 행동을 보여주는 3인칭 시점은 다른 한편으로 다양한 드라마의 언어행위를 표상한다는 점에서 주목된다. 사내 게시판에 글을 올려 전 사원들에게 장그래의 재계약을 호소하는 한성율(변요한 분)의 쇼트는 한성율의 생각을 시각과 청각으로 표현하여 공감의 효과를 극대화시킨다. 이는 독백과도 다른, '보이스 온(voice on)'과 '보이스 오버'의 교묘한 결합이라고 할 수 있는 특수한 목소리의 효과를 자아낸다. 또한 장백기(강하늘 분)가 실행하는 장그래의 '실적 증명 자료' 만들

기는 문자언어를 넘어선 '도상 언어'라고 할 수 있는, 사무실에서만 가능한 언어행위를 보여준다. 이러한 특수한 언어행위에 비할 때, 안영이(강소라 분)의 상사 면담을 통한 건의는 안영이가 그라이스[48]가 말하는 '협조의 원리 cooperative principle'에 충실한 대화 내용을 잘 실행하고 있음을 보여준다. 이러한 언어행위들을 향한 3인칭 시점 쇼트에 의해 관객은 장그래의 재계약 가능성을 어느 정도 기대하게 되고, 이와 어울리게 동료 사원들의 "언제 술 한 잔 해요."와 같은, 장그래에 대한 정감어린 말 건넴의 행위들은 한층 더 이 가능성을 높여 주는 데 기여한다.

이와 대조적으로 결국 장그래의 재계약이 무산되었음을 알리는 3인칭 쇼트는 〈미생〉에서 가장 압도적인 감정이입의 지각작용을 수행한다. 약 1분 30여 초에 해당하는 침묵의 이 장면은 전 차장(신은정 분)의 차마 말을 꺼낼 수 없는 얼굴 표정으로부터 장그래와 전 차장의 '오버 더 숄더 쇼트와 역 쇼트'의 클로즈업, 그리고 주위의 모든 사원들의 클로즈업 후, 말없이 서 있는 전 사원들을 롱 쇼트로 보여주면서 모두의 절망과 좌절, 분노의 표상을 극대화시킨다. 이에 비해 상대적으로 짧은 순간의 공허한 표정의 장그래의 얼굴 클로즈업은 애써 덤덤하고자 하는 극한의 감정 절제의 이미지를 집약시켜 준다. 그 어떤 발화보다도 더 강렬한 의미를 지닌 이러한 침묵의 이미지는 중간부터 삽입되는 30여 초 동안의 효과음악과 조응하면서 관객의 깊은 감정이입을 유도하는 데 성공한다.

• • •

48 Paul Grice, "Logic and Conversation", *Studies in the Way of Words*, Cambridge, Mass.:Harvard University Press, 1989.

⑨ 20회, 장그래의 재계약 여부를 알리러 등장한 전 차장의 뒷모습과 직원들의 긴장감
⑩ 20회, 장그래의 재계약이 무산되었음을 알리는 전 차장의 무언의 표정

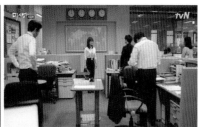

⑪ 20회, 전 차장의 쇼트의 역 쇼트로 장그래의 표정을 클로즈업한다.
⑫ 20회, 각 인물들의 클로즈업에 이어 사원들의 좌절을 3인칭 롱 쇼트로 보여준다.

3.3. 언어의 기능, 함께 길을 나아가기

드라마에서 언어의 대표적인 기능 중 하나는 주제 드러내기이다. 무언극과 무성영화가 아닌 이상, 작가가 말하고자 하는 작품의 주제는 주로 인물의 발화를 통해서 전달된다. 그러나 잘 짜인 드라마일수록 주제는 주동인물protagonist의 직접적 진술보다는 주변 인물minor character을 포함한 여러 인물들의 일상적, 은유적 발화들의 조합에 의해 제시된다.

드라마에서 제시되는 공간이 이 세계의 환유적 공간이라 할 때, 관객은 어떤 대상 X를 보는 것이 아니라, 자신의 눈앞에 놓인 대상 X를 보는 것이

다. 그리고 관객은 이 대상 X를 자신의 '관여성'에 의해 X′로 치환하여 각자의 지각 경험 내에 축적해 둔다. 이 X에서 X′로의 치환 과정에 드라마의 언어, 즉 타인의 목소리가 개입하는 것이다. 드라마 속에서의 언어들은 대상 X들의 지각 과정에서 발화 주체의 몸과 분리되어 관객의 의식 속으로 침투한다. 문자언어를 매체로 하는 문학작품 속의 인물의 발화에는 목소리가 없어 인물은 유령처럼 문자들 사이에 떠돌지만, 드라마에서는 각각의 인물들이 관객의 인식 대상[노에마noema]으로 구체화된다. 드라마의 언어는 이렇게 드라마 안과 밖의 세계를 연결해 준다.

언어가 이미지보다 우세한 텔레비전 드라마에서는 특히 이러한 언어행위의 의미가 각별하다. 텔레비전 드라마에서 빈번히 제시되는 극중 인물의 회상 장면은 자신의 기억을 재현하는 장면인 동시에 관객의 지각 경험을 다시 깨우는 장치로 기능한다. 반복되는 주제 음악을 수반하는 인물의 목소리는 극중 사건에서 촉발된 관객의 사적인 기억들을 환기시키며 관객의 존재성을 드라마의 세계를 통해서 재인식하게 된다. 즉 관객은 텔레비전 드라마가 보여주는 세계를 자신의 주위세계로 인식하며, 이 세계를 통하여 끊임없이 자신의 기억을 회상하며 자신의 현존재성을 인식하는 것이다. 이것이 텔레비전 드라마를 통해서 확인하는 일상성의 의미이다.

대부분의 지향적 믿음들이 참이기 때문에, 그리고 지향적 믿음들이 참이라는 사실이 그 외의 다른 많은 믿음들[우리의 '일상 세계에 대한 이론'을 구성해 주는 믿음들]이 적어도 참에 가깝다는 점에 의하여 가장 잘 설명되기 때문에 일상 세계에 대한 우리의 이론이 적어도 참에 가깝다는 믿음, 그리고

그렇지 않다면 우리는 생존하지 못하였을 것이라는 믿음이 정당화된다.[49]

나의 믿음이 '우리'의 믿음과 다르지 않다는 믿음이 나를 '우리'의 공동체의 일원으로 존재하게 해 준다. 그러나 현실에서는 흔히 이 사실을 잊는다. 나로부터 '우리'로 향하는 길, 모든 드라마는 이 여정을 보여준다. 특히 텔레비전 드라마에서는 일상사를 취급하는 에피소드가 연속됨에 따라 이 여정에 관객들이 자연스럽게 참여하기가 수월하다.

〈미생〉 2회에서 장그래가 오 과장으로부터 직장 생활은 혼자 하는 것이 아니라는 핀잔을 듣고 옥상에 올라 "뭐가 혼자 하는 일이 아니라는 겁니까? 네- 네?"하고 세상을 향해 고함칠 때까지만 해도 그는 혼자여야만 하는 '바둑'의 세계 속에서 고립되어 있었다. 그러나 그날 저녁 오 과장이 술이 취해 동료 고 과장에게 "니네 애가 문서에 풀을 묻혀 갖고 흘리는 바람에 우리 애만 혼났잖아"하고 따지는 발화는 장그래의 현실 인식의 전환점이 된다. 비로소 오 과장이 장그래를 '우리'의 일원으로 받아들였다는 것, 그래서 장그래는 그날 밤 집에서 이 오 과장의 발화를 회상하며 노트에 다음과 같이 적는다. '혼자 하는 일이 아니다.' 이처럼 이 장면에서 "나의 내면에 침투하는 타인의 목소리에 의해 우리는 공동체의 일원임을 자각한다."[50]는 드라마에서의 음성 언어의 현상학적 의미를 확인하게 되는 것이다.

일반적으로, 다른 사람의 이유를 이해하게 되는 것은 그들의 독자적인 '심

• • •

49 퍼트넘, 김효명 역, 「이성 진리 역사」, 민음사, 2002, 79~80면.
50 Don Ihde, *Listening and Voice*, p.118.

적 상태들'을 이해하는 문제가 아니라, 오히려 정황적 전인격으로서의 그들의 태도와 대응을 이해하는 문제이다. 나는 다른 사람을 그들의 정황에서 빼내어 마주치는 것이 아니라, 시작이 있고 어디론가 가고 있는 무언가의 한가운데에서 마주친다. 나는 그들을 내가 할 역할이 있거나 없는 이야기의 체재 속에서 본다. 서사는 일차적으로 무슨 일이 '그들 머릿속에서 벌어지고 있는가'에 관한 것이 아니라, 우리의 공유된 세계 속에서 무슨 일이 벌어지고 있는가에 관한 것이고, 어떻게 그들이 이것을 이해하고 이것에 대응하는가에 관한 것이다.[51]

우리는 타인을, 시작이 있고 어디론가 가고 있는 무언가의 한가운데에서 마주친다. 첫 회에서 장그래의 "길이란 걷는 것이 아니라 걸으면서 나아가기 위한 것이다. 나아가지 못하는 길은 길이 아니다. 길은 모두에게 열려 있지만 모두가 그 길을 가질 수 있는 것은 아니다."라는 주제 암시의 독백은 마지막 회의 마지막 장면에서 다시 반복되면서, 다음과 같은 문장이 뒤에 추가된다. '다시 길이다. 그리고 혼자가 아니다.' 수미 상관적 구조로 구성된 이 작품의 주제는 따라서 이 '혼자가 아니다.'라는 문구에 집약된다. 이제 이 작품이 바둑을 소재로 하고 있는 이유도 분명해진다. '바둑은 혼자 두는 것이지만, 바둑돌들은 혼자가 아니다. 함께 세상[바둑판]을 만들어 나간다.'

일찍이 헤겔[G. W. Friedrich Hegel]은 이러한 나의 존재성을 다음과 같이 말한 바 있다.

• • •

51 숀 갤러거·단 자하비, 박인성 역, 『현상학적 마음』, 도서출판 b, 2013, 333~334면.

나는 모든 사람이 타자와 자유로운 통일을 이루고 있음을 직관하며, 더 나아가서는 이로써 만인이 나를 포함한 타인의 힘에 의해서 살아가고 있음을 알게 된다. 만인이 나이며, 내가 만인이다.[52]

드라마의 경험은 드라마의 세계를 '우리'의 세계로 주위 사람들과 공유하는 것이다. 저 멀리의 밖의 세계nowhere를 '지금·여기'의 세계now here로 '세계-내-존재'들이 공유하는 것이다. 텔레비전 드라마는 이러한 드라마의 세계를 그 어떤 장르보다도 우리의 '주위세계'로 만들어 준다. 텔레비전 드라마의 언어와 이미지는 바로 이 '주위세계'의 언어와 이미지로 작동하며, 관객은 이를 통해 '나'가 아닌 '우리'로서의 '세계-내-존재'의 존재성을 자각하게 된다. 오늘날 텔레비전 드라마가 드라마 형식의 중심을 차지하게 된 것은 바로 이러한 텔레비전 드라마의 언어와 이미지의 구조와 작동 원리에 기인한다.

• • •

52 G.W.F.헤겔, 임석진 역, 『정신현상학』 1권, 한길사, 2005, 373면.

television

drama

4부

역사와
판타지의
현실성 actuality

01

‘역사 기록’에서
‘역사 드라마’에 이르는 길

1.1. 역사는 드라마다?

159부작의 대하드라마 〈용의 눈물〉(KBS1, 1996.11.24.~1998.5.31.)의 첫 회
는 ‘1388년 위화도’라는 설명과 함께 이성계와 조민수의 위화도 회군으로
시작한다. 이 드라마는 방영 중 화면의 왼쪽 맨 상단에 ‘역사는 드라마다’
라는 작은 자막을 반복해서 내보낸다. 역사는 역사일 뿐일진대 어찌 역사
가 드라마일 수 있단 말인가? 아마도 이때의 ‘드라마’란 일상생활에서 사용
하는 관습적 어법의 ‘극적인 것’의 의미로, 역사도 드라마 못지않게 재미있
을 수 있다는 것을 강조하기 위한 장식적 수사로 ‘역사는 드라마다’라는 어
구를 삽입시켰을 것이다. 하지만 이 드라마는 그 이후의 어떤 역사 드라마
보다도 정사(正史)에 충실하고자 했기 때문에 허구 또는 연출된 것이라는
의미로서의 ‘드라마’와는 오히려 거리가 멀다.

그럼에도 불구하고 본질적으로 역사는 ‘역사 기록’에서 빠져 나오는 순간

부터 드라마의 성격을 지니지 않을 수 없다. 특히 역사적 사실이 문자 기록이 아닌 영상의 재현으로 재탄생하면 역사는 더욱더 '허구 이야기'와 경계를 구별 짓기 어려워진다. 조선 건국의 역사를 왜 이성계의 위화도 회군으로부터 서술[재현]하여야 하는가? 조선 건국의 영웅의 형상과 당대의 시대상이 과연 드라마 속의 인물과 배경에 부합하는가? 아리스토텔레스가 『시학』에서 말하듯, 이야기로서 '하나의 전체란 시작과 중간 그리고 끝을 가지고 있는 것'이지만, 역사는 하나의 전체가 아니며, 분절될 수가 없는 사건의 연속체이다. 바로 이 연속체를 일정한 부분으로 잘라내어 인물들에게 행동을 부여하는 순간, 역사는 드라마가 될 수밖에 없다.

드라마 〈정도전〉(KBS1, 2014.1.4.~6.29.)의 첫 회는 높은 벼랑을 힘들게 기어올라 마침내 절벽 위에 우뚝 서서 멀리 발아래 펼쳐진 광활한 대지를 굽어보는 인간 정도전(조재현 분)을 보여주는 것으로 시작한다. 정도전은 다른 길을 놓아두고 굳이 없는 길을 택해 그렇게 힘들게 절벽을 기어오를 필요가 있었던 것인가? 과연 정도전은 그의 삶 어느 순간에 드라마의 장면처럼 이름 모를 어느 산의 절벽에 오른 적이 있기나 한 것일까? 이 물음에 대해서는 당대뿐 아니라 그 이후에도 그 누구도 분명히 답할 수 없으리라. 하지만 드라마 〈정도전〉은 첫 회의 이 짧은 첫 장면을 통하여 정도전의 강인한 의지와 그의 미래에 대한 전망을 상징적으로 형상화하는 데 성공한다. 이 장면은 15회 엔딩에서 다시 반복되어 결과적으로 드라마 〈정도전〉의 첫 장면이 사건 진행의 처음이 아님을 나중에야 알게 된다. 이러한 점에서 〈정도전〉은 시작부터 역사이기보다는 드라마이다.

①, ② 〈정도전〉 1회, 절벽을 기어올라 새로운 세상을 꿈꾸는 정도전

"역사란 무엇인가. 그것은 세월이다. 수백 년 수천 년 그 세월의 강을 지켜보는 고목이 있어 사람을 또한 역사라 하고 그것들을 두려워한다. 이 하륜이는 어떻게 기록될 것인가. 두려운 일이다." 드라마 〈용의 눈물〉 81회에서 방원(유동근 분)의 등극 소식을 접한 하륜은 이처럼 독백한다. 후세에 자신의 행적이 어떻게 기록될 것인지를 두려워하는 하륜은 본능적으로 역사의 엄중함을 자각한다. 하지만 이 역사는 '역사 기록'일 뿐, 오늘날 하륜은 드라마 〈용의 눈물〉이나 〈정도전〉, 또는 〈육룡이 나르샤〉(SBS, 2015.10.5.~2016.3.22.)에서 재현된 형상을 통해 더욱 분명히 기억된다. 이렇게 재현된 형상이 더욱더 역사적인 것처럼 지각되는 것이 단지 영상 이미지 탓에 그치는 것인가?

"그래 그럴 수도 있겠지. 허나 그들은 결국 그들의 지혜로 길을 모색해나갈 것이다. 그리고 매번 싸우고 또 싸워나갈 것이다. 어떨 땐 이기고 어떨 땐 속기도 하고 또 어떨 때는 지기도 하겠지. 지더라도 어쩔 수 없다. 그것이 역사니까. 또 지더라도 괜찮다. 수많은 왕족과 지배층이 명멸했으나 백성들은 이 땅에서 수만 년 동안 살아왔으니까. 또 싸우면 되니까." 드라마 〈뿌리 깊은 나무〉(SBS, 2011.10.5.~2011.12.22.) 마지막 회(24회)에서 이도[세

종](한석규 분)는 정기준(윤제문 분)에게 백성의 고단한 생명력을 위와 같이 설파한다. 역사는 싸움의 승패를 기록하지만, 싸움의 과정을 모두 기록할 수는 없다. 이 싸움의 과정에 대한 설명은 '역사 기록'이 '역사 이야기'로 전유될 때만 가능한 것이다.[1]

한 인간의 내면세계, 양심이라는 신성한 내면세계는 역사가가 들여다볼 수 없는 영역이다. 마음의 공감과 사랑을 통해서만 들여다볼 수 있는 그런 영역은 역사가의 탐구 목표도 아니고 탐구 대상도 아니다. 역사가는 개개인의 비밀스러운 영역 속으로 들어갈 수 없다. 역사가가 탐구하는 대상은 개개인 자체가 아니라 윤리적 힘들이 작동하는 세계 속에서 개개인이 과연 어떤 계기로 등장하는가 하는 문제이다.[2]

위의 언급처럼 역사가가 들여다볼 수 없는 영역, 그것이 바로 이야기로서의 역사이자 역사 드라마가 드라마의 성격을 확보하는 근거지인 것이다. 사실의 단순한 재생산만으로 역사적 실재는 존재하지 않는다. 사실들은 그 의도성과 동기, 가치의 결합에 의해 이해 가능한 전체에 통합됨으로써만 역사적 사실이 된다. '역사적 사건은 신화화되지 않으면 그냥 기록으로 남아 있을 뿐이어서 신화화된 사건만이 이후에 반복적으로 전승되면서 역사의 지위를 얻는다.'[3] 고려 말기에서 조선 초기에 이르는 수많은 사실[기록]

• • •

1 폴 리쾨르는 역사는 이야기로 구성되어야만 한다는 것을 강조하면서 이를 허구 효과(effet de fiction)라 부른다. 폴 리쾨르, 김한식 역, 『시간과 이야기 3』, 문학과지성사, 2004, 360면.

2 폴 리쾨르, 김한식·이경래 역, 『시간과 이야기 2』, 문학과지성사, 2005, 65면.

3 소광희, 『시간의 철학적 담론』, 문예출판사, 2016, 170면.

들 중에 왜 위화도 회군이 조선 건국을 위한 역사적 사건이 되는가? 이 사건은 그 이후 신화화되었기 때문이며, 이 신화화는 조작(操作)된 인과율이 작용해야만 가능해진다. 역사주의의 기본 가정에 따르면 이념은 역사 속에서 언제나 불완전하게 드러나지만, 이 불완전함이 역사의 구성 원리 자체로 기능한다. 이는 '역사 기록'만으로는 사건의 실체를 확보하기 어렵기 때문인데, 이 불완전함은 기록들만으로는 기록 간의 인과율을 합리적으로 조직할 수 없기 때문에 발생한다. 따라서 '역사 이야기'는 기록의 신화화이며, 역사의 불완전함을 극복하기 위한 재현의 형식인 것이다.

> 대부분의 전통적 이야기나 민담, 그리고 공동체의 창건을 이야기하는 민족적 연대기의 경우가 그러한 것처럼, 일단 어떤 스토리가 알려지고 난 이후에는, 그 스토리를 따라간다는 것은 하나의 전체로 간주된 이야기에 결부된 의미를 인지하면서 놀라움이나 새로운 발견을 감추는 것이라기보다는, 오히려 알려진 삽화들 자체를 그러한 결말로 이끌어가는 것으로 파악하는 것이다.[4]

'역사 이야기'는 위와 같은 의미를 지닌 삽화들을 활용하여 기록들 간의 인과율을 조작(操作)해 내는 것이다. 아울러 역사는 상상력의 세계가 열어 놓은 영역에 속하며,[5] 모든 이미지는 아무리 사실주의적인 것이라 할지라도 상상력의 세계가 개입하고 있음을 전제할 때,[6] 오늘날 '역사 이야기'의 성립은 그 무엇보다도 영상매체의 역사 드라마에 의해 구체화되는 것이 자연스럽

• • •

4 폴 리쾨르, 김한식·이경래 역, 『시간과 이야기 1』, 문학과지성사, 2005, 153면.

5 뤼시앵 보이아, 김웅권 역, 『상상력의 세계사』, 동문선, 2000, 190면.

6 뤼시앵 보이아, 위의 책, 19면.

다. 현대의 '역사 기록'의 신화화는 바로 드라마에 의해 이루어지는 것이다.

1.2. 내레이션과 흔적 찾기 - 역사성의 의미

"삼봉 정도전, 이제 그의 이름이 우리 앞으로 서서히 등장하고 있다. 봉화
가 고향인 그는 당대 최대의 학자 이색의 문하에서 수학했고 문과에 급제했
다. 그러나 그의 어머니가 노비 출신의 혈통이 있다는 이유로 벼슬길에 나아
갔음에도 끊임없이 소외되고 박대를 받아 왔다. 그가 새로운 주인으로서 동
북면에 있던 이성계를 찾아가 만난 것은 무려 9년이라는 긴 세월의 유배와
방랑을 끝내면서였는데 그는 이제 그의 주인을 위해 새로운 판도를 짜기 시
작했다."

드라마 〈용의 눈물〉 2회에서 삼봉 정도전을 클로즈업하면서 위와 같은
내레이션이 낭독된다. 이러한 내레이션은 주요 인물이 등장할 때 단속적으
로 반복되는데 5회 하륜에 대해서도 마찬가지이다. 이러한 내레이션은 역
사적 인물에 대한 객관적 정보를 관객에게 제공해 주고, 이후 진행될 역사
적 사건에 대한 기대를 증폭시켜 준다. 대개의 역사 드라마에서 취급하는
중심 소재의 사건은 이미 일반인에게도 널리 알려진 '역사 기록'에 근거하기
때문에 관객들은 그 사건의 결과의 정합성에는 거의 의문을 갖지 않는다.
위화도 회군과 이성계의 조선 건국이 성공하였다는 사실은 진리 명제에 속
한다. 하지만 이 과정에서 정도전이 어떤 중요한 역할을 수행하였는지는 잘
알려져 있지 않다. 아울러 정도전이 행한 수많은 사적(事績)들과 조선 건국

간의 인과관계는 '역사 기록'만으로는 그 전모를 알기 힘들다. 바로 이 알기 힘든 간극을 메워 주는 장치가 '역사 이야기'라고 할 수 있지만, 기록과 이야기 사이의 간극 역시 항존하기 때문에 지금 진행되고 있는 사건은 단지 허구의 이야기가 아니라 기록에 근거한 사실(史實)이었음을 지속적으로 강조할 필요가 발생한다. 인물에 대한 객관적 정보를 통해서 이후 진행되는 사건 역시 사실 정합적이라는 드라마적인 '착각'을 관객에게 부여해 주는 것이다. 따라서 위의 밑줄 부분에 따른 관객의 기대는 사건의 역사성을 신뢰할 수 있는 적절한 기제로 작동한다.

공양왕 4년 7월 17일. 개경의 수창궁에서 이성계는 마침내 보위에 올랐다. 이때 그의 나이 오십 칠 세, 함경도 영흥 땅 지방 호족의 아들로 태어나서 최영과 함께 고려 말 최대의 무장으로 부상했던 그는 위화도 회군이라는 반란을 계기로 하여 4년 동안 세 차례 정변을 통하여 반대파를 제거, 마침내 왕위에 오른 것이다. 그러나 그토록 피를 흘려가며 얻은 임금의 자리란 과연 무엇인가. 조선 왕조의 창업은 그 출발부터 폭풍 속으로 휘말리기 시작했다.

위와 같은 〈용의 눈물〉 8회의 엔딩에서는 보다 적극적인 내레이션을 통한 논평을 보여준다. 관객이 이미 역사적 결과물을 잘 알고 있음에도 불구하고, 이러한 내레이션을 통해 드라마는 지나간 역사적 사건에 대한 후대적 판단과 보편적 인간 욕망에 대한 가치 평가까지 기대한다. 이는 과거의 지나간 사건들이 단순히 잊힌 것이 아니라는 것, 오늘날의 우리의 삶 속에 여전히 어떤 식으로든 관여하고 있다는 것을 암시한다.

경북 영주 소백산 아랫자락 서천 냇물이 흐른 야트막한 동산 위에 자리 잡은 한옥, 이곳 삼판서 고택은 삼봉 정도전의 생가입니다. 집 안으로 들어서면 어린 정도전이 어떤 마음을 키우면서 자랐는지 알 수 있는 글이 있습니다. 집경루(集敬樓), 존경의 뜻을 모으다. 선비의 높은 기개를 펼치고자 하는 선인들의 간절함이 배어납니다. 먼 훗날 성인이 된 정도전에게 태조 이성계는 학문과 공적이 모두 으뜸이라는 친필을 보내 극찬을 아끼지 않았습니다. <u>오천 년 한민족 정치사에서 최고의 정치가로 꼽히는 삼봉 정도전,</u> 24세에 나랏일을 시작해 조선 개국의 일등 공신이 되기까지 수많은 업적과 유물을 남겼습니다. 조선 왕조의 헌법적 기초가 된 조선경국전은 정도전이 태조에게 올린 조선의 법전입니다. 그의 정치철학이 오롯이 담긴 삼봉집은 그의 유고 문집입니다. 정도전 생가 바로 옆에는 아픈 백성을 보듬는 누각 한 채가 있습니다. 제민루에 오르면 생가와 영주 시내가 한 눈에 보입니다. <u>어린 시절 정도전은 제민루에 올라 아픈 백성들을 헤아렸을 듯합니다.</u>

드라마 〈정도전〉에서는 매회 엔딩 후, 현재 탐방할 수 있는 조선 건국과 관련한 사적(史蹟)들을 소개한다. 위 내레이션은 2회 엔딩 후, 정도전의 생가에 대한 소개이다. 이는 지금 보여 주고 있는 드라마 속의 인물과 사건이 과거 어느 시점에 실존했었다는 사실(史實)의 근거를 제공해 준다. 이는 현존하는 역사적 자취와 흔적을 보여줌으로써 '역사 기록'의 의미망을 보다 생생한 지각의 현실태로 환기시켜 주는 기능을 수행한다. 흔적이란 현재 속에서 '지금', 공간속 에서는 '여기'에서 살아 있는 것들이 과거에 지나갔음을 가리킨다. 역사란 '흔적을 통한 지식, 자취 속에 보존되어 남아 있는 과

거의 의미성에 호소하는 것[7]이어서 관객은 위와 같은 내레이션을 통해 위의 밑줄 부분에 대한 감정적 신뢰를 더욱 강화시킬 수 있게 된다.

③, ④ 〈정도전〉 2회, 드라마가 끝나고 정도전의 생가를 소개한다.

"소서노와 함께 졸본 세력을 이끌고 남하한 비류는 미추홀에, 원조는 하남 위례성에 정착한다. 남하한 졸본 세력을 통합한 온조는 백제를 건국하고, 소서노는 백제 창건에 중추적인 역할을 한다. 대소와 주몽의 악연은 오래도록 지속되었다. 대소는 주몽의 손자인 대무신왕에게 죽는다. 대소의 죽음 이후 동부여는 몰락한다. 소서노의 남하 이후 한나라에 맞서 강대한 고구려의 기틀을 다진 주몽 태왕은 유리에게 태왕을 물려주고 죽는다. 그때 주몽의 나이 마흔이었다."[8]

"대제국 발해, 동방의 빛 발해는 우리 민족의 또 다른 완성이자 절대 잊지 말아야 할 위대한 역사인 것이다."[9]

• • •

7 폴 리쾨르, 『시간과 이야기 1』, 235면.
8 〈주몽〉(MBC, 2006.5.15.~2007.3.6.) 마지막 회(81회)의 엔딩 내레이션.
9 〈대조영〉(KBS1, 2006.9.16.~2007.12.23.) 마지막 회(134회)의 엔딩 내레이션.

'역사 기록'이 상대적으로 불분명한 경우에는 이야기를 통한 드라마의 내용이 어디까지나 역사적 사실에 근거한 것이라는 점을 강조하기 위하여 위와 같은 내레이션이 추가되기도 한다. 특히 흔적이 남아 있지 않은 더욱 먼 옛날의 단편적인 '역사 기록'일 경우, 자칫 신화 속에 묻혀 버릴 수 있는 사건들을 역사의 표층 위로 끌어 올리고, 이와 함께 이에 대한 관객들의 민족적 자존감을 확보할 필요까지 생기는 것이다. 이처럼 '역사 이야기'가 드라마화되면 그 어떤 재현 형식보다 강력한 현실성을 획득하게 된다. 역사는 단지 지나간 것이 아니라 현재 속에서 상호 융합하는 것이기 때문이다.

1.3. '과거의 미래'로서의 현재성 – 지평들의 상호융합

우리는 역사적 사건의 결과를 잘 알고 있다. 사전(事前) 지식이 없더라도 조금만 노력하면 역사 드라마 속의 사건 전개의 결과와 그 실재성을 쉽게 확인할 수 있다. 관객은 드라마에서 취급하는 과거의 미래를 이미 잘 알고 있는 것이다. 따라서 관객이 관심을 두는 지점은 사건의 추이와 결과가 아니라 그 과정 속에서 진행되는 크고 작은 삽화적 사건의 개입을 통하여 인물들이 어떻게 문제를 해결해 나가는가의 탐색구조에 놓인다.

"잘 들으시구료. 주상께서 짊어지고 갈 모든 악업은 이 애비가 맡을 것이오. 그것은 바로 주상을 성군으로 만들기 위함이오. 이제부터는 주상의 시

대입니다. 아시겠소? 주상."[10]

"해 내거라 해 내. 그래야 네 놈을 왕으로 세운 것이 나의 제일 큰 업적이 될 것이니."[11]

위의 두 드라마에서 각각 태종 이방원(유동근/백윤식 분)은 세종[이도]에게 위와 같이 당부한다. 과연 태종이 세종에게 위처럼 말하였는지는 알 수 없다. 그럼에도 불구하고 그 개연성을 신뢰하게 되는 것은 바로 태종의 당부가 세종에 의해 실현되었기 때문일 것이다. 태종 이방원이 조선 건국 후 두 차례의 정난을 통해 마침내 왕위에 오르는 것, 그리고 이후 수많은 정적들과 외척들을 죽이면서 강력한 왕권을 확립한 사실을 우리는 잘 알고 있다. 이렇게 피로 물든 왕좌를 차지한 이방원에 대한 후대의 평가는, 결국 그의 셋째 아들 충녕대군[이도]이 훗날 조선 최고의 성군이라 칭송받는 세종이 된다는 사실에 의해 그 과보다는 공이 더 큰 것으로 내려지게 된다. 이러한 평가는 〈용의 눈물〉의 대단원의 엔딩에서 아래와 같은 내레이션에 의해 직설적으로 언급된다.

"아마도 훗날 세종이 조선조 최고의 성군이 된 것은 이러한 태종의 철저한 정지 작업이 없이는 불가능했을 것이다. 그리고 이로 볼 때 태종이 한 일이 어찌 세종보다 가볍다 할 수 있겠는가."[12]

• • •

10 〈용의 눈물〉 155회, 심온을 국문한 후 태종이 세종에게 말하는 대사.
11 〈뿌리 깊은 나무〉 4회, 태종이 이도에게 말하는 대사.
12 〈용의 눈물〉 마지막 회(159회)의 엔딩 내레이션.

그러나 세종의 치적이 아무리 훌륭하다 해도 그 이후 조선은 결국 멸망하였고, 오늘날 우리는 조선이 아닌, 대한민국이라는 민주 공화국에서 살아가고 있다. 따라서 우리는 '지금·여기'에서 드라마 속의 과거를 상기하면서 현재에 이르는 장구한 역사성을 자각하지 않을 수 없다. 이러한 역사의식은 역사적 사건의 결말을 통해서가 아니라 역사적 인물을 형상화하는 사소한 장치들에 주로 의거한다.

"이 땅에 백성이 살아있는 한 민본의 대업은 계속될 것이다."[13]

이방원에 의해 죽음을 맞는 순간의 위와 같은 정도전의 언급은 오늘날 민주 사회를 실현하기까지의 우리의 지난한 역사를 되돌아 볼 때 현실성을 획득한다. "현재의 지평은 과거가 없이는 결코 형성될 수 없다. 현재와 무관하게 추구해야 할 역사적 지평이 존재할 수 없듯이 현재의 지평 역시 독자적으로 존재할 수는 없다. 오히려 이해라는 것은 서로 무관하게 존재한 것처럼 보이는 상이한 지평들의 상호 융합 과정이다."[14] '현재는 우리가 체험하고 있는 것인 동시에 회상된 과거의 기대를 실현하는 것이다. 그러면서 그러한 실현은 기억 속에 기록된다."[15] 이 기억을 감각 이미지에 의해 현실화시켜 주는 유력한 재현 형식이 바로 역사 드라마인 것이다.

• • •

13 〈정도전〉 마지막 회(50회).
14 한스 게오르크 가다머, 임홍배 역, 『진리와 방법 2』, 문학동네, 2013, 192면.
15 폴 리쾨르, 『시간과 이야기 3』, 77면.

1.4. 잠재성의 현실화 – 역사 드라마를 만드는 길

우리는 이미 역사적 사건의 결과와 그 의미를 잘 알고 있다. 따라서 우리가 한 편의 역사 드라마를 통해서 얻는 즐거움은 그 사건의 결과가 어떤 것인가보다는 그 결과를 가능하게 한 제반 요소들이 무엇이고 이들이 어떻게 상호 작용했느냐를 탐색해 나가는 과정에 기인한다. 이때 인물들의 활동 기반이 되는 시대적 조건도 중요하지만, 이보다는 각 인물들 특히 역사적 영웅들이 자신이 처한 역경과 고난을 극복해 나가는 과정이 얼마나 개연성을 획득할 수 있는가가 관심의 핵심이 된다. 왜냐하면 역사 드라마 속의 영웅들은 다른 인물들과 달리 무언가 특이한 자질을 지닌 것으로 간주되고 이 자질이 이후 '역사 기록'의 '신화화'를 탄생시키는 요인이 되기 때문이다. 하지만 사료(史料) 속의 기록만으로는 이 자질을 충분히 알 수 없다는 데에 인물 형상화의 어려움이 있다.

이성계가 조선 건국을 이룩하기 전까지는 그가 조선의 태조가 될 잠재성potentiality을 지니고 있었다고 판단하기 어렵다. 그러나 이미 과거의 미래를 알고 있는 현대 관객의 기대를 만족시켜 주기 위해서는 이성계의 성격 내에 조선 건국을 현실화actualization할 수 있었던 잠재성을 담보해 주어야만 한다. 드라마 〈정도전〉의 15회에서 정도전은 최영(서인석 분)과 이성계(유동근 분) 중 누구를 새 나라 건국의 지도자로 옹립할 것인가를 선택하기 위하여 이 두 사람이 각자의 휘하 병사를 대하는 태도를 확인한다.(사진 ⑤, ⑥) 이 과정에서 최영과는 대조적으로 백성을 진심으로 아끼는 이성계의 자질이 부각되면서 이 자질은 곧 태조의 잠재성으로 관객에게 각인된다. 정도전은 군율로 엄하게 부하를 다스리는 최영과 다친 병사를 정성껏 돌보는 이성계

중 이성계를 자신의 주군으로 모시기로 결심한다. 이 결심을 실현하기 위하여 정도전은 〈정도전〉 첫 회의 오프닝 신으로 보여 주었던 절벽을 오른다. 결국 〈정도전〉의 50회 중에서 15회에 이르기까지 우리는 이성계의 잠재성과 이 잠재성을 확인하는 정도전의 안목을 발견해 온 것이다.

⑤, ⑥ 〈정도전〉 15회, 정도전은 최영과 이성계의 부하들을 대하는 태도를 확인한 후, 이성계를 대업을 위한 주군으로 섬기기로 결심한다.

이러한 이성계의 잠재성은, 〈정도전〉 7회에서 이성계가 "끌려가는 아비와 남겨진 아이들 중 누가 먼저 죽을까?"라고 하면서 왜구 토벌을 위한 병사 징발을 반대하는 장면에서도 발견되고, 〈육룡이 나르샤〉 8회에서 이성계(천호진 분)가 함흥의 군막에 모여든 유민을 대하는 태도에서도 확인된다. 이렇게 이성계의 자질을 알아보는 정도전의 능력도 조선 건국에 중추적 역할을 담당하는 그 자신의 잠재성으로 기능한다. 정도전은 〈정도전〉의 9회에서 유배지에서 만난 분이(강예솔 분)에게 인간다운 삶이 무엇인가를 깨닫게 해 주고, 그의 이름을 양지(良志)라 지어 준다. 양지는 이후 미륵사의 공양주로 몸을 의탁하면서 정도전이 아끼는 백성의 대변자로 기능하지만, 13회에서 미륵사의 법회를 빌미로 이성계에게 씌워진 역모의 혐의와 관련하여 14회에서 처형을 당한다.(사진 ⑦, ⑧) 이러한 정도전과 양지의 관계는, 핵

심의 사건 진행과 무의미한 요소들은 맥락에서 제외시키는 대신, 사소한 만남과 사료에 없는 사건들을 추가시켜 인물의 잠재성을 강화시켜 주는 드라마적 장치의 기능을 담당한다.

⑦, ⑧ 〈정도전〉 14회. 양지의 억울한 죽음을 막지 못하고 지켜볼 수밖에 없는 정도전

드라마 〈정도전〉이 이성계와 정도전의 잠재성과 그 현실화에 초점을 맞추었다면, 〈육룡이 나르샤〉는 이 잠재성이 이방원(유아인 분)에게 특히 강조된다. 이를 위해서 드라마는 이방원의 어린 시절 분이(신세경 분)와 땅새[훗날의 이방지](변요한 분)와의 만남을 추가하고 이들과의 관계를 통해서 이방원의 잠재성을 부각시킨다. 이방원은 귀족의 신분이면서도 분이와 땅새로 대변되는 하층민들과 어울리고, 이인임의 집에 몰래 들어갔을 때는 신분의 귀천 없이 단지 배고픈 어린 아이로 동질화된다.(사진 ⑨, ⑩) 이러한 과정을 통해 이방원은 〈육룡이 나르샤〉 11회에서 분이로부터 '방원은 우리를 닮았다.'는 대접을 받는다. 이러한 이방원은 결국 그가 백성을 누구보다도 아낀다는 혁명가로서의 잠재성을 담보하게 되고, 이 잠재성은 또한 조선 건국의 이상을 정도전을 대신하여 실현시킨다는 현실태로 귀결된다. "허상이 아니야. 이 세상에 인간이 만들어 낸 모든 것은 어느 순간까지는 다 허상이었으니까. 하지만 거기에 사람들이 모이고 그들의 피와 땀과 눈물

이 섞여서 실상이 되는 거야." 〈육룡이 나르샤〉 14회에서 이방원은 땅새에게 조선 건국의 이념이 결국은 '허상'의 잠재태가 아닌 '역사 기록'으로서의 현실태임을 강조한다. 비록 이방원 자신으로서는 알 수 없는 미래이지만, 과거의 미래를 알고 있는 현대의 관객으로서는 이방원의 '실상'이 역사임을, 따라서 이방원은 그 역사를 만드는 잠재성을 지니고 있음을 발견하게 되는 것이다.

⑨, ⑩ 〈육룡이 나르샤〉 1회. 어린 시절 땅새와 분이와 어울리는 방원

이야기 속의 모든 행동은 '가능성을 여는 상황, 가능성의 현실화, 행동의 결말'의 세 단계를 거친다.[16] 이 가능성이 행동으로 이행되는 것은 역사 드라마에서 잠재성의 현실화를 의미하며, 따라서 역사 드라마에서의 가능성이란 이미 실현된 사실(史實)을 전제한 잠재성으로 기능한다. 이 잠재성이 객관적인 가능성의 자격을 지니기 위한 장치로 드라마에서는 부수적인 가공(架空)의 인물들을 등장시키고, 시간과 공간을 조작함으로써 사건 진행에 개연성을 부여한다. 이야기에서 줄거리의 기능은 바로 실천적 가능성의

• • •

16 폴 리쾨르, 『시간과 이야기 1』, 89면.

논리를 서술적 개연성의 논리로 바꾸는 것이다.

　　스토리는, 실제적이든 상상적이든 일정한 수의 등장인물들에 의해 이루
어지는 일련의 행동과 경험을 서술한다. 이 등장인물들은 변화하는 상황
속에서 혹은 그 변화에 따라 그들이 반응하는 상황 속에서 재현된다. 반면
에 이 변화들은 상황과 등장인물들의 감추어진 양상을 드러내고, 생각이나
행동 또는 그 양자를 불러일으키는 새로운 시련을 낳는다. 이 시련에 대한
대답이 이야기를 그 결론으로 이끈다.[17]

　역사 드라마에서 개연성이란 잠재성이 어떻게 현실화되어 가는가에 대한
논리적 뒷받침이며,[18] 서술적 개연성이란 사건들 간의 인과관계를 조작하는
것이다. 특정 사건이 다른 사건의 원인이 될 수 있다면 이는 '다른 사건'이
발생한 이후의 판단의 문제에 관련된다. 우리는 역사 드라마에서 이미 '다
른 사건'이 특정 사건의 미래에 발생하였음을 예비적 지식으로 알고 있다.
하지만 드라마 속의 인물들은 자신이 처한 과거의 '지금·여기'에서는 미래
에 발생할 사건에 대한 예견의 능력을 지니지 못한다. 그들로서는 그 결과
에 이르는 과정의 필연성을 사후에도 인지할 수 없다. 따라서 이들에게 이
과정은 단지 우연이거나 운명으로 간주될 뿐이다.
　"이런 필연과 우연이 얽혀 시작된 대업이라니. 이런 것을 두고 하늘의 운,
땅의 명이 만났다는 것이겠지요." 〈육룡이 나르샤〉 10회에서 정도전(김명민

• • •

17　폴 리쾨르, 위의 책, 300면.
18　이와 관련하여 들뢰즈는 '잠재적인 것은 그 자체로 어떤 충만한 실재성을 소유한다. 잠재적인 것의 절차는 현실화이
　　다.'라고 설명한다. (질 들뢰즈, 김상환 역, 『차이와 반복』, 민음사, 2004, 455면.)

분)은 그의 동굴에서 땅새와 방원과의 만남을 두고 '운명'의 사건으로 간주한다. 필연과 우연이 얽혀 하나의 올을 짜낸 것을 삼봉은 운명이라 칭한다. 26회에서는 도화전에서 무휼이 먼저 싸움을 건 탓에 이성계가 조민수의 계략으로부터 죽음을 면한 사건을 두고 방원은 "그런 작은 우연이 우리 모두를 살렸다."고 우연의 운명성을 강조한다.

논리적 관점에서 볼 때 우연은 인과관계를 합리적으로 설명하지 못하는 필연에 지나지 않는다. 이런 의미에서 인간사에서 벌어지는 모든 사건들은 필연적 관계를 형성한다고 해야 사리에 맞는다. 하지만 이러한 필연의 사건들이 왜 하필 그 사람에게 그 시점에 벌어지는가에 대해서는 존재론적으로 논리화하기 어렵다. 이러한 사건 발생의 우연적 특성을 '우발성contingency'이라 하거니와 역사 드라마에서는 이미 형성된 미래의 사건을 향해 나아가는 과정에서 얻게 되는 긍정적 의미를 강조하기 위한 용어로서 이러한 우발성을 '운명'이라고 부를 수밖에 없는 것이다. 그래야만 역사적 사건의 대의(大義)가 확보되기 때문이다. 이성계가 크고 작은 고난에서 벗어날 수 있었던 것은 필연이지만, 그 인과관계를 미처 알지 못하는 과거의 '지금·여기'에서는 이 모두 운명일 수밖에 없는 것이다. 역사 드라마에서는 이 운명적 사건들의 전개 과정에 인과적 개연성을 부여하기 위해 인물들 간의 사건 진행에 시공간의 일치라는 우발성의 장치를 매우 빈번히 활용한다.

〈육룡이 나르샤〉 15회에서 정도전 암살 시도를 막는 과정에서 분이가 오라비인 땅새와 연희(정유미 분)를 만나게 될 뿐 아니라, 정도전과 이방원, 이성계 등 드라마의 주동인물 모두 한 자리에 모이게 된다.(사진 ⑪, ⑫) 이러한 우발성이 우연을 운명으로 전환시키는 대표적인 드라마의 장치라고 할 수 있다. 현대 드라마에서는 이러한 우발성이 반복되는 일상성의 형상에 의해

개연성을 획득하지만, 수많은 불연속적인 역사적 사건들을 일정한 계열로 구조화하는 역사 드라마에서는 선택된 핵심적 사건의 구심점 하에 인물들의 복잡한 관계가 하나의 그물망 속에 자리 잡게 해야 한다.

⑪, ⑫ 〈육룡이 나르샤〉 15회. 정도전에 대한 암살 사건을 계기로 주동인물들이 한 자리에 모이게 된다.

상대적으로 정사(正史)에 충실한 〈용의 눈물〉보다 〈뿌리 깊은 나무〉의 후속작이라고 할 수 있는[19] 〈육룡이 나르샤〉에서 이러한 우발성의 장치가 더욱 자주 발견된다. 이러한 우발성의 장치가 많을수록 '역사 이야기'는 '허구 이야기'에 가까워진다. 〈육룡이 나르샤〉에는 이방원, 정도전과 관계되는 분이와 연희, 무사 무휼(윤균상 분)과 이방지뿐 아니라 공양왕의 호위 무사로 척사광(한예리 분)까지 등장시켜 드라마의 우발성을 강화한다. 이러한 점에서 '〈용의 눈물〉-〈정도전〉-〈육룡이 나르샤〉-〈뿌리 깊은 나무〉'의 순서로 우발성이 강화되는데, 이렇게 우발성이 강화될수록 드라마에서 취급하는 사건의 역사성보다는 보편적인 인간성이 강조되는 특성을 보인다.

• • •

19 〈뿌리 깊은 나무〉(2011)의 극본 작가는 김영현, 박상연이고 연출은 장태유, 신경수이며, 〈육룡이 나르샤〉(2015)의 극본 작가는 김영현, 박상연이고 연출은 신경수이다. 이러한 점에서 두 작품은 동일한 작가와 연출에 의한 시리즈 작품이라고 할 수 있다. 실제로 등장인물의 구도와 갈등 구조의 면에서 두 작품은 많은 공통점을 지녀서, 후속작인 〈육룡이 나르샤〉의 서사가 〈뿌리 깊은 나무〉에 자연스럽게 연결되는 것처럼 보이게 만든다.

1.5. '인간의 길'을 함께 걷기 – 역사 '드라마'의 의미

〈육룡이 나르샤〉에는 현대 드라마에서 자주 보이는 보편적인 갈등 구조가 잘 드러난다. 분이와 땅새 오누이의 엄마 찾기의 모티프와 무명 조직을 둘러싼 정치 집단 간의 대립은 '역사 기록'과 관련이 전혀 없으면서도 드라마의 흥미를 배가시켜 주는 중요한 요소로 작용한다. 이와 함께 연희가 겪은 성폭력과 그로 인한 상처와 극복 과정이 또 다른 서브플롯으로 기능하면서 극적 갈등을 보다 심화시켜 준다. 이러한 모티프들은 사회적 약자들이 어느 시대에든 겪을 수 있는 보편적인 극적 사건과 관련된다고 할 수 있다. 역사 드라마에서 영웅들의 잠재성을 확보해 주는 장치가 이러한 가공의 인물들을 중심으로 한 행위와 사건에 집중될수록 역사 드라마는 '역사 이야기'가 아닌 '허구 이야기'에 가까워진다. 하지만 역사 드라마를 통해 얻는 극적 재미는 영웅들의 문제 해결 능력을 확인하는 것보다는 이들 가공의 인물들을 통해 형상되는 '허구성'에 더욱 적극 기인한다. 바로 이 허구성을 통하여 현대에도 경험할 수 있는 인간의 보편적 문제를 발견하고 이에 공감할 수 있기 때문이다.

"네 말이 맞다. 그래 네 죄가 아니다. 백성의 목숨조차 지키지 못한 이 빌어먹을 나라의 죄다. 네 죄가 아니다. 미안하다." 이와 같이 〈정도전〉 13회에서 정도전은 왜구의 길잡이로 살아남은 황천복(장태성 분)에게 그의 선택은 그의 죄가 아니라 나라의 죄임을 인정하고 좌절한다.[20] 이를 통해서 시대고를 절감하는 정도전의 사람됨을 표상해 주기도 하지만, 동시에 사회

• • •

20 이러한 언급은 〈육룡이 나르샤〉 50회에서 공양왕을 지키지 못한 척사광에 대해서 이방지가 "너의 잘못이 아니다. 이 세상 탓이다."라고 하는 대사와 상통한다.

적 약자로서 겪을 수밖에 없는 보편적 비극성을 형상화해 주고 있는 것이다. 역사 드라마의 가치는 거대한 역사적 사건에 맞닥뜨린 영웅의 무용담이 아니라 오히려 이러한 삶의 보편성을 현실태로 제시해 주는 데 있다.

〈육룡이 나르샤〉 43회에서 이방지가 무휼에게 "정안군 마마를 왜 지키고 싶은데?"라고 묻자 무휼은 "왜가 어딨냐? 작고 작은 인연이 쌓이고 쌓여서 길이 됐고, 그 길 따라서 가는 거지."라고 무덤덤하게 답한다. 이러한 무휼의 답변은 문맹이기 때문에 오히려 순수한 그의 의리와 충성심을 잘 보여 준다. 자신의 이해득실을 고려하지 않고 '인연'의 의미만을 강조하는 이러한 무휼의 자세는 현대 드라마에서 주된 주제로 취급하는 순수한 사랑 내지는 타인을 위한 무조건적인 희생과 관련된다고도 할 수 있다. 이러한 타인에 대한 배려의 자세가 〈육룡이 나르샤〉에서는 자신의 주군을 지키고자 하는 이방지, 무휼, 척사광 등의 가공의 인물들[21]의 행위와 선택에 의해 효율적으로 형상화되고 있는 것이다.

이렇듯 '허구 이야기'의 성격이 강조될수록 역사 드라마의 재미는 바로 이러한 역사적 사건 이면의 삶의 보편성을 추가로 확인시켜 준다는 데에서 비롯된다. 이러한 점에서 역사 드라마의 드라마적 성격은 인간으로서 당연히 지녀야 할 삶의 목표를 향한 의지의 형상화에 의해 강화된다. 〈육룡이 나르샤〉에서 이방원과 분이는 공통적으로 아무 것도 할 수 없다는 무력감에서 벗어나 '살아있다면 무엇인가를 해야 한다'는 강력한 의지를 표명한다. 〈뿌리 깊은 나무〉에서 이도[세종] 역시 정기준의 밀본 조직에 맞서 이 절박함으로 훈민정음 창제를 완성하는 것이다.

• • •

21 〈뿌리 깊은 나무〉에서는 이러한 무사들로 강채윤과 개파이가 추가되어 극적 흥미를 배가시킨다.

이러한 인물들의 의지 표명은 인간이면 계급과 사회적 지위에 상관없이 공통적인 '인간의 길'을 함께 걸어갈 수 있다는 삶의 자세를 보여준다. 〈육룡이 나르샤〉에서 이방원과 분이가 보여 주는 성장의 고통과 대의를 향한 선택은 우리의 삶은 결코 혼자 살아가는 것이 아니라는 것, 모든 인간의 길은 결국 서로서로에게 이어지고 맞닿아 있다는 것을 잘 보여준다. 〈육룡이 나르샤〉 32회에서 즐거운 눈 장난을 벌인 후의 이방원과 분이와의 슬픔의 입맞춤(사진 ⑬, ⑭)과 마지막 회(50회)에서 충녕대군[이도]을 살포시 안아주는 분이의 행동(사진 ⑮)은 이 작품의 가장 아름다운 장면에 속한다. 이는 계급을 초월한 '인간의 길'을 향한 보편성의 표상으로서, 역사 드라마에 등장하는 영웅들 역시 결국 오늘날의 우리와 같은 인간일 뿐이라는 것을 잘 보여 준다고 할 수 있다.

⑬, ⑭ 〈육룡이 나르샤〉 31회 엔딩과 32회 오프닝, 눈싸움을 마친 후 방원은 친구로서의 분이와 작별하고 대업의 주체로서 정도전의 적대자로 나선다.

⑮, ⑯ 〈육룡이 나르샤〉 50회, 분이는 무행도에서 마주친 어린 왕자[훗날의 세종]를 살포시 안아주고, 후에 방원을 다시 만나 무행도의 숲길을 함께 걷는다.

〈육룡이 나르샤〉의 마지막 회에서 이방원과 분이는 분이가 삶의 터전으로 선택한 무행도에서 만나 해변의 숲길을 함께 걸으며 다음과 같은 대화를 주고받는다.(사진 ⑯)

> **방원**　하루하루 설레고 하루하루 두렵고 하루하루 외롭다.
> **분이**　하루하루 바쁘고 하루하루 외롭습니다.
> **방원**　다행이구나 너도 외로와서.

서로의 길이 결코 다르지 않다는 것을 확인하는 이 대화는 역사 드라마가 단지 '역사 이야기'가 아니라 역사를 통한 인간의 '드라마'라는 점을 다시 한 번 각인시켜 준다.

'역사 기록'들 간의 인과관계는 결코 정합적으로 밝혀질 수 없다. 역사 드라마는 이 인과 간의 간극을 메우기 위하여 역사적 영웅들 속에서 잠재성을 발견하여 형상화하고, 이를 위해 허구의 사건들을 창조하고 가공의 인물들을 등장시킨다. 이러한 창조성과 가공성이 두드러질수록 '역사 이야기는 '허구 이야기'에 가까워지지만, 어떠한 이야기이든 공통적으로 이를 통해 역사적 인물 역시 오늘날 우리와 마찬가지의 인간임을 보여 주고, 그들의 선택 역시 우리의 삶의 길과 다르지 않음을 인지시켜 준다. 역사란 역사적 인물들이 지닌 잠재성이 결과적으로 현실화된 사건들의 연속체이다. 역사 드라마는 이 연속체의 특정 변곡점을 선택한 후 그 변곡점의 계열을 구성하고 있는 인물과 사건의 형상화를 통하여 '인간의 길'을 보여 주는 드라마인 것이다.

02

생활세계의 경계 허물기와
공감의 소통형식

2.1. 텔레비전 드라마의 질료 − 기억과 판타지

텔레비전 드라마가 일상성을 그 미학적 기반으로 정초한다는 것은 주지의 사실이다. 하이데거에 의하면 일상성은 탄생과 죽음 '사이'의 존재[22]이며 실존성의 근원적인 존재론적 근거인 시간성의 양태[23]이다. 이러한 일상성은, 과거와 미래의 경계선에 자리한 부재의 관념으로서의 현재가 아니라 '지금'의 연속으로서의 삶의 형식을 의미한다. 이때 삶의 주체가 무한히 지속하는 지금의 주체로 의식할 수 있는 것은 기억의 소유가 전제되어야만 가능하다. 주체의 동일성을 확립하는 불가결의 요소로서 기억을 강조해 왔

· · ·

[22] 마르틴 하이데거, 이기상 역, 『존재와 시간』, 까치, 2013, 313면.
[23] 마르틴 하이데거, 위의 책 315면.

음은 일찍이 로크[24]와 흄 David Hume[25] 등의 경험론자들의 주장에서부터 확인된다. 이러한 의미에서 일상성의 미학을 기반으로 하는 텔레비전 드라마에서는 그 양태를 달리하여 끊임없이 기억의 문제를 사건의 주요 모티프로 취급한다.

"제가 틀렸습니다. 기억은 책임이고, 기억은 정의예요. 슬프지만 기억해야 돼요. 그래야 분노할 수 있고 그래야 책임을 지고 책임을 지울 수 있습니다. 사람이면 책임을 져야 돼요. 기억을 지운다고 해서 없었던 일이 되는 건 아니잖아요."[26]

위의 〈써클:이어진 두 세계〉라는 드라마는 거의 직설법으로 기억과 정체성의 관련성을 문제 삼는다. "기억이 없어진다는 것은 내가 더 이상 내가 아니라는 것"(3화, 김강우)이며, "범균인 범균이 기억을 갖고 있기 때문에 범균인 거야."(10화, 박민영)라는 발화는 직접적으로 기억과 주체 동일성의 불가분성을 강조한다. 이 작품은, 외계인으로 추정되는 여성[별이]이 지구에 도착하고, '별이'로부터 기억 저장 프로그램을 확보한 후, 이를 토대로 범죄

• • •

24 존 로크, 추영현 역, 『인간지성론』, 동서문화사, 2011, 413~414면.

25 대표적으로 다음과 같은 언급이다. "정서와 관련된 우리의 동일성은 우리의 막연한 지각들이 서로 영향을 미치도록 함으로써, 또 과거 또는 미래의 고통과 쾌락에 관심을 기울이게 함으로써, 상상력과 관련된 우리의 동일성을 확증하는 데 기여한다. 오직 기억만이 우리에게 이러한 지각들의 계기의 지속과 그 범위를 알려주므로, 기억은 주로 여기에 근거하여 인격의 동일성의 원천으로 간주된다. 우리에게 기억이 없다면 인과성에 대한 어떤 견해도 세울 수 없고, 결과적으로 우리의 자아 또는 인격을 이루는 원인과 결과의 연쇄에 대한 견해도 세울 수 없다. 그러나 기억을 통해서 인과성에 관한 견해를 한번 갖게 되면, 우리는 원인들의 동일한 연쇄를 확장하여 마침내 우리의 기억을 넘어서 있는 인격의 동일성에까지 다다를 수 있다." (데이비드 흄, 김성숙 역, 『인간이란 무엇인가』, 동서문화사, 2016, 284면.)

26 드라마 〈써클:이어진 두 세계〉(tvN, 2017.5.22~6.27.) 7화, 이호수의 발화.

없는 인간 통제의 시스템을 구현하는 미래 세계를 극화한다. 그러나 이 작품은, 비록 '잘 만든' SF 드라마에 속할 수 있다고 하더라도 잘 만들지 못한 '판타지 드라마'로 보기는 어렵다.

플라톤^{Plato}은 '동굴의 비유²⁷'를 통해서 감각적 인식이 아니라 지성적 인식에 의해서만 선의 이데아를 파악할 수 있다는 것을 강조한 바 있다. 이러한 이데아/그림자의 이분법은 미메시스의 가치론으로 이어져 이데아에서 멀어지는 미메시스적 존재일수록 그 본질을 상실하게 된다는 이른바 '시인 추방론'으로 귀결된다. 이에 반해 아리스토텔레스는 예술 작품의 본질을 미메시스적 성격에서 발견한다. 이때 아리스토텔레스는 "아주 혐오스러운 동물이나 시신의 형상처럼 실물을 보면 불쾌감만 주는 대상도 더없이 정확히 그려 놓았을 때 우리는 그것을 보고 즐거워한다."²⁸고 하여 묘사의 정확성에서 미메시스의 본질을 찾는 것처럼 보인다. 그러나 "훌륭한 초상화가들은 어떤 인물의 겉모습을 재현할 때 실물과 비슷하게 그리되 실물보다 더 아름답게 그린다. 마찬가지로 시인도 성미가 급한 사람이나 성미가 느린 사람이나 그와 비슷한 성격의 소유자를 모방할 때 그런 특징을 가진 인물로 그리되 선량한 인물로 그려야 한다."²⁹고 하여 대상의 외양보다는 본질적 가치에 가깝게 이상화하여 묘사함이 미메시스로 더 바람직하다고 강조한다. 이때의 후자의 관점이 훗날 고전주의의 '미화된 자연'의 미학의 근거가 되지만, 다른 한편으로 19세기 이후 사실주의 개념을 수립하는 데 논쟁의 빌미가 된다. 플라톤과 아리스토텔레스 모두 미메시스의 기준은 본질에 얼

• • •

27 플라톤, 박종현 역, 『국가』, 서광사, 2005, 7권, 514a~517c.

28 아리스토텔레스, 천병희 역, 『시학』, 숲, 2017, 350면.

29 아리스토텔레스, 위의 책, 398면.

마나 근접하느냐의 척도에 따른 것이지 묘사의 사실성에 있는 것이 아니었다. 그럼에도 불구하고 사실주의 미학의 '짧은' 기간 동안의 위세에 눌려 마치 예술의 본질이 좁은 개념의 미메시스에 근거한다는 전제를 무비판적으로 계승해 온 것은 아니었던가?

판타지란 무엇인가? 현대 '환상문학론'에서 제기하는 환상성의 기준은 사실적 재현에 충실함을 기준으로 한 아리스토텔레스의 협소한 미메시스 개념을 토대로 출발한 것은 아닌가? 아리스토텔레스가 서사시와 비극의 전범으로 강조한 호메로스와 소포클레스의 작품들이 오늘날의 기준에서는 이미 판타지 작품의 전형을 보여주고 있었음[30]은 어떻게 설명할 것인가? 예술작품은 이미, 본질적으로 판타지적이다. 독자나 관객이 즐기는 미메시스적 쾌감은 묘사에 있는 것이 아니라, 그림자로부터 이데아를 찾는 지성적 인식에 있는 것은 아닐까?

> 사람들이 원래 예술작품에서 경험하고 지향하는 것은 오히려 그것이 얼마나 참인가, 즉 예술작품 속에서 무언가를 그리고 자기 자신을 얼마나 잘 인식하며 재인식하는가 하는 것이다.[31]

가다머Hans-Georg Gadamer의 이러한 예술관을 전적으로 수용하지 않더라도 결국 예술작품으로부터 얻는 감동은 자기 자신에 대한 '재인식'에서 비롯

• • •

30 아리스토텔레스가 시인의 창작술에 대하여 "시인이 불가능한 것을 그렸다면 과오를 범한 것이지만, 이러한 과오도 시의 목적을 달성하는 데 이바지하거나, 그것이 속한 부분이나 다른 부분을 더 놀라운 것으로 만든다면 정당화된다."(같은 책, 25장)고 언급한 부분은 현실 재현의 미메시스를 넘어선 판타지의 가능성을 직접적으로 보여주는 진술이라고 할 수 있다.

31 한스 게오르크 가다머, 이길우·이선관·인호일·한동원 역, 『진리와 방법 1』, 문학동네, 2012, 168면.

된다고 볼 수 있을 것이다.[32] 텔레비전 드라마의 일상성의 미학은 바로 이렇게 우리 자신의 현존재의 존재성을 끊임없이 재발견하는 데에 있다고 볼 수 있다. 이러한 점에서 특히 텔레비전 드라마에서 취급하는 환상성은 "환상적인 것은 이야기되고 있는 사건들에 대해 독자 자신이 경험하는 애매한 지각현상으로 정의된다. (…) 따라서 독자의 망설임은 환상 장르의 제1 조건이다."[33]라는 관점에서의 판타지fantasy라기보다는 '무의식적 욕망 성취의 대본으로서의 환상'인 멜라니 클라인Melanie Klein 식의 개념[34]으로서의 판타지phantasy라고 보는 것이 더 타당할 것이다.

2.2. 현실세계와 허구세계 사이의 거리 – 환상성의 존재도

오늘날 한국 텔레비전 드라마에는 '초월적 존재'[35]가 자유롭게 드나든다. 외계인, 인어공주, 도깨비와 저승사자, 천상계의 신 등이 어느 틈엔가 드라마의 주요 등장인물로 자리 잡았고, 인물들이 과거와 현재를 손쉽게 넘나들고 심지어 인물간의 몸이나 영혼(?)이 바뀌어도 별 어색함이나 저항감을

• • •

32 "그러므로 '그런 것처럼 존재하는 것[모방]'과 그것이 같기를 원하는 것[원형] 사이에는 없앨 수 없는 존재의 간격이 있다. 잘 알려진 바와 같이, 플라톤은 이 존재론적 간격을 주장함으로써, 즉 원형에 비하여 모상이 다소간 모자란다고 주장함으로써, 예술의 놀이에서 모방과 표현을 모방의 모방이라고 하여 세 번째 지위로 몰아내 버렸다. 그러나 사실 예술의 표현에는 진정한 본질 인식의 성격을 지닌 재인식이 가능하다. 이것은 바로 플라톤이 모든 본질 인식을 재인식으로 이해함으로써 사실상 정초되었다. 그래서 아리스토텔레스는 문학을 역사 기록보다도 더 철학적이라고 말할 수 있었던 것이다." (한스 게오르크 가다머, 위의 책, 169면.)

33 츠베탕 토도로프, 최애영 역, 『환상문학서설』, 일월서각, 2013, 65면.

34 Joan Riviere, "Womanliness as Masquerade", edited by Victor Burgin, James Donald and Cora Kaplan, *Formations of Fantasy*, London: Methuen&Co.Ltd, 1986.

35 '초월적 존재'란 인격을 지닌 '비(초)인간'적 존재를 지칭하는 것으로서 이때의 '초월적'이란 말은 칸트, 후설, 하이데거 등의 용법과는 전혀 관련이 없는 일상적인 의미로 사용된 것이다.

느끼지 않는다. 이를 두고 오늘날의 답답한 현실에서 벗어나고 싶은 '판타지'의 욕망, 또는 이러한 초월적 인물의 능력에 기대어 우리의 성취 욕망을 대리 충족하고자 하는 시청자의 욕망이 반영된 탓이라고만 쉽게 단정 지어 왔던 것은 아닌가? 〈도깨비〉(tvN, 2016.12.2.~2017.1.21.)의 김신(공유 분)과 〈파리의 연인〉(SBS, 2004, 6.12.~2004.8.15.)의 재벌 2세 한기주(박신양 분)의 차이는 무엇인가? 만약 실존하는 한 여성이 두 인물 중 한 사람을 배우자로 선택할 수 있다고 한다면 누구를 선택할 것인가? 모든 조건으로 보아 김신의 지위와 능력이 탁월하기 때문에 김신을 선택할 것인가? 아니면 도깨비인 김신은 '실제로' 존재할 수 없고 재벌 2세 한기주는 존재할 수 있어서 한기주를 선택할 것인가? 답은 물론 하나로, '어느 누구를 선택하는 것도 불가능하다'이다. 왜냐하면 이들은 '현실세계'가 아닌 '허구세계'에만 존재하기 때문이다. 그렇다면 만약 허구세계의 여성이라면 김신과 한기주 중에서 한 명을 선택하는 것은 가능한가? 답은 '알 수 없다'이다.[36] 이 차이점이 바로 현실세계와 허구세계의 차이이며 허구세계와 가능세계의 차이이기도 하다.[37]

허구세계를 현실세계의 1:1 대응 세계로 볼 것인가? 아니면 허구세계를 현실세계의 한 부분으로 볼 것인가? 또는 현실세계와 별개의 세계로 볼 것인가? 이러한 관점에 따라 '판타지'의 존재성도 달라질 수밖에 없을 것이다.

• • •

36 물론 두 개의 허구세계가 별개의 세계로 작동하기 때문에 선택은 처음부터 불가능한 상황이라고 할 수도 있다. 하지만 허구세계가 작품이 끝나도 지속되는 세계라고 본다면[가능세계의 관점이다] 뒤에 창작된 〈도깨비〉의 세계가 이미 지속하고 있는 〈파리의 연인〉의 세계와 만날 수도 있다.

37 가능세계는 나름대로의 독립적인 시공간의 구조를 지닌 논리적 세계로서, 현실세계는 다수의 가능세계가 겹쳐짐으로써 이루어진 세계이다. 저승이나 전생, 무릉도원 등이 실제로 존재한다면 (비록 우리가 의식하지는 못하더라도) 이는 가능세계가 아니라 현실세계의 일부가 된다. 이에 비하여 허구세계는 가능세계의 하나일 수 있지만 어디까지나 특정인에 의하여 창작된 세계로서 논리적 세계와는 다르다. 이러한 허구세계를 현실세계의 일부로 볼 수 있는지 아닌지 등에 대하여는 수많은 이론이 있다. 이에 대해서는 미우라 도시히코, 박철은 역, 『가능세계의 철학』, 그린비, 2011. 미우라 도시히코, 박철은 역, 『허구세계의 존재론』, 그린비, 2013. 참조.

상식적으로 보아 허구세계와 현실세계의 1:1 대응은 불가능하다. 일반적인 반영론의 관점에서는 허구세계를 현실세계의 일부라고 할 것이고, 가능세계의 관점에서는 허구세계는 현실세계에 포함되지 않는 별개의 세계라고 할 수 있을 것이다. 허구세계의 구성 방법은 ①현실세계와 가장 유사한 세계들로 하는 방법[현실원리] ②작가가 속하는 신념세계와 가장 유사한 세계들로 하는 방법[공통신념원리]의 둘로 크게 나눌 수 있다.[38] 판타지의 환상성은 위의 현실원리보다는 공통신념원리에 따라 허구세계가 창조되었을 때 그 존재도가 높아질 것이다. 그러나 현실원리를 무시한 판타지일수록 작품으로서는 성공하기 어려울 것이다. 이때 현실원리를 현실세계의 경험계의 범위 내에서 작동하는 원리라고 볼 수 있는데, 이는 결국 허구세계의 인물들이 현실세계의 논리와 법칙에 맞게 움직이느냐의 여부에 따라 결정된다. 아울러 현실세계의 현실성은 시간과 공간이라는 칸트 식의 선험적 감성 형식 내에서 수용된다. "우리는 공간과 시간 개념을 대상의 측정과 산출의 매체로 이해"하기 때문에 "의식과 커뮤니케이션의 고유한 작동을 위해 세계는 언제나 공간적이며 시간적으로 열려" 있어야 한다.[39] 따라서 판타지의 환상성은 판타지 주인공들의 초인적 능력이 아니라 지금 실존하는 우리들[존재자들]의 시공간의 지각의 거리에 따라 그 존재도가 결정될 수밖에 없다.

현실세계는 비록 논리적[우주론적]으로 완전할지는[무모순적일지는] 몰라도 우리의 지각 수준에서는 그렇지 못하다. 왜 불행은 나에게만 찾아오

• • •

38 미우라 도시히코, 박철은 역, 『허구세계의 존재론』, 그린비, 2013, 91면.
39 니클라스 루만, 박여성·이철 역, 『예술체계이론』, 한길사, 2014, 222면.

고, 나는 왜 아무리 노력해도 물질적 삶이 나아지지 못하는가? 물론 나를 포함한 모든 존재자들의 삶의 양태가 주관적으로는 불균형하지만, 우주론적으로 보면 하나의 질서, 카오스모스caosmos를 이루는 운동의 법칙 내에서 작동되는 엔트로피 변화의 한 부분일 뿐이다. 그러나 허구세계에서는 이 모든 질서가 특정 등장인물을 중심으로 작동하는 것이 가능하다. 하지만 이는 그저 현실세계의 판타지일 뿐이다. 개개의 현실세계의 주체들이 살아가는 행위의 계열들은 그 계열이 마감되는 죽음이 도래하기 전에는 그 의미와 파장을 인식하기 어렵고, 심지어 죽음의 시점이 한참 지난 후에 이르러서도 파악되기 어려운 것이 일반적이다. 이러한 논리적 법칙은 허구세계에서도 일관적으로 적용되어야 한다. 허구세계에서의 사건들이 아무리 등장인물의 '탁월한' 능력을 담보한다고 하더라도, 그 능력의 범위와 전개 역시 현실세계의 존재자들의 수용 범위 내에 놓여야 한다. 그러나 이렇게 허구세계의 등장인물을 설정해 놓으면 언제 이들이 주어진 과제를 해결하고 전제된 성취 목표를 달성할 것인가? 결국 이를 위해서는 엔트로피의 양을 줄이려는 인위적인 창조자의 개입이 있어야만 한다.[40] 이 개입의 장치가 판타지라고 할 수 있다.

그러나 이 판타지는 현실세계 존재자들의 가능적 수용 범위 내에서 작동해야 한다. 이는 다른 식으로 말하자면 존재자들의 가능성보다는 잠재

• • •

40 엔트로피 원리에 대한 인문학과 사회학의 이해와 적용은 이 분야의 고전적 저술인 자크 모노의 *Le hasard et la nécessité*(1970)(한국어 번역은 조현수 역, 『우연과 필연』, 궁리, 2010.)와 일리야 프리고진과 이사벨 스텐저스가 공저한 *Order out of Chaos*(1984)(한국어 번역은 신국조 역, 『혼돈으로부터의 질서』, 자유아카데미, 2011.)를 참조할 것.

성의 속성이 '현실화'될 수 있어야 한다는 것이다.[41] 예를 들어 한 인물이 순간 이동하여 서울에서 뉴욕으로 날아가는 것을 용납하더라도, 한 순간에 서울과 뉴욕의 위치를 바꾸어 놓는 것은 수용하기 어렵다. 물론 서울과 뉴욕의 위치가 바뀐 것을 상상해 보는 것은 가능하다. 따라서 가능성이 상상력의 극한의 범위 내에서 작동된다고 볼 때, 이러한 위치 바뀜이 허구세계에서 전혀 불가능한 것은 아니다.[42] 그러나 허구세계라고 해서 이러한 상상력의 극한까지 마구 현실화될 수 있는 것은 아니며, 적어도 텔레비전 드라마에서라면 환상성의 크기도 인간 척도human scale[43]의 범위를 크게 벗어나서는 안 된다. 왜냐하면 기본적으로 텔레비전 드라마의 미학은 현실세계라는 일상성의 기반 위에서 성립하기 때문이다.

2.3. '생활세계'의 경계 허물기 – 매체로서의 스킨십

대체로 현실의 고(苦)는 어느 것도 우리들 현실에 있는 불행의 부분을 이루는데, 현실에 없는 선은 모두 어느 때나 우리의 행복에 없어서는 안 될 부분을 이루지 않으며 또 그 없는 것이 우리들 불행의 (없어서는 안 될) 부분을 이루지 않는 것이다. 만일 그와 같은 부분을 이룬다고 하면 우리는 끊임없고 무한히 불행했을 것이다. 왜냐하면 우리가 지니지 않은 여러 가지 행복이 무

• • •

41 "잠재적인 것은 그 자체로 어떤 충만한 실재성을 소유한다. 잠재적인 것의 절차는 현실화이다." (질 들뢰즈, 김상환 역, 『차이와 반복』, 민음사, 2004, 455면.)

42 이와는 달리 대한민국의 수도가 뉴욕이고, 미국 동부의 최대 도시가 서울인 가능세계가 존재할 수 있는데, 이 가능세계는 현실세계와는 전혀 다른 고유의 논리적 법칙 하에 구동될 것이다.

43 질 포코니에·마크 터너, 김동환·최영호 역, 『우리는 어떻게 생각하는가』, 지호, 2009, 448면.

한히 있기 때문이다. 그러므로 불안함이 모두 없어지면 적당한 분량의 선이 우선 사람들을 만족시키는 데 도움이 되고 어느 정도의 쾌(快)도 일상의 즐거움이 이어지는 가운데서는 행복을 만들고 그 행복에 사람들은 만족할 수 있는 것이다.[44]

우리의 현실세계는 위와 같이 행복과 불행이 공존하는 세계이다. 이러한 우리의 삶이 근거하는 일상의 세계를 후설은 '생활세계Lebenswelt'[45]라 이름하고 이른바 '생활세계의 현상학'을 지속적으로 탐구한다. 생활세계란 "우리가 그 속에서 일상적으로 살고 있는 세계, 언제나 우리를 둘러싸고 있어서 때로는 우리를 감싸 주고 때로는 우리를 곤경에 빠뜨리는 그런 세계이다. 더구나 이 세계는 나의 존재에 앞서서, 나의 생활에 앞서서 언제나 미리부터 주어져 있다."[46]

우리 각자는 우리 모두에 대한 세계로서 생각된 자신의 생활세계Lebenswelt를 갖는다. 각자는 주관에 상대적으로 사념된 세계들의 극(極)의 통일성이라는 의미를 지닌 자신의 생활세계를 갖는데, 이 세계는 교정의 변화를 통해 '그' 세계의 단순한 현상들로 변경된다. 이 세계는 모두에 대한 생활세계, 항상 유지되는 지향적 통일체, 그 자체로 개별적인 것들 즉 사물들에 관한 우

• • •

44 존 로크, 『인간지성론』, 312면.

45 후설은 '생활세계'를 '환경세계(Umwelt)'라고도 지칭하였지만, 따로 이 개념을 정리해 놓은 것은 없다. '생활세계'의 개념은 주로 그의 『유럽 학문의 위기와 선험적 현상학』에서 언급하고 있다. 이 책의 번역자인 이종훈의 정리에 따르면, '생활세계'는 ①직관적 경험의 세계로서 미리 주어진 토대 ②주관이 형성한 의미의 형성물 ③언어와 문화, 전통에 근거하여 생생한 역사성을 지닌 세계'로 설명된다. 이에 대해서는 에드문트 후설, 이종훈 역, 『유럽학문의 위기와 선험적 현상학』, 한길사, 2010. 해설 참조.

46 한전숙, 「생활세계의 현상학」, 한국현상학회편, 『생활세계의 현상학과 해석학』, 서광사, 1992, 19면.

주이다. 이것이 곧 세계이며, 다른 세계는 우리에 대해 도대체 어떠한 의미도 갖지 않는다. (강조—저자)[47]

위와 같이 후설이 언급하는 생활세계는 경험의 세계로서 "우리가 언제나 그 속에서 살아가고 있는 세계, 모든 인식의 작업 수행과 모든 학문적 규정에 토대를 부여하는 세계이다."[48] 일상세계는 내가 하는 행위가 다른 사람에게도 자연스러운 것으로 수용되는 그러한 세계여야만 한다. 왜냐하면 '모든 대상의 경험에는 언제나 이미 세계가 지평으로서 더불어 주어져 있으며, 개체와 세계는 불가분의 관계'[49]에 있기 때문이다. 아울러 이러한 지평은 과거가 없이는 형성될 수 없으며 현재와 무관한 역사적 지평이 존재할 수 없다. 따라서 인간의 이해는 '서로 무관하게 존재하는 것처럼 보이는 상이한 지평들의 상호융합 과정'으로서 가다머는 이를 '지평융합 Horizontverschmelzung'[50]으로 규정한다. 하버마스 Jürgen Habermas는 이러한 생활세계의 성격에 특별히 '의사소통'의 개념을 추가하여 근대적 합리성을 '합리적 의사소통'의 관점에서 설명한다.

생활세계는 참여자들이 단 하나의 객관세계, 그들끼리의 공동 사회세계, 혹은 각각의 주관세계에서의 어떤 것에 관하여 의견의 일치를 이루거나 혹

• • •

47 에드문트 후설, 『유럽학문의 위기와 선험적 현상학』, 397면.
48 에드문트 후설, 이종훈 역, 『경험과 판단』, 민음사, 2010, 70면.
49 한전숙, 위의 글, 1992, 20면.
50 한스 게오르크 가다머, 『진리와 방법 2』, 문학동네, 2012, 192면.

은 견해 차이를 보이는 상호이해 과정의 지평을 이룬다.[51]

생활세계 속의 구성원들의 이해 과정은 "현재 의사소통 참여자의 역할을 하면서 속해 있는 생활세계에 자신이 어떤 식으로 속하는지를 **객관화**해야 하는(강조–저자)"[52] 화행에 의해 이루어진다. 하버마스는 화행을 '상호이해의 매체'로 규정하면서 그 기능을 다음과 같이 설명한다.

①사람들 사이의 상호관계를 산출하고 개선하는 데에 기여한다. 이때 화자는 정당한 질서들의 **세계** 안의 어떤 것에 관계한다. ②상태와 사건들을 서술하거나 혹은 전제하는 데에 기여한다. 이때 화자는 실재하는 사태들의 **세계** 안의 어떤 것에 관계한다. ③체험의 표현에, 즉 자기재현에 기여한다. 이때 화자는 그에게 특권적으로 접근 가능한 주관적 **세계** 안의 어떤 것에 관계한다. (강조–저자)[53]

각자에게는 자신의 장소가 있으며, 각자의 현실적인 지각의 장, 기억의 장 등이 상이하지만 의사소통이 가능한 것은 '내가 그들과 나의 환경세계를 하나의 동일한 세계로서 객관적으로 파악할 수 있기 때문'[54]이다. 그렇다면 상이한 생활세계의 구성원들이 만나게 되면 그들 간의 의사소통은 어떻게 이루어질 것인가?

* * *

51 위르겐 하버마스, 장춘익 역, 『의사소통행위이론 1』, 나남, 2011, 221면.

52 위르겐 하버마스, 장춘익 역, 『의사소통행위이론 2』, 나남, 2015, 222면.

53 위르겐 하버마스, 앞의 책, 2011, 453면.

54 에드문트 후설, 이종훈 역, 『순수현상학과 현상학의 철학적 이념들 1』, 한길사, 2012, 118면.

저승사자 만 삼십사 세. 생일 음력 십일월 초닷새. 사자자리. 에이비형. 미혼. 집은 전세. 차는 필요하면 곧. 과거 깔끔. 명함은 아직. 보고 싶었어요.

써니 허 참 나. 저두요. 웃기는 남자야, 진짜. 좋아요? 그렇게 전화를 피했으면서.

저승사자 전 명함 없는 사람 안 좋아하실 거 같아서.

써니 그럼 명함이 없다. 전화를 받아서 말하면 되잖아요. 어, 문자로 보내두 되고.

저승사자 앞으로는 꼭. 써니 씨는 혹시 명함이?

써니 내 명함은 왜요?

저승사자 써니 씨가 어떤 사람인지 궁금해서요.

써니 저는 얼굴이 명함이에요. 얼굴이 딱 써 있죠? 예ㅡ 쁜ㅡ 사ㅡ 람.

저승사자 아ㅡ. 네ㅡ. 그렇네요. 정말 받아가고 싶네요.

써니 거 봐요. 만나면 이렇게 재밌잖아요. 더 알아 가구. 더 친해지구. 우빈씬 뭐 좋아하세요?

저승사자 써니 씨요.[55]

이들의 대화는 '이해 지향적 언어 사용'[56]에 해당하지만 발화행위에 따른 발화수반행위에 대한 이해가 어긋나 발화효과행위를 성취하지 못한다. 휴대전화가 없어서 써니[김선](유인나 분)에게 연락을 못 하고 있다가, 전화

• • •

55　드라마 〈도깨비〉(tvN, 2016.12.2~2017.1.21.), 7화.
56　위르겐 하버마스, 『의사소통행위이론 1』, 424면.

는 생겼지만 이번에는 명함이 없어서 저승사자(이동욱 분)는 써니와의 연락을 피하고 있었다. 그럼에도 불구하고 용기를 내어 써니를 만난 저승사자는 자신에 관한 요약적인 정보(?)를 묻기도 전에 급하게 전달한다. 이러한 저승사자는 써니에게 '웃기는 남자'이지만 매력적인 남자이기도 하다. "담화는 자신이 기술하고, 표현하며, 표상한다고 주장하는 하나의 세계를 지시한다."[57] 저승사자는 써니의 생활세계에 대한 이해가 부족하고, 써니는 저승사자의 생활세계가 자신의 생활세계와 동일한 것으로 간주한다.[58] 위 대화는 생활세계가 다른 두 사람의 의사소통의 어긋남을 보여 주지만, 그럼에도 불구하고 이 두 사람은 서로 호감을 지니고 지속적인 만남을 원한다. 이렇게 이들이 불완전한 담화의 소통 형식을 극복할 수 있는 것은 이 상황이 허구세계에 속하기 때문이 아니라, 현실세계 속의 시청자들의 욕망을 반영하기 때문이다. 이것이 바로 텔레비전 드라마에서 판타지의 성격이다.

이렇듯 판타지 드라마에서 생활세계의 경계는 넘지 못하는 장벽이 아니어서 나름대로의 방법으로 '손쉽게' 극복된다. 허구세계 속에서만 작동하는 두 개의 상이한 생활세계의 실존적 경계는 현실세계에서는 구현될 수 없는 '평범한' 방법에 의해서도 허물어진다. 약물에 의해 남자와 여자의 몸이 바뀌고(〈시크릿 가든〉, SBS, 2010.11.13.~2011.1.16), 물건의 힘으로 과거와 현재가 연결되는(〈인현왕후의 남자〉, 〈나인:아홉 번의 시간여행〉) 식의 인물에 수반된 신비한 능력을 빌리는 것이 가장 환상적[비현실적]일 수 있다. 이보다는 오랜 세월 동안의 주인공의 간절함에 의하거나(〈푸른 바다의

• • •

57 폴 리쾨르, 윤철호 역, 『해석학과 인문사회과학』, 서광사, 2013, 347면.

58 이러한 소통의 문제는 '선행적으로 개시되어 있는 세계에 대한 이해 없이는 소통은 불가능함'을 보여 준다고 할 수 있다. (이남인, 『후설 현상학과 현대철학』, 풀빛미디어, 2007, 227면.)

전설〉, SBS, 2016.11.16.~2017.1.25.), 미래 문명체의 예기하지 못한 사고(〈별에서 온 그대〉)에 의해 초월적인 존재가 허구세계 속의 현실세계에 도달하는 것이 더 자연스러울지 모른다. 이러한 구체적 이동 방식이 마땅치 않으면 알지 못할 힘(〈옥탑방 왕세자〉)이나 신의 뜻(〈도깨비〉, 〈하백의 신부〉, tvN, 2017.7.3.~2017.8.22.)으로 처리해 둘 수도 있다. 하지만 꿈이나 무의식(〈달의 연인-보보경심 려〉, SBS, 2016.8.29.~2016.11.1.)에 의한 세계 이동이 되면 결과적으로 판타지의 환상성은 힘을 잃게 된다.

이러한 작품들에 비할 때 드라마 〈W〉(MBC, 2016.7.20~9.14.)는 허구세계(W1)의 인물들이 허구세계에 의해 창작된 만화 속의 허구세계(W2)와 특별한 매체의 도움 없이 소통한다는 점에서 매우 독특하다. 물론 이 작품에서도 W1의 오연주(한효주 분)와 W2의 강철(이종석 분)의 간절함이 이들을 서로 연결시켜 준다는 가정은 가능하지만, 다른 작품들처럼 특별한 매체적 장치가 없다. 이 작품에서는 W1에서의 현실세계의 일부인 만화 자체가 W1과 W2 사이의 매체가 되고 있는 것이다. 이러한 점에서 〈W〉는 현실세계(W)와 허구세계(W1), 허구세계(W1) 속의 허구세계(W2)의 서로 다른 세 세계(World)의 존재 방식을 묻고 있다는 점에서 판타지 드라마의 문제작이라고 할 수 있다.[59]

담화에 의한 생활세계간의 의사소통은 이들 판타지 드라마에서 세계 간의 경계를 인식하게 해 주지만, 사건이 진행될수록 허구세계 속의 생활세계의 영역으로 경계는 녹아 없어진다. 이 경계를 허물어뜨리는 가장 강력한

• • •

59 이 작품의 제목 'W'는 W1 속의 만화 작품 제목이면서 'Who'와 'Why'의 대문자를 따서 지은 W2의 방송사 이름이라고 되어 있지만, 이들 세계를 모두 포괄하는 세계(World)의 W라고 볼 수 있다.

소통적 기능은 바로 주인공들의 '몸'이 담당한다. "어디선가 본 듯해서 그렇게 짐작해 보는 거야. 기억은 없고 감정만 있으니까."(〈도깨비〉 8화, 저승사자) "자꾸 헷갈린다. 갈가리 찢기던 심장의 고통을 느낀 게 나인지 아니면 전생의 나인지."(13화, 김선) 〈도깨비〉의 저승사자는 자신이 저지른 죄에 대한 기억이 없지만, 김선의 초상화를 보고 슬픔을 느낀다. 반면 김선은 전생을 기억해 내고 몸의 고통을 느끼지만, 이 고통의 주체가 전생의 나인지, 지금의 나인지 혼란스러워 한다. 지은탁(김고은 분)은 도깨비(공유 분)가 사라진 후 (14화) 기억이 없는 슬픔에 잠겨 헤어나지 못한다. 이렇듯 〈도깨비〉는 기억[의식]과 고통[감정]의 관계를 지속적으로 문제 삼는다.[60]

이러한 '몸'의 특별한 의미가 아니더라도 거의 대부분의 판타지 드라마에서 다른 생활세계의 통로는 몸의 특별한 사용에 의해 열린다.[61] 〈도깨비〉에서는 저승사자가 손을 잡으면 손 잡힌 사람의 전생이 저승사자에게 보이고, 저승사자와 입맞춤을 하면 입맞춤한 자신의 전생이 보인다. 〈W〉에서는 W2의 강철이 감정의 급격한 변화를 겪어야만 만화의 연재가 끝나서 오연주가 W1의 세계로 돌아올 수 있다. 이를 위한 오연주의 선택이 입맞춤으로 사건이 진행할수록 성공률이 높아진다. 스킨십은 인물간의 상호 행위로서 친밀감의 척도이며 감정이입의 매체이다. 그렇기 때문에 상대를 이해하기 위한 훌륭한 장치이긴 하지만, 간혹 판타지 드라마에서는 지구인의 타액이 섞이면 생명이 위험해져서 죽을 각오를 하고 입맞춤을 해야만 하

• • •

60 이 점은 심리철학의 주요 과제이기도 하다. 〈도깨비〉에서 의식과 감정의 관계를 분리시키고, 기억 없는 고통의 실재를 확신하는 것은 이른바 심리철학에서의 유력한 이론 중의 하나인 '기능주의(functionalism)'에 대한 도전이기도 하다.

61 이러한 몸의 작동을 후설은 키네스테제(Kinästhesen)라고 하여 목표를 향한 감각기관들의 활동으로서 '지각의 대상을 주어진 것으로 이끌 수 있는 데 이바지하는 움직임들'로 설명한다. (에드문트 후설, 『경험과 판단』, 132면.)

는(《별에서 온 그대》) 식의 아이러니의 장치를 만들어 놓기도 한다.

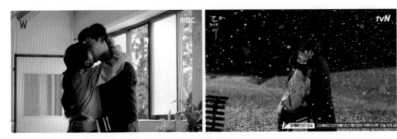

① 《W》 7회, 수갑을 찬 오연주와 강철의 경찰서 면회실에서의 입맞춤
② 《도깨비》 6회, 도깨비를 사랑하게 된 지은탁의 입맞춤. 도깨비의 초능력에 의해 여름 풀밭에 눈이 내린다.

물론 이러한 스킨십은 최근 거의 모든 멜로드라마에서 인물간의 공감의 소통의 형식으로 빈번히 사용되지만, 판타지 드라마에서는 특히 위와 같이 생활세계의 경계를 넘나드는 매체 형식으로 기능한다는 점에서 특징적이다. 대개 감미로운 음악을 배경으로 아름답게 비춰지는 이러한 스킨십은 주체와 타자와의 교감이자 공감의 소통 장치로 중요하게 기능한다. 이러한 공감의 형식은 텔레비전 드라마의 핵심적 장치로서 주체와 타자의 관계를 새롭게 정립해 볼 기회를 제공한다.

2.4. '도구적 존재'에서 '이웃'으로 – 판타지 드라마의 존재론

위에서 본 것처럼 판타지 드라마들이 서로 다른 존재자들의 생활세계를 허물지만, 이것만으로 판타지의 환상성이 만족되는 것은 아니다. 경계의 존속 여부보다는 어떤 존재자가 어느 방향에서 이 경계를 허무느냐가 더 중

요하다. 이 점에서 판타지 드라마와 거의 모든 텔레비전 드라마의 환상성은 초월자라고 할 수 있는—일상성의 범주를 넘어서 있는—인물들이 일상성의 생활세계로 '하강'하는 데에 놓인다. 그럴 때 두 생활세계 간의 경계는 무너지고 녹아내린다. 우리는 다른 사람을 '오직 감정이입을 통해서만 경험할 수 있고, 그들의 고유한 내용은 오직 그들 자신에 의해 원본적 지각을 통해 경험될 수' 있으며, '다른 사람들의 체험들은 나에게는 오직 간접적—감정이입에 적합하게 경험'될 뿐이다.[62] 텔레비전 드라마는 이러한 '감정이입'의 매체적 장치로 기능한다. 이를 위해서는 드라마가 보여주는 허구세계의 인물들 역시 '간접적—감정이입'에 충실할 수 있어야 한다. 그럴 때 생활세계의 경계는 사라진다.

> "도구로서의 역할을 다하지 못하면 존재 가치가 사라져. 존재의 이유가 없으니까. 때문에 검을 안 빼면 자꾸 그 아이의 앞에 죽음이 닥쳐올 거야. 이미 여러 번 그랬을걸."[63]

삼신할미(이엘 분)는 '붉은 옷의 여인'의 형상으로 김신에게 나타나 지은탁의 존재는 심장에 박힌 검을 빼는 도구적 역할일 뿐이어서 검을 빼지 않으면 존재의 이유가 사라진다고 말한다. 〈W〉에서 강철은 자신의 존재가 작가 오성무의 출세의 도구에 불과했던 것에 분노하고 절망한다. 이러한 도구적 존재(자)로서의 존재자의 존재성을 부정하는 것, 그리고 이 부정을 긍정

• • •

62 에드문트 후설, 이종훈 역, 『순수현상학과 현상학적 철학의 이념들 2』, 한길사, 2009, 267면.

63 〈도깨비〉 8화, 삼신할미의 발화.

하고 존재자들을 나의 '이웃'으로 받아들이는 것, 이것이 〈도깨비〉와 〈W〉가 공통적으로 지닌 문제의식이자 현대적인 윤리 의식[64]이라고 할 수 있다.

하이데거는 '세계-내-존재'로서의 현존재들이 타인과 더불어 살고 있음을 밝히고 이들을 '공동현존재Mitdasein'[65]라고 규정하였지만, 그에게 모든 존재자들은 도구적 관계 속에서 존재할 뿐이다.

> 타인과 더불어 있음과 타인에 대한 존재에는 일종의 현존재에 대한 현존재의 존재 관계가 놓여 있다. 타인들에 대한 존재 관계는 자기 자신에 대한 고유한 존재를 '타인 안으로' 투사하는 것이 된다. 타인은 자신의 복사인 셈이다.[66]

이러한 하이데거의 존재론은 여전히 주체의 동일성에 근거하여 타자를 자신으로 인도하려는 관점이다. 동일성의 관점에서 타자와의 관련을 '도구적 관점'에서 파악하는 하이데거의 존재론은 서구에서 파르메니데스Parmenides적 일자(一者)의 사유 구조를 계승한 기나긴 존재론의 정점에 해당한다. 이에 대한 레비나스Emmanuel Levinas의 비판이 빛난다.

> 물질은 홀로서기의 불행이다. 고독과 물질성은 서로 어울린다. 고독은, 모든 욕구가 충족될 때, 그때 한 존재에게 계시되는 고차원적 불안이 아니다. **죽음으로 향한 존재**의 특권적인 경험도 아니다. 고독은 말하자면 물질로 가

• • •

64 Zygmunt Bauman, *Postmodern Ethics*, Cambridge: Blackwell Publishing, 1993.

65 마르틴 하이데거, 앞의 책, 2013, 166면.

66 마르틴 하이데거, 앞의 책, 2013, 174면.

득 찬 일상적 삶의 동반자다. 물질에 대한 걱정이 홀로서기 자체에서 생기고 또한 이 걱정은 존재자로서의 우리의 자유 사건의 표현인 한에서는, 일상적 삶은 우리의 고독에서 나오며, 고독의 진정한 성취이며 속 깊은 불행에 대응하고자 하는, 무한히 진지한 시도이기도 하다. 그러므로 일상적 삶은 타락과는 거리가 멀 뿐 아니라 우리의 형이상학적 운명에 대한 배신과도 거리가 멀다. 일상적 삶은 구원에 몰두하는 것이다. (강조―저자)[67]

일상적 삶은 물질에 대한 걱정과 고독에서 벗어나지 못하는데 이러한 걱정[염려]과 고독은 고차원적인 불안이 아니며, 이러한 고독과 물질에 대한 걱정이 생기는 이유는 이웃을 돌보지 않는 홀로서기 때문이다. 하이데거는, 『존재와 시간』에서 존재자보다 먼저 존재의 존재를 상정하고, 그 존재자의 '처해 있음'의 존재적 현상을 '일상성'의 시간 속에서의 기분Stimmung으로 규정한 후, 그 대표적인 속성을 '죽음으로 향한 존재'인 존재자[인간]의 불안Angst과 심려Sorge로 설명한다. 위와 같은 레비나스의 관점은 바로 이러한 하이데거에 대한 직접적인 비판으로 볼 수 있다.[68] 레비나스에게 이러한 고독과 물질성은 일상성의 특질이며 일상적 삶은 타락이 아니라 구원을 향한 시도이다. 레비나스는 세계를 사물들의 총체이기보다는 삶의 요소로 규정한다.[69] 이 요소는 삶의 환경이며 세계 자체이다. 따라서 물질성을 그 자체

• • •

67 엠마누엘 레비나스, 강영안 역, 『시간과 타자』, 문예출판사, 2001, 57면.

68 하이데거의 존재론을 비판적으로 사유하는 레비나스의 관점은 자크 롤랑이 편집한 레비나스의 1975~1976년 소르본 대학에서의 강의록(김도영·문성원·손영창 역, 『신, 죽음 그리고 시간』, 그린비, 2013.) 1부 '죽음과 시간'에 잘 나타나 있다. 레비나스 철학 전반에 대한 해설로는 이 책 외에도 콜린 데이비스, 김성호 역, 『엠마누엘 레비나스 ― 타자를 향한 욕망』, 다산글방, 2001. 참조. 레비나스를 중심으로 한 타자론에 대해서는 서동욱, 『차이와 타자』, 문학과지성사, 2017. 참조.

69 향유에 대해서는 강영안, 『타인의 얼굴』, 문학과지성사, 2017, 130~136. 참조.

로 받아들이고 이 안에서 자기가 아닌 '다른 것[타자]'에 의존하는 삶, 이것이 대상과의 관계이며 '향유jouissance'이다.[70]

> 타자들의 과오에 대한 용서는 타자의 과오에 의해 고통을 겪음 속에서 싹튼다. 참는 것, 즉 타자를 **위함**은 타자에 의해 부과된 모든 겪음의 인내를 함유한다. 타자를 대속함, 타자를 위한 속죄. 양심의 가책은 감성의 '문자적 의미'의 비유이다. (강조-저자)[71]

타자와의 관계는 내가 타자로 향함에 있다. 그것은 위와 같은 용서에 그치는 것이 아니라 '타자의 필요를 돌봄'에 의해서 '단지 자아를 갖지 않는 것이 아니라 **자신에 반하여** 자기로부터 빼내는 것으로서만 의미를 갖는다. (강조-저자)[72] 이럴 때 타자는 '이웃'으로 존재한다. 〈도깨비〉에서 김신이 저승사자[왕여]의 죄를 용서하는 것, 지은탁이 끝내 자신의 소멸을 두려워하지 않고 김신의 검을 빼내기를 거부하는 것, 그리고 지은탁이 유치원생들을 구하기 위하여 트럭의 돌진을 자신의 차로 막아 세우는 행위를 선택한 것 등은 '타자 윤리학'[73]의 드라마적 판타지이다. 그럴 때 무한의 존재자[타자][74]가 개개의 주체로서 신의 운명에 맞설 수 있고 무한의 삶의 변수들을

· · ·

70 엠마누엘 레비나스, 『시간과 타자』, 65면.

71 엠마누엘 레비나스, 김연숙·박한표 역, 『존재와 다르게 – 본질의 저편』, 인간사랑, 2010, 238면.

72 엠마누엘 레비나스, 『존재와 다르게 – 본질의 저편』, 142면.

73 레비나스의 윤리학에 대해서는 김연숙, 『레비나스 타자윤리학』, 인간사랑, 2002. 참조.

74 레비나스는 하이데거와 반대로 존재가 아닌 존재자들이 선재(先在)함을 주장한다. 그저 있음 (Il y a)의 무한의 존재자들이 타자와의 관계를 통해서 각각의 주체로 정립하고, 이 주체들은 타자인 타 주체에게는 다시 타자로 존재한다. 존재와 존재자의 관계에 대해서는 엠마누엘 레비나스, 서동욱 역, 『존재에서 존재자로』, 민음사, 2001. 참조.

자신의 '존재 이유'로 정립할 수 있는 것이다.[75]

현실세계에서 생활세계의 존재자로 살아가는 우리 역시 누군가에게 타자로 존재한다.[76] 이 타자적 삶은 다른 타자들의 타자적 삶과의 관계를 통해 총체적 세계를 구성한다.[77] 나의 존재성은 타자의 관심에 의해 성립하며, 나의 생활세계적 측면은 다른 생활세계의 존재자의 개입에 의해서 보다 분명하게 드러날 수 있다.[78] 이러한 세계의 구성에 대하여 루만 Niklas Luhmann 은 "세계는 그 안에서 일어나는 작동들의 총합이 아니라 그런 작동들의 상관물로서 이해되어야 한다."[79]고 설명하고 이러한 상관관계를 '정보-전달-이해'의 소통 구조[커뮤니케이션]로 규정한다. 루만에게는 이 '커뮤니케이션'이 사회체계의 원리로 작동한다.

따라서 사회체계의 특징은 특정한 '본질'을 통해서, 더욱이 특정한 도덕[행복의 확산, 연대, 생활조건의 균등화, 이성적·합의적 통합 등]을 통해서 규정되는 것이 아니라 오직 사회를 생산하고 재생산하는 작동을 통해서만 규정

• • •

75 드라마 〈W〉에서 강철이 오연주를 자신의 존재의 이유를 설명해 줄 열쇠로 간주하고 문제를 해결해 나가는 것, 끝없이 변수를 극복하면서 목표를 성취하는 것 역시 판타지의 의미를 잘 보여준다.

76 "교리님 마음을 알 것도 같습니다만 아무도 교리님을 기억할 이 없는 그 낯선 곳에서 그 삶은 과연 더 행복할 수 있을까요. 인간에게 고독만큼 견디기 힘든 것도 없습니다." "네 그렇죠. 그런데 만일에 단 한 사람이라도 날 기억해 주는 이가 있다면 그 인생은 조금 다르지 않을까요." 이러한 〈인현왕후의 남자〉에서 스님과 김붕도(지현우 분)가 나누는 대화를 통해 판타지 드라마 속에서도 이러한 관(貫)세계적 측면을 이해할 수 있다.

77 이 관계의 정립에서 레비나스가 중요하게 간주하는 요소 중 하나는 '얼굴'이다. 〈W〉에서 얼굴 없는 살인범이 왜 만화 속 세계에서 제일 먼저 자신의 존재성에 의심을 품고, 그토록 집요하게 존재의 이유를 밝히려 했는지를 레비나스 철학의 관점에서 분석해 보는 것도 흥미 있을 것이다.

78 〈푸른 바다의 전설〉 8회에서 허준재가 '세상에서 가장 쉬운 일이 사람한테 실망하는 일이고, 사람이 사람을 좋아하는 일이 가장 어려운 일'이라고 말하자, 인어[심청]는 "난 사랑하는 일이 가장 쉽던데. 안하려구 안하려구 해도 사랑하게 되던데. 실망은 아무리 하고 싶어도 안 하게 되던데. 사랑이 다 이기던데."라고 부정한다. 이러한 심청의 '순수한' 세계관에 의해 허준재의 생활세계적 특성에 대한 비판적 통찰이 가해진다. 물론 이는 드라마를 시청하고 있는 시청자의 생활세계적 특성에 대한 환유로 기능한다.

79 니클라스 루만, 장춘익 역, 『사회의 사회』, 새물결, 2014, 186면.

된다. 그것은 커뮤니케이션이다.[80]

비록 후설이나 하버마스, 루만 등이 언어와 소통을 강조하기는 하였지만, 이들 모두 예술 작품을 매개로 한 소통에는 별다른 관심을 두지 않았다. 하지만 드라마 양식이 드라마 텍스트를 통한 사회 체계의 커뮤니케이션으로 작동하는 것이야말로 오늘날 드라마의 광범위한 영향력을 설명해 줄 수 있다.[81] 우리는 드라마 속의 허구세계에서 판타지를 즐기는 것으로 끝나는 것이 아니다. 허구세계의 인물들이 다른 허구 속 생활세계의 존재자들의 개입을 통해 자신의 정체성을 확보해 나가는 것처럼, 우리는 그 모든 허구세계의 타자들과의 관계로부터 나의 타자성을 인식하고 이에 따른 우리의 생활세계적 존재성을 정립해 간다. 이것이 (판타지) 드라마의 생활세계적 존재 이유이다.

결과적으로 관객이 재현의 대상을 판타지로 수용하느냐 현실로 수용하느냐의 문제는 그 대상이 관객이 터 잡고 지각하는 '생활세계'의 범위 내에서 작동 가능한가의 여부에 달려 있다고 할 수 있다. 다음 절에서는 이러한 판타지 드라마 일반의 미학과 존재론을 규정하기 위하여 구체적으로 〈도깨비〉, 〈W〉, 〈인현왕후의 남자〉의 세 작품[82]을 중심 대상으로 하여, 이들 드라마의 판타지적 성격을 통해 사유해 볼 수 있는 몇 가지의 인식론적 물음을 제기해 보고자 한다.

• • •

80 니클라스 루만, 위의 책, 92면.
81 허구세계에 의하여 영향 받은 현실세계의 변화를 리쾨르는 '상상적 변경들'(imaginative variations)'이라고 명명한다. (폴 리쾨르, 『해석학과 인문사회과학』, 200면.)
82 〈인현왕후의 남자〉와 〈W〉의 작가는 송재정으로 〈나인:아홉 번의 시간여행〉의 작가이기도 하며, 〈도깨비〉의 작가는 김은숙으로 〈시크릿 가든〉의 작가이다. 이러한 동일한 작가가 일련의 판타지 드라마를 창작했다는 점은 흥미 있는 드라마 작가론의 대상이 될 수 있을 것이다.

03

——»»«——

판타지 드라마에서
주체와 존재의 문제

3.1. 기억과 고통, 감각의 상호작용

데카르트^{René Descartes}가 코기토의 문제를 제기한 이래, 의식과 감각은 분리된 것으로 이들이 어떻게 상호 작용할 수 있는가가 주된 철학적 문제로 취급되어 왔다. 아울러 로크와 흄 이래로 주체의 동일성은 기억[의식][83]의 지속 여부에 달려 있는 것으로 간주되어 왔고, 이 기억의 문제는 '시간'이라는 아포리아와 관련되어 끊임없이 많은 철학자들의 사유 대상이 되어 왔다. 오늘날 텔레비전 드라마에서 지속적으로 등장인물의 기억(상실)을 중심 모티프로 취급하여 사건을 진행시키고 있음도 이와 밀접하게 관련되어 있다.

타인과 몸을 바꾸었지만 기억까지는 바꿀 수 없어서 주체성의 혼란을 겪

• • •

[83] 의식을 '현실에서 체험하는 모든 정신작용, 심리적 활동의 총체'라고 본다면, 기억은 의식의 한 부분이라고 할 수 있을 것이다.

는다는 영화 〈더 게임〉(2007, 윤인호 감독)에서부터 갑작스러운 사고로 고 등학생의 몸에 의식이 들어간 중년 남자의 이야기를 다룬 영화 〈내 안의 그 놈〉(2018, 강효진 감독)에 이르기까지, 또한 원수에 의해 죽은 자신의 딸 의 영혼이 원수의 딸의 몸에 빙의되어 딸의 정체성에 혼란을 겪는 구미호 의 모성애를 다룬 〈구미호 여우누이뎐〉(KBS2, 2010.7.5.~8.24), 사랑하는 남 자와 여자 사이에 몸이 바뀌어 의식과 몸이 부조화를 이루는 사건이 주요 모티프로 작동하는 〈시크릿 가든〉 등의 텔레비전 드라마에서 보듯, 이러한 기억[의식]과 몸의 주체성에 관련된 모티프는 많은 영화와 텔레비전 드라마 에서 즐겨 사용된다. 이중 특히 텔레비전 드라마는 의식의 존재 여부보다 는 기억의 상실과 단절에 따른 주체의 비극적 상황을 더 즐겨 형상화한다. 대부분의 드라마가 결국 기억을 회복하여 사랑했던 사람과 단절되었던 사 랑을 다시 이어간다는 해피엔딩으로 결말을 맺지만, 기억의 단절과 회복의 계기가 '일상적'이지 않다는 점에서 텔레비전 드라마의 독특성을 지닌다. 대 부분의 판타지 드라마의 환상성은 바로 이러한 계기가 작동하는 방식과 관 련된다.

"한 분은 전생을 잊어 괴롭고 한 분은 전생이 잊히지 않아 괴롭지. 그런 두 존재가 서로 의지하시는 거다." 〈도깨비〉 3회에서 유회장(김성겸 분)은 손 자[유덕화](육성재 분)에게 저승사자[왕여]와 도깨비[김신]의 고통을 이와 같 이 설명한다. 전생에서 자신이 저지른 악행이 극악하면 저승사자로 환생하 기 때문에, 저승사자는 자신의 죄악이 무엇인지도 모르는 채 살아가지만 자신이 무엇인가 큰 죄악을 저지른 죄인이라는 자각은 있다. 그렇다면 저승 사자에게는 전생을 기억하지 못하는 것이 행운일수도 있지만, 전생을 기억 하지 못한다는 것은 동시에 자신이 누구인지 모른다는 것이어서, 이름도 없

이 영원히 그냥 '차사(差使)'로만 살아가는 일은 저승사자에게 큰 고통이기도 하다. 저승사자가 써니[김선]에게 자신의 이름을 말하지 못하고 명함을 건네지 못하는 것에서 절망하는 것에서 볼 수 있듯이 전생을 잊은 저승사자는 자신의 정체성을 알지 못 해 괴롭다.[84] 반면에 도깨비로서는 자신이 전생에 저지른 수많은 전쟁에서의 살육과 자신과 자신의 여동생이 당한 억울한 죽음의 기억이 떠나지 않는다. 뿐만 아니라 자신은 영원히 살면서 먼저 떠나보낸 가사적(可死的) 존재인 유회장 선조들의 죽음의 기억도 잊을 수 없다. 이처럼 도깨비에게는 잊히지 않는 기억들이 곧 고통이 된다.[85] 뿐만 아니라 14회 이후의 〈도깨비〉의 도깨비처럼 타인이 자신을 기억하지 못하고 있다는 것을 지각하는 주체 역시 고통을 겪기는 마찬가지이다.[86] 결국 고통은 의식과 감정의 상호 관련 현상으로서 존재자들의 주체성 성립과 밀접한 관련이 있다고 할 수 있다.

"잠깐 내 눈을 좀 보시겠어요. 행복으로 반짝거리던 순간만을 남기고 힘들고 슬픈 순간들은 다 잊어요. 전생이든 현생이든 그리고 나도 잊어요. 당신만은 이렇게라도 해피엔딩이길"(〈도깨비〉 12회) 〈도깨비〉의 저승사자는 입맞춤을 통해 상대가 전생을 기억하게 하고 상대와 눈을 응시하면 상대의

· · ·

84 13회에서 저승사자 감사팀에 의해 왕여가 기억을 되살리는 벌칙을 받는 것은 자신의 죄악을 기억하고 그 고통을 안고 살아가도록 하는 저승의 법 집행 방식이다. 하지만 드라마 속의 현실세계에서는 기억하지 못하는 것이 더 큰 고통이다. 왕여는 써니를 만난 이후 점차 현실세계 속의 자연인의 성격을 강화해 나가게 되고 이에 따라 자신의 정체성을 알지 못하는 것이 더 괴롭다.

85 "신이여, 나의 유서는 당신에게 죽음을 달라는 탄원서이다. 이 삶이 상이라 생각한 적도 있으나 결국 나의 생은 벌이었다. 그 누구의 죽음도 잊지 않았다. 그리하여 나는 이 생을 끝내려 한다. 허나 신은 여전히 듣고 있지 않으니."(〈도깨비〉 5회)

86 "교리님 마음을 알 도 같습니다만 아무도 교리님을 기억할 이 없는 그 낯선 곳에서 그 삶은 과연 더 행복할 수 있을까요. 인간에게 고독만큼 견디기 힘든 것도 없습니다." "네 그렇죠. 그런데 만일에 단 한 사람이라도 날 기억해 주는 이가 있다면 그 인생은 조금 다르지 않을까요.(〈인현왕후의 남자〉 12회) 이러한 대화를 통해 김봉도의 존재성에 대한 고민은 타자가 자신을 기억해 주는가의 여부에 관련되어 있음을 알 수 있다.

기억을 망각시키는 능력을 지니고 있다. 위 대사의 앞뒤의 장면은 저승사자의 이러한 능력을 통해 써니의 기억과 감각의 연관성을 묻는 중요한 순간에 해당한다.

① 〈도깨비〉 12회, 1　　　　　　　② 〈도깨비〉 12회, 2

③ 〈도깨비〉 12회, 3　　　　　　　④ 〈도깨비〉 12회, 4

⑤ 〈도깨비〉 12회, 5　　　　　　　⑥ 〈도깨비〉 12회, 6

써니는 저승사자의 입맞춤을 통해 전생을 기억하지만(사진 ①, ②), 써니

의 기억을 통해 써니의 전생 속에 김신과 자신이 들어있음을 확인한 저승사자는 이내 써니의 눈을 응시함으로써 써니의 기억을 지워 버린다.(사진 ③, ④) 혼자 남은 써니는 갑자기 가슴의 통증을 느끼며 깊은 슬픔에 사로잡힌다.(사진 ⑤, ⑥)

여기에서 필자의 관심은 전생을 기억하거나 기억을 순간적으로 망각하는 가능적 사실의 적합성 여부에 있지 않다. 이 작품에서는 이미 도깨비나 저승사자의 존재 자체가 판타지의 특성을 지니기 때문에 이들이 지닌 초인간적인 능력은 관객의 지각에 자연스럽게 수용될 수 있다. 그보다는 이러한 판타지 드라마의 환상성이 관객의 생활세계적 현실성과 조화될 수 있게 작동시켜 주는 기억과 감각의 연관성에 관심의 초점이 놓인다. 전생의 기억이 상기되었을 때 그로 인한 몸의 고통이 어떻게 가능할 것인가? 굳이 전생이 아니더라도 잊혔던 기억이 상기되면 그로 인해 몸의 고통이 발생할 것인가? "자꾸 헷갈린다. 갈가리 찢기던 심장의 고통을 느낀 게 나인지 아니면 전생의 나인지."(13회)라는 독백에서 보듯, 써니는 전생을 기억하고 고통을 느끼는 몸의 주체가 전생의 나인지 아니면 지금의 나인지 묻고 있다. "어디선가 본 듯해서 그렇게 짐작해 보는 거야. 기억은 없고 감정만 있으니까. 그냥 엄청 슬펐어. 가슴이 너무 아팠어."(8회) 저승사자는 도깨비의 여동생의 초상화를 보고 이유를 알 수 없는 깊은 슬픔을 느낀다. 초상의 주인이 누구인지는 모른 채 그저 망자(亡者) 중 한 명일 것으로 짐작하면서도 왜 슬픔을 느끼게 되는지는 설명하지 못한다. 이는 써니가 전생을 기억해 내고 가슴의 통증을 느끼는 것과는 대조되는 상황이다.

⑦ 〈도깨비〉 15회

⑧ 〈도깨비〉 8회

⑨ 〈도깨비〉 15회

⑩ 〈도깨비〉 4회

이와 함께 주체의 의지에 의해 일화 기억^{episodic memory}이 유지되거나 상기

될 수 있는가에 대한 물음도 판타지 드라마를 통해 제기될 수 있다. 〈푸른

바다의 전설〉의 마지막 회(20회)에서 보듯, 인어[심청](전지현 분)가 허준재(이

민호 분)의 생활세계를 떠나면서 주위 사람들의 자신과 관련된 기억을 지웠

지만, 허준재만은 끊임없는 기록을 통해 기억을 잊지 않을 수 있었다는 설

정[87]은 얼마나 판타지적인가. 이와는 달리 〈도깨비〉 14회에서 지은탁은 미

처 망각을 대비한 준비가 없어서 김신이 사라지자마자 "기억해. 기억해야

돼. 그 사람 이름은 김신이야. 키가 크고 웃을 때 슬퍼. 비로 올 거야, 천둥

• • •

87 "이런 건 지울 수 있었는지 몰라도 나한테 너를 지울 수 없었던 건 너는 그냥 내 몸이 기억하고 내 심장에 새겨진 거
라서 그건 어떻게 해도 안 되는 거였어. 그래도 노력했어. 혹시라도 시간이 많이 지나면 정말 잊어버릴까봐. 그래서
매일매일 잊지 않으려고 정말 많이 노력했어."(20회, 허준재)

으로 올 거야. 약속을 지킬 거야. 기억해. 기억해야 돼. 난 그 사람의 신부야." 정도밖에 기록하지 못한다. 이 정도의 짧은 기록 때문일까. 결국 김신의 존재와 그와의 기억은 잊히고, 지은탁은 깊은 슬픔을 간직한 채 살아가게 된다. 다시 김신을 만난 지은탁은 그를 다만 스폰서 회사의 대표로만 알고 있다가 마침내 그가 도깨비 김신이라는 것을 기억해 내는 데 성공한다. 이 드라마의 판타지는 바로 이러한 기억 환기의 설정에서 극대화된다. 그리움의 극한이 결국 기억을 재구해 내지만, 그 계기는 위의 사진 ⑦~⑩에서 보듯, 동일한 공간 배경과 반복적인 유사한 상황에 처한 주체의 이미지 기억의 작동이며,[88] 이 작동을 가능하게 해 주는 것은 의식하지 못한, 몸의 본능적 기억이다. 이처럼 이들 판타지 드라마에서는 생활세계의 경험을 초월한 기억의 주체 성립이 가능한지, 사건에 대한 기억이 없는데도 그에 대한 감정을 느낄 수 있는지 등에 대한 심리철학적 문제를 제기한다.

3.2. 두 생활세계를 연결하는 매체들

〈도깨비〉에서 저승사자는 상대의 손을 잡음으로써 그[그녀]의 전생을 볼 수 있고, 입맞춤을 통하여 상대에게 전생의 기억을 상기시킬 수 있으며, 눈을 응시함으로써 상대의 기억을 지울 수 있다. 이렇듯 저승사자의 능력은 촉각과 시각의 감각에 의해 상대의 의식을 조절할 수 있다는 데에 있다. 이 중 특히 입맞춤은 상대를 다른 생활세계로 인도하는 매체적 기능을 지닌다

• • •

88 사진 ⑦의 지은탁은 사진 ⑧의 기억을 떠올리고, 사진 ⑨의 상황은 사진 ⑩의 이미지 기억을 상기시킨다.

는 점에서 각별하다. 기억을 상실하게 만드는 신체적 접촉은 〈푸른 바다의
전설〉에서의 인어[심청]의 능력에도 해당한다.[89] 〈W〉에서도 오연주가 만화
속에서 빠져나오기 위해 강철과 입맞춤하지만, 이는 특정인의 능력이라기보다
는 만화 캐릭터의 감정 변화를 자극하여 만화의 한 회 연재분을 마감하기 위
한 만화 창작의 장치라고 볼 수 있다. 이 작품에서는 4회의 장면(사진 ⑪~⑭)에
서 보듯 극중 현실세계와 만화 속의 허구세계를 연결해 주는 특별한 장치가
있는 것이 아니라 만화 자체가 매체의 기능을 수행한다는 점에서 특별하다.[90]

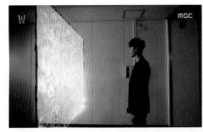

⑪ 〈W〉 4회. 1

⑫ 〈W〉 4회. 2

⑬ 〈W〉 4회. 3

⑭ 〈W〉 4회. 4

• • •

89 이 작품에서 인어는 사랑하는 상대에게는 입맞춤으로, 다른 사람들에게는 손을 잡는 것으로써 상대의 기억을 잊게
 해 줄 뿐 아니라 손을 잡음으로써 상대의 기억을 볼 수도 있다. 이 작품의 17회에서 인어가 마대영의 기억을 지우지
 만 동시에 마대영의 기억이 사라지는 과정에서 인어는 과거 허준재와의 비극적 기억을 떠올리게 된다. 이를 통해 인
 어는 해피엔딩으로 끝났다고 하는 허준재의 전생의 기억이 거짓임을 알게 됨으로써, 기억 속의 결말이 현실에서 반
 복될 것을 두려워하여 허준재의 옆을 떠나기로 결심한다. 이러한 상황 설정은 기억을 지니거나 상실한 것을 반드시
 그 주체의 행복과 불행 중 어느 한 면의 조건이라고만 판단할 수 없다는 기억과 존재의 관련성을 의미한다.

90 이 점은 "그래서 난 이렇게 결론 내렸어요. 만화는 두 세계를 연결하는 매개체일 뿐이고 여기는 거기와 독립된 세계
 인 거죠. 두 개의 세계."(12회)라는 만화 속 주인공 강철의 발화에서 확인된다.

이러한 직접적인 몸의 접촉이 주로 능력의 변화에 관련된다면, 서로 다른 두 세계의 연결 통로는 어떤 신비한 힘을 지닌 것으로 설정된 물건에 의해서 열리게 된다. 〈나인:아홉 번의 시간여행〉에서의 박선우가 피우는 향과 〈인현왕후의 남자〉에서의 김붕도가 스님으로부터 얻은 부적 등이 이러한 기능을 하는 대표적인 매체이다. 〈나인:아홉 번의 시간여행〉에서의 향의 기능이 30분 정도의 향불이 타들어 가는 시간 동안만 과거로의 시간 여행을 가능하게 해 준다면, 〈인현왕후의 남자〉에서의 김붕도가 지닌 부적은 300여 년을 뛰어넘은 두 세계를 이어주는 특별 티켓의 역할을 한다는 점에서 매체로서의 특징이 더 뚜렷하다. 특히 〈인현왕후의 남자〉에서 8회 후반 자객의 습격으로 김붕도의 부적이 두 동강 난 후에는 김붕도의 3월 초하루 이래 두 달간의 기억이 사라져 버렸다가, 12회에서 부적을 다시 손에 넣자 지난 기억을 회복한다는 점에서, 이 부적은 두 세계의 연결 통로이자 주체의 정체성을 담보해 주는 신물(神物)로 작동한다.[91]

그러나 이러한 매체의 기능이 판타지 드라마의 환상성을 강화해 준다기보다는 비-초월적인 등장인물들의 간절한 그리움에 의해 인물들이 잃어버린 기억을 되찾고 이에 따라 이러한 매체의 기능이 다시금 현실화^{actualization}된다는 점에 판타지 드라마의 묘미가 놓인다. 초월적 주체가 허구세계 속의 일상적 인물들의 생활세계를 떠나면 〈인현왕후의 남자〉의 최희진이나 〈도

• • •

91 부적이 동강나는 순간 2012년의 최희진(유인나 분)은 교통사고를 당하게 되고, 병실에서 깨어났을 때에는 한동민의 여자 친구가 되어 있다. 그럼에도 불구하고 김붕도를 기억하는 최희진은 정체성의 혼란을 겪지만 지난 기억을 꿈으로 생각하며 뒤바뀐 현실에 적응하려 노력한다. 16회에서 김붕도가 검게 변한 부적을 태워버린 후 김붕도는 2012년의 세계와 단절되고, 최희진은 김붕도를 잊게 된다. 이러한 점에서 부적은 두 세계뿐 아니라 두 사람(김붕도와 최희진)을 연결시켜 주는 매체라고 할 수 있다. 16회에서 최희진이 다큐멘터리 '인현왕후의 남자'의 내레이션을 맡은 후 김붕도와의 인연을 상기하게 되고 김붕도의 휴대전화 번호를 기억해 내어 전화를 건다. 김붕도는 감옥에서 자살 직전 최희진의 휴대전화를 받고 2012년의 현실로 들어온다. 이 지점에서 휴대전화가 부적의 매체적 기능을 대신한다는 점에서 이 작품의 환상성이 배가된다.

깨비〉의 지은탁과 같은 현실적 존재들은 김봉도와 도깨비[김신]와 같은 '생활세계를 넘나드는 존재'와의 기억을 잃어 버린다. 하지만 이 기억의 망각은 인과에 의한 것이 아니라 시청자들의 안타까움을 자극하기 위해 그저 그렇게 될 수밖에 없는 것으로 설정된 드라마 속의 상황일 뿐이다. 이러한 기억의 망각 역시 판타지라고 할 수 있지만, 판타지의 성격은 이러한 망각이 오직 사랑의 힘으로써만 극복될 수 있다는 점에 농축되어 있다.

3.3. 설정값과 변수, 운명의 조건

위에서 보듯 잊힌 기억은 저절로 떠올려지지 않아서, 떠난 존재에 대한 간절한 그리움만이 망각의 벽을 허물 수 있다. 〈도깨비〉에서 저승사자 왕여가 자신의 전생을 기억하게 된 것은 저승 세계의 벌칙 때문이지만, "신이 우리에게 바라는 것은 자신에 대한 용서와 생의 간절함을 깨닫는 것"이라는 16회에서의 저승사자의 주제적 메시지의 전달을 위한 장치이기도 하다. 이 점에서도 판타지 드라마 역시 '일상성'의 범주, 시청자가 지각하는 생활세계의 지평을 벗어나지 않는다.

판타지 드라마에서 생활세계의 경계를 허무는 주체가 인간적 한계를 초월해 있는 초월적 존재자임은 분명하지만, 초월적 존재자가 허구의 생활세계에 적응하고 일반인과 사랑을 성취한다는 것만으로는 환상성이 쉽게 획득되지는 않는다. 왜냐하면 환상성의 획득을 위해서는 일반적인 멜로드라마의 구조에서 볼 수 있는 것처럼, 더 나은 세계로 향하고자 하는 일상적 존재자들의 성취동기와 의지가 주된 사건 진행으로 현실화되어야 하기 때

문이다. 일상세계에서는 쉽게 이루어질 수 없는, 허구세계 속의 사랑의 성취 자체가 이미 판타지라고 볼 때, 이 판타지는 우리[시청자] 역시 이러한 사랑의 주인공이 될 수 있다는 잠재성을 현실화시키는 데 있어야 하는 것이다. 따라서 판타지 드라마에서 허구세계 속의 존재자들이 자신의 존재 조건을 문제 삼고, 운명에 도전하는 주체의 문제를 진지하게 고민하는 것은 매우 자연스럽다.

캐릭터의 설정값이 작가[창조자]에 의해 이미 결정되어 있다는 운명적 존재성에 대한 부정이 〈W〉 내의 만화 속의 허구세계의 주인공 강철의 핵심적 문제의식이다. '세상에 변수가 없는 원칙은 없다.'(8회)는 자각이 강철이 만화라는 허구 속의 허구세계에서 드라마의 생활세계로 상승할 수 있는 원동력으로 작동한다. 이는 바로 강철 자신의 존재성에 대한 의심과 자각으로 발전하며, 이는 다시 창조자의 권능에 대한 직접적인 도전으로 현실화된다. "오성무는 신이 아니었어요. 본인이 신이라고 착각했다가 당한 거죠. 당신 아버지가 그 세계를 모두 창조했을 수가 없죠. 수십억의 사람들까지 작가가 모두 설정해? 그건 말이 안 돼요. 오성무가 결정할 수 있었던 건 등장인물 몇 뿐이에요."(12회) 강철은 작가가 창조한 만화 속 등장인물 중 하나에 불과하지만, 만화 밖의 허구 속 현실세계로부터 끼어든 오연주라는 초월적 존재에 의해, 작가가 규정해 놓은 등장인물의 설정값에 변수가 개입된다. 이 변수는 현실의 생활세계에 항존하는 주체자의 존재 조건이다. 이 변수의 작동 계기와 의미를 미처 깨닫지 못하는 현존재들이 이 변수를 운명이라 지칭하고, 이 변수에 의해 삶의 방향이 급전할 때 '기적'이라는 이름으로 그 의미에 가치를 부여한다. 판타지 드라마에서는 이 변수의 작동 계

기로 등장인물들의 의지가 강하게 관여한다는 점[92]에서 다른 멜로드라마와 차별성을 지닌다.

"태어나서 존재의 목적이 하나밖에 없다는 거 난 받아들일 수 없어요. 인생에 변수가 생기면 방향이 바뀌는 건 당연한 거구. 내가 당신을 만난 것처럼."(12회) 만화 세계를 나온 강철은 허구의 현실세계의 카페에서 오연주에게 이와 같이 말한다. 강철에게 오연주는 '인생의 키[key]'(3회)로서 존재의 변수로 작동한다. 만화 속의 주인공이지만 현실세계의 이방인인 호스트[host][93]라는 강철의 존재성은 곧 주체이자 타자로 살아가는 우리[시청자]의 환유적 표상이다. 이러한 주체와 타자의 공감적 소통을 위한 간절한 소망이 성취되는 것, 여기에서 판타지 드라마의 환상성이 현실화된다. 오연주와 강철이 '피그말리온의 슬픔[94]'을 극복하고 사랑을 획득할 수 있었던 것은 바로 캐릭터의 설정값은 변수에 의해 얼마든지 바뀔 수 있다는, 운명과 창조자에 대한 캐릭터의 도전이자 일상적 현존재의 판타지적 소망이 반영된 결과이다.

한편 〈W〉에서 주목해 볼 만한 또 하나의 캐릭터는 강철 가족의 살인범 한상훈(김의성 분)이다. 강철이 살아가야 할 이유의 변수로 재설정된 살인범의 추적을 위해서 작가 오성무(김의성 분)는 정체를 드러내지 않는 것으로

• • •

92 〈도깨비〉 8회에서 지은탁의 저승의 명부(名簿)를 확인한 도깨비가 사건 진행의 계열에 시간차를 부여하여 지은탁의 죽음을 미연에 방지하는 것이 대표적이다. 하지만 지은탁은 이 기적의 의미를 미처 깨닫지 못한다.

93 손님은 이방인이자 적이어서 주인은 적을 손님으로 맞기 위해서는 환대(hospitality)해야 하고, 그렇지 않으면 적의(hostility)를 지녀야 했다. 데리다는 프랑스어 hôte의 의미에 '주인'과 '손님[이방인]'이 공존하며, 환대(hospitalité)와 적의(hostilité)의 어원이 공통적으로 라틴어 '이방인(hostis)'에서 비롯되었다는 점에 주목, 환대와 적의는 하나라는 점을 강조하기 위하여 '환대-적의(hostipitalité)'라는 신조어를 만들어 낸다. (이에 대해서는 자크 데리다, 남수인 역, 『환대에 대하여』, 동문선, 2004, 79~84면. 참조.)

94 엠마누엘 레비나스, 『시간과 타자』, 97면. 참조.

설정되었던 살인범에게 이름과 얼굴을 부여해 준다. 이는 강철의 존재 의미를 위한 캐릭터의 재설정이지만, 결과적으로 익명적 존재가 주체성을 부여받아 또 다른 주인공으로 기능하는 매우 중요한 사건의 변수에 해당한다. 가장 개연적인 사건 진행을 위해 오성무는 한상훈의 얼굴을 자신의 얼굴 이미지로 형상화하지만, 결과적으로 오성무는 자신의 얼굴을 한상훈에게 뺏긴 비-존재자로, 한상훈은 얼굴을 지닌 현실세계의 존재자로 활동하게 된다.

얼굴이란 무엇인가? "얼굴은 존재가 그것의 동일성 속에서 스스로를 나타내는 다른 어떤 것으로 환원할 수 없는 방식이다."[95] 타자의 얼굴의 현현을 통해 나의 자발성이 축소되고, "타자의 얼굴을 받아들임으로써 나는 인간의 보편적 결속과 평등의 차원에 들어간다."[96] 이처럼 타자는 얼굴을 드러냄으로써 나의 세계로 들어오고, 나는 타자의 존재성을 의식할 때, "내 집 문을 더 꽁꽁 걸어 잠그거나 아니면 내 집의 빗장을 열어 그를 맞이해야 한다."[97] 이러한 얼굴의 주체가 주변 인물에게 익숙한 다른 주체의 얼굴을 훔쳐간 존재자라면 과연 이 존재자를 우리의 '이웃'으로 맞아 줄 수 있을 것인가? 〈W〉에서 오성무 얼굴의 주체의 정체성은 살인범 한상훈인가 아니면 작가 오성무인가? 얼굴을 되찾은 후의 오성무가 여전히 얼굴을 빼앗아 간 한상훈의 기억을 보존하고 있다는 설정에서 얼굴을 잃은 작가 오성무와 뒤에 얼굴을 다시 찾은 오성무는 동일한 주체라고 할 수 있는가? 드라마

· · ·

95 Emmanuel Levinas, *Difficile liberté* (어려운 자유), p.20. 강영안, 『타인의 얼굴』, 문학과지성사, 2017, 148면. 재인용.
96 강영안, 『타인의 얼굴』, 문학과지성사, 2017, 151면.
97 강영안, 위의 책, 152면.

〈W〉의 판타지적 성격은 이렇듯 드라마 속 허구의 현실세계와 만화 속 허구세계가 상호 소통한다는 점 이상의 주체의 존재론적 성격을 묻고 있다는 점에서도 주목된다.

3.4. 시공간의 공가능성共可能性, compossibilité과 존재의 문제

부적의 힘을 통하여 300여 년의 시간을 뛰어넘어 2012년의 현실에 던져진 〈인현왕후의 남자〉의 김붕도의 존재는 분명히 판타지적이다. 이러한 타임 슬립의 드라마는 〈옥탑방 왕세자〉나 〈나인:아홉 번의 시간여행〉 등에서도 볼 수 있듯이 그 자체로 새로운 형식은 아니다. 일반적인 타임 슬립 드라마가 시간 여행을 통해 상이한 두 세계 사이의 소통형식을 드러내는 데 그친다면, 그보다 〈인현왕후의 남자〉는 그 두 세계의 존재 방식 자체를 묻고 있다는 점에서 특이성을 지닌다.

최희진은 인터넷 검색을 통해 김붕도가 27살의 나이에 제주도로 귀양 갔다가 그곳에서 죽는다는 것을 알게 된다. 김붕도의 죽음의 날짜를 확인한 최희진은 '300년 전의 사람이 사흘 전에 죽었는데 연락이 안 되어서'(5회) 슬픔과 절망에 잠긴다. 몽타주 편집에 의해서 과거와 현재의 장면이 병치되어서가 아니라, 실제로 2012년에 존재했다가 300여 년 전으로 돌아간 김붕도가 과거의 세계에서 '지금' 살고 있는 시간은 최희진의 '지금'과 같은 시간이라고 할 수 있는가? 물론 물리적 과학의 세계에서는 이러한 물음 자체가 성립 불가능한 것이지만, 드라마 속의 김붕도와 최희진의 만남 자체가 이미 판타지의 성격을 부여받은 이상, 큰 틀의 판타지가 작동하는 시공간의 근

거 역시 판타지의 구조 속의 인과율에 기반하여야 할 것이다. 김붕도의 생활세계와 최희진의 생활세계는 분명히 다른 시공간의 터전을 지님에도 불구하고 김붕도와 최희진만의 사건 진행은 동시적으로 지속되는 '지금'의 연속에 놓인다는 점에서 이 작품의 판타지적 성격이 특별하다.[98] 과거 시간 속의 공간이 '지금·여기'의 공간과 동일할 수는 없지만, 300여 년을 뛰어넘는 '장소'는 동일하여 김붕도는 부적의 힘에 의해 동일한 장소로 시간 이동한다. 이렇듯 이 작품은 자연과학적인 논리를 넘어서는 시간과 공간 인식을 보여준다는 점에서 주목된다.

⑤ 〈인현왕후의 남자〉 15회, 1

⑯ 〈인현왕후의 남자〉 15회, 2

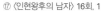
⑰ 〈인현왕후의 남자〉 16회, 1

⑱ 〈인현왕후의 남자〉 16회, 2

• • •

98 "제가 살고 있는 이곳이 이제 과거가 되어 버렸습니다. 그런데도 제가 여기서 탈 없이 살아갈 수 있을까요?" "우습게도 미래의 시간이 이젠 제겐 현재입니다. 그러니 제가 발을 딛고 살아야 할 시간은 이제 곧 그곳이 아닌가 의문이 듭니다." (12회) 김붕도의 이러한 발화는 이 작품이 지닌 시간의식에 대한 인식론적 질문에 해당한다.

〈인현왕후의 남자〉 15회에서 자신의 의지와는 상관없이 과거로 불려 간 김붕도는 윤월(진예솔 분)이 살해되는 순간 부적의 색이 검게 변한 것을 인식한다. 김붕도는 며칠 후 검게 변한 부적의 힘을 빌려 2012년의 공원으로 돌아가는 데 성공하지만 최희진을 눈앞에 두고 돌연히 다시 과거로 빨려간다.(사진 ⑮) 두 사람은 각각 같은 시간 동일한 장소에 주저앉아 절망하지만(사진 ⑯), 이 두 사람이 존재하는 시공간은 결코 공가능하지 않은 다른 세계에 속한다는 설정은 이 작품의 비극적 판타지를 심화시킨다. 다시는 최희진의 세계로 돌아갈 수 없다는 것을 깨달은 김붕도는 미래의 최희진에게 전하는 서신을 남긴 후 검은 부적을 태워 버리고, 최희진은 김붕도와의 기억을 잊는다. 이후 살인사건의 범인으로 체포된 300여 년 전의 김붕도와 다큐멘터리의 내레이션을 맡은 2012년의 최희진이 같은 장소인 궁내 정오품 품계석 앞에서 서로를 스치면서 지나간다.(사진 ⑰, ⑱) 화면상으로는 좌우 대칭의 편집 쇼트로 두 사건이 동시에 진행됨을 보여 주지만, 물리적으로 이 두 사건은 공존할 수 없다. 그렇지만 이 순간 최희진은 알 수 없는 슬픔에 사로잡히게 되고, 이를 계기로 김붕도와의 기억을 되찾으며 김붕도가 남긴 서신의 의미를 깨닫는다.[99] 결국 최희진의 김붕도를 향한 간절한 그리움이 그를 다시 2012년의 현실로 소환하는 데 성공한다. 이렇듯 이 작품에서는 결코 공가능하지 않은 시간과 공간의 조건 아래에서 어떻게 기억과

• • •

99 "내가 이 부적을 우연히 얻게 되었을 때 나는 그 인과가 무엇인지 알고 싶었소. 처음에는 좌절했던 나의 꿈을 이루는 것이 그 과라 생각했고 그 다음엔 당신을 만나 인연을 잇는 것이 그 과일지 모른다고 여겼고, 그 다음엔 다른 세상에서 새 인생을 사는 것이 그 과라 생각했으나 이제야 뒤늦게 깨닫게 된 인과는 목숨을 구한 인으로 내 모든 것을 잃어야 하는 것이 과였소. (…) 마지막 바램이라면 나는 당신을 기억하고 싶소. 목표도 없는 여생이 그 기억조차 없다는 건 지옥일 듯해서. 그리고 당신은, 그리고 당신은 훗날 혹시 이 글을 읽게 되더라도 누구를 위한 서신인지 깨닫지 못하길 바라오." 최희진은 김붕도의 바람과는 달리 이 서신 속의 '당신'이 최희진 자신을 의미한다는 것을 뒤늦게 깨닫는 것이다.

246

그리움의 감정이 지각되고 현실화될 수 있는가, 그리고 이것이 가능하다면 최희진과 김붕도의 '지금·여기'의 정체성은 과연 무엇인가를 묻고 있는 것이다.

　대부분의 판타지 드라마의 환상성은 기억의 단절과 회복의 계기가 작동하는 방식과 관련된다. 기억의 망각 역시 판타지라고 할 수 있지만, 〈도깨비〉에서 볼 수 있듯이, 판타지의 성격은 이러한 망각이 오직 사랑의 힘으로써만 극복될 수 있다는 점에 농축되어 있다. 〈W〉를 통해서는 등장인물의 설정값이 변수에 의해 얼마든지 바뀔 수 있다는, 운명과 창조자에 대한 등장인물의 도전 역시 일상적 현존재의 판타지적 소망임을 발견할 수 있다. 〈인현왕후의 남자〉에서는 결코 공가능하지 않은 시간과 공간의 조건 아래에서 어떻게 기억과 그리움의 감정이 지각되고 현실화될 수 있는가를 묻고 있다. 이와 같이 이들 판타지 드라마에서는 생활세계의 경험을 초월한 기억의 주체 성립이 가능한지, 사건에 대한 기억이 없는데도 그에 대한 감정을 느낄 수 있는지 등에 대한 심리철학적 문제와 시간과 공간, 존재자간의 존재론적 관련성에 대한 인식론적 문제를 제기한다.

5부

텔레비전 드라마의 서사성과 일상성의 미학

01

〜〜〜

'응답하라' 연작의
서사 전략

1.1. 왜 〈응답하라〉 연작인가?

2012년부터 2016년 사이에 케이블 텔레비전 tvN에서 방영한 '응답하라' 연작[1]은 케이블 텔레비전에서 방영한 드라마로서는 최고의 시청률을 기록하는 대성공을 거두었다.[2] 흥미로운 것은 이 연작이 〈응답하라 1997〉, 〈응답하라 1994〉, 〈응답하라 1988〉의 순서로 현재의 시점에서부터 먼 과거로 거슬러가는 시간 배경을 바탕으로 구성되었으며, 시청률에서도 알 수 있듯이 방영 시점에서 먼 과거를 보여 주는 작품일수록 시청자들의 인기가 높

• • •

1 〈응답하라 1997〉(이우정·이선혜·김란주 극본, 신원호·박성재 연출: 16부작, 2012.7.24.~2012.9.18.), 〈응답하라 1994〉(이우정 극본, 신원호 연출: 21부작, 2013.10.18.~2013.12.28.), 〈응답하라 1988〉(이우정 극본, 신원호 연출: 20부작, 2015.11.6.~2016.1.16.)

2 〈응답하라 1997〉은 최저 1.2%에서 최고 7.5%의 시청률을 기록(전체 평균 시청률은 없음)하였으며, 〈응답하라 1994〉는 평균 시청률 7.4%, 최고 11.9%, 〈응답하라 1988〉은 평균 시청률 12.4%, 최고 시청률 18.8%를 기록했다. 이상은 위키백과(https://ko.wikipedia.org)에서 확인한 AGB 닐슨 미디어 리서치의 조사에 근거한다.

앞다는 점이다. 전작보다 후속작이, 시청자의 상기하는 기억이 희미한 작품일수록 더 인기가 높았다는 사실을 어떻게 설명할 수 있을까? 많은 연구자들이 이 작품의 인기의 비결로 복고풍의 유행에 따른 과거에 대한 시청자의 향수와 문화 소비의 추억을 자극했다는 점을 언급한다. 그러나 이러한 상식론적인 추측만으로는 이 드라마의 성공 비결을 설명하기는 어렵다.

하나의 드라마가 성공하기 위해서는 대본의 완성도와 배우의 연기, 연출력 모두 뛰어나야 한다는 것은 상식이다. 그러나 '응답하라' 연작은 한국 텔레비전 드라마 역사에서 보기 드문 시리즈^{series} 형식을 취하면서도 후속작으로 올수록 인기를 얻었다는 것은 이러한 상식적 근거만으로는 설명하기 어렵다. 이 연작들은 공통적으로 선/악의 구조를 지니지 않으며, 기존의 드라마에서 주로 취급했던 애정의 삼각관계, 돈과 권력의 욕망, 가족 구성원간의 음모와 갈등 등이 중심 요소를 차지하지 않는다는 점에서도 특징적이다.

그럼에도 불구하고 이 연작이 성공할 수 있었던 비결은 무엇일까? 공통적으로 청춘들의 성장 서사와 '첫사랑은 이루어진다.'는 판타지, 배우자 찾기의 '탐색담'의 구조, 그리고 세 작품 모두 성동일·이일화 부부를 중심으로 한 가족극의 형식을 취하고 있어서 시청자들이 연작의 기본 구조에 익숙할 수 있었다는 점을 우선적으로 지적할 수 있다. 아울러 연작의 기본 축을 바탕으로 하면서도 적절한 틀의 변화를 시도하여 시청자들이 편안하게 '신선함'을 즐길 수 있었다는 점도 인기의 요인이라고 할 수 있다. 하지만 이 연작에는 이 이상의 무엇인가가 있다. 결론적으로 말하자면 이 연작의 성공 비결은 텔레비전 드라마가 보여 줄 수 있는 장르적 특성을 잘 살렸기 때문이라고 할 수 있다. 이러한 장르적 특성은 결국 텔레비전 드라마의 본질에 해당한다. 필자는 이러한 텔레비전 드라마의 장르성을 탐색하는 발판

으로 '응답하라' 연작의 성공 비결을 분석한다. 이를 위하여 '응답하라' 연작의 공통적 구조를 바탕으로 〈응답하라 1988〉에 특히 잘 나타난 장르적 특성에 주목한다.

1.2. 식탁의 미장센과 식사 공동체

'응답하라' 연작에 공통적으로 많이 등장하는 장면은 무엇일까? 학교, 집, 거리 등의 막연한 공간 배경 말고 가장 많이 등장하는 구체적인 장면은 바로 먹는 장면이다. 정확한 통계는 없지만 일반적으로 텔레비전 드라마에는 식사 장면이 많이 나온다. 이는 가정을 주된 배경으로 하는 텔레비전 드라마에서 가족 구성원이 함께 모일 수 있는 장소가 거실 아니면 식탁이기 때문일 것이다.

먼저 〈응답하라 1997〉의 식탁은 성시원(정은지 분)의 가족 3인과 준 가족에 해당하는 윤윤제(서인국 분) 등 4인의 모임 공간이다. 윤윤제는 형[윤태웅](송종호 분)과 함께 살지만, 아침 식사만큼은 성시원의 집에서 함께 한다. 1회에서 2012년에서 1997년으로 화면 전환하면서 1997년의 시대적 배경을 드러내는 장치 다음에 성시원의 일반 가정사를 보여 주는 일화는 성시원의 엄마(이일화 분)가 윤윤제의 생일상을 차려 주는 장면으로 시작한다. 미역국에 도다리 대신 소고기를 넣어달라고 밥투정을 하는 광주 출신의 시원 아빠(성동일 분)는 '부산에서는 늘 이렇게 먹는다.'는 부산 출신의 시원 엄마의 도다리 미역국을 이해하지 못한다. 이렇게 자연스럽게 경상도와 전라도의 사투리가 섞이는 가운데 성시원 가족의 분위기를 단적으로 드러내는 구체

적인 장소가 바로 식탁이다. 이 식탁에서 주목할 점은 푸짐한 밥상 차림이다. 시원 엄마는 늘 식구들이 먹을 수 있는 양보다 훨씬 많은 음식을 장만한다. 1997년 즈음에 40대인 어른들이 10대를 보냈을 1960년대에는 먹을 것이 풍부하지 않았기 때문일까? 시원 엄마는 늘 '잔치하냐?'는 잔소리를 들을 정도로 음식을 푸짐히 준비한다. 적어도 식탁에서만큼은 여유가 넘친다.

이 점은 〈응답하라 1994〉에서는 다시 반복되면서도 확대된다. 드라마의 배경이 '하숙집'인 만큼 밥식구도 많고 음식도 푸짐하다. 하숙의 목적이 식사와 잠자리의 해결에 있는 만큼 특히 이 드라마에서는 식탁의 의미가 중요하다. 각각 출신지와 성장 배경이 다른 하숙생들이 모여 하루를 시작하는 매일 아침의 식탁은 이들 인물들의 관계와 사건 전개의 추이를 살펴볼 수 있는 좋은 무대가 된다. 이 드라마에서는 앞의 〈응답하라 1997〉보다 식탁의 음식이 훨씬 풍족하다. 적어도 음식만큼은 넉넉히 준비해서 맘껏 먹게 하는 성나정(고아라 분)의 엄마(이일화 분)는 이러한 면에서 전작의 인물 정체성을 고스란히 유지한다.

〈응답하라 1988〉에서의 푸짐한 식탁은 다양하게 변주된다. 성동일의 안방, 김성균의 거실, 최택(박보검 분)의 방 등이 주된 식탁의 무대가 된다. 여기에 골목안의 평상이 하나 더 추가되어 이일화, 김선영, 라미란 등의 세 엄마들이 모여 수다를 떠는 공간으로 기능한다. 특히 이 드라마에서는 덕선이네, 정환이네, 선우네, 동룡이네 등의 이웃끼리 음식을 나누어 먹는 일화로 첫 장면을 시작할 만큼 식사 공동체의 의미가 각별하다. 마지막 회에서 드라마에 등장하는 주요 인물들이 동룡(이동휘 분)의 식당에 모두 모여 정환이네 부모의 결혼 피로연과 성동일의 명예퇴직을 기념하는 파티를 거행하는 것은 이 드라마에서 식사 공동체의 의미의 중요성을 잘 보여 준다.

이처럼 '응답하라' 연작은 후속작으로 올수록 식사에 참여하는 구성원들의 범위가 확대된다. 〈응답하라 1997〉이 한 가정의 식탁을 보여 준다면, 〈응답하라 1994〉에서는 하숙생들로 구성된 '계약 가족'의 식탁으로, 〈응답하라 1988〉에서는 개별 가족과 '가족+가족'의 이웃 공동체의 식탁으로 확대된다. 이러한 세 작품에서의 식탁의 공통점은 넉넉함과 따스함을 보여주는 공간이라는 점이다. 적어도 '옛날 그 시절은 좋았었네.'라는 이미지–기억을 시청자들 모두에게 떠올리게 하는 판타지로서 각 드라마의 식탁이 기능한다. 지금은 그 옛날보다 먹고살 만하게 경제적 여유가 생겨 적어도 먹는 걱정은 하지 않아도 된다면, 지금의 현실 감각이 과거의 힘들었던 시절의 희미한 이미지–기억들을 지우면서 덧칠해 주고 있는 셈이다.

①, ② 〈응답하라 1994〉 4회, 성나정 집의 푸짐한 식탁

③ 〈응답하라 1988〉 2회, 정환의 집에서 음식을 나누는 이웃들
④ 〈응답하라 1988〉 8회, 골목 평상의 여인들

각 드라마의 식탁이 놓이는 자리는 연극으로 말하면 중심적인 무대 공간에 해당한다. 다양한 사건이 집 밖의 드라마 공간에서 이루어진다면 이들 사건들이 해소되어 안식을 제공해 주는 공간이 바로 식탁이라고 할 수 있다. 연극 무대에서 집 안 또는 거실은 드라마 공간에서의 은폐된 사건들이 가시적으로 진행되어 전사(前史)의 사건들이 응축·폭발되는 공간이어서 갈등의 주요 무대로 기능한다. 이와는 반대로 텔레비전 드라마에서 식사의 행위와 식탁의 공간은 가정 내의 평온과 일상성을 보여 준다. 가구의 배치 또는 미장센의 면에서 식탁을 바라보는 전면의 외화면에는 대개 텔레비전 세트가 놓여 있어서 등장인물들은 자연스럽게 시청자를 향해 마주 앉을 수 있게 된다. 연극에서는 관객의 시야를 방해하지 않기 위하여 텔레비전 등 가구의 소품은 무대 전면에 놓이지 않는다. 그럼에도 불구하고 배우들의 얼굴을 보여주기 위하여 식탁 주위의 인물들이 관객을 향하여 일면적으로 모이게 되는 억지스러운 식사 장면을 연출할 수밖에 없다.

텔레비전 드라마의 미장센은 클로즈업의 쇼트로 인물의 표정 변화까지 세심하게 드러내 줄 수 있는 영상 드라마의 시각 이미지의 특성을 적극 고려한 장치라고 할 수 있다. 이러한 쇼트의 변화와 카메라 워크에 따라 영화나 텔레비전 드라마는 연극과 달리 서사의 시점을 확보할 수 있게 된다. 식구들이 모여 앉은 밥상머리는 텔레비전 화면의 프레임 안에 단일 쇼트로 온전히 재현되는데, 1980년대 거실의 식탁이 아닌 온돌방에서의 식사는 텔레비전 시청과 공유하는 행위로서 인물들의 시선은 자연스럽게 전면 외화면의 카메라를 향할 수 있게 되고 이에 따라 시청자들의 화면 내 개입도 훨씬 용이해진다. 〈응답하라 1988〉에서의 덕선이네 가족의 식사 장면이 이를 잘 보여 주어 이 드라마에서 덕선이네가 중심적인 사건 진행의 주체로

기능함을 잘 알 수 있게 된다. 최택의 방에서 모이는 10대 친구들의 먹는 장면 역시 덕선네 가족의 식사 장면의 이미지 구도와 매우 유사하다. 이는 이 드라마의 사건 진행이 덕선네 가족과 이들 골목 친구들의 행위에 따라 주도적으로 진행된다는 것을 압축해서 보여 준다.

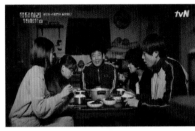 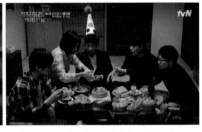

⑤ 〈응답하라 1988〉 13회, 덕선네 가족의 식사 ⑥ 〈응답하라 1988〉 2회, 최택의 방에 모인 친구들

1.3. 공동체의 의미와 '이미지-기억'의 현실화

'응답하라' 연작은 각 드라마의 방영 시점과 드라마의 배경적 시간 사이의 거리가 멀수록 드라마의 공간적 배경이 확대되는 특징을 지닌다. 2012년 방영된 〈응답하라 1997〉은 15년의 시차, 2013년에 방영된 〈응답하라 1994〉는 19년의 시차, 2015년에 방영된 〈응답하라 1988〉은 무려 27년의 시차를 지닌 배경적 사건을 보여 준다. 따라서 〈응답하라 1997〉을 시청한 시청자의 물리적 나이가 3년이 지나는 동안 드라마의 사건은 9년이라는 과거로 더 돌아가는 셈이 된다. 드라마의 배경이 된 시대에 20대를 산 시청자라면 〈응답하라 1997〉의 시청자들의 주된 연령층은 30대 후반에서 40대 초여야 할 것이고, 〈응답하라 1994〉는 40대 초·중반, 〈응답하라 1988〉은

40대 후반에서 50대 중반까지의 나이어야 할 것이다.[3] 따라서 이러한 점에서도 이 연작이 단순히 시청자의 복고적 취향에 부응하여 인기를 얻었다는 설명은 쉽게 납득되기 어렵다.

〈응답하라 1997〉은 부산 광안동, 〈응답하라 1994〉는 서울 신촌, 〈응답하라 1988〉은 서울 쌍문동을 극중 공간적 배경으로 설정하고 있다.[4] 아마도 드라마의 시대적 배경을 경험한 나이 든 시청자라면 〈응답하라 1988〉의 10대들의 시절을 아주 희미한 이미지-기억으로만 지니고 있을 것이다. 따라서 '그 시절 그랬었지' 하는 추억의 환기는 '응답하라' 연작의 부수적 효과에 지나지 않는다. 현재의 사건은 현재의 세계와 만나는 하나의 점으로 수축하고 과거는 부단히 뒤로 밀려나가며 확대된다. 베르그송 식의 원뿔 도식에서 원뿔 바닥면으로 확대되는 과거 전체는 무수한 과거 이미지-기억의 절단면을 지닌다.[5] 이렇게 확대되는 이미지-기억인 만큼 '응답하라' 연작의 공간적 배경 역시 과거로 갈수록 확대되는 것이 자연스럽다. 가까운 과거의 경험일수록 구체적이고 현재에 영향을 주는 응집성을 지니지만 시간이 지날수록 막연한 공간 이미지만을 간직할 뿐이다.

〈응답하라 1988〉이 보여 주는 27년 전의 과거는 대부분의 시청자에게는 곰곰이 되새겨 보아야 막연히 그때 내가 어디에서 무엇을 하고 살았었는지의 아주 희미한 이미지-기억으로밖에 존재하지 않는다. '응답하라' 연작이

• • •

3 　방송사에서 제공하는 인물의 설명을 보면 〈응답하라 1988〉의 성동일과 이일화는 1944년 생으로 극중 나이 45세, 보라는 1968년생으로 극중 나이 21세, 덕선은 1971년생으로 극중 나이 18세, 방영 시점에서의 나이는 45세이다. (http://program.tving.com/tvn/reply1988/21/Contents/Html)

4 　실제 촬영 장소가 어디냐는 중요한 것이 아니다. 극중 배경은 화면 아래 날짜와 장소를 알리는 타이핑 자막에 의하여 강제로 규정된다. 이 자막이 반복되면 시청자는 자연스럽게 그 시간과 공간으로 감각이 지향된다.

5 　"기억은 '원뿔'의 모든 절단면들이 잠재적으로 공존하면서 형성하는 어떤 다양체이다." (질 들뢰즈, 김상환 역, 『차이와 반복』, 민음사, 2004, 457면.)

'하나의 가족 → 하나의 하
숙집 → 하나의 이웃'으로
공간적 배경이 확대되는 것
은 이러한 기억의 절단면과
깊은 관련이 있다. 이미지-
기억 속의 공간이 확대될수
록 기억은 구체성을 결여하
게 되고 이는 우리들의 현
재 지각 작용에 별다른 영
향을 미치지 않는다. 이러
한 기억일수록 아름다운 추
억으로 포장되어 순수 기억
으로 끊임없이 밀려난다.

⑦ 〈응답하라 1988〉 20회, 쌍문동 골목

⑧ 〈응답하라 1988〉 20회, 철거되는 쌍문동 주택들

　하지만 1988년에는 이 시절을 경험한 시청자라면 습관-기억처럼 의식
속에 깊이 각인된 하나의 사건이 존재한다. 그것은 바로 '88 올림픽'이다.
〈응답하라 1988〉이 덕선(혜리 분)의 올림픽 개막식의 피켓 걸 에피소드로 시
작하는 점은 1988년의 이미지-기억을 하나의 분명한 '사건'으로 만들어 준
다. 〈응답하라 1997〉이 그룹 HOT와 젝스키스에 대한 소위 '빠순이'의 열정
으로 시대를 환기하고 〈응답하라 1994〉가 마찬가지로 그룹 서태지를 통한
문화 소비의 변곡점을 분명히 드러낸다면, 〈응답하라 1988〉은 이보다 훨씬
더 큰 집단 기억인 올림픽 개최라는 국가적 대사로 시대성을 단적으로 제시
한다. 반면 당연하게도 개인적인 경험의 기억은 상기할 수 없는 이미지-기
억으로만 자리할 뿐이다.

〈응답하라 1988〉에서 이러한 희미한 이미지-기억을 구체적 이미지로 떠올리게 만들어 주는 것은 전작들보다도 훨씬 다양하게 활용되는 미세 지각의 요소들이다. 라이프니츠가 파도 소리를 예로 들어 미세 지각의 의미를 설명하듯이[6], 1988년을 총체적으로 드러내는 미시적인 이미지는 골목 벽에 붙어 있는 광고지들, 콩나물을 다듬기 위하여 깔아 놓은 신문지의 영화 광고(〈플래툰〉, 1987년 개봉), 그리고 무엇보다도 극중 텔레비전 프로그램과 텔레비전 광고들이다. 이들 광고들을 통한 시각·청각적 이미지의 자극들은 비록 순간적이지만 무수히 반복되면서 지난 과거의 이미지-기억들을 수축시켜 '지금·여기'의 이미지와 연결시킨다. 특히 이들 중 4:3 비율의 박스형 텔레비전의 '비-고화질' 화면이 보여 주는 광고들과 PPL^{Product Placement} 방식의 광고들은 잊힌 이미지-기억을 떠올리는 중요한 미세 지각의 장치들로 기능한다. 이러한 미세 지각들은 잠재태적 이미지를 현실화시켜 준다.[7] 이러한 점에서 〈응답하라 1988〉은 연작들 중에서 시간 이미지를 형상화하는[8] 데 가장 성공한 드라마라고 할 수 있다.

'응답하라' 연작은 공통적으로 방영 시점의 현재의 사건 진행과 드라마 제목에 표명된 과거 시점의 사건에 대한 회상이 수시로 교차 편집되는 구

• • •

6 빌헬름 라이프니츠, 윤선구 역, 「자연과 은총의 이성적 원리」, 『형이상학 논고』, 아카넷, 2016, 242면.

7 잠재태적 이미지와 현실태적 이미지의 관계는 다음의 언급을 참조할 것. "분명하게 구별되지만 식별 불가능한 이것이 바로 끊임없이 서로 교환되는 현실태와 잠재태이다. 잠재태적 이미지가 현실적이 될 때, 잠재태적 이미지는 마치 거울 혹은 완성된 결정체처럼 가시적이며 투명해진다. 그러나 이때 현실태적 이미지는 그 자신 잠재적이 되어 다른 곳으로 보내어지고, 마치 이제 막 땅에서 추출해낸 결정체처럼 비가시적이고 불투명하며 어두워진다. 그러므로 현실태-잠재태의 쌍은 즉각적으로 그들의 교환의 표현이라 할 불투명-투명으로 연장된다." (질 들뢰즈, 이정하 역, 『시네마 II 시간-이미지』, 시각과 언어, 2005, 147면.)

8 "(오즈 야스지로의 영화에서) 자전거, 꽃병, 정물들은 시간의 순수한 그리고 직접적인 이미지들이다. 각각은 시간 속에서 변화하는 것이 갖는 이러저러한 조건들 속에서, 매순간 시간으로서 존재한다. 시간, 그것은 충만함, 즉 변화로 충만한 변화하지 않는 형태이다." (질 들뢰즈, 위의 책, 40면)

조를 취하고 있다. 따라서 뚜렷한 액자형 구조라고 할 수도 없다. 〈응답하라 1997〉은 2012년 7월의 '지금·여기'의 생맥주집에서 "오늘 이 동창회, 이 테이블에서 한 쌍의 커플이 결혼 발표를 한다."는 성시원의 보이스 오버 이후 화면은 1997년 4월 부산의 사건으로 전환한다. 〈응답하라 1994〉에서는 2015년 성나정의 집에 모인 옛날 하숙 친구들이 2002년의 성나정의 결혼식 비디오를 함께 감상하는 구조를 통해 과거의 회상이 전개된다. 〈응답하라 1988〉에서는 결혼한 덕선 부부의 인터뷰와 보라의 등장으로 이들 자매의 배우자에 대한 궁금증을 불러일으키며 과거의 사건이 진행된다.

이러한 특성에서 보듯, 이들 연작의 배우자 탐색담은 후속작으로 올수록 확대·변주됨을 알 수 있다. 〈응답하라 1997〉에서는 결혼 발표 당사자의 주체 모두에 대한 궁금증을 야기한다면, 〈응답하라 1994〉에서는 성나정의 배우자가 누구인가에 초점이 모인다. 이 당사자를 감추기 위해 하숙생들은 모두 이름 대신 별명으로 불리며, 결국 '김재준'이라는 이름의 주체가 누구인가에 대한 탐색으로 서사가 진행된다.[9] 이에 비하면 〈응답하라 1988〉에서는 성덕선의 부부를 노출시키지만, 27년의 시차를 감안하여 아예 다른 배우를 등장시켜 과거의 이미지를 교체시켜 버린다. 중년의 성덕선인 이미연의 짝으로 등장한 배우 김주혁이 과거 소꿉친구들 중 누구의 현재 이미지인가를 탐색하는 구조를 취하고 있는 것이다. 이는 일반적으로 30년 가까운 세월이 지나면 10대의 이미지가 많이 변할 수는 있다고 해도 다소 작

• • •

9 이러한 이름 찾기의 관점에서 연작 중에서 〈응답하라 1994〉가 텔레비전 드라마의 프레임 속성을 가장 잘 이용하고 있다고 할 수 있다. 결혼식장 입구의 신랑 이름을 뒤늦게 보여 주면서도 신랑의 얼굴은 절묘하게 노출시키지 않는 쇼트 구성과 '김재준'의 주체를 칠봉과 쓰레기 두 사람 중에서 판단해야 하는 클로즈업 쇼트들의 조화는 텔레비전 드라마의 화면 구성의 특성을 잘 보여준다.

⑨ 〈응답하라 1997〉 1회, 2012년 7월의 동창회

⑩ 〈응답하라 1994〉 4회, 2013년 성나정의 집

⑪ 〈응답하라 1988〉 19회, 2015년 성덕순 부부의 인터뷰

위적인 설정이지만, 전작들과는 익숙하면서도 다른 배우자 찾기의 구조를 의도한 나름대로의 모색 방안이라고 할 수 있다.

이러한 연작의 탐색담 구조는 '배우자 찾기'의 흥미를 불러일으키는 극적 설정이지만, 이는 드라마의 기본 얼개일 뿐이어서 이 점만으로 이 연작의 재미를 설명하기는 어렵다. '응답하라' 연작은 일반적인 멜로드라마에서처럼 제한된 특정 인물간의 삼각관계가 중심 사건으로 작동하는 대신 다수의 남성 인물들 중에서 한 사람을 배우자로 선택하는 '결정'의 운명적 사건이 언제 어떻게 계기하는가에 초점

이 모인다. 〈응답하라 1988〉 18회에서 덕선을 만나러 갔으나 최택의 도착보다 한 발 늦은 정환(류준열 분)의 "운명은 시시때때로 찾아오지 않는다. 적어도 운명적이라는 표현을 쓰려면 아주 가끔 우연히 찾아드는 극적 순간이라야 한다. 그래야 운명이다. 그래서 운명의 또 다른 이름은 타이밍이다."라는 보이스 오버는 현실에서 맞닥뜨리는 무한의 우발적 사건들이 어떻게 한 인간의 삶에 '운명'으로 작동할 수 있는가의 '선택'과 '결정'의 중요성을 보여

준다. 이 18회 에피소드의 부제 '굿바이 첫사랑'은 이러한 우발성의 '타이밍' 의 의미를 집약해 주는 성장 서사의 변곡점을 표상한다.

같은 주제 제시의 방식은 전작 〈응답하라 1994〉에서 이미 활용된 바 있다. 19회에서 성동일이 사고로 입원했다는 소식을 듣고 성나정은 칠봉과 함께 병원으로 달려간다. 병원에서 나정은 칠봉으로부터 사랑 고백을 받고 설레면서 운명을 생각한다. 김재준은 성동일의 사고 소식을 듣고 뒤늦게 병원으로 달려가지만 눈길의 교통제증 때문에 칠봉보다 늦게 도착하고 세 사람은 우연히 엘리베이터 앞에서 만난다. 이러한 시차를 이미 알고 있듯이 김재준은 "운명은 우리를 딜레마에 빠뜨리기도 하고 아무것도 할 수 없는 궁지로 쳐 넣기도 하며 끝끝내 우리의 간절한 기도 따위 가볍게 무시해 버리기도 한다. 그렇게 운명은 지랄 맞다. 그렇게 운명은 지독하고 힘이 세다." 고 생각한다. 같은 시간 쇼트를 달리하여 칠봉은 "운명이 지독하고 힘이 센 이유, 예측할 수 없는 타이밍이다. 이렇게 운명은 잔인하다."라고 생각하고, 성나정은 동시에 "운명은 벼랑 끝으로 나를 내몰아 옴짝달싹 못하게 만들고 결국은 내게 공을 넘겨 버린다. 운명은 결국 선택하는 것이다. 이젠 내가 선택해야만 한다."라는 보이스 오버를 전달한다.

이처럼 〈응답하라 1994〉와 〈응답하라 1988〉 두 작품 모두 '운명은 타이밍'이라는 명제를 주제로 환기시킨다. 이제 왜 생뚱맞게 각 작품이 메이저리그 진출 프로야구 선수와 천재 바둑기사를 핵심 인물로 등장시켰는지 이해할 수 있다. 〈응답하라 1994〉의 11회에서 김재준과 칠봉이 함께 야구 캐치볼을 하면서 "사랑이란 야구를 닮았다."라는 명제를 각각 되뇌고, 〈응답하라 1988〉 18회에서 최택은 중요 바둑 대회에 기권패를 해 가며 덕선에게 달려가서 결과적으로 정환을 물리치고 덕선의 사랑을 획득한다. 결국 사랑

의 획득은 '선택'과 '타이밍'의 운명적 사건이며, 각 두 인물이 이러한 선택과 타이밍의 의미를 가장 적절히 구현해 줄 수 있는 직업의 주체들이기 때문이라고 할 수 있다.

⑫ 〈응답하라 1994〉 19회, 병원에서 마주친 성나정, 칠봉, 김재준
⑬ 〈응답하라 1988〉 18회, 최택보다 한 발 늦은 정환

이러한 운명적 선택은 드라마의 인물들의 상처와 아픔을 치유해 주는 화해의 강도(强度)와 결부된다. 〈응답하라 1997〉에서 윤윤제 형제의 아버지의 죽음과 형의 여자 친구의 죽음, 〈응답하라 1994〉에서 성나정 오빠의 어린 죽음, 〈응답하라 1988〉에서 성선우(고경표 분) 아버지의 죽음과 최택 어머니의 죽음 등 '응답하라' 연작에는 여러 죽음들이 전사로 작용한다. 이 외에도 〈응답하라 1988〉 2회에서의 덕선 할머니의 죽음은 드라마 초반부에 설정되어 덕선 자매의 성장을 위한 전사의 기능을 담당하고, 쌍문동 골목 이웃의 궁핍했던 과거의 흔적과 현재 진행형의 경제적 고초는 1970~80년대의 서울 변두리에 사는 서민의 애환을 대변한다. 〈응답하라 1988〉에서는 전작들과는 달리 이러한 서민의 표상으로서의 '어른들'의 상처까지를 어루만지는 치유와 화해의 서사가 작동한다. 최택 아버지와 선우 어머니의 재혼, 정환이 아버지와 어머니의 뒤늦은 결혼식은 한 집안의 문제 해결에 그

치는 것이 아니라 골목의 이웃 공동체의 삶의 연장이라는 점에서 의미가 크다. 이는 단순한 공간적 배경의 확대에 그치는 것이 아니라 가족 구성원 간의 화해와 상처의 치유가 한 가정의 담을 넘어 지역 공동체 구성원 모두에게까지 현실화된다는[10] 텔레비전 드라마의 일상성에 대한 긍정적 미학의 표지가 된다.

1.4. 과거의 미래, '지금 · 여기'의 존재성

'응답하라' 연작에는 공통적으로 방영 당시의 현재의 시점에서 과거로 돌아갔다가 현재로 되돌아오는 몽타주가 수시로 활용된다. 이때 장면 전환에는 항상 시퀀스에 대한 시공간의 표지에 의해 장면이 '지금·여기'에서 '그때·거기'로 순간 이동함을 제시해 주는데, 이러한 표지에 의해 '그때·거기'는 이내 과거의 '지금·여기'로 지속된다. 이러한 점에서 '응답하라' 연작의 몽타주는 텔레비전 드라마에서 흔히 보이는 플래시백이나 회상 신과는 확연히 다르다. 장면과 장면이 서로 단절되어 있음을 분명히 보여 주어 잠시 등장인물의 의식이나 기억을 재현하는 회상—이미지와는 성격을 달리 한다. 회상—이미지는 어디까지나 극적 연속성 내에서 "우리에게 과거를 돌려주는 것이 아니라 단지 과거'였던' 지나간 현재를 재현"[11]할 뿐이다. 이러한

• • •

10 텔레비전 드라마는 아래와 같은 언급에서 주로 '사람들을 맺어주는' 세계를 재현한다고 할 수 있다. "세계에서 함께 산다는 것은 본질적으로, 탁자가 그 둘레에 앉는 사람들 사이에 자리 잡고 있듯이 사물의 세계도 공동으로 그것을 취하는 사람들 사이에 존재한다는 것을 의미한다. 모든 사이(in-between)가 그러하듯이 세계는 사람들을 맺어주기도 하고 동시에 분리시키기도 한다." (한나 아렌트, 이진우·태정호 역, 『인간의 조건』, 한길사, 2003, 105면.)

11 질 들뢰즈, 『시네마 II 시간-이미지』, 116면.

점에서 '응답하라' 연작의 '현재-과거-현재'의 플롯은 단속적으로 진행되는 사건 전개의 서사적 특성을 강하게 드러낸다.

이러한 서사성은 "드라마에서는 삽화가 짧으나 서사시는 삽화에 의하여 길어진다."[12]는 서사시의 지체적 모티프와 관련된다. '응답하라' 연작이 각 회마다 내용을 압축하는 부제를 수반하고 있음 역시 이러한 삽화들의 서사적 기능을 잘 보여 준다. 또한 연작의 각 드라마들이 과거의 사건을 재현하고 있지만 시청자의 지각은 완전히 과거 속에 함몰하지 않는다는 점도 '응답하라'의 서사성을 함축한다. 과거의 사건 진행 속에서도 시청자들의 방영 시점의 '지금·여기'의 현존재의 의식을 확인시켜 주는 장치가 수시로 작동된다. 이는 각각 지난 15년, 19년, 27년간의 시간 지속을 경험한 시청자들이 '지금·여기'가 과거의 미래라는 역사적 주체 의식을 지니게끔 해 주기 때문이다. 이로써 시청자들은 과거의 미래를 잘 알고 있는 현존재로서 과거의 인물들은 미처 알지 못하는 미래로서의 '지금·여기'를 살아가는 초월적 위치를 자각한다. 아울러 이러한 자각은 과거의 자신의 삶을 성찰하는 계기를 마련해 주며, 이러한 모티프들이 '응답하라' 연작의 재미를 배가시켜 준다.

〈응답하라 1997〉 8회에서 성동일과 이일화가 나누는 "암튼 똑똑히 잘 찾아봐라. 우예 알았겠노? 우리나라 선수가 메이저리그에서 뛰게 될지." "그러카마 또 프리미어리그에서 뛰는 선수가 나올란가도 모르겠네." "와? 월드컵 4강도 한다카제."와 같은 대화들은 1997년 당시 아무도 미래를 예상할 수 없는-하지만 '지금·여기'의 시청자들에게는 여전히 과거인-인간

• • •

12 아리스토텔레스, 「시학」, 17장. 참조.

의 운명적 한계에 대한 씁쓸한 자각을 환기시킨다. 이러한 자각은 〈응답하라 1994〉에서 성동일이 '시티폰'의 주식에 투자했다가 폭삭 망한 일화를 통해 급격한 매체 환경의 변화에 적절히 대응하지 못하는 무능한 상황에서 다시 변주된다. 이 드라마에서 성동일의 주식투자 실패를 기억하는 시청자들은 〈응답하라 1988〉의 16회에서 성동일, 최무성, 김성균 등이 김성균이 입원한 병실에서 나누는 재테크 관련 대화에서 성동일의 무감각을 다시 한 번 확인하게 된다. "주식은 인자 끝나 버렸어. 올라도 너무 올라 버렸제. 주식이[주가지수가] 천이 넘는다는 게 말이 안돼잖애."(성동일) "친구가 삼성전자, 한미약품, 태평양화학 요 세 개는 꼭 사 노라 카던데."(김성균) "그게 지금 얼마쯤 합니까?"(최무성) "아까 신문 보니까 한 개에 삼만 원, 이만 원 요래 하던데요."(김성균) "아이고 엄청 비싸네요."(최무성) "그랑께 올라도 겁나게 올라 버렸지."(성동일) 등의 대화에서 주도적으로 재테크의 방법을 설명하는 성동일은 〈응답하라 1994〉에서와는 달리 주식 투자를 적극 말린다. 하지만 이 16회가 방영된 2015년 12월의 시점에서 삼성전자의 주가가 130만 원이 넘는 것을 알고 있는 시청자들이라도 성동일의 무감각을 과연 얼마나 비웃을 수 있을까? 어리석은 욕망과 방향의 무감각을 제어하지 못하는 충동적 주체로서의 인간이지만, 또한 그렇게 살아갈 수밖에 없는 한계적 존재가 인간임을 자각하는 것, 그래서 이 16회의 부제는 '인생이란 아이러니'인 것이다.

이러한 과거의 미래에 대한 표지는 수많은 소품과 미장센 등의 장치에 따른 미세 지각들의 집합에 의해 시청자의 '지금·여기'의 현존성의 표상으로 수렴된다. 따라서 시청자들은 과거의 사건 진행에 빠져들지 않고 반복적으로 '지금·여기'의 자신의 존재성을 지각한다. 이러한 점에서 과거의 현재

는 단순히 과거의 사건을 지속시키는 배경적 현재에 머물지 않고 과거의 재현은 '지금·여기'와 지속적으로 소통하여 "텍스트의 세계가 독자나 청중[관객]의 세계와 교차하는 미메시스 Ⅲ"[13]의 의미를 획득한다.[14]

이러한 '소통'을 위한 장치로 '응답하라' 연작에서 즐겨 사용하는 기법은 '보이스 오버'이다. 특히 〈응답하라 1997〉 12회의 성시원이 서울로 떠나는 고속버스 쇼트는 시간-공간의 변화와 함께 보이스 오버가 절묘하게 어울린다. 이 쇼트에서는 1999년을 뒤로하고 2005년에 이르는 플래시 포워드 기법이 부산에서 경주를 지나 서울로 가는 고속버스의 공간 이동과 적절한 조화를 이룬다. 시간 경과를 공간 이미지와 연결시켰는데 이 근거를 보다 확실히 마련해 주는 장치가 성시원의 보이스 오버[15]이다.

⑭, ⑮ 〈응답하라 1997〉 12회, 서울로 향하는 성시원

• • •

13 폴 리쾨르, 김한식·이경래 역, 『시간과 이야기 1』, 문학과지성사, 2005, 159면.

14 과거와 현재의 연관성에 대한 다음 언급은 이러한 '소통'의 관점을 제시해 준다. "현재는 우리가 체험하고 있는 것인 동시에 회상된 과거의 기대를 실현하는 것이다. 그러면서 그러한 실현은 기억 속에 기록된다. 지금 실현된 것을 기대했다는 사실을 나는 기억하는 것이다. 이러한 실현은 이제부터 회상된 기대의 의미 작용의 일부를 이룬다."(폴 리쾨르, 김한식 역, 『시간과 이야기 3』, 문학과지성사, 2015, 77면.)

15 "10대가 질풍노도의 시기인 건 아직 정답을 모르기 때문이다. 내가 진짜 원하는 게 무엇인지 정말 날 사랑해 주던 사람이 누구인지 내가 사랑하는 사람은 누구인지 그 답을 찾아 이리쿵저리쿵 숱한 시행착오만을 반복하는 시기, 그리고 마지막 순간 기적적으로 이 모든 것의 정답을 알아차렸을 때 이미 우린 성인이 되어 크고 작은 이별들을 하고 있었다. 그렇게 그해 겨울 세상은 온통 헤어짐투성이었다.(…)"

이러한 보이스 오버는 내레이션과는 달리 사건 전개의 양상을 설명해 주는 것이 아니라 과거와 '지금·여기'를 연결시켜 준다. 사건이 전개되고 있는 시점의 현장의 상황을 중계해 주는 것이 아니라 시간적 거리를 둔, 기억과 성찰의 등장인물의 목소리를 들려주는 것이다.[16] 이를 통해 과거는 단순히 지난 현재가 아니라 '지금·여기'와 관계 맺고 있는 과거의 미래로서의 '역사 이야기'로 존재하게 된다. 실제로 겪었던 역사적 사건들을 엮어 그 결 사이를 허구 이야기로 채워 넣는 것을 통하여 우리는 각자의 '인간의 시간'을 창조한다.

역사의 지향성은 서술적 상상 세계와 관련된 허구화 능력을 자기가 겨냥하는 바에 통합함으로써만 수행될 수 있으며, 반면에 허구 이야기의 지향성은 실제 과거의 재구성이라는 시도가 그것에 제공하는 역사화 능력을 받아들임으로써만 능동적 행위와 수동적 행위를 찾아내고 변형시키는 그 효과들을 만들어 내는 것이다. 허구 이야기의 역사화와 역사 이야기의 허구화가 이처럼 서로 긴밀하게 주고받는 데에서 인간의 시간이라고 불리는 것이 태어나며, 그것이 바로 다름 아닌 이야기된 시간^{temps raconté}이다.[17]

'응답하라' 연작의 15년, 19년, 27년간의 역사는 드라마 또는 다른 허구의 이야기를 통하지 않고는 재현될 수 없다. 그러나 재현된다고 하더라도

• • •

16 이러한 보이스 오버는 서술 상황에서 화자처럼 말하지 않고 작중인물의 하나로 말하는 반사자(réflecteur)의 기능을 지닌다고 할 수 있다. 반사자에 대해서는 폴 리쾨르, 김한식·이경래 역, 『시간과 이야기 2』, 문학과지성사, 2005, 190 ~191면. 참조.

17 폴 리쾨르, 『시간과 이야기 3』, 200면.

그 이야기를 수용하는 드라마 수용자[시청자]가 허구 이야기와 역사 이야기가 긴밀하게 연결된 '이야기된 시간'으로서의 드라마 사건 진행을 지각할 때에만 이야기는 '지금·여기'의 현실성을 띠게 된다. 이러한 '응답하라' 연작의 '이야기된 시간'에 드라마적 현실성을 부여해 주는 데 중요하게 기여하는 장치가 바로 보이스 오버인 것이다.

〈응답하라 1988〉의 첫 회는 2015년 '지금·여기' 중년인 덕선의 목소리로 1988년의 시대 상황과 문화 소비의 양상을 안내하고 1988년 9월의 골목 친구들을 차례차례 소개하면서 시작한다. 마지막으로 덕선 자신을 소개하며 과거의 덕선의 이미지로 플래시백하는 순간, 덕선의 목소리는 밥 먹으라고 외치는 정환 엄마의 고함에 묻히고 화면은 쌍문동 골목의 풍경으로 전환한다. 이렇듯 첫 회에서부터 드라마의 청각 이미지는 매우 강렬하다. 당대의 인기 영화 〈영웅본색〉의 음향 이미지에서부터 과거 덕선의 앙칼진 목소리, 그리고 친구들의 크고 작은 잔소리와 어른들의 수다들, 이 모두 아날로그적인 1988년의 서울 변두리의 정서를 표상한다.

> 어쩜 가족이 제일 모른다. 하지만 아는 게 뭐 그리 중요할까? 결국 벽을 넘게 만드는 건 시시콜콜 아는 머리가 아니라 손에 손 잡고 끝끝내 놓지 않을 가슴인데 말이다. 결국 가족이다. 영웅 아니라 영웅 할배라도 마지막 순간 돌아갈 제자리는 결국 가족이다. 대문 밖 세상에서의 상처도 저마다의 삶에 펴 있는 흉터도 심지어 가족이 안겨 준 설움조차도 보듬어 줄 마지막 내 편. 결국 가족이다. (1회)

위와 같은 중년 덕선의 보이스 오버는 이미 경험한 사건을 회상하고 논

평하는 '지금·여기'의 현존의 목소리로 작동한다. 이를 통해 과거의 존재는 '지나간 것이 아니라 거기에 있었던 것'[18]임을 지각하게 한다. "과거는 그것이 한때 구가했던 현재와 그것이 과거이기 위해 거리를 둔 현재 사이에 끼어 있다."[19] 과거의 의미가 '지금·여기'의 보이스 오버에 의해 성찰될 때 덕선의 '흉터'와 '설움'의 현재적 의미가 비로소 살아난다.

흉터는 과거에 당한 부상의 기호가 아니라 '부상을 입은 적이 있다는 현재적 사실의 기호이다.' 말하자면 흉터는 부상에 대한 응시이다. 상처는 자아를 부상과 분리시키는 모든 순간들을 하나의 생생한 현재 안에 수축한다.[20]

"서술적 목소리는 텍스트의 지향성의 벡터이며, 그 지향성은 말을 건네는 서술적 목소리와 그에 응답하는 독서 사이에서 전개되는 상호 주관적인 관계 속에서만 실현된다."[21] 이러한 서술적 목소리가 드라마에서 등장인물의 목소리로 발화되는 것이 보이스 오버이다. '응답하라' 연작에서의 보이스 오버는 과거의 현재 사건에 대하여 반응하는 당시의 목소리가 아니라 '지금·여기'의 성찰적 목소리라는 점에서 드라마에서 재현된 무수한 과거의 절단면들은 지속적으로 현재의 꼭짓점으로 수축되며 진행한다.

〈응답하라 1988〉에서 사건이 진행함에 따라 보이스 오버의 주체는 당대

• • •

18 "더 이상 존재하지 않는 현존재는, 지나간 vergangen이라는 낱말의 존재론적으로 엄밀한 의미에서, 지나간 것이 아니라 거기에 있었던 da-gewesen 것이다." (『시간과 이야기 3』, 157면.)

19 질 들뢰즈, 『차이와 반복』, 190면.

20 질 들뢰즈, 위의 책, 185면.

21 폴 리쾨르, 『시간과 이야기 2』, 208면.

의 현재를 살아가는 등장인물들의 목소리로 전환한다. 그러나 이러한 주체들이 사건 전개의 현재 속에서는 쉽게 성찰할 수 없었던 삶에 대한 인식이 이들의 보이스 오버에 묻어난다는 점에서 주체들의 성찰은 사건 발생 훨씬 이후, 즉 적어도 '지금·여기'에 근접한 현재의 '과거 지향'[22]의 의식이 반영되는 시점에서 이루어졌다고 할 수 있다. 위의 1.3에서 예로 든 18회의 정환의 운명에 대한 보이스 오버와 2회에서 할머니의 죽음을 겪으면서 어른들의 인생에 대해 자각하게 된 덕선의 보이스 오버[23]도 이러한 특성을 잘 보여 준다.

다음과 같은 〈응답하라 1988〉 마지막 회(20회)의 10대 덕선의 목소리로 발화되는 보이스 오버는 첫 회의 중년의 덕선의 목소리와 대응된다.

봉황당 골목을 다시 찾았을 땐 흘러간 세월만큼이나 골목도 나이 들어 버린 뒤였다. 다시 돌아갈 수 없는 건 내 청춘도 이 골목도 마찬가지였다. 시간은 기어코 흐른다. 모든 건 기어코 지나가 버리고 기어코 나이 들어간다. 청춘이 아름다운 이유는 아마도 그 때문일 것이다. 찰나의 순간을 눈부시게 반짝거리고는 다시는 돌아올 수 없기 때문일 것이다. 눈물겹도록 푸르른 시절, 나에게도 그런 시절이 있었다. 쌍팔년도 쌍문동 이야기는 여기까지다. 그 시절이 그리운 건 그 골목이 그리운 건 단지 지금보다 젊은 내가 보고 싶어서가 아니라, 그곳에 아빠의 청춘이 엄마의 청춘이 친구들의 청춘이 내 사랑

• • •

22 "어떤 현재의 과거 지향은 또 다른 현재의 미래 지향과 겹쳐지기 때문에, 시간적 흐름의 통일은 그러므로 생생한 현재와 그 어떤 준-현재를 통해 퍼져 나오는 과거 지향과 미래 지향 체계들이 서로 맞물림으로써 비롯되는, 일종의 기와 얹기(tuilage)로 이루어진다." (『시간과 이야기 3』, 255면.)

23 "어른은 그저 견디고 있을 뿐이다. 어른으로서의 일들에 바빴을 뿐이고 나이의 무게감을 강한 척으로 버텨냈을 뿐이다. 어른도 아프다."

하는 모든 것들의 청춘이 있었기 때문이다. 다시는 한 데 모아 놓을 수 없는 그 젊은 풍경들에 마지막 인사조차 못한 것이 안타깝기 때문이다. 이제 이미 사라져 버린 것들에 다시는 돌아갈 수 없는 시간들에 뒤늦은 인사를 고한다. 안녕 나의 청춘, 굿바이 쌍문동.

첫 회에 등장하여 옛 시절을 회상하는 덕선의 목소리는 중년 이미연의 것이다. 따라서 위의 보이스 오버의 목소리는 중년 덕선의 것이어야 한다. 하지만 이미 10대의 목소리로 시청자에게 각인된 덕선의 이미지는 마지막 회에 이르는 동안의 덕선의 정체성을 표상한다. '지금·여기'의 중년의 덕선의 인터뷰 이미지와 교차하면서 곧 철거 예정인 쌍문동 골목 풍경을 배경으로 담담한 어조로 발화되는 어린 덕선의 목소리는 두 보이스 오버의 주체가 비록 목소리는 달라도 동일한 '현존재'라는 점을 말해 준다. 이는 결과적으로 10대 덕선의 성장을 지켜 본 주체가 덕선 자신이라는 점을 의미한다고 볼 수 있다.

우리는 현재 속에서 이 현재가 지나가버렸을 때 미래에 사용하기 위해 기억을 만들어낸다. 바로 이 현재의 기억이 그 내부로부터 두 개의 서로 다른 요소, 즉 기술(記述)된 이야기에 나타나는 소설적 기억과 기술된 대화에 나타나는 연극적 현재라는 두 요소가 서로 소통되도록 한다. 전적으로 영화적인 가치를 전체에 부여하는 것은 이 순환하는 제3자이다.[24]

• • •

24 질 들뢰즈, 『시네마 Ⅱ 시간-이미지』, 113면.

보이스 오버는 이야기에 나타나는 '소설적 기억'과 '기술된 대화'를 전달하는 등장인물의 목소리이다.[25] 기억은 사라지는 것이 아니라 잠재하는 것으로 끊임없이 '역사 이야기'를 통해 '지금·여기'의 현존재의 존재성을 환기시킨다. 영화보다 텔레비전 드라마에서 이러한 보이스 오버가 효과적인 것은 텔레비전 드라마가 바로 시청자의 '기억'과 '시간'의 성찰을 위한 드라마이기 때문이다. '과거-현재-미래'라는 '시간'의 의미에 대한 다음의 언급은 왜 '현재'의 '행동의 재현'인 드라마가 오늘날 주도적인 대중 예술로 기능하는지에 대한 근거를 암시해 준다.

시간은 오로지 어떤 근원적 종합 안에서만 구성된다. 순간들의 반복을 대상으로 하는 이 종합은 독립적이면서 계속 이어지는 순간들을 서로의 안으로 수축한다. 이런 종합을 통해 체험적 현재, 살아 있는 현재가 구성된다. 그리고 시간은 이런 현재 안에서 펼쳐진다. 과거와 미래도 모두 이런 현재에 속한다. 즉 선행하는 순간들이 수축을 통해 유지되는 한에서 과거는 현재에 속한다. 기대는 그런 똑같은 수축 안에서 성립하는 예상이므로 미래는 현재에 속한다. 과거와 미래는 현재라고 가정된 순간과 구분되는 어떤 수난들을 지칭하는 것이 아니다. 다만 순간들을 수축하는 현재 그 자체의 차원들을 지칭할 뿐이다. 현재는 과거에서 미래로 가기 위해 자기 자신으로부터 외출할 필요가 없다. 따라서 살아 있는 현재는 과거에서 미래로 가지만, 그 과거와 미래는 현재 자체가 시간 안에서 구성한 과거이자 미래이다.[26]

• • •

25 보이스 오버는 이러한 점에서 드라마 안에서 '자기성(Selbstischkeit)'과 '서술적 정체성'을 드러내 준다고 할 수 있다. 자기성과 서술적 정체성에 대해서는 폴 리쾨르, 『시간과 이야기 3』, 471~472면. 참조.

26 질 들뢰즈, 『차이와 반복』, 171면.

1.5. '서사적 몽타주'와 목소리의 힘

텔레비전 드라마는 비록 '행동의 재현'이라는 특성에서는 아리스토텔레스적 의미의 '드라마'라고 할 수 있지만, 이 재현을 드러내는 화면의 편집 면에서는 영화와는 많이 다르다. 텔레비전 드라마가 영화에 비해 서사적 사건 진행을 지체시키며 클로즈업 쇼트를 자주 사용하는 것은 잘 알려진 사실이다. 이때 사건 진행을 늦춘다는 것은 외화면으로부터 새로운 사건의 모티프들이 지속적으로 개입한다기보다는 동일한 행동을 보여 주는 쇼트들을 이어붙이지 않고 단속적으로 노출시킨다는 의미이다. 물론 클로즈업 쇼트의 사용 역시 사건 전개의 템포를 지체시키지만 이는 부수적인 특징이라고 할 수 있다. 이러한 텔레비전 드라마의 쇼트 구성 방식을 '서사적 몽타주'라고 규정할 수 있다:

이러한 특성은 우선적으로 텔레비전 화면의 작은 프레임으로 인하여 텔레비전 드라마에서는 많은 사건 진행을 조각 그림으로밖에 보여 줄 수 없다는 텔레비전의 매체적 성격에서 기인한다. '일상성'을 기본 성격으로 지닌 텔레비전 드라마에서는 동일한 시간대에 등장인물의 다양한 사건을 효율적으로 재현할 필요가 생긴다. 영화에서는 카메라의 이동으로 외화면의 세계의 잠재성을 현실화시키는 것이 일반적이지만, 텔레비전 드라마에서는 아예 다른 공간에서 벌어지는 사건을 다른 프레임 내로 가지고 온다. 이러한 서사적 몽타주를 특히 잘 보여 주는 드라마가 '응답하라' 연작이다.

〈응답하라 1997〉의 2회 시작 부분에서 이러한 특성을 잘 확인할 수 있다. 성동일과 이일화, 윤윤제의 형[윤태웅]은 성동일의 거실에서 화투를 치면서 아이들에 관한 대화를 나눈다. "우리 윤제 이번에 또 전교 1등했대매?

맨날 시원이랑 같이 노는데 우째 윤제는 전교 1등이고 시원이는 꼴찌고? 아우 가시나. 그 대가리가 나쁘나."(이일화) "그래도 시원이는 싹싹하고 매섭기가 안 있습니까? 아유 우리 윤제는 융통성이라곤 없습니다. 아이구 앞으로 사회생활은 우예 할지 참으로 큰일입니다."(윤태웅) 이렇게 고스톱 놀이에서 얻은 점수를 따지면서 세 사람은 아이들에 대해 걱정하는 듯하지만 아이들의 장래에 대한 진지한 고민은 없다. 이렇게 어른들이 화투 놀이에 열중하고 있는 거실이 무대 공간이라면, HOT 브로마이드를 찢은 아버지에 대한 반감으로 가출하겠다고 집을 나간 성시원의 방황은 드라마 공간에 속하는 행동이다. 이러한 두 공간을 서로 다른 프레임 안에서 교차 편집으로 보여 주는 몽타주는 동일 시간에 다른 공간에서 진행되는 두 개의 중요한 사건을 병치시켜 대조의 효과를 높여 준다. 이어지는 9시간 전의 윤제의 학교에서의 해프닝[27] 장면의 몽타주와 함께 이 쇼트들은 1997년 부산에서 벌어지는 것으로 상정된 한 가정의 일상사를 재현해 준다. 이렇듯 이 장면은 어른들과 10대들의 세계가 상이한 문화적 배경에 자리하고 있음을 상징적으로 보여 준다. 비록 단절된 쇼트들이지만 이러한 몽타주를 통해 초월적 지위에 있는 '지금·여기'의 시청자들은 '거기에 있었던 현재'의 이미지–기억을 현실화시킬 수 있게 되는 것이다.

. . .

27 윤제가 가수 '양파'의 이름을 비웃고 노래 '애송이의 사랑'을 무시했다가 1달 후 수모를 겪게 된다. 이 역시 '과거의 미래'를 알고 있는 시청자들에게 웃음을 준다.

⑯ 〈응답하라 1997〉 2회, 고스톱을 치는 세 사람
⑰ 〈응답하라 1997〉 2회, 어른들이 고스톱을 치는 동안 거리를 헤매는 성시원

이러한 몽타주는 '응답하라' 연작에 수없이 많이 활용된다. 이들 중 동일한 시간에 서로 다른 세 공간에서 진행되는 사건들을 교차 편집으로 보여 주면서 쇼트와 역 쇼트의 기능을 적절히 활용하여 긴장감을 높인 장치를 〈응답하라 1988〉의 18회에서 만날 수 있다. '김정봉(안재홍 분)은 꽃다발을 갖고 누군가[장미옥(이민지 분)]를 기다린다. → 성보라(류혜영 분)는 소개팅으로 '쓰레기'를 기다리는데 그의 이름이 '김재준'임이 클로즈업된다. → 성덕선은 콘서트장 앞에서 친구에게 전화를 걸고 있다. → 김정환은 차를 몰아 성덕선에게 달려간다. → 성덕선, 김정봉, 성보라의 순서로 기다리는 사람이 눈앞에 나타난다.' 이러한 쇼트의 연속에서 시청자의 기대감을 '배반'하면서 각자의 상대자의 존재에 대한 궁금증을 증폭시키는 데 이 몽타주의 묘미가 있다. 김정봉의 상대가 등장했을 때 김정봉의 시점 쇼트에 성보라의 존재가, 성보라의 시점에 최택이, 김정환이 허무하게 돌아가는 쇼트 뒤 그제야 김정봉의 시점 쇼트 내에 장미옥이 등장하는 식이다. 이렇게 개별 사건 진행을 더디게 하지만 실제로 이들 사건이 드라마 속에서 진행된 물리적 시간은 매우 짧은 순간에 지나지 않는다. 이렇듯 짧은 시간의 사건 진행을 더디게 만드는 것, 이는 극적인 특성이 아니라 서사적인 것이다.

이러한 서사성은 드라마의 주제 전달의 방식과 관련이 깊다. 드라마에서 주제를 전달하는 가장 효율적인 방법은 등장인물의 언어를 통하는 것이다. 특히 라디오 드라마의 청각 이미지를 존재 근거로 하는 텔레비전 드라마는 영화보다 인물들의 발화에 의해서 작품의 메시지를 더 쉽게 전달한다. 이때 연극에서와 마찬가지로 주제적 발화의 주체는 주동인물보다는 마이너 캐릭터이거나 콘피던트confidant인 것이 자연스럽지만, 텔레비전 드라마에서는 여기에 보이스 오버의 목소리가 더 추가된다.

〈응답하라 1997〉의 7회에서 윤제의 형[윤태웅]이 학생들과의 진로 상담에서 '하고 싶은 일보다는 할 수 있는 일'을 하라고 했다가 7회에 가서 '그래도 할 수 있는 일보다 하고 싶은 일을 찾아보자.'고 삶의 방향을 수정하는 발화는 이러한 주제 전달 방식의 하나라고 할 수 있다. 마지막 16회에 성시원의 동창회에 등장하여 헤어지기 직전 성동일이 전하는 "그렇게로 부지런히들 돈 벌고 부지런히들 추억 만들어야 한다. 고것만코로 돈 안 들이고 즐거운 것이 없어."의 메시지도 주제적 기능을 한다. 이렇게 텔레비전 드라마에서는 에피소드 곳곳에 흩어져 발화되는 일상적인 화법에 의해서 주로 주제 의식이 노출된다. 그러나 '응답하라' 연작에서는 무엇보다도 주제 전달을 위해 보이스 오버를 적극 활용하는데, 이 점에서도 다른 드라마보다 서사적 성격이 두드러진다. 첫사랑의 아름다운 이유에 이어 성공한 첫사랑이 왜 좋은지에 대한 윤제의 아래와 같은 성찰적 메시지는 〈응답하라 1997〉의 '성장 서사'의 주제를 함축한다.

그리하여 성공해도 좋다. 비록 내 삶의 가슴 시린 비극적 드라마는 없지만, 세상 그 어떤 오래된 스웨터보다도 편안한 익숙함이 있고, 익숙함이 지

루할 때쯤 다시 꺼내볼 수 있는 설레임이 있다. 코찔찔이 소꿉친구에서 첫사
랑으로, 연인으로, 이렇게 남편과 아내로 만나기까지 우린 같은 시대를 지나
같은 추억을 공유하며 함께 나이 들어가고 있다. 익숙한 설레임, 좋다.

⑱ 〈응답하라 1988〉 18회, 김정봉은 장미옥을 확인한다.
⑲ 〈응답하라 1988〉 18회, ⑱에 이어 장미옥 대신 김선우를 확인한 성보라
를 클로즈업한다.
⑳ 〈응답하라 1988〉 18회, ⑲에 이어 김선우 대신 최택이 클로즈업된다.

이러한 보이스 오버와 앞에서 보인 〈응답하라 1988〉의 마지막 성덕선의 보이스 오버의 메시지는 '응답하라' 연작 공통의 주제라고 할 수 있다. 위와 같은 메시지는 각 드라마의 모든 에피소드에 분산되어 잠재하고 있었던 '기억'과 '시간'에 대한 성찰적 의식을 시청자들의 '지금·여기'의 주체성으로 현실화시킨다. 이를 통해 드라마의 수용자는 드라마의 사건이 단지 지나가 버린 과거의 현재가 아니라 끊임없이 '지금·여기'의 꼭짓점으로 과거 기억 전체가 수축되어 진행하는 '시간의식'에 대한 지각을 유지한다. 이로써 우리는 '세계-내-존재'로서의 존재성을 지각한다. 이 모든 것을 가능하게 해 주는 힘, 그것이 바로 드라마의 이야기, 서사적 성격이다.[28] 이러한 점에서 텔레비전 드라마의 텍스트의 힘은 바로 '극적'인 것보다는 '서사적'인 것에 있다고 할 것이다.

· · ·

28　다음과 같은 진술이 이러한 텍스트의 의미를 단적으로 요약해 준다. "세계란 기술적이든 시적이든 내가 읽고 해석하고 사랑했던 모든 종류의 텍스트들을 통해 열려진 대상 지시의 총체라고 말할 수 있을 것이다. 그러한 텍스트들을 이해하는 것, 그것은 단순한 주위세계(Umwelt)를 하나의 세계(Welt)로 만드는 모든 의미 작용을 우리 상황의 술어들 속에 끼워 넣는 것이다." (폴 리쾨르, 『시간과 이야기 1』, 176면.)

02

―――

일상성의
미학에 이르는 길

2.1. 홍상수 영화에서의 일상성

많은 평론가들과 연구자들이 홍상수의 영화에 관한 크고 작은 논문들을 꾸준히 발표하고 있다. 아마도 그의 영화에 대해서는 무언가 할 말이 많고, 하고 싶은 말들이 계속 이어지기 때문이리라. 홍상수의 영화는 해외 영화제에서는 주목을 많이 받지만, 그럼에도 불구하고 정작 국내 흥행에는 성공하지 못한다. 어찌 보면 홍상수는 흥행에 관심조차도 아예 없어 보이기까지 한다. 홍상수의 영화는 다른 영화들이 추구하고 보여주는 보편적인 사건 진행과 분명 거리가 있다. 이러한 특성 때문에 관객 동원에는 실패하지만, 그의 영화만의 매력을 꾸준히 탐색하는 다수의 매니아들도 분명 존재한다. 이러한 관객들과 함께, 홍상수 영화에 대한 대부분의 연구자들은 그의 영화에 담긴 '일상성'과 '자기반영성'에 특히 주목한다. 과연 홍상수의 영화에는 이 두 특성이 뚜렷이 반영되어 있고, 이 때문에 비록 대중성을 획

득하지는 못하지만, 평론가와 연구자들의 주목을 받는 것인가?

아마도 연구자들이 평가하는 홍상수의 영화에서 일상성이란 인간들의 삶의 변화에 충격을 가하는 극적 사건이 없다는 점, 대부분의 소재가 영화 만들기와 관련한 감독 자신의 이야기를 반영하는 자기반영성의 문제를 지니고 있다는 점에 기인하는 듯하다. 이런 점에서 홍상수 영화에서 일상성과 자기반영성은 동전의 양면과 같은 특성을 지닌다고 할 수 있을 것이다. 과연 영화에서 일상성의 재현 혹은 표현이 가능할 것인가? 이는 널리 알려진 것처럼 텔레비전 드라마의 전유적 특성이 아니던가? 이 장에서의 논의는 본격적인 홍상수 영화론이 아니다. 오히려 텔레비전 드라마의 미학을 한 마디로 대표할 일상성의 본질을 살펴보기 위한 타산지석으로 홍상수의 영화를 주목하는 것이다. 왜냐하면 일상성의 미학을 대표한다고 할 수 있는 홍상수의 영화에 반영된 바로 그 일상성의 '현상'을 검토해 보면, 텔레비전 드라마의 성격을 규정하는 텔레비전 드라마의 일상성의 미학의 특성이 더욱 명확해질 것이기 때문이다.[29]

홍상수의 영화 세계를 일상성의 재현으로 간주할 만한 장치들은 수없이 많이 찾을 수 있다. 이중 대표적인 것은 동일한 주위 사물들의 디테일이 자연스럽게 반복적으로 표상된다는 점이다. 작게는 〈생활의 발견〉(2002)과 〈극장전〉(2005)에서 보이는 동일한 공간, 즉 '이관희 내과의원'과 같은 의도적 배경 설정을 통해서 극중 낯선 환경을 삶의 친숙한 대상으로 변화시킨

• • •

29 이와 관련하여 필자는 노희경의 작품들에 주목한다. 물론 대부분의 텔레비전 드라마에서 일상성의 표상은 쉽게 발견되지만, 노희경의 작품들에는 역사나 판타지의 특성보다는 '지금·여기'의 '생활세계(Lebenswelt)'의 존재자들인 우리의 삶이 더욱 뚜렷이 드러나기 때문이다. 필자의 주관적인 감상으로는 특히 그의 〈디어 마이 프렌즈〉(tvN 2016.5.13.~2016.7.2.)에서 이러한 일상성의 미학이 잘 나타나 있다고 판단한다.

다. 대부분 그의 영화에서는 좁은 공간 혹은 동일한 장소들이 반복적으로 재현되면서 등장인물들의 활동 범위를 관객들이 쉽게 판단할 수 있는 지각의 범주 내에 제한시킨다. 이러한 특성은 오히려 텔레비전 드라마에서 등장인물들의 사건 진행을 시간의 지속성 내에서 통관(通觀)될 수 있게 만들기 위한 익숙한 장치에 해당한다. 이들의 차이는 홍상수의 영화에서는 영화의 배경이 되는 특수한 반복적 장소가 반드시 그곳이 아니더라도 사건이 달라지지 않는다는 점에 있다고 할 수 있다.[30]

뿐만 아니라, 동일한 배우들이 반복적으로 다른 영화들에서 배역을 담당한다는 특수성은 도외시하더라도 극중 인물들 역시 영화마다 유사한 대사들을 반복적으로 발화하기도 한다.[31] 이러한 발화는 극중 영화 만들기에 관여하는 등장인물의 영화와 관련한 소신적인 발언에서 특히 반복된다. 〈잘 알지도 못하면서〉(2008)에서의 한 예를 보자.

> "정말로 몰라서 들어가야 하고 그 과정이 정말 발견하는 과정이어야 합니다. 제가 컨트롤하는 게 아니라 과정이 나로 하여금 뭔가 발견하게 하고 저는 그냥 그걸 수렴하고 하나의 덩어리로 만드는 겁니다."
>
> "영화감독이 아니라 철학자시네요."

극중 영화감독인 구경남(김태우 분)이 자신의 영화를 상영한 후 학생 관

30 가령 〈강원도의 힘〉(1998)에서 '강원도'가 강원도가 아니어도 작품의 성격에는 큰 차이가 없다. 반면 2018년도 텔레비전 드라마의 문제작인 〈나의 아저씨〉(tvN 2018.3.21.~2018.5.17.)에서 작품의 주요 공간적 배경을 이루는 '후계'라는 동네는 작품의 주제와 직접 연관되는 장소성을 지닌다.

31 〈생활의 발견〉에서 경수가 선영에게, 그리고 〈극장전〉에서 이기우가 영실에게 말하는 "우리 섹스하지 말고 깨끗하게 죽자."와 같은 완전히 동일한 대사도 있다.

객들과 나누는 이러한 영화에 대한 관점은 홍상수 자신의 영화론이라고 말할 수 있을 것이다. 이러한 홍상수 영화의 자기반영성은 이 작품에서 가장 직접적으로 나타난다고 할 수 있는데 심지어는 극중 다른 예술가인 양 화백의 입을 빌려 예술론의 관점에서 드러내기도 한다.

> "미리 다 정해서 들어가면 그게 다 뻔한 것뿐이 안 나와. 과정이 틀려먹었으니까. 아무리 머리를 짜내도 이미 다 아는 것들이 나오는 거야. 이미 상투화되어 버린 것들인데 그런 상투가 예술에는 악이야, 최악. 예술의 유일한 존재 이유는 감각적으로 새로운 세상에 존재를 드러내는 거야. 정말로 모르고 들어가야 돼."
>
> "진짜 선생님은 천재신 거 같아요."

이러한 극중 관객[청자]에 의해 영화 속의 감독과 예술가는 철학자이거나 천재로 평가된다. 참으로 홍상수만이 할 수 있는 과감한 자기평가라고 할 수 있다. 이렇게 영화 만들기와 관련한 발화들은 홍상수 영화들 거의 모두에서 발견할 수 있는데, 그 요체는 위의 두 발화의 내용과 거의 동일하다고 할 수 있다. 그러면서도 정작 영화 만들기와 관련한 영화 속에서조차 영화 만들기와 직접 관련된 장면은 거의 찾아보기 힘들다. 이러한 점에서 홍상수 영화의 자기반영성은 관념으로 주장될 뿐이어서 재현성을 획득하지는 못한다. 따라서 홍상수 영화의 일상성을 자기반영성의 관점에서 평가하는 것은 적절하지 못하다.

홍상수 영화에서 일상성의 가능성은 주로 우연을 우연 그대로 가져와 더 이상의 개연적 인과관계로 연결하려 들지 않는다는 점에 놓인다. 따라

서 홍상수 영화에서 사건은 뜬금없이 누구나 경험할 수 있는 세계에 툭 던져진 인물들의 등장으로 시작한다. 대부분의 영화에서 자막을 사용하거나, 등장인물의 보이스 오버로 자신의 등장과 행동목표를 설명하는 방식으로 등장인물은 극중 세계에 던져진다. 그리고는 '우연히' 누군가를 만난다. 바로 이러한 우연성을 우연성 그대로 노출시키는 점, 더 이상의 인물의 전사(前史)를 설명하지도 않고 우연성 사이에 무한히 존재하는 사건의 계열들에 관해 어떠한 언급도 하지 않는다는 점에 홍상수 영화의 독창성과 매력(?)이 자리한다.

2.2. 현실세계와 우연의 의미

홍상수 영화에서 우연성은 영화 만들기의 화두로서 작동하기도 한다. 〈해변의 여인〉(2006)에서 자신의 시나리오를 구상하는 영화감독 김중래(김승우 분)는 시나리오 속의 인물이 경험하는 세 번 연속의 우연적 만남을 어떻게 설명할 것인가에 대해 해답 찾기에 골몰한다. 하지만 더 이상의 해결방안은 드러나지 않은 채 이 시나리오의 내용은 이내 잊혀지고, 다른 영화에서처럼 김 감독은 술집을 순회하고, '우연히' 누군가를 만난다.

> "내가 오늘 길에서 우연히 네 사람을 만났어요. 한 사람은 영화제작자, 한 사람은 감독, 한 사람은 영화음악 하는 사람, 그리고 내 제자를 만났거든요. 근데 그게 다 영화와 관련되는 사람들이잖아요. 그리고 그게 다 이십 분 안에 일어난 일이거든요."

"나도 예전에 그런 적이 있었어. 어떤 사람을 우연히 세 번 만난 적 있어."

(…)

"그러니까 이유 없이 일어난 일들이 우리 삶을 이루는 건데 그 중에 우리가 일부러 몇 개만 취사선택해서 그걸 이유라고 이렇게 생각의 라인을 만드는 거잖아요."

"생각의 라인요?"

"예, 그냥 몇 개의 점들로 이렇게 이루어져서 그걸 그냥 이유라 하는 건데. 제가 예를 들어 볼게요. 만약 제가 이 컵을 밀어서 깨트렸다고 해요. 근데 이 순간 이 위치에 왜 하필이면 왜 내 팔이 여기에 있었는지, 그리고 난 그때 왜 몸을 이렇게 딱 움직였는지, 사실 대강 숫자만 잡아도 수없이 많은 우연들이 뒤에서 막 작용하고 있는 거거든요. 근데 우리는 깨진 컵이 아깝다고, 그 행동의 주체가 나라고, 왜 그렇게 덤벙대냐고 욕하고 말아버리잖아요. 내가 이유가 되겠지만 사실은 내가 이유가 아닌거죠."

(…)

"그러니깐 현실 속에서는 대강 접고 반응하고 갈 수밖에 없지만 실체에서는 우리가 포착할 수 없이 그 수없이 많은 것들이 막 상호작용하고 있는 거거든요. 아마 그래서 우리가 판단하고 한 행동들이 뭔가 항상 완전하지 않고 가끔은 크게 한 번씩 삑사리를 내는 게 그런 이유가 아닌가 제가 생각을 해보는데, 말이 너무 많은 거 같아요."

영화 〈북촌방향〉(2011)은 위에서 보는 것처럼 홍상수의 우연에 대한 사유가 가장 직접적으로 드러난 작품에 해당한다. 특히 위의 마지막 성준(유준상 분)의 두 발화는 우연에 대한 홍상수 감독의 사유를 집약적으로 보여준다.

① 〈해변의 여인〉에서 김중래는 김문숙(고현정 분)에게 특정 인간에 대한 이미지가 형성되는 편견의 계기를 강조한다.
② 〈북촌방향〉에서 우연의 의미를 설명하는 성준

사건들이 우연의 결과일 뿐이라는 것은 실상 우리가 일상적으로 경험하는 사태이다. 다만 일상에서는 그 사건들이 쉽게 의미 있는 사건으로 확대되지 않을 뿐이어서 우리는 그 이면에 존재하고 있는 무한의 행위소들의 존재성에 대해서는 별반 관심을 두지 않는다. 일상성이 우연성에 근거한다는 것은 '논리적'으로는 타당하지만, 역으로 사소한 우연성들의 집합만으로 일상성이 형성되는 것은 아니다. 따라서 우연적·반복적 사건 진행을 보여 주는 것만으로 홍상수의 영화들이 일상성을 재현한다고 주장하는 것은 적절하지 않다. 왜냐하면 우리의 현실세계의 일상성이 근거하는 우연성이란 실상 필연성의 다른 규정에 지나지 않기 때문이며, 우리의 존재성은 이 우연성보다는 '우발성'에 더 밀접히 관련되고, 이것이 우리의 삶의 본질적 의미를 성찰하도록 해 주기 때문이다.

프랑스의 맑스주의 철학자 알튀세^{Louis Althusser}는 6.8 혁명 후에 자신의 철학적 관점이 위기에 처하자 과학적 합리주의 대신 '마주침'이라는 우연성에 근거하여 세계의 운동 원리를 설명하고자 한다.

세계는 기성사실^{le fait accompli}, 일단 사실이 완성된^{accompli} 후에 그 속에 근

거, 의미, 필연성, 목표의 지배가 확립되는 그러한 기성사실이라고 말할 수 있는 것이다. 그러나 사실의 이 완성은 우연의 순수한 효과일 뿐이다. 왜냐하면 그것은 클리나멘[clinamen][32]의 편의에 기인하는 원자들의 우발적 마주침에 의존하기 때문이다. 사실의 완성 이전에는, 세계가 있기 전에는, 사실의 미성[未成, non-accomplissement]만이, 원자들의 비현실적 실존에 불과한 비(非)세계만이 있을 뿐이다.[33]

하지만 이렇게 쉽사리 세계의 존재성을 '원자들의 우발적 마주침'의 결과로 설명할 수 있을까? 알튀세는 이어서 세계를, 우리 앞에 이러한 우연의 사실들이 무한히 계속되는 '사실의 사실'로 설명한다.[34] 참으로 안타까운 과학적 유물론자의 전회(轉回)라고 하지 않을 수 없다. 과연 우연이란 필연과 구분될 수 있는 것인가? 앞에서 〈북촌방향〉의 성준의 발화는 실상 우연이 아니라 필연의 의미에 대해서 말하고 있는 것이다. 특히 마지막 발화는 플라톤 식의 데미우르고스[Demiourgos]의 질서에서 어긋난 사태를 필연으로 보는 관점과 밀접히 닿아 있다. 이러한 우연과 필연의 관계는 근대 이후 스피노자[Baruch de Spinoza]에 의해 명확히 규정된다.

사물의 본성에는 어떤 것도 우연적으로 주어진 것이 없으며, 모든 것은 일정한 방식으로 존재하고 작용하게끔 신적 본성의 필연성에 의해 결정되어

• • •

32 '기울어짐', '빗나감'을 의미하는 라틴어.

33 루이 알튀세, 서관모·백승욱 편역, 「마주침의 유물론」, 『철학적 맑스주의』, 새길아카데미, 2014, 39~40면.

34 "이렇게 세계는 우리에게 하나의 증여(un 'don')이며, 우리가 선택한 바 없는 '사실의 사실', 자신의 우연성의 현사실성(facticité) 속에서, 심지어 이 현사실성을 넘어서, 우리 앞에 열리는 '사실의 사실'이다." (루이 알튀세, 위의 책, 41면.)

있다.[35]

따라서 스피노자에 의하면 '우연이란 우리들의 인식의 결함에서 기인할 뿐'이어서 그 원인의 질서를 모르는 것이 우연이다.[36] 위의 스피노자의 언술에서 '신적 본성'을 기독교의 신의 존재로 해석해서는 곤란하다. 스피노자에 의하면 "자기 안에 존재하는 것, 그리고 자기 자신에 의하여 파악되는 것, 곧 그 인식이 다른 것의 인식을 필요로 하지 않는 것"[37]이 실체substantia 로서 자기원인이 유일한 운동인(運動因)인 무한 실체가 곧 신이다. 스피노자의 신은 자연natura 자체로서, 다른 모든 유한 실체들은 신의 변양modification에 불과하다. 이를 현대적 의미로 이해하자면 세계의 존재성을 카오스모스적 원리로 설명하는 것이라고 할 수 있다.

그는 세계를 절대적인 필연성으로, 절대성의 현전으로 기술하고 있다. 그러나 바로 이 현전이야말로 모순적이다. 그것은 그 즉시 우리에게 필연성을 우연으로서 되돌려주며, 절대적 필연성을 절대적 우연으로서 되돌려 준다. 왜냐하면 절대적 우연이야말로 윤리적 지평으로서 이 세계를 지칭하는 유일한 방법이기 때문이다.[38]

이러한 스피노자의 세계관―우연과 필연의 관계―에 대해서 후대의 한 연

• • •

35 『에티카』, 제1부, 정리 29. (이하 번역은 강영계역, 『에티카』, 서광사, 2006.에 근거함.)

36 『에티카』, 제1부, 정리 33, 주석 1.

37 『에티카』, 제1부, 정리 8, 주석 2.

38 안토니오 네그리, 이기웅 역, 『전복적 스피노자』, 그린비, 2015, 21면.

구자는 위와 같이 평가한다. 결국 세계는 '절대적 우연'에 의하여 유지되는 것이다. 비록 홍상수 감독이 이러한 우연에 대한 철학적 사유를 의식적으로 지니고 있는지는 알 수 없지만, 그의 영화에는 부분적으로 위와 같은 스피노자적인 사유의 흔적이 발견되기도 한다. 아래의 예는 그 대표적인 대사 중 하나이다.

"이 우유팩이 여기에 놓여진 이유를 알면 모든 걸 알 수 있다. 이것 때문에 난 조금이라도 영향을 받은 것이고, 그것 때문에 우주의 모든 것이 변해 버렸다. 왜 이건 여기에 있어야 하는 거지? 세상의 모든 헛소리들은 필요 없어. 그냥 왜 이게 여기에 있어야 하는 거냐구? 왜 이게 지금 딱 여기 있냐구?"[39]

문제는 홍상수 영화에서는 문제 제기만 있고 그에 대한 답을 찾아가는 과정은 생략하거나 관객의 판단에 맡겨 버린다는 점에 있다. 가끔은 등장인물 간의 돌연한 발화를 통해서 이러한 존재론적 물음을 툭 던져 놓기도 한다. "깃발은 참 멋진 발명품이야, 그렇지?" "그것 때문에 바람이 보이잖아요, 눈에." 〈누구의 딸도 아닌 해원〉(2012)에서 남한산성에 오른 연주(예지원분)는 중식(유준상 분)의 깃발에 대한 뜬금없는 언급에 즉각적으로 위와 같은 답을 던진다. 언뜻 서로 상관없는 대화인 것처럼 보여도, 모든 실체들은 세계 속의 인과의 질서 속에 필연적으로 연관되어 있다는 사유를 위의 〈옥희의 영화〉의 독백에서와 마찬가지로 보여준다. 이러한 점은 홍상수 초기

• • •

39 〈옥희의 영화〉(2010)의 '키스왕' 에피소드 중 키스왕(이선균 분)의 독백.

영화에서부터 발견되는 고유한 특질이라고 할 수 있다.

③ 〈옥희의 영화〉에서 '키스왕'의 우유팩에 대한 사유
④ 〈누구의 딸도 아닌 해원〉에서 바람과 깃발의 존재 관련성에 대한 언급

　　〈강원도의 힘〉의 첫 장면에서 강릉행 열차 안에서 재완(전재현 분)이 맥주 '두 캔'과 오징어를 사는 쇼트를 통해서 여행에 지친 지숙(오윤홍 분)의 존재가 드러나고, 이 장면은 후반부에서 다른 각도의 쇼트를 통해서 반복된다. 이렇게 지숙의 존재가 다시 한 번 제시되는데, 이를 통하여 지숙과 연인관계에 있는 것으로 짐작되는 유부남 상권(백종학 분)이 지숙과 동일한 시공간에 공존하고 있었음을 관객은 뒤늦게 알아차리게 된다. 이러한 쇼트의 편집을 통하여 이 두 사람이 서울에서 강릉으로 떠나게 되는 각자의 필연성이 존재함을 깨닫게 해 주지만, 영화가 끝날 때까지 이 두 사람은 근접한 공간 내에 공존하면서도 서로 만나지 못한다. 이러한 두 인물 사이에 놓인 수많은 인과적 행위소들이 서로 다른 계열축을 중심으로 움직이고 있다는 사건의 존재성에 대한 의미는 우연과 필연의 경계를 넘어서는 또 다른 사유를 필요로 한다. 하지만 홍상수 영화의 특이점이자 아쉬움은 그의 영화들이 이러한 사유의 가능성만 지녔을 뿐 이어지는 사건으로 형상화되지

못한다는 점에 있다.[40] 안타깝게도 그의 영화에서는 단지 사소한 행위들의 표층적 형상의 집합을 일상성의 재현으로 간주하고 있을 뿐이다.

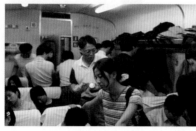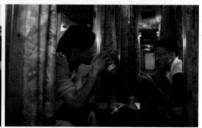

⑤ 〈강원도의 힘〉, 재완이 맥주를 구입한다.
⑥ 〈강원도의 힘〉, 재완을 통해서 동일한 시공간에 상권이 존재하고 있음을 보여준다.

2.4. '집'과 '응답'의 부재

홍상수의 영화에는 일상적 삶과 관련되는 '집'이 없다. 인물들이 잠시 머물거나 거쳐 가는 '거처'는 있으나 정주의 공간으로서의 집은 없다.[41] 거의 모든 등장인물들은 타지(他地)에서 불쑥 찾아오거나, 어디론가 떠난다. 그리고는 누군가를 '우연히' 만난다. 그들이 머무는 공간은 삶의 주거지가 아닌 해변의 모텔이거나(〈해변의 여인〉, 〈다른 나라에서〉(2012)), 이국(異國)의 민박집이거나(〈밤과 낮〉(2007), 〈자유의 언덕〉(2014)) 아예 형상화되지 않는다. 심

• • •

40 이 존재성의 의미가 바로 앞에서 언급한 '우발성'에 해당한다. 〈지금은 맞고 그때는 틀리다〉(2015)는 이러한 우발성에 대한 사유의 가능성이 반영된 유일한 작품이라고 할 수 있다.

41 술자리의 장소로서의 집은 〈오 수정〉(2000), 〈여자는 남자의 미래다〉(2004)에서 부분적으로 발견된다.

지어는 추운 겨울 해변에서 잠들기까지(〈밤의 해변에서 혼자〉(2017)) 한다.[42] 건물의 실내를 보여준다면, 그때는 거의 모두 술집이거나 카페일 뿐이다. 〈여자는 남자의 미래다〉(2004)에서 이문호(유지태 분)는 김헌준(김태우 분)을 대문 안까지는 들이지만, 정작 자신의 집 내부를 보여주지는 않는다.

> 실존한다는 것은 따라서 거주한다는 것을 의미한다. 거주한다는 것은 누 군가가 자기 뒤로 던진 돌과 같이 실존 속에 던져진 한 존재의 익명적 현실 을 나타내는 단순한 사태가 아니다. 거주한다는 것은 거둬들임이고, 자기를 향해 옴이며, 피난처인 자기 집으로 물러남이다. 이것은 환대, 기다림, 인간 적 맞아들임에 **답한다**. (강조–인용자)[43]

실존한다는 것은 '거주하는 것'을 의미하며, 이는 타자에게 '답하는 것 response'으로서 '책임 responsibility'을 지는 것을 의미한다. "'자아이다'란 '정주 하는 것'이다. '자아가 정주하는' 것이 아니라 '정주함으로써 자아는 자아 가 되는' 것이다."[44] 따라서 정주의 공간을 지니지 못한 홍상수의 '비(非)–자 아들'은 술집에서 술을 마시며 책임지지 않을 말들만 토해낼 뿐이다. 이러 한 술자리 모임의 주인 host은 분명하지 않지만, 여기에 '우연히' 참여하게 되 는 주동인물들은 〈극장전〉의 김동수처럼 환대받지 못하거나, 아니면 환대

• • •

42 물론 영화에서 '집'의 존재가 반드시 필요한 것은 아니다. 본고에서 '집'의 존재성을 언급하는 이유는 이 특성이 텔레 비전 드라마에서는 일상성의 매우 중요한 형상소로 자리 매김되기 때문이다.

43 에마뉘엘 레비나스, 김도형·문성원·손영창 역, 『전체성과 무한』, 그린비, 2018, 228면.

44 우치다 타츠루, 이수정 역, 『레비나스와 사랑의 현상학』, 갈라파고스, 2018, 173면.

hospitality로 시작해서 적의hostility의 대상이 되거나[45], 또는 환대와 적의의 사이에서 주체의 동일성을 유지하지 못하는 위기에 처하게 된다.[46] 이렇게 서로 간에 이방인hostis으로 존재하는 등장인물들이 술을 마시며 환담을 나누는 것처럼 보이지만, 그들 간에 오고가는 언어 속에는 정작 '대화'가 없다.

우선 분명히 해 두어야 할 것은 어떤 사태가 언표되는 언어라는 것이 대화 당사자들 중 어느 한쪽이 마음대로 구사할 수 있는 소유물이 아니라는 점이다. **모든 대화는 공통의 언어를 전제로 한다.** 아니, 더 정확히 말하면 모든 대화는 공통의 언어를 창출한다. 고대 그리스의 철학자들이 말했듯이, 대화에서는 대화 당사자 중 어느 한쪽이 아닌 중간지대에서 뭔가가 표현되는데, 대화 당사자들은 바로 그 중간지대에 참여하여 서로 생각을 주고받는다. 대화를 통해 구현되어야 할 어떤 사태에 관한 **의사소통은 따라서 대화의 과정에서 비로소 공통의 언어가 형성된다는 것을 뜻한다.** (강조─인용자)[47]

"'나'와 '타자'는 미리 독립된 두 항으로서 자존적(自存的)으로 대치하는 게 아니라 사건 속에서, 사건으로서 동시에 생성한다."[48] 이 '사건'을 공유하며 참여하는 의사소통이 '공통의 언어'를 전제로 한 대화인 것이다. 이러한 대화는 타자에 대한 응답이다. "타자의 얼굴은 언제나 새로운 호소를 담고 있

• • •

45 〈지금은 맞고 그때는 틀리다〉의 함춘수(정재영 분)가 대표적이다.

46 〈밤과 낮〉에서 한인 유학생 모임에 참여한 김성남(김영호 분), 〈그 누구도 아닌 해원〉에서 학생들의 술자리에 합석하게 된 교수 성준(이선균 분), 〈밤의 해변에서 혼자〉에서 선배들과 술자리에 함께하게 된 영희(김민희 분) 등이 이러한 존재 양상을 보인다.

47 한스 게오르크 가다머, 『진리와 방법』 2, 문학동네, 2013, 297면.

48 우치다 타츠루, 위의 책, 75면.

지만, 그 새로움은 이전에 내가 인지했던 것과 다르다는 의미에서의 새로움이 아니라 내가 다시 새롭게 **응답**하지 않을 수 없다는 의미에서의 새로움이다."(강조-인용자)[49] '응답'이 없는 자아와 타자의 관계라는 점에서 홍상수 영화에서의 등장인물들은 타자와의 소통이 단절된 '불완전한' 모나드적 존재[50]에 머문다고 할 수 있다.

그럼에도 불구하고 홍상수의 영화는 미메시스적이라기보다는 디에게시스적이어서 언어가 시각 이미지보다 우위를 점한다. 하지만 홍상수 영화에서 많은 등장인물들이 술집에서 던지는 발화들은, 영화와 관련된 담론이 아니라면 지난 과거의 '은밀한' 사건들에 관한 '지금·여기'에서의 단편적인 술회에 지나지 않는다. 사실 우리의 일상에서는 이러한 '잡담'들이 언표 행위의 대부분에 해당한다고 할 수 있다. 그러나 이러한 무의미한 발화들을 모아 놓았다고 해서 역으로 일상성이 자연스럽게 확보되는 것은 아니다. 왜냐하면 일상성이란 단순히 사소한 사건들의 집합성이 아니라 현존재자들의 '지금·여기'의 생활의 존재 조건이기 때문이다.

그러므로 대화는 미리 만들어진 내적 논리의 펼침이 아니라 사유자들 사이의 투쟁 속에서 이루어지는 진리의 구성인 것이다. 여기에는 자유의 모든 우발성이 함께 한다. 언어의 관계는 초월, 근본적 분리, 대화 상대자들의 낯섦, 나에 대한 타자의 계시를 전제한다. 달리 말해, 언어는 관계를 이루는 항

• • •

49 문성진, 『해체와 윤리』, 그린비, 2012, 205면.

50 "'자연의 진정한 원자'이고 '사물들의 요소'인 "모나드들은 어떤 것이 그 안으로 들어가거나 그 안에서 밖으로 나올 수 있는 창문을 가지고 있지 않다." (빌헬름 라이프니츠, 윤선구 역, 「모나드론」, 『형이상학 논고』, 아카넷, 2016, 253면.) 후설은 『데카르트적 성찰』의 제 5성찰에서 이러한 모나드의 개념을 수용하여 나와 타자의 관계를 '모나드 공동체'의 관점에서 논하고 있다.

들의 공동체가 결여되어 있는 곳에서, 공통의 평면이 결여되어 있고 이제 구성되어야 하는 곳에서 말해진다. 언어는 이러한 초월 속에서 위치한다. 그래서 대화는 절대적으로 낯선 어떤 것에 대한 경험이고, 순수한 인식 또는 경험이며, 놀라움의 외상(外傷)이다.[51]

대화는 미리 전제되어 있는 틀에 의해 만들어진 것이 아니라 타자와 함께 구성해 나가는 것이다. 이러한 점에서 타자와 응답하기 어려운 '환대-적의hostipitalité'의 이방인과는 대화가 성립하기 어렵다. 낯선 것에 대한 경험으로서의 대화는 '놀라움의 외상'이지만, 홍상수의 영화에서는 이 '놀라움'이 주로 일상 내에서의 불륜과 섹스의 욕망으로 귀결되고, 이를 위한 기제로서 술자리와 과도한 양의 알코올이 활용된다는 점에서 문제적이다. 홍상수의 영화는 불륜을 정당화하는 것이 아니라 불륜의 욕망 자체를 자연스러운 일상의 욕망 표상 중의 하나로 치환한다. 많은 관객들이 홍상수 영화에 대해서 불편함을 가진다면, 이들이 드러내는 속물적인 욕망을 거부하지 못하는 나 자신의 속물스러움이 노출되는 것에 대한 본능적인 거부감에서 기인할 것이다.

홍상수 영화에는 애무[에로스]는 없고 섹스만 있다. 성행위는 합일과 혼융의 관계가 아니라 타자의 타자성을 체험하는 행위로서 성행위에서 만나는 타인은 내가 잡을 수 없는 신비 속에 존재한다. 에로스를 말하지 못하는 무능력 속에는 욕망의 결핍만 존재한다.

• • •

51 에마뉘엘 레비나스, 『전체성과 무한』, 97면.

애무는 아무것도 포착하지 않는 데서, 자신의 형식으로부터 끊임없이 도망쳐 미래-결코 충분하지 않은 미래-를 향하는 것을 갈구하는 데서, 마치 아직 존재하지 않는 듯이 빠져나가 버리는 것을 갈구하는 데서 성립한다.[52]

애무가 욕망의 완성으로 나아가는 단계라면 섹스는 욕망의 소모 행위에 불과하다. 홍상수의 영화에는 '집'이 없는 만큼, 이 섹스의 행위도 정주의 공간에서 이루어지지 않는다.[53] 오직 〈잘 알지도 못하면서〉에서의 섹스가 유일하지만 이 행위의 주체인 구경남 감독은 불륜의 행위가 이웃에게 발각되어 양화백의 '집'에서 '쫓겨난다'.

결국 정주할 공간을 지니고 있지 못한 홍상수 영화의 인물들은 '자기동일성'을 획득하기 힘들어진다. 왜냐하면 '자기동일성'이란 타인의 시선 아래에서, 타인에 대한 '응답'에 의해 형성되기 때문이다. "자기동일성이란 '다른 무엇에 근거 지워질 것도 없이, 자기 결정하는' 능력"[54]으로서 "지각의 세계는 모든 사물들이 자기동일성을 가지는 세계"[55]인데, 홍상수의 인물들은 이 세계를 자신의 것으로 대상화하지 못한다. 단지 그 세계의 주변에서 맴돌 뿐이다. 대상과의 관계를 결여한 인물들은 향유의 주체로 서지 못하고[56]

• • •

52 에마뉘엘 레비나스, 위의 책, 389면.

53 〈북촌방향〉에서의 성준과 예전(김보경 분)의 섹스도 예전의 정주 공간이 아닌 술집에 딸린 임시 거처에서 이루어진다.

54 우치다 타츠루, 『레비나스와 사랑의 현상학』, 78면.

55 에마뉘엘 레비나스, 『전체성과 무한』, 202면.

56 "대상과의 관계, 이것을 우리는 향유(jouissance)로 특징지을 수 있다. 모든 향유는 존재의 방식일 뿐 아니라 동시에 감각작용, 다시 말해 빛과 인식이다." (엠마누엘 레비나스, 강영안 역, 『시간과 타자』, 문예출판사, 2001, 65면.)

자기중심적인 모나드의 실체에 머물 뿐이다.[57]

　홍상수의 〈우리 선희〉(2013)에서는 선희를 향한 세 남자의 지향성을 통해 이러한 자기중심적인 모나드적 세계관의 실상을 상징적으로 보여 준다. 타자의 존재는 나의 내면성과 구별되는 외재성extériorité이고 이타성(異他性)이다. '자기'라는 성격 즉 '자기성ipseitas'은 이러한 타자인 세계로부터 비롯되는데, 홍상수의 인물들은 대개 이 자기성의 부재, 다른 식으로 말하자면 스피노자의 코나투스conatus가 부재한 인물들이다. 그러면서도 홍상수의 인물들은 '자기중심성'에 함몰될 위험을 감수하는데, 〈우리 선희〉를 둘러싼 세 남자의 존재성이 이를 잘 드러내 준다. 어쩌면 우리의 일상성은 이러한 '자기중심적' 존재자들의 지향성이 서로 엉키고 충돌하는 순간들의 지속성이라고 할 수 있을 것이다. 그러나 그렇더라도 이러한 순간들의 집합만으로는 일상성이 저절로 확보될 수는 없다. 왜냐하면 대다수 우리들은 '지금·여기'에서의 삶의 질의 향상을 지향하고, 이를 위한 코나투스의 지속이 일상성을 형성하는 것이기 때문이다. 이러한 점에서 홍상수의 영화들은 원인과 결과가 역전된 왜곡된 일상성의 개념에서 벗어나지 못하고 있음을 알 수 있다.

• • •

57　〈극장전〉에서 배감독(김명수 분)의 영화가 자신의 이야기를 소재로 만들어진 것이라는 김동수(김상경 분)에게 최영실(엄지원 분)은 "근데 옆에 있는 사람들은 다 그렇게 생각하는 거 같아요. 사실 뭐 작은 거 하나라도 비슷하면 다 자기 얘기인 거처럼 얘기하잖아요. 전부다 자긴 중요하니까요."라고 반박한다. 한편 최영실이 배우 활동을 하지 못하는 이유가 몸의 은밀한 곳에 상처가 있기 때문이라는 소문을 믿은 김동수가 최영실과의 섹스 후에 이 소문이 헛소문이었다는 것을 깨닫는 에피소드도 자기중심적인 모나드적 주체성을 잘 보여 준다고 할 수 있다. 이러한 자기중심성에 대한 비판은 다른 영화 〈잘 알지도 못하면서〉에서는 "나에 대해 뭘 안다고 그래요? 잘 알지도 못하면서. 딱 아는 만큼만 안다고 해요."라고 고순(고현정 분)의 입을 통해 이루어진다.

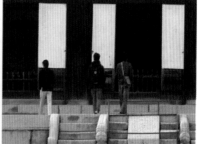

⑦ 〈우리 선희〉에서 선희를 만나기 위해 창덕궁을 찾은 세 남자
⑧ 세 남자들의 뒷모습의 엔딩을 통해서 '자기중심성'에 대한 감독의 비판적 사유를 발견할 수 있다.

2.5. 다시, 일상성의 미학을 위하여

우리가 일상적으로 경험하는 사건과 사태들은 현실세계 속에서는 하나의 의미로서 지각되기가 어렵다. 우리는 누군가를 '우연히' 만나고 이후 그 누군가라는 타자와의 관계를 통하여 형성된 그 관계성의 의미를 사후에야 비로소 깨닫는다. 텔레비전 드라마는 이 사후성의 의미를 드라마 속의 지속적 사건을 통해서 우리의 '지금·여기'의 경험으로 환치시켜 준다. 이를 통하여 우리는 나와 타자와의 관계성을 다시 숙고하게 되고 나의 존재성을 '세계-내-존재'의 존재자의 특성으로 인식할 수 있게 된다. 이러한 점에서 텔레비전 드라마의 드라마적인 사건을 통한 의미 형성은 일단 하이데거적인 세계 인식에서 출발한다고 볼 수 있다.

현존재는 분석의 출발에서 한 특정한 실존함의 차별성에 있어 해석하지 말고 오히려 그의 무차별적인 우선 대개에 있어 열어보여야 한다. 현존재의

이러한 일상성의 무차별성은 **아무것도 아닌 것이 아니며** 오히려 이 존재자의 한 긍정적인 현상적 특징이다. 모든 실존함은, 그것이 존재하는 것을 볼 때, 이러한 존재양식에서부터 그리고 그 안으로 되돌아가서 존재한다. 우리는 이러한 현존재의 일상의 무차별성을 **평균성**이라고 이름한다. (강조—저자)[58]

하이데거에 의하면 이 평균적인 일상성 안에 실존성의 선험적인 구조가 놓여 있다. 이러한 관점을 수용할 때, 이 무차별성 속에서 차별적인 인물을 발견하고 창조해 내는 것이 드라마의 역할이다. 텔레비전 드라마는 이러한 무차별적인 무한^{infini}의 외재성에 대한 두려움을 제거해 주며, 드라마 주인공은 '자기 밖에 서는 존재^{Ex-istenz}'로 이 외재성의 세계 속에 현현될 때 탄생한다. 이는 '그저 있음^{Il y a}'에서 존재자를 발견하는 것이고, "의식이 하나의 장소 속에 자리함^{location}을 통해 주체로 서게 된"[59] 주체를 만나는 일이다. 따라서 이러한 주체는 구체적인 '몸'을 지닌 '감성적 존재'로 존재한다. 텔레비전 드라마에서 몸은 타인과 소통하는 '감수성·수동성·수용성'이라는 특성을 지니며, 감성적 존재임을 깨닫는다는 것은 세계 안에 나 홀로 존재하지 않음을 깨닫는 것이다. 이러한 드라마의 인물은 몸의 주체로서 타인과 얼굴로써 만난다.

"타자가 내 안에 있는 타자의 관념을 넘어서면서 자신을 제시하는 방식을 우리는 얼굴이라 부른다."[60] 이제 우리는 왜 그토록 텔레비전 드라마에

• • •

58 마르틴 하이데거, 이기상 역, 『존재와 시간』, 까치, 2013, 68면.
59 강영안, 『타인의 얼굴-레비나스의 철학』, 2017, 95면.
60 에마뉘엘 레비나스, 『전체성과 무한』, 56면.

서 얼굴의 클로즈업의 화면을 즐겨 사용하는지 알 수 있다. 물론 텔레비전 드라마는 텔레비전 화면이라는 기술적 매체의 작은 프레임을 통해서 세계와의 만남을 재현하여야 한다. 따라서 시청의 거리와 화면 크기의 비례에 따라 타자와 대화하는 가장 자연스러운 얼굴의 표상이 클로즈업이라는 것은 우리가 이미 잘 알고 있는 사실이다. 하지만 텔레비전 드라마에서 클로즈업은 특별한 소품을 통한 정보 전달을 위한 것이 아니라면, 얼굴에, 그 중에서도 '눈'에 집중된다. "진정한 표현인 얼굴은 최초의 말을, 즉 의미하는 것을 정식화한다. 그것은 우리를 응시하는 눈으로서, 자신의 기호의 첨점(尖點)에서 출현한다."[61] 얼굴은 자신의 표현이고, 타자를 응시하는 '눈'으로서 이 눈은 얼굴의 눈으로써 더욱 소통한다. 이 얼굴의 현현은 영화에서와는 다른 자기성의 표현인 것이다. 노희경의 텔레비전 드라마 〈그 겨울, 바람이 분다〉는 이러한 클로즈업을 가장 적극적으로 사용하여 성공한 대표적인 작품이다.[62]

① 〈그 겨울, 바람이 분다〉 12회, 1

② 〈그 겨울, 바람이 분다〉 12회, 2

61 에마뉘엘 레비나스, 『전체성과 무한』, 264면.
62 이 작품에서는 시각 장애인인 오영의 자기성의 표현을 위하여 그 어느 작품보다도 눈의 클로즈업이 강조된다.

③ 〈그 겨울, 바람이 분다〉 12회, 3

④ 〈그 겨울, 바람이 분다〉 12회, 4

〈그 겨울, 바람이 분다〉 12회에서의 대표적인 클로즈업. 오영을 사랑하게 된 오수의 갈등을 클로즈업으로 섬세하게 표현한다.

둘러보는 세계–내–존재에서 도구 전체의 공간성으로서 발견되고 있는 공간은 그때마다 그것의 자리로서 존재자 자체에 속한다. 순전한 공간은 아직 은폐되어 있다. 공간은 자리들 속으로 흩어져 있다. 그러나 이러한 공간성은 공간적으로 손안에 있는 것의 세계적합적인 사용사태 전체성에 의해서 자신의 고유한 단일성을 가진다.[63]

하이데거는 위와 같이 세계를 '도구의 총체성'으로 파악하지만, 이러한 세계 인식은 나를 중심으로 한 전체성totalité의 관점에서 타자를 이화(異化)시키는 것이다. 이러한 존재자의 존재성[존재 조건]을 하이데거는 '죽음을 향한 존재자'의 불안과 심려로 파악하지만, 과연 우리는 이러한 존재성을 일상 속에서 자기화하며 살아가고 있는가? 그렇게 되기는 힘들 것이다. 이에 대한 비판은 레비나스에 의해 다음과 같이 이루어진다.

우리는 숨 쉬기 위해 숨 쉬며, 먹고 마시기 위해 먹고 마시며, 거주하기 위

• • •

63 마르틴 하이데거, 『존재와 시간』, 147면.

해 거처를 마련하며, 호기심을 위해 공부하며, 산책하기 위해 산책한다. 이 모든 일은 살기 위해서 하는 일이 아니다. 이 모든 일이 삶이다.[64]

이러한 레비나스의 관점을 수용하여 강영안은 "세계는 도구적 연관성의 총체와 먹을거리의 총체 사이에서 유동한다."[65]고 설명한다. 다른 식으로 말하자면 세계는 삶의 '요소element'의 총체인 것이다. 따라서 이러한 세계에서는 필연적으로 타자l'Autre와의 만남을 통한 존재성에 대한 관심이 대두될 수밖에 없다.

"처음으로 엄마의 늙은 친구들에게 호기심이 갔다. 자신의 영정사진을 재미삼아 찍는 사람들. 저승 바다에 발목을 담그고 살아도 오늘 할 밭일은 해야 한다는 내 할머니. 우리는 모두 시한부. 정말 영원할 것 같은 이 시간이 끝나는 날이 올까. 아직은 믿기지 않는 일이다."

〈디어 마이 프렌즈〉 3회에서 박완(고현정 분)은 함께 모여 영정사진을 찍는 엄마 장난희(고두심 분)의 친구들을 보며 새삼 세계 속에서의 자신의 존재 의미를 숙고해 본다. 이러한 숙고 속에는 비인격적 존재들의 '그저 있음Il y a'이라는 무한성 안에 존재자들의 실존적으로 '주어져 있음Es gibt'의 의미에 대한 깨달음이 담겨 있다. 이는 세계를 도구적 존재의 총체성으로 보는 관점과 향유 요소의 총체성으로 보는 관점 양자의 구별을 넘어서는 것이다.

• • •

64 에마뉘엘 레비나스, 서동욱 역, 『존재에서 존재자로』, 민음사, 2012, 70면.
65 강영안, 『타인의 얼굴-레비나스의 철학』, 103면.

레비나스식으로 우리는 '~로부터 살아감^{vivre de~}'의 존재들이지만 타자를 동일자로 변형시키는 향유의 세계에만 전적으로 머물 수는 없다.

⑤ 〈디어 마이 프렌즈〉 3회, 영정사진을 찍는 어른들　　　⑥ 이 모습을 지켜보는 박완의 시선

위의 〈디어 마이 프렌즈〉의 박완의 보이스 오버와 시선에서 알 수 있듯이, 텔레비전 드라마에는 심려와 향유라는 존재자의 존재성이 공통적으로 담겨 있다. 사건의 '존재도'에 따라서 관객의 지각도 이 두 존재 조건 사이에서 유동한다. 텔레비전 드라마는 끊임없이 관객의 감성과 소통하는데, 이렇게 소통하는 관객의 존재가 텔레비전 드라마의 일상성을 최종적으로 확보해 준다. 이는 바로 나와 타자를 연결해 주는 '이웃'의 존재성, 타자의 눈으로 나를 쳐다보는 '제삼자'의 존재성을 확신시켜 준다는 것을 의미한다.

　타자가 단순히 나를 위해 존재하지 않는다는 것, 나의 이웃이 또한 제삼자에게 하나의 이웃이 된다는 것, 그리고 사실 그들에게 제삼자인 사람은 바로 나라는 것을 깨닫게 된다.[66]

• • •

66　콜린 데이비스, 김성호 역, 『엠마누엘 레비나스-타자를 향한 욕망』, 다산글방, 2001, 62면.

이 제삼자의 존재성이 텔레비전 드라마를 성립시켜 주는 핵심 요소라고 할 수 있다. 이를 위해서는 '오버 더 숄더 투 쇼트'를 통해서 관객이 제삼자의 시선으로 참여하는 것이 일반적이지만, 〈디어 마이 프렌즈〉에서는 특별히 인물 자신의 회상 구도에 의해서 자신이 제삼자의 역할을 수행하기도 한다. 문정아(나문희 분)의 남편 김석균(신구 분)은 새삼 자신의 아내가 이혼을 요구하는 이유를 도무지 이해할 수 없다. 결국 문정아는 집을 따로 얻어 독립해 나가 모처럼 '자신만의 편한 삶'을 살아간다.[67] 그제야 비로소 김석균은 자신이 젊은 시절 아내에게 얼마나 모질게 대했는지, 얼마나 무책임한 가장이었는지 깨닫게 된다. 자신의 무관심으로 뱃속의 아이를 잃게 된 아내의 상처가 얼마나 큰 것이었는지를 뒤늦게 자각한 김석균은 젊고 행복한 시절의 생활 터전을 찾아보게 되고, 마침내 자신의 '주체 동일성'이 얼마나 모순적인 것이었는지를 깨닫는다. 12회의 이 장면은 〈디어 마이 프렌즈〉에서 가장 감동적인 순간의 하나로 손꼽을 만하다.

⑦ 〈디어 마이 프렌즈〉 12회. 김석균은 젊은 시절의 행복한 한 때를 회상한다.
⑧ 김석균은 자신을 응시하는, 현재의 비참해진 또 다른 자아를 발견한다. (차창 밖의 또 다른 자신의 실루엣에 주목하라)

• • •

67 새로 구한 낡은 '집'에서의 문정아의 편안한 삶과 혼자 남아 빈 '집'에 거처하게 된 김석균의 낯선 삶의 대조는 왜 '집'이 텔레비전 드라마의 중요한 형상소가 되는지를 압축적으로 보여준다.

⑨ 김석균은 자신을 애처롭게 응시하는 젊은 시절의 아내의 얼굴을 자각한다.
⑩ 한밤중 건널목 가운데에서 갈 길을 잃고 자신을 돌아보는 김석균의 롱 쇼트

하지만 텔레비전 드라마는 이러한 제삼자가 바로 나임을 깨닫게 해 주는 것에서 머물지 않는다. 제삼자인 나의 존재성에 대한 자각으로부터 다시 타자들에 대한 용서와 환대로 나아가는 것, 그럼으로써 내가 타자들로부터 용서와 환대를 받을 수 있다는 것, 결국 이러한 과정을 통하여 내가 생활세계의 현존재로서의 자기성을 확보해 나가는 것에 대한 확신이 가능해진다.

타자들의 과오에 대한 용서는 타자의 과오에 **의해** 고통을 겪음 속에서 싹튼다. **참는 것**, 즉 타자를 **위함**은 타자에 의해 부과된 모든 겪음의 인내를 함유한다. 타자를 대속함, 타자를 위한 속죄. 양심의 가책은 감성의 '문자적 의미'의 비유이다. (강조-저자)[68]

〈디어 마이 프렌즈〉에는 박완의 엄마 장난희와 이영원(박원숙 분)간의 상처와 조희자(김혜자 분)와 문정아(나문희 분) 간의 상처가 서로 다른 계열축을 중심으로 잠복해 있다. 드라마의 전개에 따라 장난희와 이영원 간의 갈

• • •

68 엠마누엘 레비나스, 김연숙·박한표 역, 『존재와 다르게-본질의 저편』, 인간사랑, 2010, 238면.

등이 먼저 풀어지고, 조희자와 문정아 간의 상처는 극의 후반부에 가서야 비로소 드러나고 치유된다. 이 과정에서 각 인물들이 지닌 심각한 '몸'의 상처들—암과 치매, 그리고 서연하(조인성 분)의 신체적 장애—이 타자에 의해 응답되고 이해된다. 이 드라마는 이러한 등장인물들 간의 상처와 치유를 통하여 생활세계의 모든 존재자들이 '타자'를 넘어 진정한 '이웃'이 되는 과정을 재현하는 데에 성공한다.

⑪ 〈디어 마이 프렌즈〉 15회, 서로의 몸의 상처를 위로하는 장난희와 조희자

⑫ 두 사람의 모습을 롱 쇼트로 보여줌으로써 이를 지켜보는 제삼자의 시선을 확보한다.
⑬ 뒤 이은 조희자와 문정아의 용서와 화해 장면도 마찬가지이다.

⑭ 〈디어 마이 프렌즈〉 마지막 회, 세대의 간격을 넘어서 박완이 엄마의 친구들의 '이웃'으로 들어간다.

동일자와 타자의 문제는 서양 철학에서 파르메니데스 이후 지속적으로 관심을 둔 존재론의 과제였다. 후설의 현상학의 직접적인 영향 하에 독창적인 자신의 철학을 전개한 하이데거와, 후설과 하이데거의 영향을 받았지만 이를 적극 극복한 레비나스로 대별되는 존재론의 두 축은 텔레비전 드라마의 일상성의 미학을 이해하기 위한 매우 중요한 방법론적 기틀을 마련해 준다.[69] 그러나 "타인의 현존이 나의 자발성^{spontanéité}을 문제 삼는 이런 의문시를 윤리^{éthique}라 일컫는다."[70]는 레비나스의 '타자윤리학'의 관점이 인류의 평화를 위한 이상적인 윤리학일지는 몰라도 드라마의 세계에서는 전적으로 적용되기 어렵다. 무엇보다도 드라마는 윤리학을 위한 교재가 아니기 때문이다. 그렇다고 세계를 도구의 총체성이라고 보는 하이데거의 관점을 적극 수용하는 것은 더욱 위험하다. 일상성의 관점에서 이의 문제점은 앞에서 홍상수의 영화들을 통해서 이미 살펴본 바와 같기 때문이다. 결국 드라마에서 재현하는 생활세계란 '전체성과 무한' 사이에서 유동하는 존재자들의 존재 공간이라고 할 수 있다.

이러한 점에서는 하이데거의 영향을 받았으면서도 하이데거와 일정 거리를 취하고 있는 다음과 같은 가다머의 해석학적인 세계관이 보다 더 우리의 현실세계와 이를 재현하는 드라마의 세계를 이해하는 데에 도움이 될 것이다.

생활세계란 우리가 자연스럽게 섞여 들어가 사는 세계로서, 우리에게 그

• • •

69 이 외에 타자를 적대자로 인식하는 사르트르의 타자론도 거론할 수 있으나, 이는 범죄 영화나 액션 영화의 구조에 더 어울린다고 할 수 있을 것이다.

70 콜린 데이비스, 위의 책, 73면.

자체로서 대상화되는 것이 아니라 모든 경험의 기반으로 주어져 있는 세계를 가리킨다.[71]

인간의 현존재는 결코 어떤 특정한 관점에 전적으로 얽매여 있지 않으며, 따라서 결코 진정한 의미에서 완결된 지평을 갖고 있지 않다. 바로 그것이 인간 현존재의 역동성이다.[72]

뿐만 아니라 "일상이란 남성과 여성이 주체로서 그 관계들, 그리고 관계의 의미를 그들의 전체 생활 방식과 문화와 연결하여 계속해서 '협상'하는 영역"[73]이라는 역사학적 관점에서 본 일상론이 텔레비전 드라마의 세계를 설명하는 데 더욱 적절할 수도 있다. 결국 텔레비전 드라마는 다른 모든 허구적 서사와 마찬가지로 남성과 여성으로 구성된 생활세계의 존재자들의 이야기를 생산해 내는, 인간의 드라마이기 때문이다. 이러한 드라마를 통하여 우리는 '아주 오랜 동안 친숙하게' 알려진 것들을 신비스럽게 새삼 자각하게 된다.[74] 우리들 자신과 타인들로부터 깊이 숨겨져 있던 '친숙함'을 발견함으로써 우리 모두 생활세계의 공동체의 일원이라는 것을 깨닫게 해 주는 것, 이것이 바로 텔레비전 드라마의 힘, 텔레비전 드라마가 지닌 일상성의 미학이다.

• • •

71 한스게오르크 가다머, 『진리와 방법』 2, 110면.

72 한스게오르크 가다머, 위의 책, 189면.

73 알프 뤼트케 외, 나종석 외 역, 『일상사란 무엇인가』, 청년사, 2002, 239면.

74 이에 대해서는 프로이트의 언캐니(uncanny)의 개념을 수용하여 나와 타자와의 관계를 논하고 있는 리처드 커니, 이지영 역, 『이방인, 신, 괴물』, 개마고원, 2016, 132~141면.을 참조할 것.

참고문헌

Allen, Robert C. *Speaking of Soap Opera*, The University of North Carolina Press, 1985.

Allen, Robett C. ed, *Channels of Discourse, Reassembled*, The University of North Carolina Press, 1992.

Austin. J. L., *How to do Things with Words*, New York: Oxford University Press, 1962.

Bauman, Zygmunt, *Postmodern Ethics*, Cambridge: Blackwell Publishing, 1993.

Burgin, V., Donald J. and Kaplan, C., *Formations of Fantasy*, London: Methuen&Co.Ltd, 1986.

Butler, Jeremy G. *Television Style,* Routledge, New York, 2010.

Carrol, Noël, *Theorizing the Moving Image*, New York: Cambridge University Press, 1996.

Elizabeth, Cowie, *Representing the Woman*, Macmillan, 1997.

Ellis, John, *Visible Fiction*, Routledge, London and New York, 2000.

Gavins, Joanna and Steen, Gerard ed, *Cognitive Poetics in Practice*, Routledge, New York, 2003.

Geraghty, Christine and Lusted, David ed, *The Television Studies Book*, Arnold, 1998.

Grice, Paul, *Studies in the Way of Words*, Cambridge, Mass: Harvard University Press, 1989.

Ihde, Don, *Listening and Voice*, New York: State University of New York Press, 2007.

Nichols, Bill, *Movies and Methods-An Anthology 1~2*, University of California Press, 1976.

Searle, J. R. *Expression and Meaning*, Cambridge University Press, 1979.

Smith, Greg M., *Film Structure and the Emotion System*, New York: Cambridge University Press, 2003.

Sobchack, Vivian, *The Address of the Eye*, New Jersey: Prinston University Press, 1992.

Williams, Raymond, *Television, Technology and Cultural Form*, New York, 1975.

B.스피노자, 강영계역, 『에티카』, 서광사, 2006.

E.H.곰브리치, 차미례 역, 『예술과 환영』, 열화당, 2003.

Bernard J. Baars · Nicole M. Gage, 강봉균 역, 『인지, 뇌, 의식』, 교보문고, 2010.

G.W.F.헤겔, 임석진 역, 『정신현상학』, 한길사, 2005.

G.레이코프 · M.존슨, 노양진 · 나익주 역, 『삶으로서의 은유』, 박이정, 2006.

G.레이코프 · M.터너, 이기우 · 양병호 역, 『시와 인지』, 한국문화사, 1996.

J.L.오스틴, 김영진 역, 『말과 행위』, 서광사, 2011.

John Berger, 편집부 역, 『이미지−Ways of Seeing』, 동문선, 1972.

M.Sandra Pena, 임지룡 · 김동환 역, 『은유와 영상도식』, 한국문화사, 2006.

M.존슨, 노양진 역, 『마음속의 몸』, 철학과현실사, 2000.

Richard Rushton & Gary Bettinson, 이형식 역, 『영화이론이란 무엇인가』, 명인문화사, 2013.

Stephen K. Reed, 박권생 역, 『인지심리학 이론과 적용, 시그마프레스』, 2010.

Vyvyan Evans · Melanie Green, 임지룡 · 김동환 역, 『인지언어학기초』, 한
　　국문화사, 2008.

W.V.O.콰인, 허라금 역, 『논리적 관점에서』, 서광사, 1993.

가브리엘 와이만, 김용호 역, 『매체의 현실구성론』, 커뮤니케이션북스, 2004.

강영안, 『타인의 얼굴―레비나스의 철학』, 문학과지성사, 2017.

군터 아이글러, 백훈승 역, 『시간과 시간의식』, 간디서원, 2006.

그레고리 커리, 김숙 역, 『이미지와 마음』, 한울아카데미, 2007.

글렌 크리버 · 토비 밀러 · 존 털로크, 박인규 역, 『텔레비전 장르의 이해』, 산
　　해, 2004.

김상환 외, 『매체의 철학』, 나남출판, 2005.

김성재, 『상상력의 커뮤니케이션』, 보고사, 2010.

김연숙, 『레비나스 타자윤리학』, 인간사랑, 2002.

김재희, 『물질과 기억』, 살림, 2008.

김태희, 「후설의 현상학적 시간론의 두 차원」, 서울대 박사학위논문, 2011.8.

남경희, 『비트겐슈타인과 현대철학의 언어적 전회』, 이화여자대학출판부,
　　2008.

니클라스 루만, 장춘익 역, 『사회의 사회』, 새물결, 2014.

니클라스 루만, 박여성 · 이철 역, 『예술체계 이론』, 한길사, 2014.

데이비드 마이클 레빈, 정성철 · 백문임 역, 『모더니티와 시각의 헤게모니』, 시
　　각과언어, 2004.

데이비드 흄, 김성숙 역, 『인간이란 무엇인가』, 동서문화사, 2016.

랄프 슈넬, 강호진 외 역, 『미디어 미학―시청각 지각형식들의 역사와 이론에
　　대하여』, 이론과 실천, 2005.

랄프 스티븐슨 · 장 R. 데브릭스, 송도익 역, 『예술로서의 영화』, 열화당, 1990.

레지스 드브레, 정진국 역, 『이미지의 삶과 죽음』, 시각과 언어, 1994.

로버트 랩슬리 · 마이클 웨스틀레이크, 이영재 · 김소연 역, 『현대 영화이론의
　　이해』, 시각과 언어, 1999.

루돌프 아른하임, 김방옥 역, 『예술로서의 영화』, 홍성사, 1986.

루돌프 아른하임, 김춘일 역, 『미술과 시지각』, 미진사, 1995.

루돌프 아른하임, 정용도 역, 『중심의 힘』, 눈빛, 1995.

루이 알튀세, 서관모·백승욱 편역, 『철학적 맑스주의』, 새길아카데미, 2014.

루트비히 비트겐슈타인, 이영철 역, 『철학적 탐구』, 책세상, 2006.

루트비히 비트겐슈타인, 이영철 역, 『논리-철학 논고』, 책세상, 2009.

뤼시앵 보이아, 김웅권 역, 『상상력의 세계사』, 동문선, 2000.

리처드 커니, 이지영 역, 『이방인, 신, 괴물』, 개마고원, 2016.

마루야마 게이자부로, 고동호 역, 『존재와 언어』, 민음사, 2002.

마르틴 하이데거, 이기상 역, 『존재와 시간』, 까치, 2013.

마리타 스터르큰·리사 카트라이트, 윤태진·허현주·문경원 역, 『영상문화
 의 이해』, 커뮤니케이션북스, 2006.

문성진, 『해체와 윤리』, 그린비, 2012.

미우라 도시히코, 박철은 역, 『가능세계의 철학』, 그린비, 2011.

미우라 도시히코, 박철은 역, 『허구세계의 존재론』, 그린비, 2013.

발터 벤야민, 최성만 역, 『사진의 작은 역사』, 도서출판 길, 2007.

앙리 베르그송, 최화 역, 『의식에 직접 주어진 것들에 관한 시론』, 아카넷,
 2003.

앙리 베르그송, 박종원 역, 『물질과 기억』, 아카넷, 2006.

베르너 파울슈티히, 황대현 역, 『근대 초기 매체의 역사』, 지식의 풍경, 2007.

벨라 발라즈, 이형식 역, 『영화의 이론』, 동문선, 2003.

볼프강 벨슈, 심혜련 역, 『미학의 경계를 넘어』, 향연, 2005.

빌렘 플루서, 김성재 역, 『코무니콜로기』, 커뮤니케이션북스, 2006.

빌렘 플루서, 김성재 역, 『피상성 예찬』, 커뮤니케이션북스, 2006.

빌헬름 라이프니츠, 윤선구 역, 『형이상학 논고』, 아카넷, 2016.

샤언 무어스, 임종수·김영한 역, 『미디어와 일상』, 커뮤니케이션북스, 2006.

서동욱, 『차이와 타자』, 문학과 지성사, 2017.

소광희,『시간의 철학적 담론』, 문예출판사, 2016.

숀 갤러거 · 단 자하비, 박인성 역,『현상학적 마음』, 도서출판 b, 2013.

아리스토텔레스, 천병희 역,『시학』, 문예출판사, 2002.

아리스토텔레스, 천병희 역,『시학』, 숲, 2017.

안토니오 네그리, 이기웅 역,『전복적 스피노자』, 그린비, 2015.

에드문트 후설 · 오이겐 핑크, 이종훈 역,『데카르트적 성찰』, 한길사, 2009.

에드문트 후설, 이종훈 역,『경험과 판단』, 민음사, 2010.

에드문트 후설, 이종훈 역,『유럽학문의 위기와 선험적 현상학』, 한길사, 2010.

에드문트 후설, 이종훈 역,『시간의식』, 한길사, 2011.

에드문트 후설, 이종훈 역,『순수현상학과 현상학의 철학적 이념들』, 한길사,
 2012.

엠마누엘 레비나스, 강영안 역,『시간과 타자』, 문예출판사, 2001.

엠마누엘 레비나스, 김연숙 · 박한표 역,『존재와 다르게—본질의 저편』, 인간
 사랑, 2010.

엠마누엘 레비나스, 서동욱 역,『존재에서 존재자로』, 민음사, 2012.

엠마누엘 레비나스, 김도영 · 문성원 · 손영창 역,『신, 죽음 그리고 시간』, 그
 린비, 2013.

엠마누엘 레비나스, 김도형 · 문성원 · 손영창 역,『전체성과 무한』, 그린비,
 2018.

우치다 타츠루, 이수정 역,『레비나스와 사랑의 현상학』, 갈라파고스, 2018.

워런 벅랜드, 조창연 역,『영화인지기호학』, 커뮤니케이션북스, 2007.

윌리엄 P. 올스턴, 곽강제 역,『언어철학』, 서광사, 2010.

위르겐 하버마스, 장춘익 역,『의사소통행위이론』, 나남, 2011.

이남인,『후설 현상학과 현대철학』, 풀빛미디어, 2007.

이남인,『현상학과 해석학』, 서울대출판부, 2009.

이성범,『화용론 연구의 거시적 관점』, 소통, 2013.

이성범,『소통의 화용론』, 한국문화사, 2015.

이정모, 『인지과학』, 성균관대학교출판부, 2010.

이정우, 『접힘과 펼쳐짐』, 거름, 2000.

이정우, 『주름, 갈래, 울림』, 거름, 2001.

이정우, 『사건의 철학』, 철학아카데미, 2003.

일리야 프리고진 · 이사벨 스텐저스, 신국조 역, 『혼돈으로부터의 질서』, 자유
 아카데미, 2011.

임마누엘 칸트, 백종현 역, 『순수이성비판』, 아카넷, 2006.

임마누엘 칸트, 백종현 역, 『판단력비판』, 아카넷, 2010.

자크 데리다, 남수인 역, 『환대에 대하여』, 동문선, 2004.

자크 모노, 조현수 역, 『우연과 필연』, 궁리, 2010.

자크 오몽, 오정민 역, 『이마주』, 동문선, 2006.

자크 오몽, 김호영 역, 『영화 속의 얼굴』, 마음산책, 2009.

장 폴 사르트르, 지영래 역, 『상상력』, 에크리, 2010.

장 폴 사르트르, 윤정임 역, 『상상계』, 에크리, 2010.

조나단 크래리, 임동근 · 오성훈 외 역, 『관찰자의 기술』, 문화과학사, 2001.

조엘 마니, 김호영 역, 『시점』, 이화여자대학출판부, 2007.

존 B. 톰슨, 강재호 · 이원태 · 이규정 역, 『미디어와 현대성』, 이음, 2010.

존 R. 설, 심철호 역, 『지향성』, 나남, 2009.

존 로크, 추영현 역, 『인간지성론』, 동서문화사, 2011.

존 버거, 편집부 역, 『이미지—시각과 미디어』, 동문선, 2005.

질 들뢰즈, 이정우 역, 『의미의 논리』, 한길사, 1999.

질 들뢰즈, 유진상 역, 『시네마 I 운동—이미지』, 시각과언어, 2002.

질 들뢰즈, 김상환 역, 『차이와 반복』, 민음사, 2004.

질 들뢰즈, 이정하 역, 『시네마 II 시간—이미지』, 시각과 언어, 2005.

질 포코니에 · 마크 터너, 김동환 · 최영호 역, 『우리는 어떻게 생각하는가』, 지
 호, 2009.

츠베탕 토도로프, 최애영 역, 『환상문학서설』, 일월서각, 2013.

콜린 데이비스, 김성호 역, 『엠마누엘 레비나스-타자를 향한 욕망』, 다산글방, 2001.

크누트 히케티어, 김영목 역, 『영화와 텔레비전 분석』, 연세대학교출판부, 2007.

크리스티앙 메츠, 이수진 역, 『상상적 기표』, 문학과지성사, 2009.

크리스티앙 메츠, 이수진 역, 『영화의 의미작용에 대한 에세이』, 문학과지성사, 2011.

토마스 앨새서 · 말테 하게너, 윤종욱 역, 『영화이론』, 커뮤니케이션북스, 2012.

폴 리쾨르, 김한식 · 이경래 역, 『시간과 이야기 1』, 문학과지성사, 2005.

폴 리쾨르, 김한식 · 이경래 역, 『시간과 이야기 2』, 문학과지성사, 2005.

폴 리쾨르, 김한식 역, 『시간과 이야기 3』, 문학과지성사, 2015.

폴 리쾨르, 윤철호 역, 『해석학과 인문사회과학』, 서광사, 2013.

프랑크 하르트만, 이상엽 · 강응경 역, 『미디어 철학』, 북코리아, 2008.

플라톤, 박종현 역, 『국가』, 서광사, 2005.

피터 스톡웰, 이정화 · 서소아 역, 『인지시학개론』, 한국문화사, 2009.

피터 와드, 김창유 역, 『영화 · TV의 화면구성』, 책과길, 2000.

한국방송학회, 『한국의 텔레비전 드라마-역사와 경계』, 컬쳐룩, 2013.

한국현상학회 편, 『생활세계의 현상학과 해석학』, 서광사, 1992.

한나 아렌트, 이진우 · 태정호 역, 『인간의 조건』, 한길사, 2003.

한스 게오르크 가다머, 이길우 · 이선관 · 인호일 · 한동원 역, 『진리와 방법 1』, 문학동네, 2012.

한스 게오르크 가다머, 임홍배 역, 『진리와 방법 2』, 문학동네, 2013.

힐러리 퍼트남, 김효명 역, 『이성 진리 역사』, 민음사, 2002.

찾아보기